故

香港筲箕灣

耀興道3號

東滙廣場8樓

商務印書館（香港）有限公司

顧客服務部收

故宮博物院藏文物珍品全集

院體浙派繪畫

主編：單國強

商務印書館

院體浙派繪畫
Painting of the Zhe School in Academic Style

故宮博物院藏文物珍品全集
The Complete Collection of Treasures
of the Palace Museum

主　　　編	··················	單國強
副 主 編	··················	馬季戈
編　　　委	··················	袁　杰　文金祥　婁　瑋　聶　卉
攝　　　影	··················	胡　錘　馮　輝　劉志崗　趙　山

出 版 人	··················	陳萬雄
編輯顧問	··················	吳　空
責任編輯	··················	徐昕宇　黃　東
設　　　計	··················	張　毅
出　　　版	··················	商務印書館（香港）有限公司
		香港筲箕灣耀興道 3 號東滙廣場 8 樓
		http://www.commercialpress.com.hk
發　　　行	··················	香港聯合書刊物流有限公司
		香港新界大埔汀麗路 36 號中華商務印刷大廈 3 字樓
製　　　版	··················	深圳中華商務聯合印刷有限公司
		深圳市龍崗區平湖鎮春湖工業區中華商務印刷大廈
印　　　刷	··················	深圳中華商務聯合印刷有限公司
		深圳市龍崗區平湖鎮春湖工業區中華商務印刷大廈
版　　　次	··················	2007 年 11 月第 1 版第 1 次印刷
		© 2007 商務印書館（香港）有限公司
		ISBN 978 962 07 5329 9

總序

楊新

故宮博物院是在明、清兩代皇宮的基礎上建立起來的國家博物館，位於北京市中心，佔地72萬平方米，收藏文物近百萬件。

公元1406年，明代永樂皇帝朱棣下詔將北平升為北京，翌年即在元代舊宮的基址上，開始大規模營造新的宮殿。公元1420年宮殿落成，稱紫禁城，正式遷都北京。公元1644年，清王朝取代明帝國統治，仍建都北京，居住在紫禁城內。按古老的禮制，紫禁城內分前朝、後寢兩大部分。前朝包括太和、中和、保和三大殿，輔以文華、武英兩殿。後寢包括乾清、交泰、坤寧三宮及東、西六宮等，總稱內廷。明、清兩代，從永樂皇帝朱棣至末代皇帝溥儀，共有24位皇帝及其后妃都居住在這裏。1911年孫中山領導的"辛亥革命"，推翻了清王朝統治，結束了兩千餘年的封建帝制。1914年，北洋政府將瀋陽故宮和承德避暑山莊的部分文物移來，在紫禁城內前朝部分成立古物陳列所。1924年，溥儀被逐出內廷，紫禁城後半部分於1925年建成故宮博物院。

歷代以來，皇帝們都自稱為"天子"。"普天之下，莫非王土；率土之濱，莫非王臣"（《詩經‧小雅‧北山》），他們把全國的土地和人民視作自己的財產。因此在宮廷內，不但匯集了從全國各地進貢來的各種歷史文化藝術精品和奇珍異寶，而且也集中了全國最優秀的藝術家和匠師，創造新的文化藝術品。中間雖屢經改朝換代，宮廷中的收藏損失無法估計，但是，由於中國的國土遼闊，歷史悠久，人民富於創造，文物散而復聚。清代繼承明代宮廷遺產，到乾隆時期，宮廷中收藏之富，超過了以往任何時代。到清代末年，英法聯軍、八國聯軍兩度侵入北京，橫燒劫掠，文物損失散佚殆不少。溥儀居內廷時，以賞賜、送禮等名義將文物盜出宮外，手下人亦效其尤，至1923年中正殿大火，清宮文物再次遭到嚴重損失。儘管如此，清宮的收藏仍然可觀。在故宮博物院籌備建立時，由"辦理清室善後委員會"對其所藏進行了清點，事竣後整理刊印出《故宮物品點查報告》共六編28冊，計有文物

117萬餘件（套）。1947年底，古物陳列所併入故宮博物院，其文物同時亦歸故宮博物院收藏管理。

二次大戰期間，為了保護故宮文物不至遭到日本侵略者的掠奪和戰火的毀滅，故宮博物院從大量的藏品中檢選出器物、書畫、圖書、檔案共計13427箱又64包，分五批運至上海和南京，後又輾轉流散到川、黔各地。抗日戰爭勝利以後，文物復又運回南京。隨着國內政治形勢的變化，在南京的文物又有2972箱於1948年底至1949年被運往台灣，50年代南京文物大部分運返北京，尚有2211箱至今仍存放在故宮博物院於南京建造的庫房中。

中華人民共和國成立以後，故宮博物院的體制有所變化，根據當時上級的有關指令，原宮廷中收藏圖書中的一部分，被調撥到北京圖書館，而檔案文獻，則另成立了"中國第一歷史檔案館"負責收藏保管。

50至60年代，故宮博物院對北京本院的文物重新進行了清理核對，按新的觀念，把過去劃分"器物"和書畫類的才被編入文物的範疇，凡屬於清宮舊藏的，均給予"故"字編號，計有711338件，其中從過去未被登記的"物品"堆中發現1200餘件。作為國家最大博物館，故宮博物院肩負有蒐藏保護流散在社會上珍貴文物的責任。1949年以後，通過收購、調撥、交換和接受捐贈等渠道以豐富館藏。凡屬新入藏的，均給予"新"字編號，截至1994年底，計有222920件。

這近百萬件文物，蘊藏着中華民族文化藝術極其豐富的史料。其遠自原始社會、商、周、秦、漢，經魏、晉、南北朝、隋、唐，歷五代兩宋、元、明，而至於清代和近世。歷朝歷代，均有佳品，從未有間斷。其文物品類，一應俱有，有青銅、玉器、陶瓷、碑刻造像、法書名畫、印璽、漆器、琺瑯、絲織刺繡、竹木牙骨雕刻、金銀器皿、文房珍玩、鐘錶、珠翠首飾、家具以及其他歷史文物等等。每一品種，又自成歷史系列。可以説這是一座巨大的東方文化藝術寶庫，不但集中反映了中華民族數千年文化藝術的歷史發展，凝聚着中國人民巨大的精神力量，同時它也是人類文明進步不可缺少的組成元素。

開發這座寶庫，弘揚民族文化傳統，為社會提供了解和研究這一傳統的可信史料，是故宮博物院的重要任務之一。過去我院曾經通過編輯出版各種圖書、畫冊、刊物，為提供這方面資料作了不少工作，在社會上產生了廣泛的影響，對於推動各科學術的深入研究起到了良好的作用。但是，一種全面而系統地介紹故宮文物以一窺全豹的出版物，由於種種原因，尚未來得及進行。今天，隨着社會的物質生活的提高，和中外文化交流的頻繁往來，無論是中國還

是西方，人們越來越多地注意到故宮。學者專家們，無論是專門研究中國的文化歷史，還是從事於東、西方文化的對比研究，也都希望從故宮的藏品中發掘資料，以探索人類文明發展的奧秘。因此，我們決定與香港商務印書館共同努力，合作出版一套全面系統地反映故宮文物收藏的大型圖冊。

要想無一遺漏將近百萬件文物全都出版，我想在近數十年內是不可能的。因此我們在考慮到社會需要的同時，不能不採取精選的辦法，百裏挑一，將那些最具典型和代表性的文物集中起來，約有一萬二千餘件，分成六十卷出版，故名《故宮博物院藏文物珍品全集》。這需要八至十年時間才能完成，可以說是一項跨世紀的工程。六十卷的體例，我們採取按文物分類的方法進行編排，但是不囿於這一方法。例如其中一些與宮廷歷史、典章制度及日常生活有直接關係的文物，則採用特定主題的編輯方法。這部分是最具有宮廷特色的文物，以往常被人們所忽視，而在學術研究深入發展的今天，卻越來越顯示出其重要歷史價值。另外，對某一類數量較多的文物，例如繪畫和陶瓷，則採用每一卷或幾卷具有相對獨立和完整的編排方法，以便於讀者的需要和選購。

如此浩大的工程，其任務是艱巨的。為此我們動員了全院的文物研究者一道工作。由院內老一輩專家和聘請院外若干著名學者為顧問作指導，使這套大型圖冊的科學性、資料性和觀賞性相結合得盡可能地完善完美。但是，由於我們的力量有限，主要任務由中、青年人承擔，其中的錯誤和不足在所難免，因此當我們剛剛開始進行這一工作時，誠懇地希望得到各方面的批評指正和建設性意見，使以後的各卷，能達到更理想之目的。

感謝香港商務印書館的忠誠合作！感謝所有支持和鼓勵我們進行這一事業的人們！

1995年8月30日於燈下

目錄

文物目錄

導言

同源異流的明代「院體」、「浙派」繪畫

單國強

明代的"院體"畫派是指由明代宮廷畫家所創立的繪畫藝術風格;"浙派"則是指由戴進、吳偉等畫家所創立的繪畫流派。院體畫派和浙派均在明代前期崛起和興盛,並峙畫壇百餘年,成為當時的繪畫主流。兩者既有共同的傳統淵源,又各具不同的思想內容和藝術風貌,可謂同源異流。

"院體"繪畫多出自宮廷畫家之手,其作品主要為皇室服務,長期深藏內廷,流出宮外較少,故宮博物院的前身為明代皇宮,所藏的此類作品在數量上和質量上均佔優勢,能較全面地反映明代"院體"繪畫的面貌,這是其他博物館遠不能及的。"浙派"繪畫主要由畫院外的職業畫家創作,流傳於社會較多,然它與"院體"的關係頗為密切,"浙派"的一些重要畫家曾一度入宮供奉,故內府也入藏了不少精品,近幾十年故宮博物院又不斷收購充實,藏品數量和質量也勝於他館。

因此,本卷將"院體"、"浙派"合編為一卷,集中展示故宮博物院所藏這兩類繪畫的代表作品124件,並將二者加以聯繫和比較,找出同中之異,以求準確把握其各自的藝術特色。同時,也能較全面而系統地反映明代前期畫壇的發展概況。

一、"院體"與"浙派"的關係

在明代繪畫史上,"院體"與"浙派"關係密切,一些重要畫家曾出入於兩派。如"浙派"創始人戴進曾被薦入宮,後遭讒見斥;吳偉亦曾兩次入宮,授錦衣衛鎮撫、百戶,御賜"畫狀元",後因不受羈絆而離開。故戴、吳常被一些畫史列為宮廷畫家。而宮廷畫家鍾欽禮,因主宗"浙派"畫風,故曾被歸入"浙派"之列。從繪畫風格看,兩家也多有一致之處。首先,兩家均主宗南宋馬遠、夏圭,呈同一傳統淵源。其次,他們各自所形成的風格也有很多相似之處,如邊角之景、勁健之筆、淋漓水墨、斧劈皴、拖枝松等。同時,兩派的風格也相

互影響，取長補短，如戴進推進了"院體"山水畫融南、北宋畫風於一體的趨向，而明憲宗朱見深的人物畫用線極似戴進所創的"釘頭鼠尾描"，故一些畫史視兩者為同一流派。

然而，從流派概念分析，兩者卻難歸一派。首先從畫家的身份、地位、經歷看，"院體"畫家供奉內廷，授官職，創作主要為皇家服務；"浙派"成員多屬職業畫家，浪跡四海，以賣畫為生，服務對象主要是社會大眾。其次從選材和格調看，"院體"畫多歌功頌德和吉祥富貴的內容，具濃郁的宮廷貴族氣息；"浙派"繪畫則取材廣泛，尤關注對現實生活的描寫，作品具強烈的世俗味。最後從筆墨風格看，"院體"畫恪守傳統，承馬、夏的雄健之風而不失工謹嚴整；"浙派"則發展了強勁的一面，更趨粗放、簡率，增強了力度和動感，富陽剛之氣。因此，兩者實是同源異流，形成的是不同流派，其成就、影響、得失，當分而論之。

二、"院體"繪畫

明代宮廷繪畫主要活躍於明代前中期，大致經歷了初創、繁盛、衰落三個階段。明代宮內雖未正式建立類似宋代翰林書畫院的機構，但確有不少畫家供奉內廷，並有相關機構管理，亦有"畫院"之稱。總體來看，宮廷繪畫創作以花鳥畫成就最高，山水畫最具"院體"特色，人物畫則更多體現御用藝術的性質。

1、"院體"繪畫的發展階段

明洪武至永樂年間（1368—1424）為"院體"繪畫的初創階段。明太祖朱元璋在建國初即徵召天下善畫之士入內廷供奉，繪製成歷代孝行圖、開國創業事跡、御容、功臣像等。其中有些人長期供事內廷，如沈希遠、趙原、王仲玉、盛著、周位、陳遇、陳遠等；有些則臨時召入，事畢遣回，如相禮、孫文宗等。其時，宮廷畫家的隸屬機構和職務官銜均未定制。少數畫家授翰林之職，多數畫家地位較低，被安排在工部，視同畫匠，賞賜不算優厚，懲罰卻相當嚴厲，畫家因不稱旨而被斥、處死之事屢有發生。如趙原因畫歷代功臣像應對失旨，被賜死；盛著在畫天界寺影壁時，因繪水母乘龍背不稱旨，斬首棄市；周位因為同業所忌，卒死於讒。在此嚴酷背景之下，畫家惶惶不可終日，作畫多承上意，畫風拘謹，無甚創意。

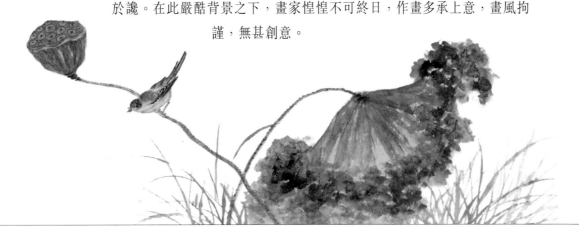

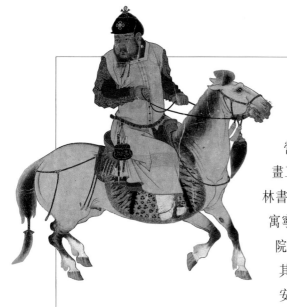

明成祖朱棣較重視書畫藝術的功用。遷都北平後，為裝飾新營建的宮殿、寺觀，需要大量的藝匠，曾遍徵天下知名書家、畫工至京。成祖還試圖仿效宋代翰林書畫院體制，建立明代的翰林書畫院。據黃淮《皇介庵集》記載："太宗皇帝入正大統，海寓寧謐，朝廷穆清，機務之暇，遊心詞翰。……又欲仿近代設畫院於內廷，命臣淮選端厚而善畫者充其任。"雖然這一計劃因其忙於親駕北征而未能實施，但他對能書善畫的入選者也作了安排，外朝華蓋、謹身、文華、武英、文淵幾處殿閣中均有掛職者；翰林院、工部營繕所、文思院也有隸屬者。官銜則有各殿閣的待詔、翰林待詔、營繕所丞、文思院使等。此時，宮廷主要畫家有卓迪、郭純、蔣子誠、滕用亨、上官伯達、邊景昭等人。

宣德至弘治年間（1426—1505）屬"院體"繪畫的繁盛階段。明宣宗朱瞻基雅好詩文書畫，本人亦擅繪事。他廣泛徵召民間高手入宮，使內廷名家雲集，畫院由此昌盛。當時供奉內廷的著名畫家有謝環、周文靖、李在、馬軾、倪端、商喜、孫隆、石銳等人。這些畫家除少數安排於原有機構外，大多隸屬於仁智殿和武英殿。所授職銜也有所提高，多授以錦衣衛武官名銜。嗣後的憲宗朱見深、孝宗朱祐樘父子二人皆善繪畫，畫院亦多名家，主要有林良、呂紀、呂文英、殷善、郭詡、王諤等人，其隸屬和授職沿襲宣德朝之制。這一時期，院畫創作的題材豐富，風格多樣，形成"院體"的鮮明特色。

明武宗正德（1506—1521）以後，"院體"繪畫逐漸衰落。隨着朝廷的日趨腐敗和畫壇上"吳派"文人畫的崛起，宮廷畫日見衰敗，名家寥落，濫竽充數者卻不少，稍知名者唯正德朝的朱端、萬曆朝的吳彬、崇禎朝的文震亨等幾位，其畫風已游離於"院體"之外，在畫壇也未起多大作用。

2、宮廷繪畫的組織機構

明代雖未正式建立類似宋代翰林書畫院的機構，但確有不少畫家入內廷供奉，並安置在相關機構，且有專門的掛職所在。因此，應承認明代有畫院組織。據史籍記載，明初已有"畫院"稱謂出現，孝宗時內閣大臣邱濬（1418—1495）在題林良《畫鷹圖》詩中即曰："仁智殿前開畫院，歲費鵝溪千匹絹。"[1] 稍早一些的徐有貞（1407—1472）在"題肖節之所藏《張子俊山水圖》詩"中亦云："先皇（指明成祖）在御求名畫，畫院人人起聲價。"[2] 而後的"畫史"等著作中，更屢次提及畫院，如朱謀垔《畫史會要》記："周元素，太倉人，高廟取入畫院。"錢肅樂《太倉州誌》記："范暹，字啟東，畫翎毛花竹，永樂中入畫院。"等等。誠

然，明代的畫院在機構、制度、授職等方面均不同於宋代，也不及宋代正規和完備。對此，明人亦已明察，如萬曆年間著名學者、內閣大學士于慎行在《谷誠山房文集》中即指出："宋徽宗立書畫學，書學即今文華殿直殿中書，畫學即今武英殿待詔諸臣。然彼時以此立學，有考校，今只以中官領之，不關藝院。"

明代畫院確"不關藝院"，宮廷畫家從事創作的機構、所屬的管理機構以及任職的機構並不屬一個系統，運作機制也很特殊。供奉內廷的書畫家主要在文華、武英、仁智三殿從事創作活動。文華殿內設中書房，主要安排善書者，備皇帝宣寫門聯、年貼和書籍，稱"中書舍人"或"耳房書辦" [3]。畫家甚少，所知僅有紀鎮為直文華殿錦衣都指揮，劉節為直文華殿錦衣指揮。武英殿供奉以畫士為多，創作多屬裝飾御用器物和殿壁的圖畫，也安排少數善書的中書舍人，稱"武英殿西房中書舍人" [4]。仁智殿也是畫家、藝匠從事創作活動的場所，"凡雜流以技藝進者，俱錄仁智殿，自在文華殿、武英殿之外。" [5] 而三殿的管理機構是司禮監和御用監，文華殿隸屬司禮監，武英殿和仁智殿隸屬御用監，兩監均為宦官十二監之一，因此明代宮廷畫家是在太監管理之下為皇帝服務的。明沈德符《萬曆野獲編》卷九記載："若文武兩殿本自有別，文華為司禮監提調，與提督本殿大璫（宦官）相見，但用師生禮。武英殿中書官，先朝本不曾設，其在今日，則屬御用監管轄。"這些畫家在各殿從事創作，月給俸糧，各司其事。但若授以官職，則另有安排。宣德以後主要授以錦衣衛武官之職，錦衣衛是皇室的禁衛軍，以武功論職，但由於"恩蔭寄祿無常員"，故皇帝可以隨時授宮廷畫家以此職，其官職有鎮撫、百戶、千戶、指揮等級別，由從六品至正三品，著名畫家商喜、謝環、呂紀、林良、王諤等均授此武職。由於名實不符，曾多次遭朝臣非議。

3、宮廷繪畫的藝術創作與特色

明代宮廷繪畫承緒前朝"御用美術"的創作原則，又呈現自身特色。概括而言，一是繪畫題材比較廣泛；二是畫法主宗兩宋院體，呈融合或多元風貌；三是審美意識在皇家氣息中摻入世俗格調，部分作品具較強故事性、趣味性和裝飾性。

具體來說，人物畫為政治服務的特徵最為明顯，畫風多樣但少新創。宮廷人物畫主要藉助古代歷史故事，以前朝的明君、名臣、賢士為主，宣揚武功

文德，藉古人之業績來謳歌當朝或以示鑑戒。最流行的題材為前代知人善任的明君、高風亮節的賢士、勇武忠貞的能臣。如劉俊的《雪夜訪普圖軸》（圖16），取材於宋太祖趙匡胤雪夜拜訪宰相趙普，共商一統的歷史故事。倪端的《聘龐圖軸》（圖9），描繪東漢末年荊州牧劉表親至山林聘請隱士龐德公出山的情景，其意均是借古喻今，表彰當朝選賢任良的德政。此外，如王仲玉的《陶淵明像軸》（圖1）、朱瞻基的《武侯高臥圖卷》（圖4），均富有招隱意圖。商喜的《關羽擒將圖軸》（圖7）、明人的《唐宋名臣像冊》（圖59），則寓有勉勵臣民仿效古人竭盡臣節、建功立業之意。

在人物畫中，直接為皇室需要服務的帝后肖像畫和帝王行樂圖也比較流行，如明成祖、明宣宗等皇帝的朝服像，在顯示帝王莊重端肅儀態和高貴氣質的同時，較寫實地刻畫了他們的相貌和個性，具較鮮明的肖像畫特色。帝王行樂圖在反映皇家宮廷生活同時也兼具寫實的肖像畫性質，如商喜的《朱瞻基行樂圖軸》（圖8）、明人的《朱瞻基行樂圖卷》（圖54）、《朱瞻基射獵圖軸》（圖53）等，所繪帝王形象皆很寫實傳神。其他宮廷人物畫大多沿襲傳統，在立意、畫法上均少新意，如道釋神仙畫有黃濟《礪劍圖軸》（圖18）、呂紀《南極老人像軸》（圖35）；傳說故事畫有朱端《弘農渡虎圖軸》（圖41）；風俗節令畫有計盛《貨郎圖軸》（圖17）、朱見深《歲朝佳兆圖軸》（圖23）等，這些作品均具較強情節性和觀賞性，畫家技藝也很高超，有較高的藝術價值。

明代“院體”山水畫，兼取南宋馬遠、夏圭和北宋李成、郭熙畫法，呈南、北融合趨向，同時伴隨畫院的創建和發展，也呈現出一定的階段性。明初洪武、永樂年間，應徵入宮的畫家多由元入明，他們受元代盛行的文人山水畫影響很大，故山水畫風多承元人餘緒。如趙原山水“初師董源、巨然及王右丞、高彥敬法，而得睿深窈邃之意”[6]；盛著山水宗其叔盛懋，高潔秀潤；郭純山水源於黃公望、王蒙，佈置茂密，存世孤本《赤壁圖》雖作青綠重色，但繁密嚴整的佈局、精細勁銳的筆法，均呈元人風範；卓迪善水墨山水，其淵源從存世作品看亦承元代文人畫，山形、筆勢都具董源遺意；朱芾亦以董、巨為宗，尤擅畫蘆雁一類題材，所謂“畫蘆洲聚雁，極瀟湘煙水之致。”[7] 宣德至弘治年間，一大批江浙地區擅長南宋馬、夏畫法的畫家進入畫院，如戴進、倪端、王諤等，他們精湛的技藝有力地推動了南宋“院體”山水畫風的傳佈和流行。同時在元代和明初佔一席之地的北宋李、郭流派也獲進一步拓展，代表畫家為馬軾、朱端等。而能融南、北宋於一體的明代“院體”山水畫風的典型代表為李在，其藝術水平僅次於戴進，論者謂“當時戴進以下，一人而已”。如本卷所收《山村

圖軸》（圖10）、《闊渚遙峰圖軸》
（圖11），皆為其代表作，全幅以北宋
郭熙畫法為主，又兼具南宋馬遠、夏圭之
意。正如何喬遠《閩書》所評其
畫風："細潤者宗郭熙，豪放
者宗夏圭、馬遠。"

明代宮廷花鳥畫不僅風格多
樣，成就也最為傑出。畫法
承緒五代黃筌、北宋徐崇
嗣、崔白以及宋元水墨花鳥畫
等多方面傳統，在工筆重彩、設色沒骨、水墨寫意等技
藝上都有所創新和變革。代表畫家有邊景昭、孫隆、林良、
呂紀等人。邊景昭以工筆重彩畫風見長，於工麗中配以簡淡背景，精
微而不失於工板，優美而不流於柔媚，在工謹妍麗之中傳達出雍容渾樸的氣
質，被譽為"當代邊鸞"，《雙鶴圖軸》（圖2）即反映了其典型畫風。孫隆遠紹絕
響數百年的北宋徐崇嗣沒骨法，又吸收了元代王淵、張中的設色寫意法，創造了墨色相
融、沒骨寫意的新畫法，自成一體。他的沒骨法富有多種變化，或側重用墨，或主要敷色，
或純作寫意，或兼施勾勒，然物象都富有野逸之趣。如《芙蓉游鵝圖軸》（圖19），以設色
沒骨法為主，工寫結合，饒有生趣；《雪禽梅竹圖軸》（圖20），以水墨寫意法為主，略施
淡彩，間加勾勒，沒骨與寫意相兼，有別於一般的水墨寫意畫。林良以水墨寫意花鳥著稱，
畫法源自宋代"院體"，更多地吸取南宋放縱簡括的筆墨，也受勁健狂逸的"浙派"影響。
他善以遒勁縱逸、氣勢雄闊的筆墨表現勇猛、野逸之趣，如蒼鷹、蘆雁、雉雞、喜鵲等禽鳥
和蒼松、古樹、蘆荻、灌叢等野生草木。畫風縱放之中寓法度，迅捷而不失沉穩，求神韻亦
不離形似，野逸卻不入粗俗，故得以在宮內流行、成派。《灌木集禽圖卷》（圖29）全幅氣
勢宏闊，景象萬千，集中體現了畫家對自然的熟悉以及準確捕捉禽鳥習性和天趣的能力，為
林良存世作品中的巨篇佳構，較全面地展現了他的藝術特色和精湛技藝。呂紀兼取邊景昭和
林良之長，在工筆設色中兼以水墨寫意，創工寫相兼新畫風，遂成一代花鳥宗師。所繪多為
鳳、鶴、孔雀、鴛鴦之類羽毛斑斕的珍禽和桂菊、白梅、翠竹之類顏色明麗的花卉，寓意吉
祥富貴，形式多華美絢麗，具鮮明的皇家藝術氣息。在精細勾勒和艷色暈染花鳥的同時，又
常襯以懸崖古木、坡岸巨石、灘渚流泉等壯闊背景，並運用雄健的筆法和淋漓的水墨畫出，
工筆和寫意、色彩和水墨結合和諧，絢麗與清雅、華貴與野逸有機地融為一體，在精美之中
透出雄闊氣勢，創立了新的體格，有"獨步當代"之譽。可以說，在明代宮廷花鳥畫家中，
呂紀的影響是最大的。本卷所選《桂菊山禽圖軸》（圖31）、《榴葵綬雞圖軸》（圖30），

畫法工細鮮麗，為其工筆設色畫代表作；《鷹鵲圖軸》（圖34）、《殘荷鷹鷺圖軸》（圖32）則是他主宗林良水墨寫意花鳥的別體佳作。

明代宮廷繪畫在藝術形式和意趣上並不一味貴族化，而是帶有強烈的平民化色彩，這與統治者的藝術品味有很大關係。開國皇帝朱元璋出身布衣，文化水平不高，不甚關注繪事。以後宣宗、憲宗等酷愛書畫的皇帝，對平民化的意趣仍很喜愛。如宣宗的花鳥畫以水墨為主，畫風比較樸實，工中帶拙，簡逸而不離規矩，畫法與南宋民間禪畫家牧溪的水墨簡率花鳥頗為接近，而與宋代院體花鳥富麗精工的貴族品味大相異趣；憲宗的人物畫如《一團和氣圖》（圖22），運用拼合形象的裝飾技巧和類似漫畫式的隱喻手法，也帶有極強的民間藝術特色。在帝王藝術品味的影響下，宮廷繪畫也流溢出濃郁的平民化意趣。如《三鼠圖卷》（圖6），除第一幅為宣宗所繪外，其他兩幅皆為宮廷畫家所繪，每圖都有民間"紅利"、"拴財"、"人丁興旺"等吉祥寓意。

三、"浙派"諸家

"浙派"的稱謂，早在明末就已經出現，開創者為戴進。晚明書畫大家董其昌在其著作《畫禪室隨筆》裏就提到："國朝名士僅僅戴文進為武林人，已有浙派之目。"繼起者吳偉籍貫江夏（今湖北武昌），並非浙人，故有的畫史稱其為"江夏派"創始人。如姜紹書《無聲詩史》記載："李著……初從學沈周之門，得其法。時得吳偉人物，乃變而趨時，行筆無所不似，遂成江夏一派。"但更多畫史將戴、吳相聯，統稱"浙派"，如清代王翬《清暉畫跋》曰："洎乎近世，風趨益下，習俗愈卑，而支派之說起，文進、小仙以來，而浙派不可易矣。"

1、"浙派"開創者戴進

戴進（1388—1462）字文進，號靜菴，又號玉泉山人，浙江錢塘（今杭州）人。一生經歷坎坷，早年駐足家鄉，初為金銀飾鍛工，後改習畫。永樂初，戴進曾隨父入當時京城應天府（南京）。中年旅羈北京，宣德年間（1426—1435）被召入畫院，待詔仁智殿，旋因遭讒見斥，辭官出宮，後滯留京城十一二年，藉畫謀生，與京城名公、畫家多有酬往。正統七年（1442）離京返居杭州，定居課徒，專注繪事，聲譽愈著。其傳人甚多，如其子泉、女戴氏、婿王世祥均得家傳。門生有方鉞、夏芷、仲昂等。

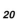

私淑弟子有陳景初、陳璣、吳珵、宋臣、汪賢、謝賓舉、何適、釋樸中等。[8]

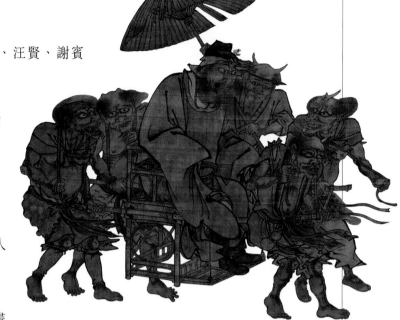

坎坷的經歷使戴進的繪畫面貌呈現較大的變化，早年他居住家鄉杭州，此為南宋舊都，馬、夏"院體"傳統猶存，戴進受此流風影響，也從南宋"院體"入手，作於20歲的《歸田祝壽圖卷》（圖60）為其最早的存世山水畫，畫法即主宗馬遠、夏圭。人物畫則以工筆設色為主，戴進早年善畫肖像，又多為寺觀作壁畫，故人物從工整畫法起步。中年留京期間，他曾一度進入畫院，當時宮廷畫家崇尚的畫風自然對他有所影響，故仿學北宋李、郭、元代盛懋，兼融兩宋的畫法，在戴進中年作品中時常見到。如《雪山行旅圖軸》（圖68）即糅合了北宋李、郭和南宋馬、夏之法。離開畫院後，他接觸更多的文人畫家和士大夫公卿，宋元文人畫的傳統也必然滲入其藝術領域，故其有些作品多文人畫的筆墨意韻，如與朱孔暘合繪的《松竹合璧圖卷》（圖61），即純仿文人水墨寫意法。晚年的戴進居鄉潛心畫藝，融匯諸家之長，遂形成自身獨特面貌。一是主宗南宋馬、夏一路更趨簡勁、縱逸，運筆加強了力感和硬度，水墨雄闊淋漓，構圖簡略，景色特寫，尤其運筆迅疾、跌宕，隨意自由，使作品富有動盪感和陽剛氣，其風格奠定了"浙派"基調，代表作如《洞天問道圖軸》（圖62）等。一是兼具行家、利家意趣的集大成面貌，既有運用多種筆墨表現物象之真的精緻純熟技巧，又有通過寓意象徵或筆情墨趣闡發主題情思或意境氣氛的文人構思。《關山行旅圖軸》（圖65）、《南屏雅集圖卷》（圖67）、《鍾馗夜遊圖軸》（圖65）均為其此類繪畫之代表。[9]

戴進獨特的藝術成就還可從其作品的題材內容和表現形式兩方面考察。他的創作不僅取材廣泛，畫科全面，而且傾注了真摯的切身感受。人物畫中表現民間習俗和世俗生活的題材佔很大比重，如太平樂事、升平村樂、踏歌、牧牛、漁樂、納涼等。這當與戴進經常接觸下層社會有密切關聯。另一類表現文人生活的雅集圖、送別圖、祝壽圖、幽居圖等，也多融入朋友間的真摯感情，如《歸田祝壽圖卷》（圖60）中的南山之祝寓意等等。山水畫中最為人稱道的是他親歷目睹的地方名勝畫，如浙江名勝、西湖十景等，滲透了他對家鄉的眷戀之情。南北山川的瑰麗景象和季節氣候所形成的無窮變化，也常常攝入他的畫面，以寄託熱愛自然之情，並傳達真善美的審美情操，如江山勝攬、長江萬里、長松五鹿、春山積翠、夏木垂蔭、秋林書屋、江村雪霽等。在表現形式方面，戴進不僅畫法全面，風格多樣，而且創造出迥異前人的新貌，這集中體現在他晚年的成熟作品中。他那脫胎於南宋"院

體"的山水畫，融入文人寫意之法，增強了簡勁縱橫和運動感，創造出勁拔恢張、激昂淬屬的氣勢和境界。既有別於南宋之水墨蒼勁，也不同元人之淡泊蕭散。其畫風呈集大成面貌，既技巧精熟，又富筆墨情趣，堪稱行、利兼具，無愧"國朝畫手第一"之稱。

2、"浙派"的繼起者吳偉

吳偉（1459—1508），字士英，又字次翁，號小仙，江夏（今湖北武漢）人。他的一生雖未遭到像戴進那樣的大挫折，但也有從宮廷畫家轉為職業畫家的經歷。吳偉幼時家道敗落，為湖廣左布政使錢昕收養，17歲時流寓金陵，因不同凡響的才華和畫藝受到諸多朝廷名公器重，聲譽日起。20多歲被徵召入宮，待詔仁智殿，授錦衣衛鎮撫，深受器重。然因其個性強烈，蔑視權貴，不久放歸，返南京作落魄遊。中年時被孝宗再次徵召入宮，授錦衣百戶之職，御賜"畫狀元"之印，在京特賜府第，恩寵有加，然兩年後他仍稱疾辭歸，復優遊金陵秦淮之上。繼續其浪跡江湖、藉畫謀生的生涯。武宗正德三年（1508）吳偉被宮廷再次徵召，尚未上路卻因醉酒而亡。

吳偉二度出入宮廷的經歷造就了他恃才負氣，與俗寡諧，放浪形骸，玩世不恭的強烈個性，並養成很多怪癖，如劇飲狎妓，漫無節制，短褐垢面，不修邊幅。這種個性對其獨特畫風的形成也起了重要作用，他常常酒酣揮毫，或跪翻墨汁，信手塗抹；或用墨如潑，任意地直拖橫抹。從而形成迅疾縱橫的力勢動感，躁動外露的激情豪氣，藝術風格殊異於前輩戴進。正如明代著名文學家、"嘉靖八才子"之一的李開先在《中麓畫品》所評："吳小仙如楚人之戰鉅鹿，猛氣橫發，加乎一時。"清代畫家李修易在《小蓬萊閣畫鑑》中亦云："若吳小仙，不免玩世不恭，素隱行怪，故小仙有叫囂之氣。"

吳偉的山水畫最鮮明地體現了他個性化的藝術特色。其本色面貌是主宗馬、夏而呈粗簡的山水畫，以連皴帶染、水墨渲刷為主要表現手段。景色簡潔，用筆挺勁，水墨淋漓，具有勁拔恢張的氣勢。《長江萬里圖卷》（圖79）、《灞橋風雪圖軸》（圖75）為此路山水的代表作品。另有一路山水吸收元人筆墨，運用靈活，變化多樣，具一定筆情墨趣，如《漁樂圖軸》（圖78）。

吳偉的人物畫，在題材內容和思想情感方面較鮮明地反映了他的生活感受和藝術情趣，作品多描繪世俗的生活場景，塑造下層人物的形象，抒寫諧俗的意趣格調。藝術風格則比較多樣，既有承李公麟工筆白描傳統的細筆畫，也有吸收梁楷減筆法的水墨寫意畫。《歌舞圖軸》（圖70）、

《洗兵圖卷》（圖71）、《武陵春圖卷》（圖72）、《子路問津圖卷》（圖73）均為其細筆畫代表作。水墨寫意人物畫有《太極圖軸》（圖74）、《柳蔭讀書圖軸》（圖76）等，前者從梁楷減筆法脫胎而出，後者取法馬、夏更顯粗簡，衣紋仿戴進的釘頭鼠尾描，為最常見的面貌。

3、"浙派"的後期諸家

列名畫史的"浙派"後期諸家，主要有張路、蔣嵩、汪肇、郭詡、史文、鄭文林、鍾欽禮、彭舜卿、李著等人。他們與戴進、吳偉雖非師生傳授關係，卻因相近的稟性、行徑和類似的藝術追求而追隨戴、吳畫風，遂蔚成一大流派。他們中很多人均以"仙"、"狂"為號，如鄭文林號"顛仙"、彭舜卿號"素仙"、史文號"再仙"、陳子和號"酒仙"、張恆號"野仙"、薛仁號"半仙"、朱約佶號"雲仙"、郭詡號"清狂"、羅素號"墨狂"……，以此為號，行徑自然不同於循規蹈矩的常人，處世待物也與戴、吳十分相似。如張路"入資為太學生，頹唐自放，縉紳先生皆樂與之遊。"[10] 對仕途、名利的態度與吳偉毫無二致。汪肇為人"豪放不羈"，"有力鍾，好持矛舞劍，遇酒能象飲數斗"[11]，其狂放、豪邁、嗜酒一如吳偉。而郭詡放棄科業，謝卻錦衣官職，拒絕寧王朱宸濠招邀，生平不任羈絆，長期浪跡江湖的經歷和行徑更與吳偉相類似。

"浙派"諸家相近的秉性、脾氣也必然形成類似的藝術追求，在情趣、手法、筆墨等方面趨於一致。如鍾欽禮是位宮廷畫家，卻追求脫離富貴氣的畫格，"自題其居曰'一塵不到處'"[12]，孝宗觀其畫，譽之為"天下老神仙"，並賜印。[13] 他宗學戴進感到得心應手，縱筆更加粗豪，如萬曆時文人顧起元所評："老筆紛披如立鐵，豈無姿媚羞婀娜。"[14] 其他像頹唐自放的張路、豪放不羈的汪肇、嗜酒慕俠的宋登春等人，宗學戴、吳的畫法，也都擷取遒勁、草率的用筆和粗簡、寫意的手法，以適其性情。因此，"浙派"能形成獨特而鮮明的共性特徵：

即簡練的景致、粗勁的用筆、淋漓的墨色以及動感和氣勢等，成為明代前期與宮廷繪畫並峙的流派。

細言之，在"浙派"後學諸家中，張路的人物、汪肇的花鳥、郭詡的畫格均有一定建樹，其精心之作具較強藝術魅力，成就比較突出。

張路的人物畫頗有特色，山水畫則大為遜色，如晚明書畫家詹景鳳《詹氏小辨》所評："（張路）寫人物師吳士英，結構停妥，衣褶操插入妙，用筆矯健，而行筆迅捷，亦自雄偉，足當名家。但或加一山一石一水，便入濁俗，不足觀。"張路人物畫初受吳道子啟發，後學戴進、吳偉，善用水墨寫意法，形象雖簡練，造型仍很準確，並注重姿態和表情的描寫，於粗中見細。衣紋運折蘆描和釘頭鼠尾描，頓挫有力，行筆迅捷，具矯健之勢，但又不顯草率。樹石背景粗放，以粗筆勾皴，潑墨渲刷，雖顯草率，倒也有利於映襯人物。尤其是塑造的人物形象既樸實又瀟灑，雖諧俗卻不粗俗，格調未落低下。本卷所收《鳳凰女仙圖軸》（圖83）、《吹簫女仙圖軸》（圖84）、《達摩渡江圖軸》（圖86）、《停琴高士圖軸》（圖89）等畫作均反映了他這一典型面貌。

汪肇的花鳥畫造詣較深，面貌獨具。山水、人物雖出入戴、吳，但多草率之筆，殊不足觀。詹景鳳《詹氏小辨》評其："草草小花鳥瀟灑可愛，仿陶雲湖（陶成）兔鹿亦佳，雖不逮陶精思逸趣，亦自豪縱不凡，宛然有生動氣。石雖崚嶒不分，而墨潤色

鮮，亦足動人。唯寫山水乃是強作。"汪肇花鳥宗明代花鳥畫家陶成，運以勾勒之法，而又融以戴、吳雄健之筆，工細花鳥與簡勁背景相襯，遂創造出粗細相兼、形神具備的花鳥畫新體貌，在"浙派"諸家中，唯戴進的花鳥可與之抗衡。《柳禽白鷳圖軸》（圖101）、《蘆雁圖軸》（圖98）均寫實、寫意並用，工細、簡逸相兼，詩畫結合，為其代表作。

郭詡擅長人物、山水，善用簡筆寫意法，時而亦有工筆設色之作。無論是三二筆的橫塗豎抹還是工細的輕淡勾染，都傳達出逍遙豪邁之意，具有脫俗的格調。如人物畫《琵琶行圖軸》（圖102），運工筆白描法，線條工細流暢，造型準確精微，形象生動傳神，風格清新淡雅，堪與白描高手杜堇比美。其山水畫中既有融匯諸家畫法、寫意中不失精細、雄健中透出秀逸的風格，迥異於習見的"浙派"山水面貌；又有主宗戴、吳的水墨寫意山水，然紛披用筆中有粗細剛柔變化，水墨淋漓中有濃淡枯潤之別，其筆墨韻味頗近文人畫，這在"浙派"諸家中也是很少見的。

"浙派"後期的其他代表畫家，雖亦有各自面貌，並創作出一些上乘之作，如蔣嵩的《漁舟讀書圖軸》（圖105）、史文的《松蔭撫琴圖軸》（圖80）等，但總體畫法缺少新意，題材多相襲而少真切感受，形式多摹仿而乏開拓兼容，一味仿效定型的畫法。故筆墨雖也橫塗豎抹，迅疾淋漓，卻顯得單薄、膚淺、刻板少變，更主要的是將風格極端化。"浙派"以力度、動感、氣勢取勝的特色，內含着文人畫的寫意之法，藉筆墨傳情，求筆墨韻味，並非追求形式上的"一味霸悍"，故戴、吳等名家畫風是動中寓靜，剛中含柔，分寸把握適度。"浙派"末流卻照抄照搬並趨於極端，用筆一味粗勁、快速，缺少含蓄和變化，變成外露刻板。粗線勾勒的山石輪廓和一筆刷成的斧劈皴已不再表現物象的形體結構，而成為炫耀強勁的符號或程式。粗簡、頓挫的線條用於所有人物，強調豪氣而抹殺了個性。諧俗格調中所寓有的朝氣、熱情、豪邁、進取等向上的時代精神，蛻變成霸悍、粗俗……。這樣的畫作必然缺乏生氣和藝術感染力，故"浙派"末流的自身積弊導致該派最終走向衰亡。

註　　釋：

(1)　　明‧邱濬《重編瓊台稿》卷六。
(2)　　明‧徐有貞《武功集》卷五。
(3)　　《明會典》卷五"吏部四"。
(4)　　明‧劉若愚《酌中志》"內府衙門職掌"。
(5)　　明‧沈德符《萬曆野獲編》卷九"仁智等殿官"。

（6）　明‧徐沁《明畫錄》卷二。

（7）　明‧徐沁《明畫錄》卷六。

（8）　單國強《戴進生平事跡考》，載《故宮博物院院刊》1993 年第 1 期。

（9）　單國強《戴進作品時序考》，載《故宮博物院院刊》1993 年第 4 期。

（10）《開封府誌》，清乾隆本。

（11）《徽州府誌》，明嘉靖本。

（12）清‧陶元藻《越畫見聞》。

（13）明‧徐沁《明畫錄》卷三。

（14）明‧顧起元《懶真草堂集》卷五《題鍾欽禮〈西湖春霽圖〉詩》。

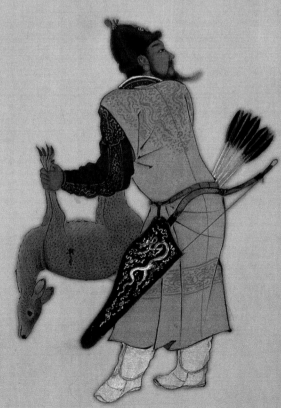

院體繪畫

Paintings in Academic Style

1

王仲玉　陶淵明像軸
紙本　白描
縱106.8厘米　橫32.5厘米

Portrait of Tao Yuanming
By Wang Zhongyu　Ming Dynasty
Hanging scroll
Line drawing on paper
H. 106.8cm　L. 32.5cm

圖繪陶淵明身着儒服，手持詩卷，氣質豁達，風神瀟灑。畫幅上隸書陶淵明《歸去來辭》。陶淵明是古代繪畫常見題材，多表現辭官隱逸的出世思想。但此作出自明初宮廷畫家之手，當另有立意。明代宮廷人物畫大多秉承帝王旨意創作，統治者絕不會頌揚歸隱和出世，其旨意是藉此表明當今朝廷敬重前賢，有求賢之意，故這些隱逸圖實質上是招隱圖。

此圖純用白描法，線條洗練流暢，造型準確傳神，遠宗北宋李公麟的蘭葉描，近受元代張渥、何澄等白描法影響，雖少新創，卻達到了較高水平，是王仲玉繪畫的傳世孤本。

本幅無款，鈐"王仲玉印"（白文）。上部隸書《歸去來辭》全文，後鈐"中魯"（朱文）、"魯學齋"（朱文）二印。

王仲玉，畫史記載極簡略，據明代朱謀垔《畫史會要》載："王仲玉，未詳里氏，洪武中，以能畫召至京師。"由此略知其應是明初太祖朝的宮廷畫家。

2

邊景昭　雙鶴圖軸
絹本　設色
縱180厘米　橫118厘米

Tow Cranes
By Bian Jingzhao　Ming Dynasty
Hanging scroll
Color on silk　H. 180cm　L. 118cm

圖繪水邊坡岸之上兩隻白鶴，一俯首
覓食；一引頸回首，梳理羽毛。情態
閒雅，形象精確。近景三竿老竹挺拔
聳立，一旁筱竹叢生，地上散落着凋
敗的竹葉與剔落的羽毛，遠景淺灘隱
約，意境澹遠，使畫面更具空間感。
整體環境清幽潔淨，更加襯托出仙鶴
軒昂高潔的氣質。

此圖筆法多變，老竹用中鋒勾勒填
色，坡岸則用側鋒描繪。鶴的羽毛、
足脛、丹頂刻畫極為工緻細膩，毫無
板滯之感。鶴身白羽施粉恰到好處，
將翎毛光潔華美的質感極好地表現出
來，是作者將長期深入觀察的心得與
精絕技巧相結合的佳構。

本幅自識："清華閣畫史邊景昭製。"
鈐印二方，模糊不辨。另收藏印三：
"黃冑心賞"（白文）、"黃冑珍藏"（朱
文）、"沛"（朱文）。

邊景昭，生卒不詳，明代宮廷畫家。
字文進，福建沙縣義興坊人，一作隴
西人。永樂年間（1403—1424）以繪
事供奉內廷，宣德元年因受賄被革
職。此時邊氏年已七十餘，由此推
算，他應生於元順帝至正年間（1341
—1368）。邊景昭博學能詩，善畫花
果翎毛，繼承了宋代院體傳統，以工
整妍麗的畫風取勝。永樂時，他的花
鳥與蔣子成的人物、趙廉的虎並稱
"禁中三絕"，其畫作在明代即出現了
許多贋本。從學弟子甚多，子楚芳、
楚善皆傳其家法。

3

邊景昭　王紱　竹鶴雙清圖軸
紙本　設色
縱109厘米　橫44.8厘米
清宮舊藏

Bamboos and Cranes
By Bian Jingzhao and Wang Fu
Ming Dynasty
Hanging scroll
Color on paper　H. 109cm　L. 44.8cm
Qing Court collection

圖中雙鶴出自邊景昭之手，竹石出自王紱之手，雙鶴造型準確，形態高雅飄逸。叢竹枝幹瘦勁，竹葉婆娑，用筆清勁灑脫。於墨竹之中略施淡色寫葉，使層次更加豐富而分明。坡石以淡墨皴擦，輔之以雜草嫩竹，清新淡雅而又充滿生趣。

此圖是邊景昭與同時代畫竹名家王紱合作繪製的佳作，二位畫家揮灑自如，顯現出極高的藝術水平，可謂珠聯璧合。王氏亦於永樂年間以擅畫入內廷供奉，並於永樂十年 (1412) 任中書舍人之職，永樂十四年 (1416) 卒於京師。圖中邊氏題"孟端王中書"可推測此畫作於1412—1416年之間。

本幅自題："隴西邊景昭同孟端王中書為誠齋寫竹鶴雙清圖"。鈐"怡情動植"（白文）、"邊氏文進"（朱文）二印。清乾隆御題："九龍沙縣兩幽人，一味芝蘭氣合親。恰似綠筠將白鶴，無心常自結高鄰。丙寅御題"。鈐"乾隆寶鑑"（朱文）、"乾隆御覽之寶"、"石渠寶笈"、"成德"、"楞伽真賞"、"容若鑑藏"等鑑藏印多方。裱邊有清汪由敦、錢陳羣、董邦達、蔣溥、嵩壽題記五段。

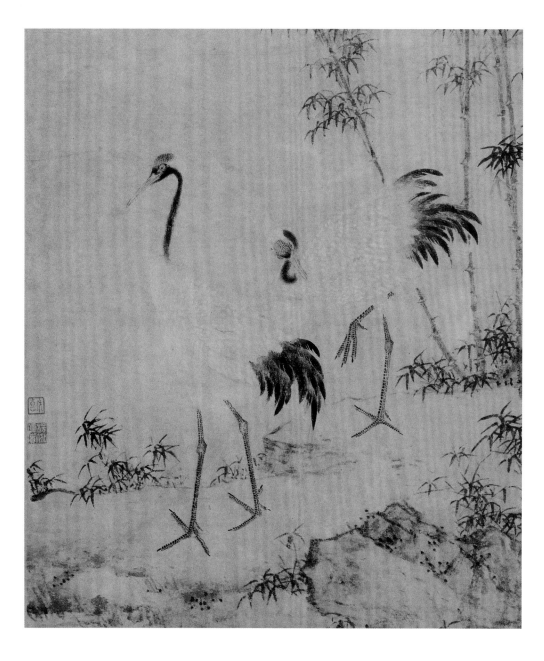

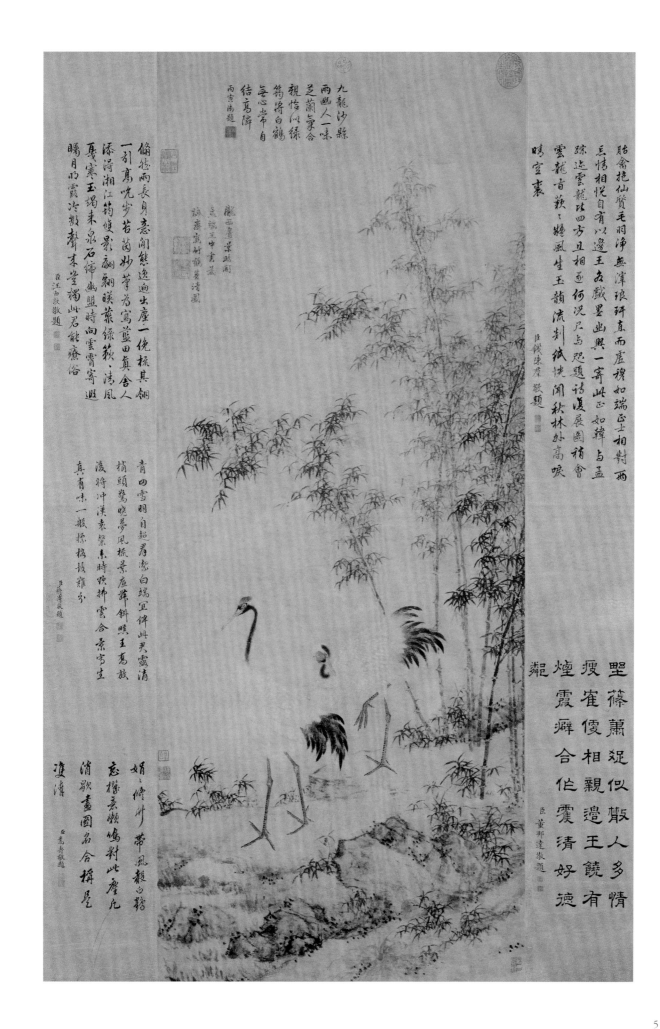

4

朱瞻基　武侯高臥圖卷

紙本　墨筆
縱27.7厘米　橫40.5厘米

Zhuge Liang's Pleasures of Seclusion
By Zhu Zhanji (1399-1435)
Ming Dynasty
Handscroll
Ink on paper　H. 27.7cm　L. 40.5cm

圖繪三國時蜀漢丞相、武鄉侯諸葛亮
未出茅廬之前，於家鄉隱居的情形。
諸葛亮為後世良臣之楷模，宣宗繪此
圖並賜與朝廷重臣平江伯陳瑄，既表
達了皇家對賢臣的渴求心情，也期望
陳瑄等朝臣能效法諸葛亮盡忠明室。

此圖將諸葛亮高臥長吟的形態刻畫得
生動傳神，人物線條洗練流暢，近南
宋馬遠折蘆描。墨竹用筆瀟灑，得元
人意韻。此種兼取南宋、元人的畫
法，也反映了明代宮廷繪畫既主宗南
宋"院體"，又保留元人遺風的藝術特
色。

本幅款識："宣德戊申　御筆戲寫　賜平
江伯陳瑄。"鈐"廣運之寶"（朱文）。
引首史敏篆書"旌忠"二字，後幅有陳
循、程敏政二家題記。鑑藏印有"石
渠寶笈"、"寶笈三編"、"三希堂精
鑑璽"、"宜子孫"、"嘉慶御覽之
寶"、"嘉慶鑑賞"、"宣統御鑑之寶"
七方。

朱瞻基（1399－1435），明仁宗嫡長
子，1426年即位，建元宣德，廟號宣
宗，在位 10 年。愛好詩文書畫，尤精
繪畫。常御製書畫賜與臣下，明代宮
廷院體繪畫亦自此興盛。

戊申為宣德四年（1429），朱瞻基時年
三十歲。

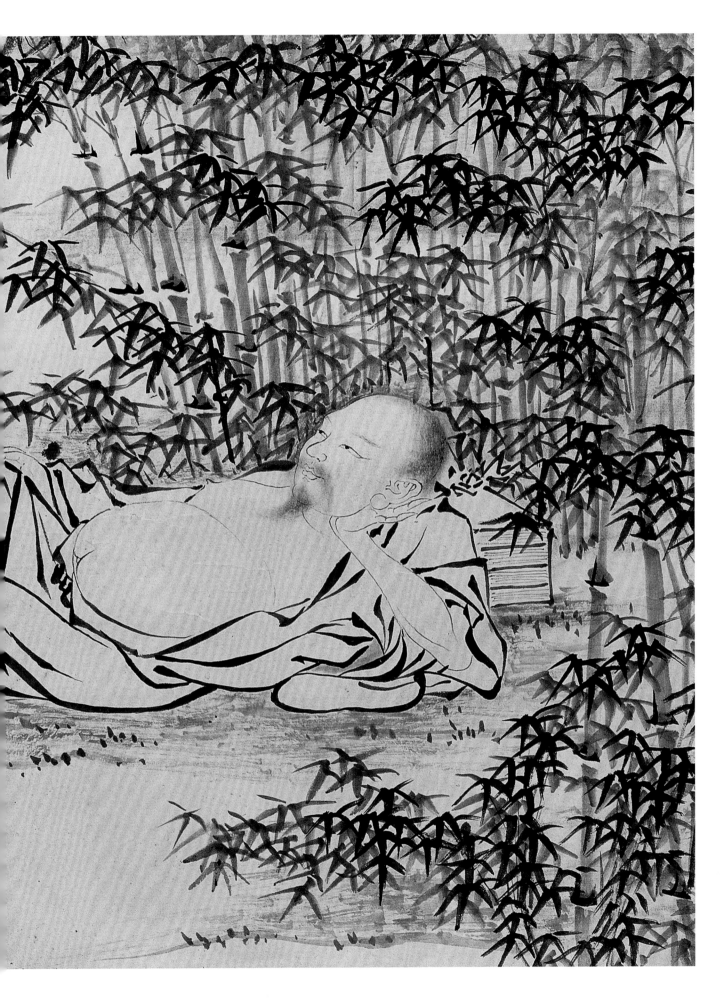

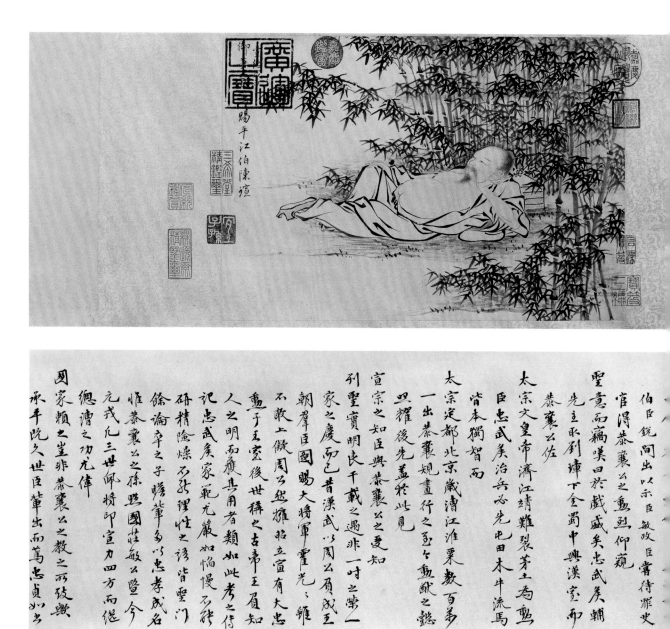

賜平江伯陳瑄

伯臣銳間出以示臣敬政臣嘗待罪史
崔得恭襄公之勳烈而仰覘
聖意而竊嘆曰於戲盛矣忠武矣
先主取劉璋下金蜀中興漢室而
恭襄公佐
太宗文皇帝濟江靖淮累裂茅土為勳
臣忠武矣治兵必先屯田木牛流馬
省本獨智而
四耀後先蓋於此見
太宗定都北京歲漕江淮栗數百多
一出恭襄規畫行之至今勳猷之懿
宣宗之知臣與恭襄公之受知
聖實明良千載之遇非一時之榮一
家之慶亶昔漢武以周公有成王
刊
石牽臣圖賜大將軍霍光，雖
朝摹臣像周公處攝昭立宣有大忠
勳于玉室後世稱之古帝王眉知
人之明而飛具用者類如此考之傳
記忠武矣家範尤嚴如悄慢不祥
研精陰燦不弘理性之諺皆聖門
餘論卒之子瞻輩多以忠孝成名
惟恭襄公之孫興國莊敏公暨今
元武仁三世佩將印宣力四方而繼
總漕之功尤偉
國家顓之堂非恭襄公之教之所致歟
承平晼久世臣韋出而萬忠貞如此

是圖見之弘惟
聖明而以望其臣者如此其
重則子孫之所以繩其祖
者宜何如其至我豫以下
其世、勉之
景泰五年冬十一月至日
榮祿大夫少保兼
太子太傅戶部尚書
文淵閣大學士修
國史知
制誥同知
經筵事　臣　陳循頓首
謹書

右

一出恭襄規畫行之至今動猷之懿
四耀後昆蓋於此見
宣宗之知臣與恭襄公之要知
刊聖實明良千載之遇非一時之榮二
家之慶而已昔漢武以周公負成王
朝舉臣圖賜大將軍霍光。雖
不敢上儗周公然推昭立宣有大忠
勳于王室後世稱之古帝王首知
人之明而展其用者類如此攷之侍
記忠武家範尤嚴如怕慢石礎
研精隆燥石尤理性之諄皆聖門
餘論卒之子贍葷多以忠孝成名
惟恭襄公之孫鄹鄹國莊敏公暨今
元戎化三世佩將印宣力四方而繼
緫漕之功尤偉
國家賴之豈非恭襄公之教之所致歟
承平既久世臣輦出而篤忠貞如吳
之所稱矢文德洽至國如詩之所頌
則未有盛于陳氏者矣臣是以備論
之以著于圖之下方
成化十九年歲次癸卯夏四月既望
賜進士及第奉直大夫左春坊左諭
德同修
國史　經筵兼
太子講讀官臣　程敏政　拜識

5

朱瞻基　松雲荷雀圖卷
紙本　設色
縱31厘米　橫54.7厘米
縱31厘米　橫84厘米

Pine Trees, Clouds, Lotus and Birds

By Zhu Zhanji　Ming Dynasty
Handscroll (two sections)
Color on paper
One section:　H. 31cm　L. 54.7cm
One section:　H. 31cm　L. 84cm

卷分二幅，前幅繪松樹斜生，旁有雲靄、怪石。後幅繪蓮蓬殘葉，一隻小鳥落於蓮莖之上，生動有趣。本卷雖為小品畫，但筆墨清秀瀟灑，設色淡雅，畫法近元人，頗見功力。

本幅款書："御筆"。上押明內府大印"安喜宮寶"（朱文）。另鈐有"嘉慶鑑賞"、"三希堂精鑑璽"、"心賞"、"宜子孫"、"蓮居士所有物"等鑑藏印。《墨緣匯觀》上卷、《石渠寶笈三編》著錄。

6

朱瞻基　三鼠圖卷
絹本一　紙本二　墨筆或設色
縱28.1厘米　橫39.3厘米
縱16.2厘米　橫19.7厘米
縱22.2厘米　橫22.2厘米

Three Rats: 1. Rat and Balsam Pear;
2. Rat, Litchi and Rock; 3. Rat Eating Litchi
By Zhu Zhanji　Ming Dynasty
Handscroll
1. Ink on paper　H. 28.1cm　L. 39.3cm
2. Color on silk　H. 16.2cm　L. 19.7cm
3. Color on paper　H. 22.2cm　L. 22.2cm

卷分三幅，紙本墨筆的《苦瓜鼠圖》是朱瞻基二十八歲時所繪。鼠和瓜喻"多子"，象徵着人丁和財富興旺，朱瞻基甚喜此種題材。是圖行筆簡率隨意，天然巧成。瓜藤用暢快的墨彩揮寫點染，石以淡墨勾皴，重墨點苔。唯鼠用沒骨法，全身灰淡，僅用濃墨提點鼠之耳、目、鼻、爪。質感鮮明，姿態生動，充分體現了其精湛的藝術功力。

《鼠石荔圖》為絹本設色。畫危石之下拴繫一灰鼠，咬破了一顆紅荔外殼。寓意拴住了人和財。此圖畫藝平平，幅上朱瞻基題識係後人偽添，所鈐"武英殿寶"亦係仿刻。雖是明畫，但與宣宗真跡相差甚遠。《食荔圖》為紙本設色，畫家以工筆繪一白鼠在墨幕中食紅荔。紅荔與"紅利"諧音，表達富足之意。對幅有明憲宗題詩一首，然此圖無款印，且與明憲宗的畫風相

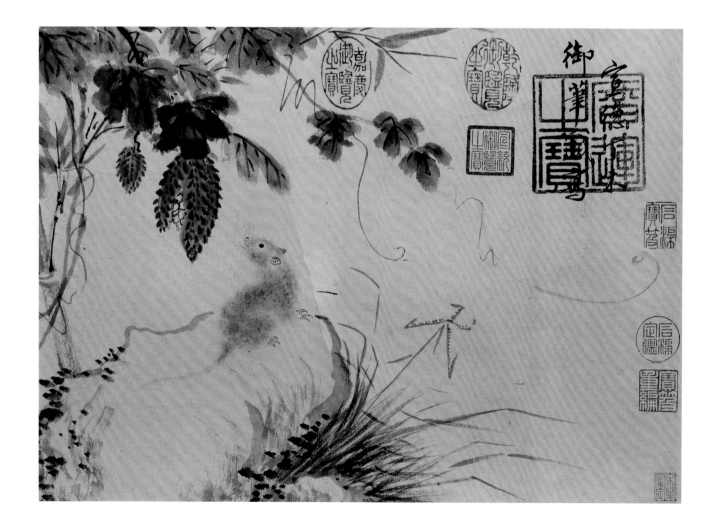

距甚遠，雖有其題詩，但應為明早中期宮廷畫家所作。

各幅款識依次為：（1）"宣德丁未御筆戲寫"。上押"廣運之寶"（朱文）大印；（2）"宣德六年御筆，賜太監吳誠"。上押"武英殿寶"（朱文）大印；（3）無畫家款印。對幅有明憲宗朱見深御製七絕一首："纍纍果實委塵垂，夜靜無端出沒時。意料貍奴蹤跡少，肆行竊嚙上新枝。"款署："成化甲辰仲秋吉日。"押"廣運之寶"（朱文）大印。並鈐"石渠寶笈"等清宮鑑藏印十六方。《石渠寶笈續編·重華宮》著錄。

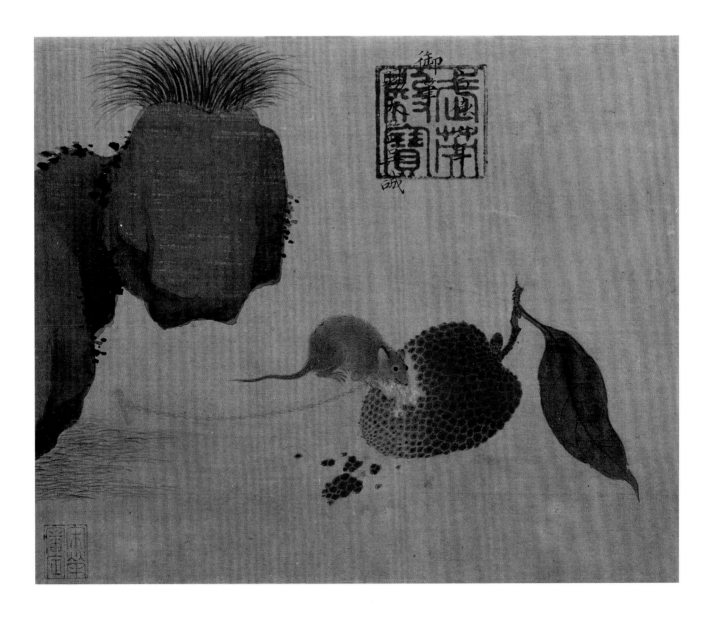

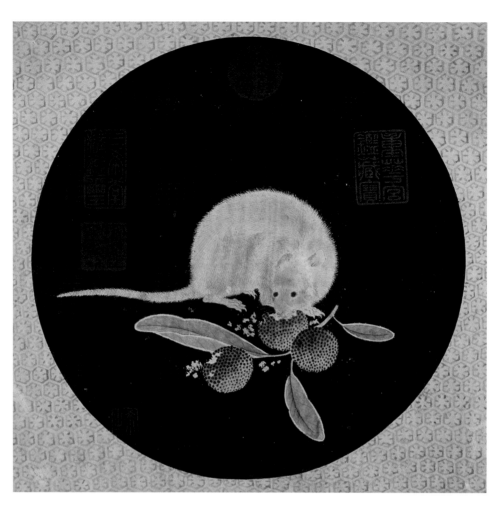

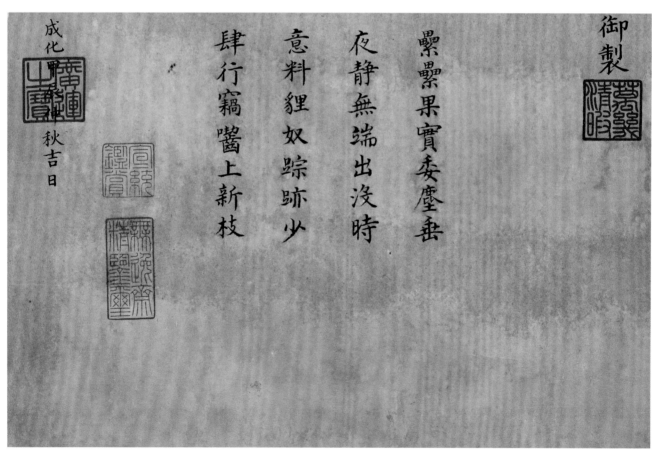

御製

纍纍果實委塵垂

夜靜無端出沒時

意料貍奴踪跡少

肆行竊齧上新枝

成化丙申秋吉日

商喜　關羽擒將圖軸
絹本　設色
縱200厘米　橫237厘米
清宮舊藏

Guan Yu Captured a Military General of the Enemy
By Shang Xi (15ᵗʰ century)
Ming Dynasty
Color on silk　H. 200cm　L. 237cm
Qing Court collection

此圖表現關羽水淹七軍活捉曹操大將龐德的故事。畫面上，關羽端坐山谷高台上，偉軀長髯，赤面鳳眼，全身披甲，氣宇軒昂，神勇威武。左右分站周倉和關平，周倉黑面虯髯，關平白面微鬚。龐德則僅着短褲，被綁在木樁上，十分狼狽。但他瞪目切齒，顯出誓不兩立、寧死不屈的神情。畫面背景是一處險隘山谷，近處山崖高聳，遠方水川環繞，還有數道流水溢出堤外，暗示"水淹"情節，與小說所敍環境頗為吻合。

此圖畫風自具特色，人物高大，場面宏闊，線條繁密流暢又頓挫有力，色彩大紅大綠，又施金粉，鮮艷奪目，更多壁畫意趣。可以看出商喜確是位壁畫能手，此件巨幅立軸很可能就是壁畫底本或掛於殿壁之用。

本幅無款識，原鑑題"商喜真筆"，知作者為商喜。

商喜（公元十五世紀），字惟吉，河南濮陽人，宣宗朝被徵入畫院，授錦衣衛指揮。工山水、人物、花鳥，亦是一位壁畫能手。畫法主宗宋人，所畫場景繁複繽紛，用筆工整謹嚴，設色艷麗絢爛，氣勢宏大壯闊，藝術水平很高。

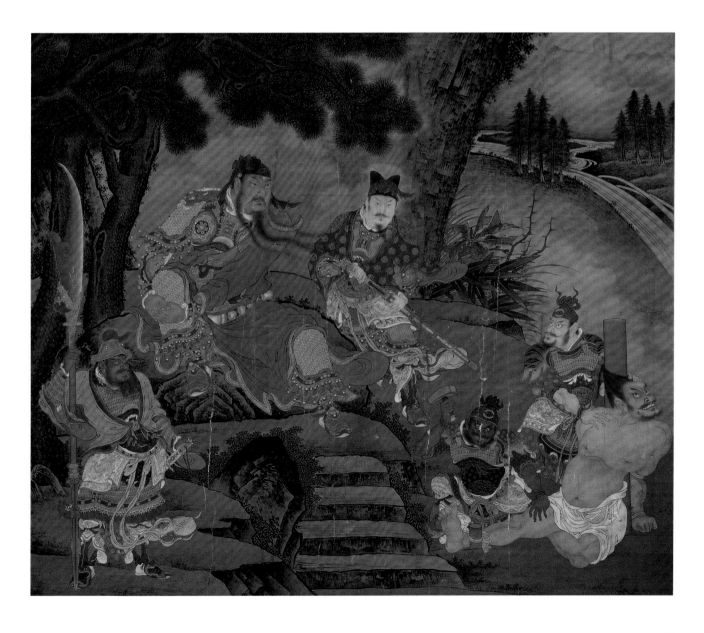

商喜　朱瞻基行樂圖軸

紙本　設色
縱211厘米　橫353厘米
清宮舊藏

**Ming Emperor Xuanzong Enjoying
Himself in Spring Outing**
By Shang Xi　Ming Dynasty
Hanging scroll
Color on paper　H. 211cm　L. 353cm
Qing Court collection

圖繪明宣宗朱瞻基春日郊遊行樂情景。平坡上首的騎者即朱瞻基，容貌、體格與存世的其他宣宗像毫無二致，具有像畫性質。惟身着的胡服獵裝與他幅不同，反映了明初皇帝騎射、狩獵、出行的裝束，仍保留一些元代遺風。如宣宗頭上所戴的尖頂圓帽，即源自元人的"笠子帽"，所穿的

無領無袖大坎肩式衣服，與元代的"比甲"也極為相似。侍從均淨面無鬚，顯是內府太監。其中有抱樂器者，有負箭囊者，表明是去打獵和宴樂。背景開闊幽美，既有郊野風光，又有苑囿景致，似京城南苑的"南海子"——專供皇室貴族射獵講武的所在。作品刻畫真實，再現了當時帝王

宮廷生活的一個側面，從人物形象、服飾到器物、環境，都留下了非常珍貴的歷史資料。

此圖場景繁複而又具體入微，構圖嚴整周密而又起伏錯落，筆法工整精細而又挺勁方硬，色彩繽紛絢麗而又沉着和諧，顯示出畫家高超的藝術水平。同時，又將人物、肖像、鞍馬、山水、界畫、花鳥、禽獸等畫科的技藝融於一體，反映了畫家多方面的藝術才能，堪稱商喜的巨幅傑作。

本幅無款識，詮稱"原存磁庫"，從畫風看，當出自商喜之手。

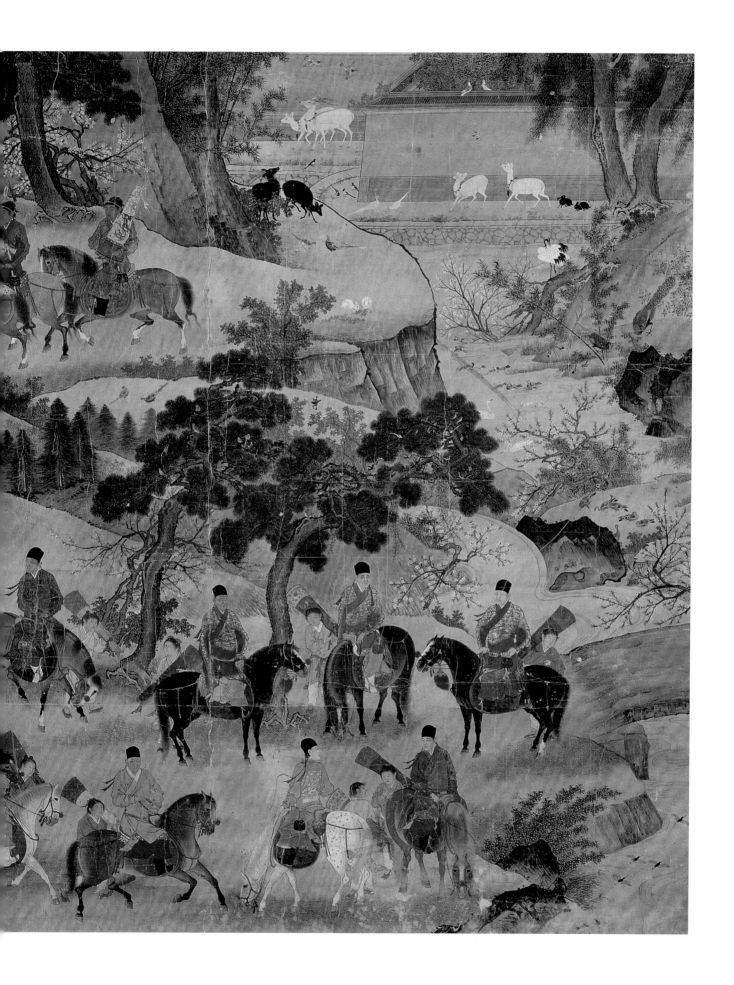

9

倪端　聘龐圖軸
絹本　設色
縱163.8厘米　橫92.7厘米

Liu Biao Inviting the Recluse Pan Degong
to Leave the Mountain and Take up an
Official Post

By Ni Duan (15th century)
Ming Dynasty
Hanging scroll
Color on silk　H. 163.8cm　L. 92.7cm

圖繪東漢末年荊州牧劉表親至山林延
請龐德公的情景。畫面上龐德公布衣
耕於壟上，劉表冠冕袞服，手捧聘
書，躬身敬請，後隨眾多侍從。作品
着重刻畫了劉表誠摯謙恭的態度和延
請的隆重禮儀，較成功地表現了禮賢
的主題，也曲折地反映了明王朝招隱
求賢的政治需要。龐德公是名士龐統
的叔父，隱居峴山之南，農耕自樂。
劉表數次延請均不就，後隱遁鹿門山
以終。

作品畫法主宗南宋"院體"，接近李唐
一派。山石多小斧劈皴，樹葉點染精
微，用筆勁健，墨色富有層次，人物
線條細密流暢，又有頓挫變化，造型
準確，表情生動。在明代院體人物畫
中屬較為精細謹嚴的風格。

本幅自識："楚江倪端"。鈐"金行畫
史"（朱文）、"仲正書畫"（朱文）、
"一師造化"（朱文）。

倪端（公元十五世紀），字仲正，宣德
朝被徵入畫院。善畫道釋人物，精妙
入神。山水寄馬元一派，亦工花卉，
與謝環、李在、石銳同受宣德帝寵
渥。存世作品不多，此圖為其代表
作。

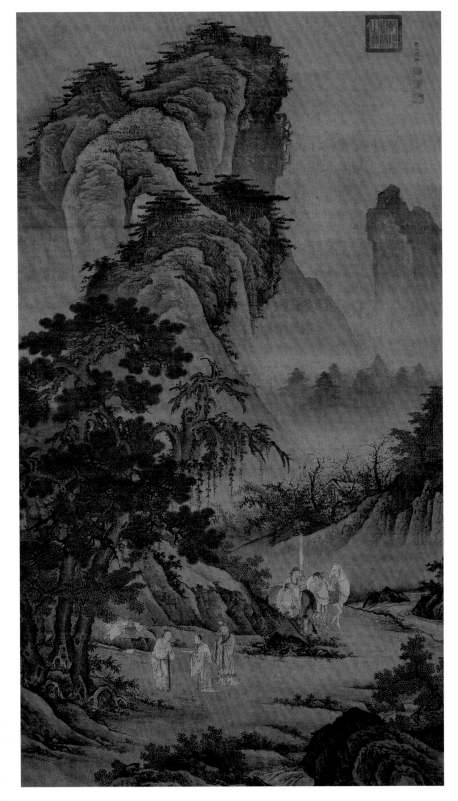

10

李在　山村圖軸
絹本　墨筆
縱135厘米　橫76厘米
清宮舊藏

Mountain Village

By Li Zai　Ming Dynasty
Hanging scroll
Ink on silk　H. 135cm　L. 76cm
Qing Court collection

圖右側繪高山層疊聳立，山間有村
舍、樓閣、樹木及人物點綴，左側繪
水面一泓，小舟蕩漾。取景高遠，構
圖嚴謹，筆墨秀潤。林木和山石的造
型明顯地受北宋郭熙影響，運用捲雲
皴法使山石輪廓皆呈雲頭形，樹幹虯
曲，枝如蟹爪，近郭熙的蟹爪枝。整
幅畫面清新秀潤，反映了李在主宗郭
熙一路山水的風貌。

本幅自識："李在"。鈐"金門畫史之
印"（朱文）。鑑藏印有"銀錠橋西海
北樓"、"蕭軍"等三方。

李在，生卒不詳，字以政，福建莆田
人，後遷雲南昆明。宣德年間畫院畫
家，擅山水、人物。李在山水細潤者
宗郭熙，豪放者宗馬遠、夏圭，人物
氣韻生動。藝術水平僅次於戴進。論
者謂"當時戴進以下，一人而已"。

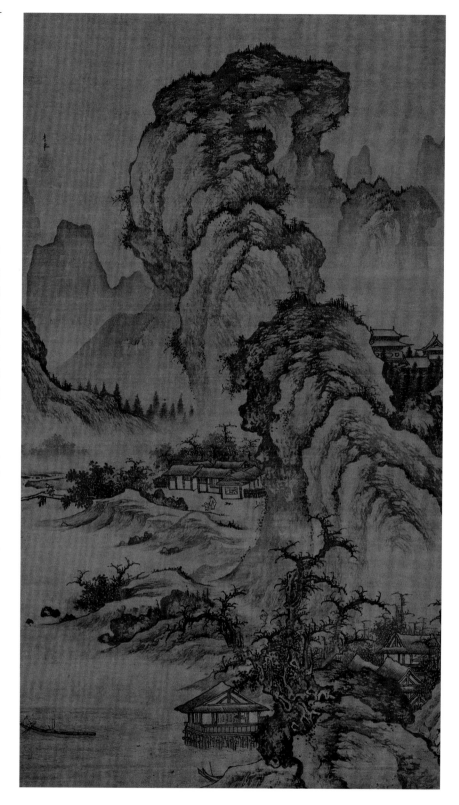

11

李在　闊渚遙峰圖軸
紙本　墨筆
縱165.2厘米　橫90.4厘米
清宮舊藏

Wide Islet and Distant Peak
By Li Zai　Ming Dynasty
Hanging scroll
Ink on paper　H. 165.2cm　L. 90.4cm
Qing Court collection

圖右側繪山勢層巒疊嶂，樓閣屋舍掩
映，人物點綴其間。左側繪流水潺
潺，下部繪漁人停舟小憩。主要運用
北宋郭熙畫法，如以卷雲皴法繪崇山
峻嶺，樹枝虯曲狀似蟹爪。然用筆較
粗勁，山石較堅硬，又兼具南宋馬
遠、夏圭之意。這種融南北宋於一體
的畫法屬李在的本色面貌，也是明代
宮廷山水畫的特色之一。

本幅無原作者款印，右下角有北宋
"郭熙"二字名款，係後世作偽者添
加。將此圖與李在傳世的《山村圖軸》
（圖10）相比較，畫法風格完全相同，
取景也大同小異，由此可以確定該圖
為李在所作。

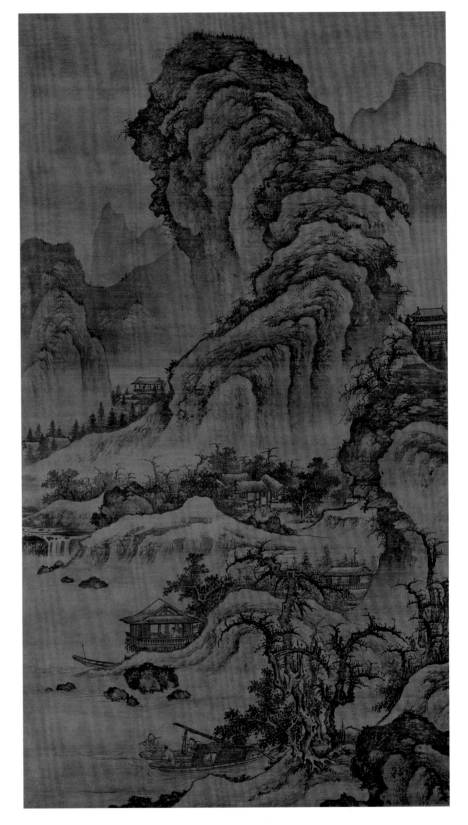

12

胡聰　柳蔭雙駿圖軸
絹本　設色
縱101.2厘米　橫50.5厘米

**Two Steeds under the Shade of a Willow
Tree**
By Hu Cong　Ming Dynasty
Hanging scroll
Color on silk　H. 101.2cm　L. 50.5cm

此圖選取宮院中一角，一株高大的柳
樹下兩匹駿馬閑憩，一匹抬蹄扭頭，
另一匹安詳站立。馬首均佩紅色絨
球，鬃尾梳理整齊，表現出一副皇家
氣派。柳樹旁一枝桃花斜探入畫，下
方湖石掩映着盛開的芙蓉。

馬匹以細勁有力的線條勾勒出形，全
身敷以白色，腿、蹄、鬃、尾等處略
施淡彩，畫法繼承了宋代工細、嚴謹
之風，生動傳神。在構圖上承襲了宋
代馬、夏的邊角之景佈局，樹木、花
草及二馬均集中於畫幅左側，右邊填
以書款，使畫面顯得疏密有致，由此
亦可見宋代院體風格對明代宮廷繪畫
的影響。胡聰傳世畫作僅此一幅，彌
足珍貴。

本幅自識："直武英殿東皋胡聰寫。"
下鈐一印模糊不辨。

胡聰，生卒不詳，畫史失載，一說其
為江蘇如皋人，但據題識知其為東皋
人，待考。於明宣德、正統、景泰年
間（1426—1456）供職於宮廷，為武
英殿畫士。

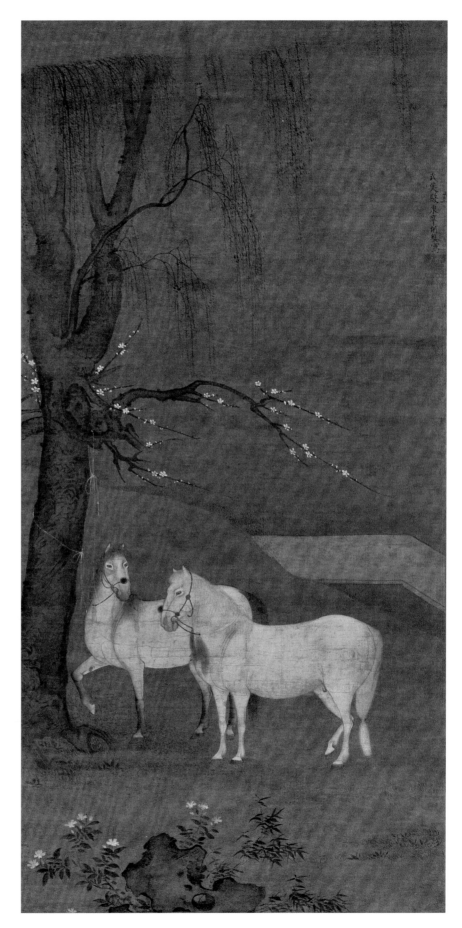

繆輔　魚藻圖軸
絹本　設色
縱171.3厘米　橫99.1厘米

Fishes and Waterweeds
By Miao Fu (15ᵗʰ century)
Ming Dynasty
Hanging scroll
Color on silk　H. 171.3cm　L. 99.1cm

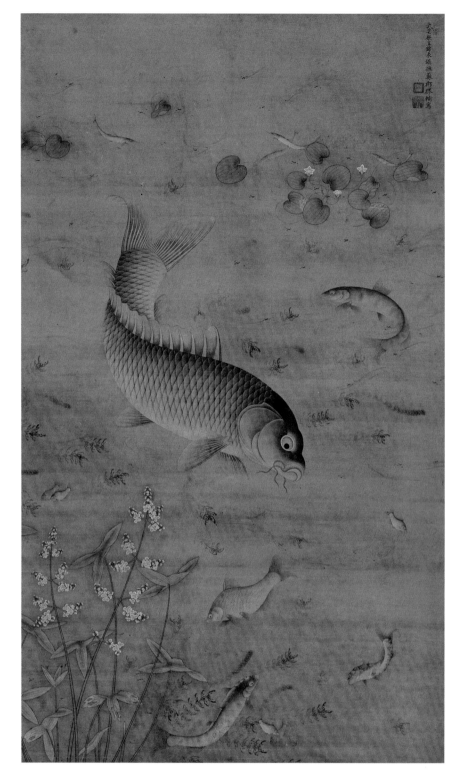

圖繪一條身形巨大的鯉魚佔據畫面中心，周圍繪大小不一的鯽魚、鯰魚等十餘條，浮萍、水草之屬點綴其間，構成一幅池塘小景。大鯉魚呈 "S" 形，鰭翅張動，睛如點漆，動態鮮明，極為傳神。其他小魚雖體型較小，但描繪同樣細緻入微，嬉游、翻轉、覓食等動態刻畫得準確生動。

此圖繼承了宋代院體繪畫細膩、寫實但又不乏生氣的創作手法，雖用工筆重彩法，但毫無板滯之感。魚類無論大小均用工筆勾勒敷色法加以表現，點染細緻。鱗片用細筆勾出，再填以顏色，並按鱗片前深後淺的色彩變化逐漸減淡，甚至連魚鰓上的細小紋路亦用細筆一絲絲畫出，足見作者寫真之扎實功力。是明代宮廷花鳥畫中繼承宋代院體風格的典型之作。

本幅自識："武英殿直錦衣鎮撫蘇郡繆輔寫。"鈐"良佐"（朱文）、"日近清光"（白文）、"松庵"（朱文）。

繆輔，畫史失載，據本幅所題知其為蘇郡人，所鈐"良佐"一印當是其字號。主要活動於公元十五世紀，為明代宮廷畫家，直武英殿，任錦衣衛鎮撫之職，擅長魚藻類繪畫。

14

王臣　雙勾竹圖軸
紙本　墨筆
縱106厘米　橫46厘米

Double-delineated Bamboo
By Wang Chen　Ming Dynasty
Hanging scroll
Ink on paper　H. 106cm　L. 46cm

圖以墨筆雙勾一竿清竹，竹幹形成優美的曲線，如在風中搖曳。主幹上萌發出的叢叢嫩枝表現得絲絲入扣，繁而不亂，顯得生機鬱勃。畫面整體的疏朗與局部的繁密處理得極為和諧。

從繪畫技法上看，本圖畫竹宗法元代畫竹名家張遜，於勾勒填色的"畫竹"與墨筆寫意的"寫竹"之外，純用墨筆雙勾來畫竹。全圖中鋒運筆，清勁穩健，顯示出作者高超嫻熟的技巧。

本幅自識："欲把交盟訂歲寒，曉窗貌出玉琅玕。依稀記得湘江上，粉節霜筠月下看。直仁智殿文思院副使五雲王臣寫題。"鈐"自口居士"（朱文）。另收藏印四："龐萊臣珍藏宋元真跡"（朱文）、"龐萊臣珍賞印"（朱文）、"虛齋鑑定"（朱文）、"高邑印信"（朱文）。《虛齋名畫錄》著錄。

王臣，字世賞，生卒不詳，明代宮廷畫家，曾官直仁智殿文思院副使，專長畫竹。

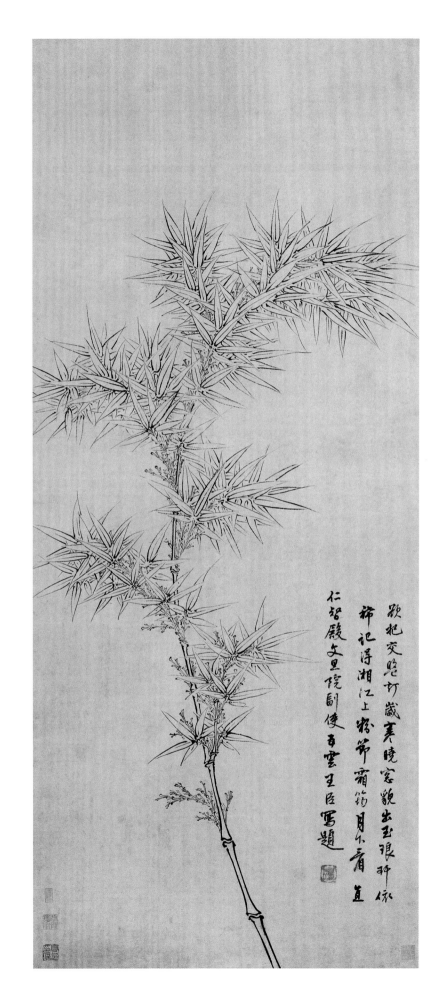

15

王乾　雙鷙圖軸
紙本　墨筆
縱172.3厘米　橫104.4厘米

Two Vultures
By Wang Qian　Ming Dynasty
Hanging scroll
Ink on paper　H. 172.3cm　L. 104.4cm

圖繪兩鷙棲息於峭壁孤樹之上。剽悍
雄健、機敏靈活，隨時準備撲擊獵物
的神態躍然紙上。明代初期，統治者
頗好表現鷹、鷙之類猛禽的寫生畫，
此即一例。

圖中山岩樹木行筆奔放，以大筆觸縱
刷橫掃，很明顯地受到了吳偉、張路
一派蒼勁豪縱畫風影響，極好地營造
出荒野之中蕭殺的氣氛。雙鷙的用筆
則相對收斂，以小寫意法出之，類似
林良、呂紀一路畫法，形象準確，神
態生動，體現出作者較強的寫生功
底。

本幅自識："王一清"。鈐一印，模糊
不辨。

王乾，字一清，初號藏春，更號天
峰，臨海（今浙江臨海）人，生卒不
詳。畫史記載，他能以輕墨淡彩作禽
蟲花果，間作山石林藪，蒼莽幽岑，
尤其擅長描繪寒塘野水、禽鳥拍泳之
態。其畫適興而作，傳世極少，彌足
珍貴。

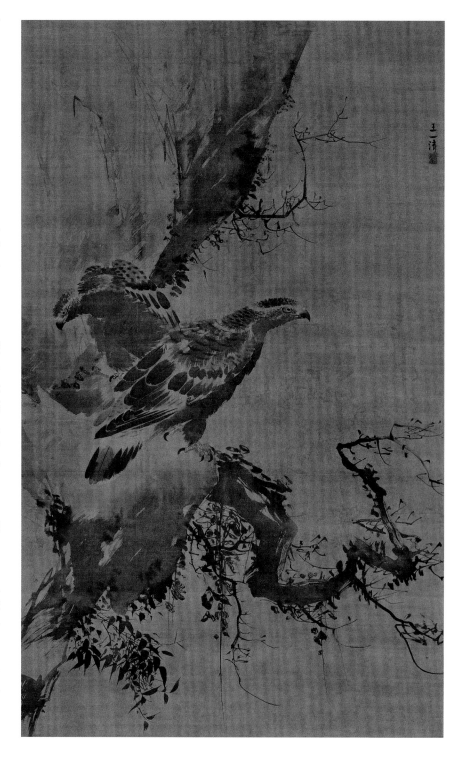

16

劉俊　雪夜訪普圖軸
絹本　設色
縱143.2厘米　橫75厘米

Song Emperor Taizu Visiting His Prime Minister Zhao Pu at a Snowy Night
By Liu Jun (15th century)
Ming Dynasty
Hanging scroll
Color on silk　H. 143.2cm　L. 75cm

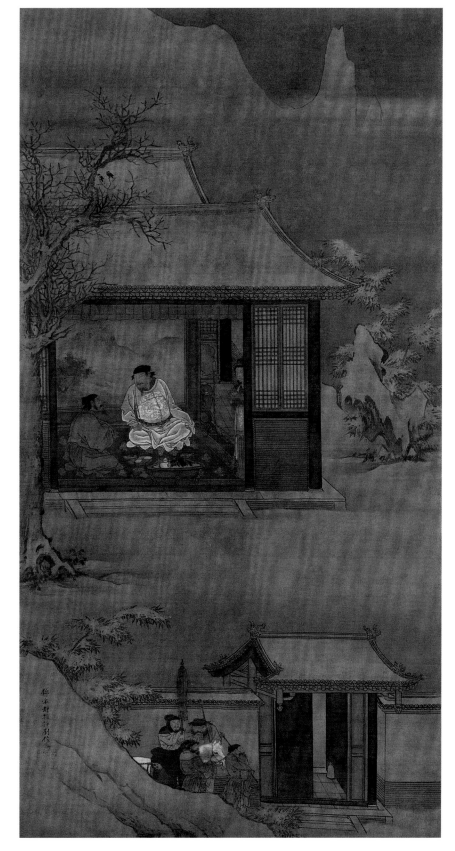

此圖表現的是宋太祖趙匡胤雪夜訪趙普的故事。趙普是趙匡胤的心腹謀臣，宋太祖在平定南方後，計劃用兵北漢，一統天下，遂雪夜走訪趙普，共商大計。畫面即描繪太祖冒雪突然登府與趙普長談的情景，室內上首正坐的趙匡胤身着龍袍，頭紮巾帽，正在聆聽。下首側坐的趙普身着便服，侃侃而談。趙普之妻恭立側屋門首，手托杯盤侍候，地面鋪設地毯，座前置放碟碗菜餚，門檻處安置炭盆供溫酒和烤肉。門外恭候的四個侍衛作縮脖、呵手、捂耳狀。山石、樹枝、叢竹均積雪皚皚，遠處山峰高聳，夜景溟濛，一切空曠而靜謐。宮廷畫家繪此圖旨在彰顯當今君王的禮賢下士和立業德政。

此圖畫法工整謹嚴，主宗南宋劉松年。狀物準確，情節具體，用筆細勁，設色沉着，其風格屬於明代"院體"人物畫比較精工巧密的一路。

本幅自識："錦衣都指揮劉俊寫。"鈐印一，不可辨。

劉俊（公元十五世紀），字廷偉，供奉內廷，官錦衣都指揮，繪人物、山水俱佳。

17

計盛　貨郎圖軸
絹本　設色
縱191.5厘米　橫99厘米
清宮舊藏

Itinerant Pedlar
By Ji Sheng　Ming Dynasty
Hanging scroll
Color on silk　H. 191.5cm　L. 99cm
Qing Court collection

畫面正中繪一副精緻的貨郎架，陳列
着宮燈、風車、小鳥等物品，貨郎面
帶微笑整理貨物。下部繪四個兒童開
心地玩着剛剛買到的玩具。背景是一
株高大的柳樹，樹幹老勁，枝葉茂
盛，地上點綴牡丹數株。貨郎題材自
宋代以來即十分流行，並形成兩種表
現形式，一種是日常生活中常見的民
間貨郎，形象質樸，畫風也較簡練清
淡；另一種是表現宮廷生活氣息的，
畫法精細，敷色鮮麗，具華貴氣息。
此圖屬後者。

此圖在技法上追蹤宋人工整華麗、準
確真實的表現風格。筆法細膩準確，
並能將物體的前後、視角的變化等一
些透視關係表現出來，這在明代繪畫
作品中是不多見的。貨郎架勾劃細
緻，猶如界畫，且用色考究。小童造
型生動，與貨郎、貨架及花樹等物共
同構成了一幅飽滿、生動的圖畫。

本幅自識："直文華殿畫士計盛寫"。
鈐"金門畫士"（朱文）。此圖自明代
即藏於宮中，此後從未出宮，清乾隆
時藏御書房，鈐有諸多鑑藏印。《石
渠寶笈·御書房》著錄。

計盛，畫史失載，目前全部材料即此
幅《貨郎圖》上的九字題識，從中悉知
他是一名宮廷畫家，為文華殿畫士。

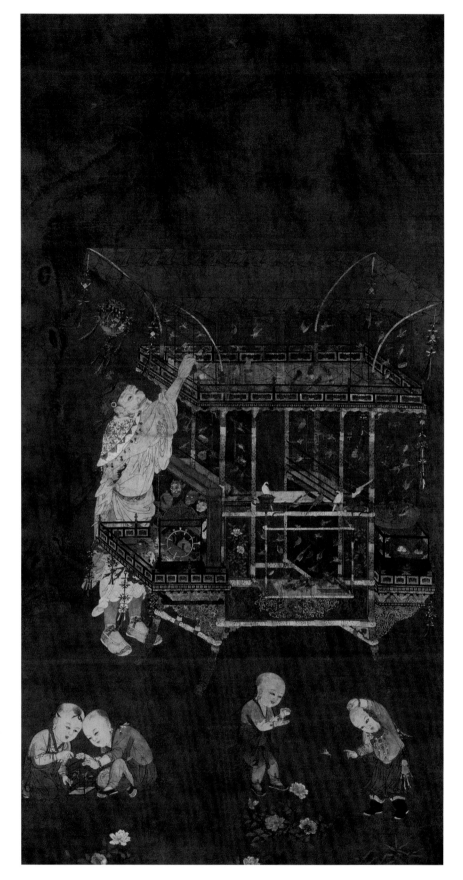

18

黃濟　礪劍圖軸
絹本　設色
縱170.7厘米　橫111厘米

Whetting a Double-edged Sword
By Huang Ji　Ming Dynasty
Hanging scroll
Color on silk　H. 170.7cm　L. 111cm

圖繪一人赤足立於水中，雙手持寶劍
在石上磨礪，周圍飾以山石、古松，
松樹旁一拐杖斜立。人物衣衫襤褸，
腰間懸掛一紅色葫蘆，頭上有一髮
箍，圓睜二目，背後有一股雲氣伸延
出畫外。從人物衣飾及形象看，應是
傳說中八仙之一鐵拐李。此圖原裱舊
題為《獨鎮朝綱圖》，明代諸帝多信奉
道教，或以此圖懸掛宮中以祈朝綱穩
定。

此作線條運用純熟，人物鬚髮眉目皆
以細若游絲的線條描繪，得以準確表
現人物的體貌特徵和神態。衣袂線條
粗獷豪放，勁健有力，既顯現出粗褐
麻衣的質感，又與人物剛猛正直之氣
質相吻合。繪畫既保留了某些壁畫的
特點，也繼承了元代著名人物畫家顏
輝的某些技法，在色彩、構圖、表現
手法上都達到很高的藝術水平，屬於
明代宮廷人物畫中比較規整嚴謹的類
型。

本幅自識："直仁智殿錦衣鎮撫三山
黃濟寫。"鈐"克美"（朱文）、"日
近清光"（朱文）。右下裱邊題："黃
克美此圖有舊簽，題為獨鎮朝綱圖，
當必有來歷也。皇十一子記"。鈐"詒
晉齋印"。

黃濟（公元十五世紀），字克美，福建
侯官人，生卒不詳。宣德時宮廷畫
家，官直仁智殿錦衣鎮撫。自署"三
山"，三山即侯官之別稱，今屬福建
福州。

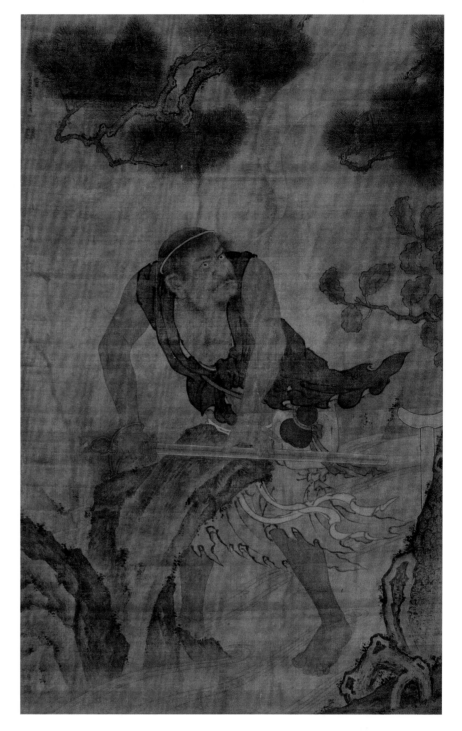

19

孫隆　芙蓉游鵝圖軸
絹本　設色
縱159.3厘米　橫84.2厘米

Hibiscus and Goose
By Sun Long　Ming Dynasty
Hanging scroll
Color on silk　H. 159.3cm　L. 84.2cm

圖繪池塘水畔，一隻花鵝側身而立。
花鵝採用勾染結合的技法，鵝體留白
以突出其形體，用輕墨和淡色點染勾
畫出羽毛，鵝頸則以富於變化的墨筆
刷染而成，羽、頸明暗對比鮮明，
口、足勾染細膩。作為襯景的坡岸、
湖石、芙蓉花，運用寫意的筆法，墨
色交融，落筆成型，簡練生動，極富
筆墨韻味。

此作風格獨特，具有較高的藝術水
平。其表現手法脫胎於北宋徐崇嗣的
沒骨法，然又加以發展，使之介於工
筆與寫意之間，在明代畫壇獨具特
色。

本幅無款。畫面左側下部鈐"孫隆圖
書"（白文）、"金門侍御"（朱文）、
"開國忠敏侯孫"（朱文）、"美之"（朱
文）鑑藏印。

孫隆，字廷振，號都痴，毗陵（今江
蘇武進）人，生卒不詳，主要活動於
宣德年間。工山水，宗二米風格，最
擅花鳥，承北宋徐崇嗣沒骨畫法而有
所變化，作品以交融的色、墨點染而
成，不加勾勒，自具一格。

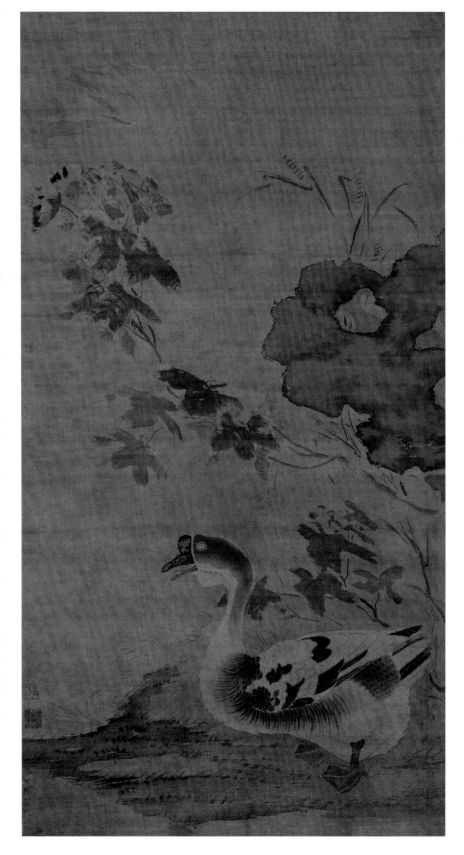

20

孫隆　雪禽梅竹圖軸
絹本　設色
縱106.5厘米　橫61.2厘米

Prune Tree, Bamboo and Birds in Snow
By Sun Long　Ming Dynasty
Hanging scroll
Color on silk　H. 106.5cm　L. 61.2cm

圖繪嚴冬雪崗之上，一株老梅探出山石之中，老幹虯曲，新枝上梅花綻放，四隻麻雀棲息枝頭，高處一雀正展翅下落，幾片翠綠的竹葉斜出，坡角之上一鴿站立雪中。全圖表現的雖是嚴冬景物，但畫家將梅、竹與鴿、雀等同置一畫，構成了一幅動靜結合、生機盎然的畫面。

此圖屬孫隆兼工帶寫花鳥畫的典型作品。圖中一部分景物採用留白法，如白鴿、積雪。梅樹則用濃淡相間的墨筆點染而成，又以沒骨法畫麻雀，雙勾敷色法畫竹葉，白鴿的雙足亦用極為細緻工整的筆法勾畫。作品結構舒展，疏密得當，色彩淡雅，筆墨清雋，為孫隆花鳥畫的代表作之一。

本幅無款，因鈐有“開國忠敏侯孫”（白文）一印，知為孫隆之作。本幅鈐“無竟五十以後所得”、“山陰任氏珍藏”、“振庭古緣”鑑藏印三方。

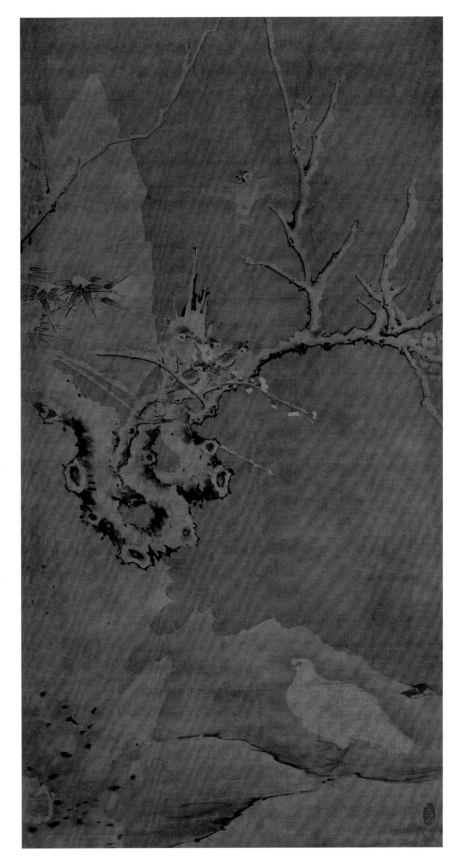

朱佐 花鳥六段卷
紙本 設色
每段縱27.4厘米 橫46.5厘米

Birds and Flowers in Six Sections
By Zhu Zuo Ming Dynasty
Handscroll
Color on paper
Each section: H. 27.4cm L. 46.5cm

此卷原為冊頁，後裱為卷，共分六段。首段繪二鳥棲於柳枝，一隻紅蜻蜓飛舞於柳枝間。畫面左側鈐"採芹"（白文）。第二段繪二鳥棲於樹枝上，旁有

竹枝掩映。右側鈐"海虞採芹生書畫印"（朱文）。第三段繪竹、棘間二鳥棲於枝頭，右側鈐"風月同情"（白文）。第四段繪一隻燕子翻飛於柳條間，右側鈐"採芹"（朱文）、"朱佐廷輔"（白文）。第五段繪二鳥棲於竹、棘間，左側鈐"東吳採芹朱佐廷輔書畫印"（朱文）。第六段繪二綬帶鳥棲於竹間枝頭，右側鈐"鳳鳴佩玉"（白文）。每段右下各鈐"海秋審定"鑑藏印一。

圖中禽鳥用沒骨法畫出，不事勾勒，

落筆成形，雖大多作棲止狀，但安排有致，或鳴叫、或欲飛、或靜立，動態鮮明，從畫風看似受同時期畫家孫隆的影響。棘竹、柳枝運用寫意法，以淡色落筆成形，洗練自然。構圖開闊，疏密得當，但略乏於變化。

朱佐，字廷輔，號採芹，江蘇常熟人，生卒不詳。出身於書畫世家，父祺為山水名家，子蒙亦擅畫。主要活動於明宣德至景泰年間，供事畫院。精人物、花鳥畫。

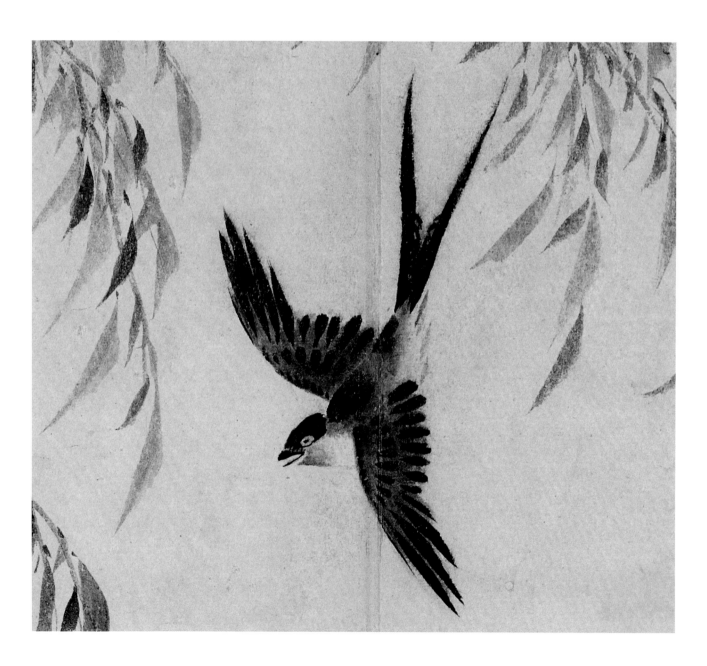

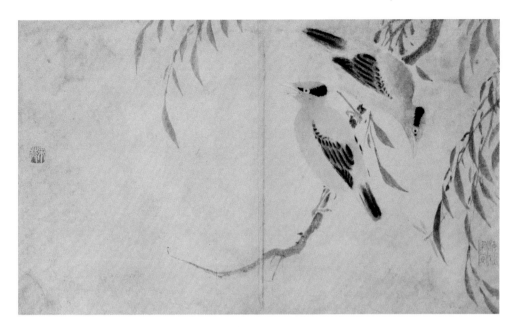

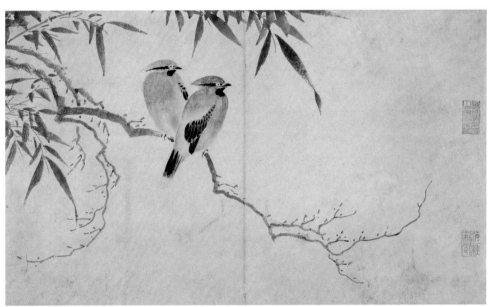

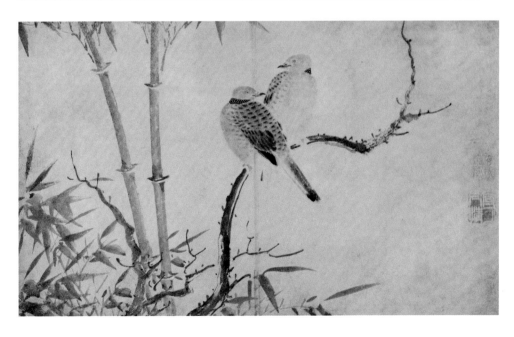

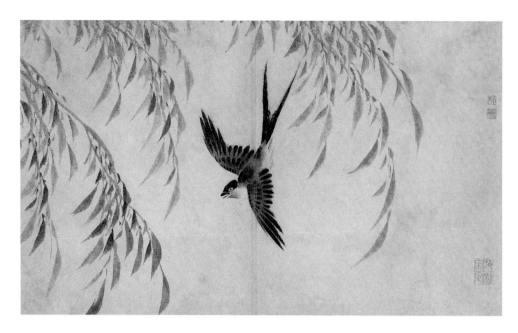

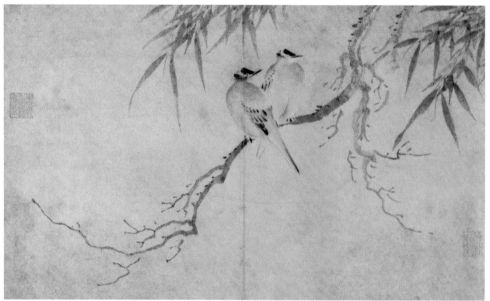

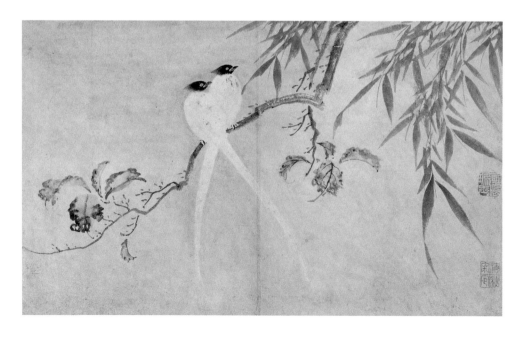

朱見深　一團和氣圖軸

紙本　設色
縱48.7厘米　橫36厘米
清宮舊藏

A Propitious Omen in New Year's Day
By Zhu Jianshen (1448-1487)
Ming Dynasty
Hanging scroll
Color on paper　H. 48.7cm　L. 36cm
Qing Court collection

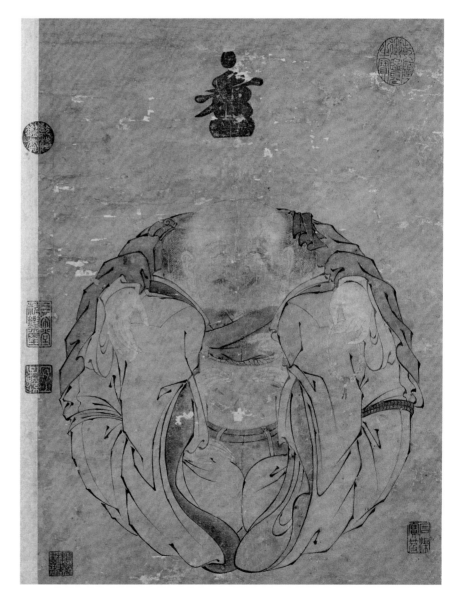

此圖巧思別具，繪三人擁成一團，恰
又成為一慈眉善目的長者形象。據自
題可知是明憲宗讀"虎溪三笑"這一典
故有感而作。此圖深意在於，憲宗父
英宗在位時，明王朝禍亂迭生，社會
矛盾激化，內憂外患層出不窮。朱見
深即位後國事艱難，急需朝臣們拋開
宗派成見，共襄王室，以圖重振朝
綱，因繪此圖以明志。

此圖構圖奇巧，設色典雅，人物衣紋
採取戰筆畫法，流暢自然，曲折有
致，為朱見深早年佳作。

本幅自識記其創作緣由（文字略），後
署"成化元年六月初一日。"鈐"廣運
之寶"（朱文）大印。另鑑藏印"乾隆
御覽之寶"、"石渠寶笈"、"乾隆鑑
賞"、"三希堂精鑑璽"、"宜子孫"
等大方。《盛京故宮書畫錄》、《古物
陳列所書畫目錄》著錄。

成化元年為1465年，朱見深時年十七
歲。

朱見深（1448—1487），即明憲宗
（1465—1487），年號成化。善畫人
物、山水、花卉。

23

朱見深　歲朝佳兆圖軸
紙本　設色
縱59.7厘米　橫35.5厘米
清宮舊藏

Figures Full of Goodwill toward One Another
By Zhu Jianshen　Ming Dynasty
Hanging scroll
Color on paper　H. 59.7cm　L. 35.5cm
Qing Court collection

圖繪鍾馗手持如意，小鬼雙手托一盤，盤中放有柏枝與柿子。前有蝙蝠飛舞。用筆細勁，線條方折有力。柏、柿、如意，以諧音寓"百事如意"。蝙蝠則寓意"福"，鍾馗寓意打鬼除邪。是古人經常表現的題材，旨在祈求吉祥。但這幅畫出自明憲宗之手，當另有立意。當時，太監汪直擅權，"世人只知有汪太監而不知有皇帝"，與皇權產生了深刻矛盾，朱見深創作此圖意在表明自己將祛除奸邪。故此圖具有深刻現實意義。

本幅自題："柏柿如意。一脈春回暖氣隨，風雲萬里值明時。畫圖今日來佳兆，如意年年百事宜。成化辛丑文華殿御筆"。鈐"廣運之寶"（朱文）。另鈐清內府收藏印"石渠寶笈"、"御書房鑑藏寶"、"乾隆御覽之寶"、"嘉慶御覽之寶"、"宣統御覽之寶"。《石渠道寶笈·初編》著錄。

辛丑為明成化十七年（1481），朱見深時年三十三歲。

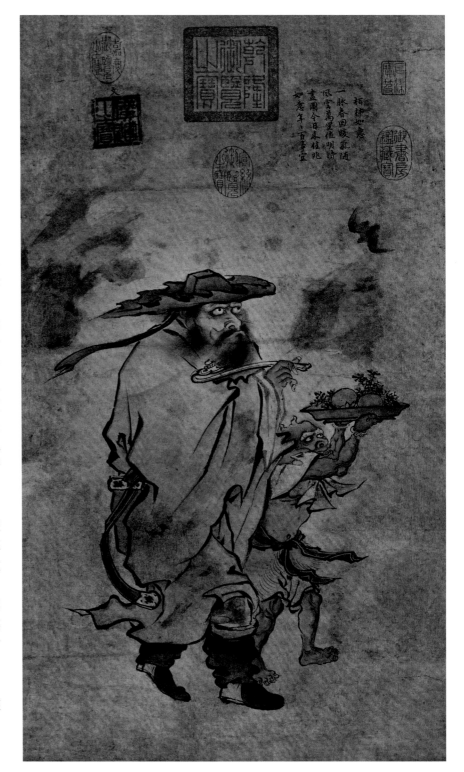

24

林良　蘆雁圖軸
絹本　水墨
縱138厘米　橫69.8厘米

Wild Geese and Reed Marshes
By Lin Liang (c. 1428-1494)
Ming Dynasty
Hanging scroll
Ink on silk　H. 138cm　L. 69.8cm

圖繪雙雁飛向葦塘棲息情景。池面浮萍飄蕩，蘆葦搖曳，景致空曠荒寂，雙雁展翅直下。畫面充滿動感，真實地營造了深秋季節北雁南歸的情境。林良的花鳥畫，主體多屬富野逸之趣的禽鳥，如蒼鷹、蘆雁、寒鴉、雉雞、麻雀、喜鵲等，背景亦多為荒郊的柘木寒林、蘆葦殘枝、疏竹荊叢等。這些物象，既能充分發揮水墨寫意畫法之長，又能形成蕭瑟、野逸的氣氛。

此作運用水墨寫意法。大雁純以濃淡墨色、大塊筆觸畫出形體，稍加渲染，極少勾勒之線，也不作細微筆暈和多次上墨，然形象又很準確，可謂筆簡形具。蘆葦則融入草法，運筆迅疾，頓挫轉折如草書撇捺，極富縱逸之致。反映了林良畫風成熟後的本色面貌。

本幅自識："林良"。鈐"以善圖書"（朱文）。

林良（約1428—1494），字以善，南海（今廣東南海）人，以花鳥畫著稱。明成化、弘治年間宮廷畫家，供事仁智殿，累遷錦衣衛鎮撫。其工筆花鳥精巧清麗，寫意花鳥則遒勁縱逸、氣勢雄健。成為明代宮廷花鳥畫中的一大流派。

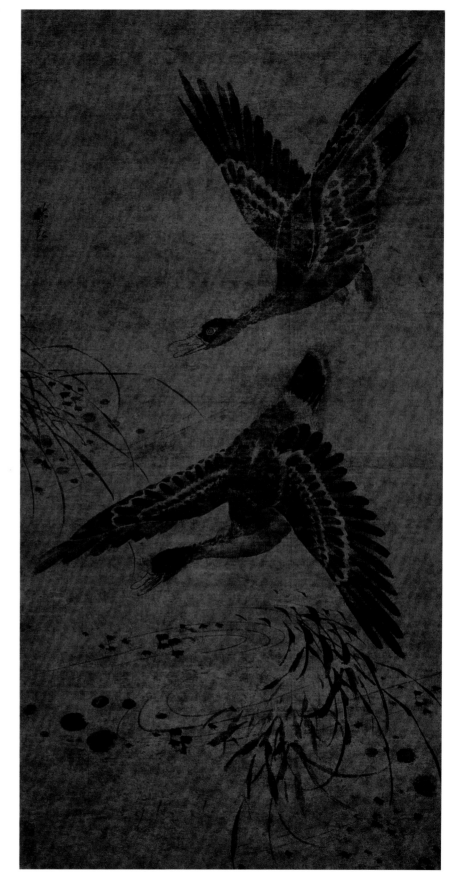

林良　雪景鷹雁圖軸
絹本　水墨
縱299厘米　橫180厘米

**Eagles and Wild Goose in
Snowy Scene**
By Lin Liang　Ming Dynasty
Hanging scroll
Ink on silk
H. 299cm　L. 180cm

圖繪蒼鷹棲止於巉岩古木叢中，一鷹屹立古木之巔，斂翅遠視，一鷹站在懸崖之上梳理身羽。岩下一雁躲藏於草叢之中，兩隻雀鳥慌忙向遠處飛去。背景為山巒、枯樹及皚皚積雪，環境荒寒冷寂。林良以鷹為題材的作品數量最多，也最典型地反映了他的水墨寫意花鳥畫特色。

此作運用水墨寫意法。禽鳥畫法較細緻，雙鷹用乾筆淡墨勾皴出柔細的身羽，以濃淡闊筆點染出堅實的正羽和尾羽，利目、尖喙、鈎爪又加細線勾勒，形象洗練而富質感。樹石則運以大刀斧的筆墨，率意地勾、皴、斫、揩，富有力度和動感，也增添了雄闊、蕭殺氣勢。

本幅自識："林良"。鈐"以善圖書"（朱文）。

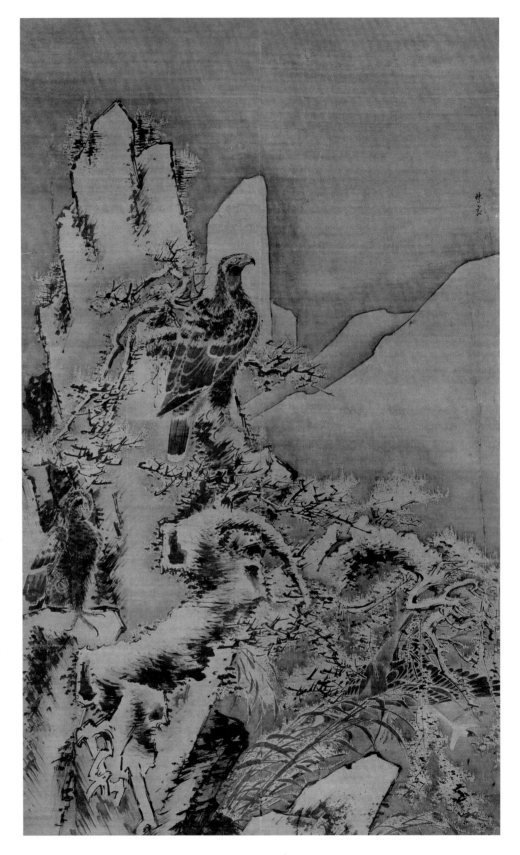

林良　雪景雙雉圖軸
絹本　設色
縱131.4厘米　橫55厘米

Two Pheasants in Snow
By Lin Liang　Ming Dynasty
Hanging scroll
Color on silk
H. 131.4cm　L. 55cm

此圖運用水墨淡彩，繪雌雄
雙雉棲息於荒野巨石之巔，
着重表現雉雞的野生習性。
畫面巉崖危石，柘枝落葉，
已顯荒涼蕭索，樹石上又留
有積雪，更見寒冷凜冽。雙
雉蜷縮在岩巔，雄雉縮頸佇
立，雌雉似在覓食充飢，一
副孤淒情態。

此作品畫法粗中有細。雄雉
羽毛勾染比較精細，不失華
美之態；雌雉筆墨趨於洗
練，多樸實之質。背景樹石
最為粗簡，闊筆重墨，勾斫
點拂，迅疾率意。天穹用淡
墨渲染，留出空白當積雪，
使環境更顯昏霾。

本幅自識："林良"。鈐"以
善圖書"（朱文）。

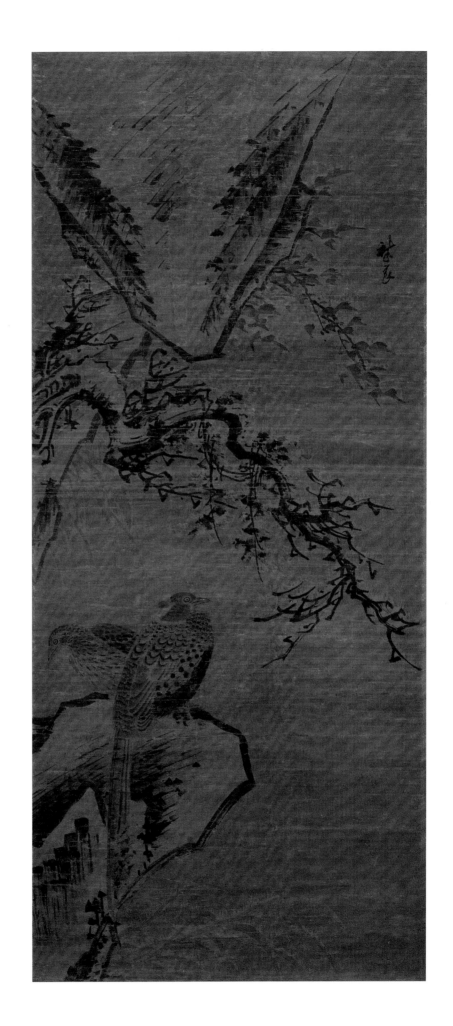

27

林良　雉雞圖軸
絹本　設色
縱155厘米　橫92.6厘米

Pheasants
By Lin Liang　Ming Dynasty
Hanging scroll
Color on silk
H. 155cm　L. 92.6cm

圖繪雙雉立於巨石上，雄雉
俯首翹尾，展現出秀美的體
態和華麗的羽毛，雌雉蹲於
其旁，全身砂褐色斑紋。圍
繞雙雉有兩隻麻雀飛舞，一
雙喜鵲棲息竹枝。石畔竹叢
生長茂盛。全幅氣氛、情趣
與《雪景雙雉圖軸》(圖26)
完全不同，洋溢着蓬勃的生
機。反映出畫家在描繪同類
禽鳥時，善於從不同角度揭
示其自然天性。

此圖畫法粗、細相間，雉雞
以工筆勾勒為主，斑紋細加
暈染；喜鵲作淡色沒骨，兼
用墨暈；竹石運水墨寫意
法，石簡竹繁，相互映襯。
這種傾向工細的面貌，在林
良作品中較為罕見。

本幅自識："林良"。鈐：
"以善圖書"（朱文）。

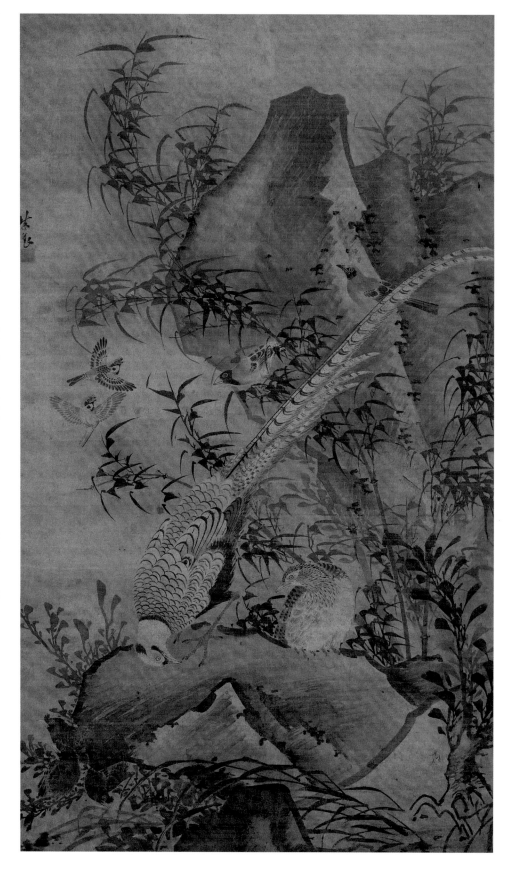

28

林良　孔雀圖軸
絹本　設色
縱155.3厘米　橫78厘米

Peacocks
By Lin Liang　Ming Dynasty
Hanging scroll
Color on silk
H. 155.3cm　L. 78cm

圖繪一對雌雄孔雀棲立於竹畔石上，華美的雄孔雀居於中心位置，單足支地，長尾下垂，羽色斑斕，顧盼雌孔雀，姿態秀美矯健。其後的雌孔雀描繪相對簡略。孔雀是一種名貴絢麗的鳥類，雄孔雀尤為華美，開屏時五色翠線紋光彩奪目。同時"雀"、"爵"諧音，故孔雀寓有富貴吉祥之意。為表現出美麗和富貴之意，一般孔雀圖都運用工筆重彩畫法。林良畫法卻仍以水墨為主，略施淡彩，故較少富貴之氣而具野逸之韻，體現其獨特風貌。

此作中雄孔雀筆墨較為精細，頭、頸、身軀的水墨暈染濃淡有序，呈現出體面轉折，尾羽尤見細緻，翠羽用粗細、濃淡線條勾出，再作明暗向背的水墨暈染，在留出的翠線紋輪廓內，用深色點出錢紋，四周又稍作淡暈，達到了"墨分五色"的效果，使雄孔雀雖不施一色，卻同樣顯得絢麗奪目。雌孔雀相對寫意，與竹石呈相似筆致。粗細、工寫、簡繁的鮮明對比，突出了雄孔雀的風神。在揭示禽鳥自然天趣方面，可謂匠心獨運。

本幅自識"林良"。

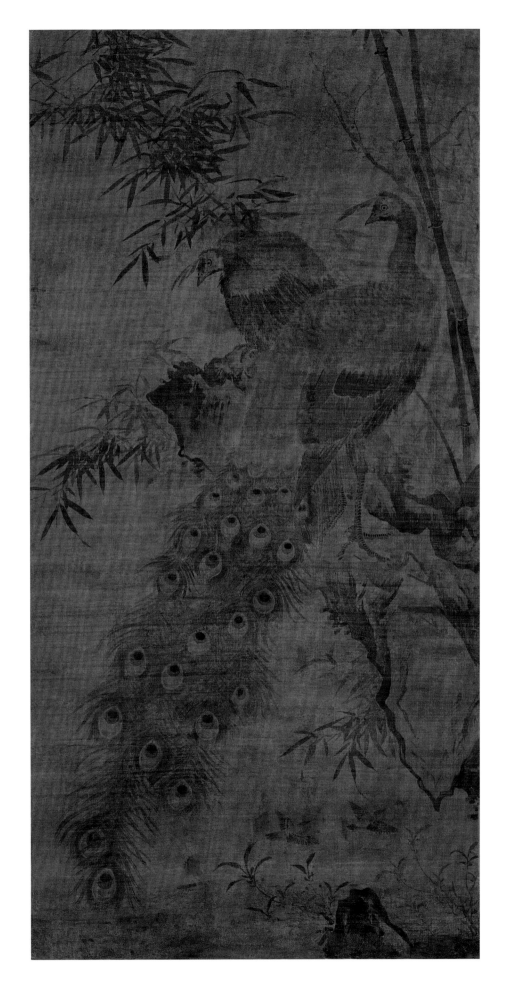

29

林良　灌木集禽圖卷
紙本　淡設色
縱34厘米　橫1211.6厘米

Birds in Shrubbery
By Lin Liang　Ming Dynasty
Handscroll
Light color on paper
H. 34cm　L. 1211.6cm

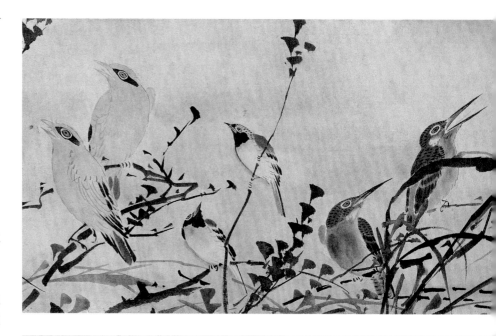

圖繪一片水沼灌木，諸多禽鳥聚集其間。開首為三隻麻雀展翅飛向叢林，迎面枝頭有麻雀、翠鳥、黃鸝啁啾。林中枝杈交錯，白頭翁成雙棲息枝頭，喜鵲與鵪鴣引頸高鳴。密林深處雜生闊葉灌木和粗勁竹叢，有寒鴉、鵪鴣、麻雀、白頭翁、鵪鶉等追逐嬉戲。臨水坡岸斜出幾株老松，成羣斑鳩在此活動。最後是荻岸水濱，一對鸂鶒水面覓食，兩隻烏鴉臨水低飛，又有小鳥飛棲葦叢，境界變為空闊，情調又見悠閑。

此作採用平面散點的結構佈局，移步換形，層層展開，疏密相間，動靜結合。禽鳥勾染相間，工寫結合，洗練準確，筆間神完。灌木叢林用寫意法，但放而有度，不離規矩。枝葉縱橫交錯，雜而不亂。古木老樹和枯枝落葉已顯現出蕭索秋意，然羣鳥的騷動不拘和活潑天性卻使叢林依然充滿蓬勃生機。全幅氣勢宏闊，景象萬千，集中體現了畫家對自然的熟悉以及準確捕捉禽鳥習性和天趣的能力，為林良存世的精品巨製。

本幅自識："東廣林良"。鈐："以善圖書"（朱文）。後紙有元治、金廷對、徐步雲、徐鳴珂諸家題跋。

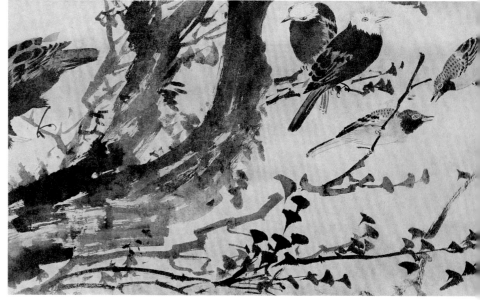

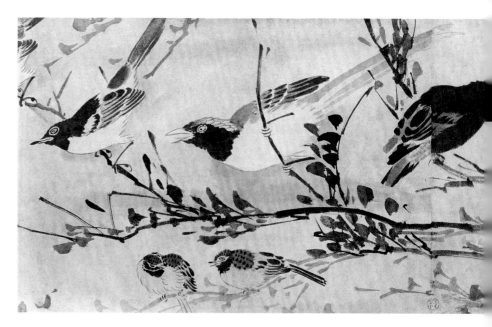

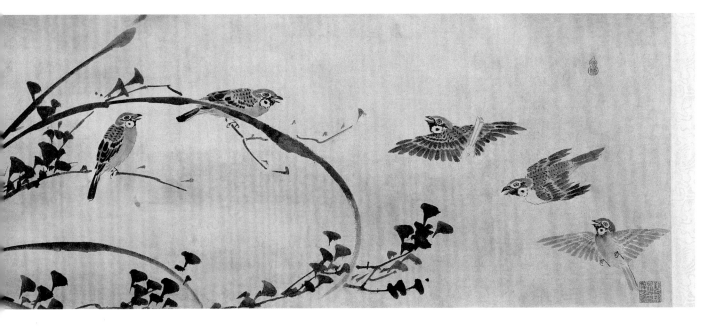

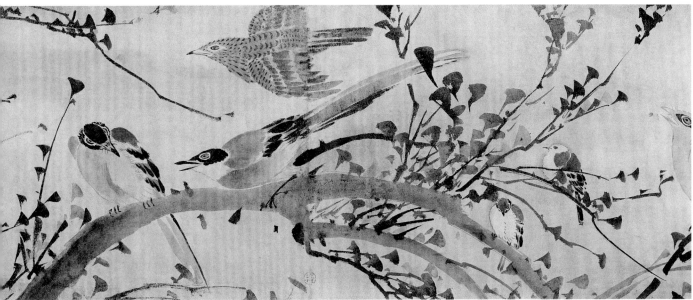

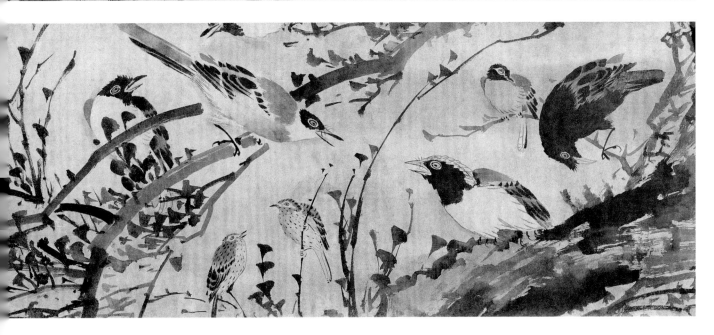

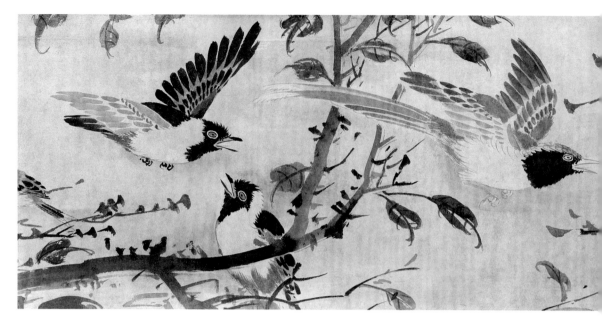

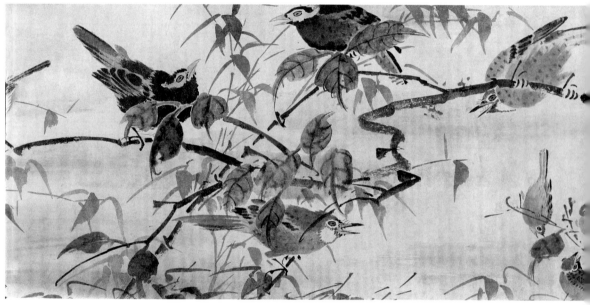

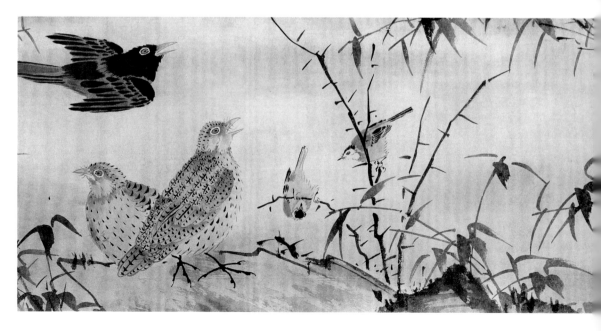

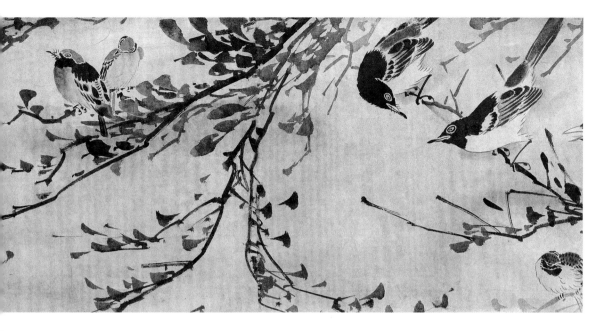

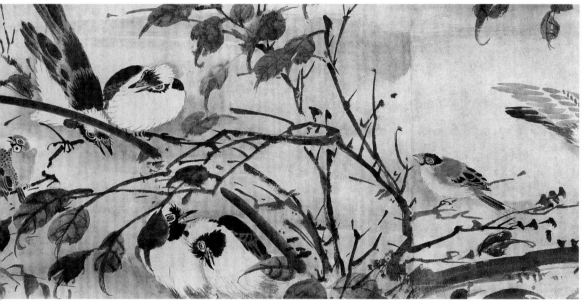

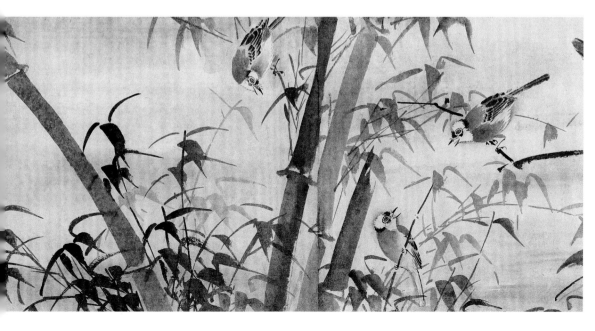

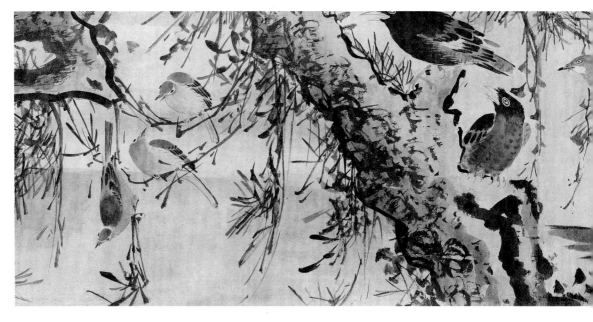

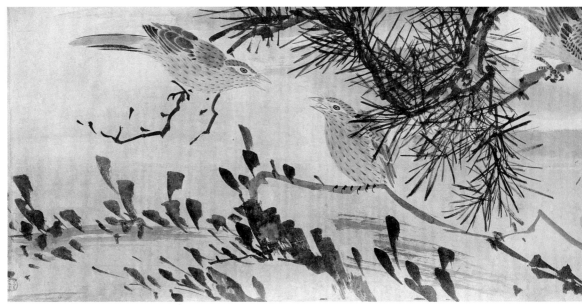

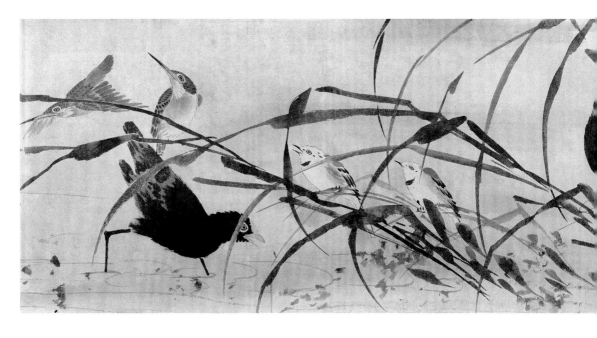

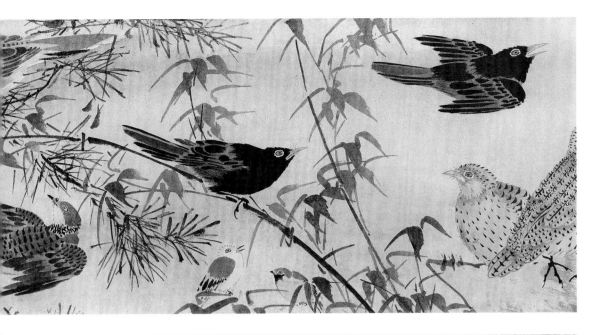

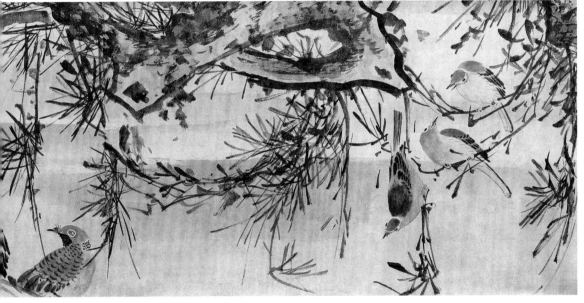

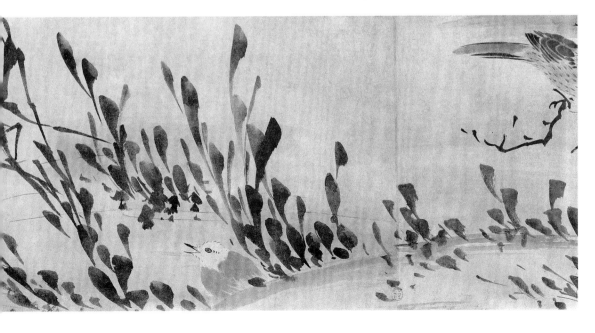

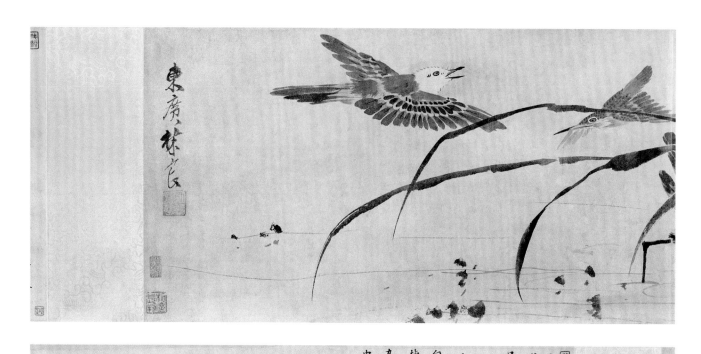

東廣林良

郭下忽来家閒石聲乜日惟覺書冊偶閒畫卷生乜乜
光乜余乜玩玩心兔畫者為誰日林良筆隨興經鳳無窮
量草木花竹亂枝葉崇涪一氣呼偃昂勢九鳳駸滿湘
雨乜點駕飛沒張乜鳳收雨歇静流宛萬象一晌清楚山
會水會半飛停初雕細乜墨金形眩乜具毛嘴動生態精分
向背迫逼乜雪与鳴氣氣乜清響而乜俗亨解刷翅思世
棲止閒和乜聲在塍林处撥沖乜片寻無端妙同斷輪与弄
凡大娘剣器懷書勢勢此乜助文波瀾書萬養淘廑俗胸
中筆辰乜破竹技到入神在精熟却夫孝遒乜藝毅

辛乜春日偶過

閒石家弟萬齋語次出林乜善先生四卷見示天真瀾漫全乜經
意機沖弄會筆累到実唱享代工雖其天資超妙卿点
乜乜精深堂若世乜逞乜者雨雖琅瑯其萬一宜吾
閒石視為隋謀卜壁人軽示人彼挟剣者烏徑相向郎乜金先車
浔一觥乜乜乜一言乜志心貴美傚乜孤乜帰乜

蕉谷鈸夫元治漫題

畫家寫物自古雨難乜黄荃乜盡鳥也然然頞
足涪展戴嵩乜圖牛乜竟至撑尾而湖此淮
筆墨乜不精乃觀物之未審耳
閒石年翁乜藏林君畫卷乜木含乜變態生動
夨髮荟有遠憾而舟野盖不可閒信手度
越前人乜披眩乜下快越百鳥明乜羽彩辭
映閒石年翁乜抹畫崇與俱张身具鳳德
雨為乜長者卯壬午春日金廷料拔

30

呂紀　榴葵綬雞圖軸
絹本　設色
縱200.8厘米　105.5厘米

Pomegranate, Sunflower, Paradise Flycatcher and Rooster

By Lü Ji (c. 1439-1505)
Ming Dynasty
Hanging scroll
Color on silk　H. 200.8cm　L. 105.5cm

圖繪石榴一株，其上掛滿成熟綻開的石榴，兩隻綬帶鳥在枝頭相對歡叫，地面上公雞引頸高亢，似與綬帶鳥相呼應。樹畔秋葵挺立，白花綠葉，交相輝映。石旁叢生幾簇菊花，紅白黃綠，姹紫嫣紅。石榴、秋葵、綬帶鳥、公雞均寓有吉祥富貴之意。石榴、葵花與菖蒲、蓮、枇杷並稱"五瑞"，石榴又喻有"多子"之福；綬帶鳥象徵長壽；公雞兼備文、武、勇、仁、信"五德"。這些祥瑞之物集於一堂，十分適合裝飾皇家殿堂。

此圖畫法以工筆為主。花鳥的工筆重彩法近似邊景昭，樹石的粗筆水墨法取自南宋"院體"。粗細相兼，使主體花鳥更顯靈巧、絢麗。

本幅自識："呂紀"。鈐"廷振"（朱文）。

呂紀（約1439—1505），字廷振，號樂愚，浙江寧波人，宮廷畫家，以花鳥畫著稱。早年畫學林良、邊景昭，20歲左右經臨唐宋名畫，技藝大進。成化中期入宮供奉，值武英殿、仁智殿，弘治十八年（1505）前去世，享年60餘歲。花鳥畫法兼集眾長，工寫相兼，以工為主。所畫往往花鳥工細，背景粗健，追求富麗華美的審美情趣，呈現鮮明的宮廷藝術特色，成為宮內最具影響的流派之一。

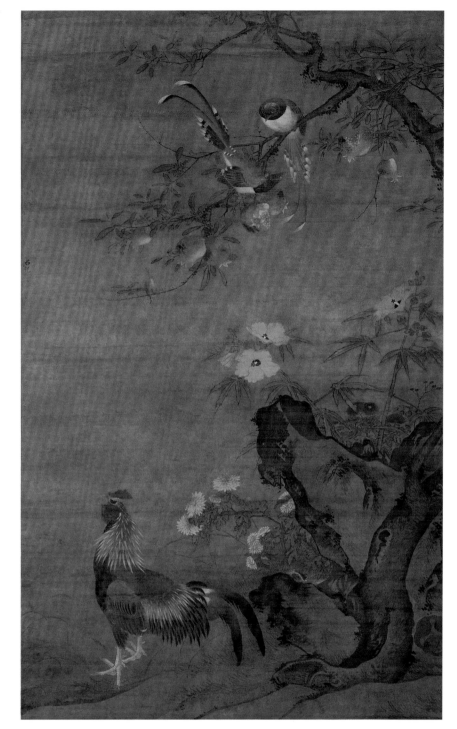

呂紀　桂菊山禽圖軸
絹本　設色
縱192厘米　橫107厘米

Sweet Osmanthus, Chrysanthemum and
Birds
By Lü Ji　Ming Dynasty
Hanging scroll
Color on silk　H. 192cm　L. 107cm

圖繪丹桂樹幹粗健，枝頭繁花如錦，樹旁石畔的數叢菊花，各色花朵盛開。桂樹枝頭八哥鳴叫，坡地上綬帶鳥爭食螞蚱。所繪花鳥均屬祥瑞、珍貴之物，飽含富貴吉祥的寓意。綬帶鳥寓長壽之意。八哥能模仿人聲，屬祥瑞禽鳥。桂花黃色名"金桂"，黃白色名"銀桂"，散發芳香氣味，有"桂子飄香"之譽。同時"桂"諧音"貴"，又帶富貴之意。菊花亦名"延年"，有長壽之意。同時也用其傲視風霜的秉性來比喻君子。畫家將這些花鳥集於一堂，寓有富貴長壽和君子節操等含意，明顯反映了皇家的旨趣。

此圖畫法工細鮮麗，繼承了黃筌宮廷院體花鳥傳統。禽鳥、花卉均以工筆重彩法勾勒填色，用筆精細入微，敷色濃重艷麗。唯樹幹、山石施以粗筆水墨，然在勁健的用筆之中，勾、皴、點、染較為細緻，樹幹圓轉向背之狀、山石凹凸明暗之勢均趨真實。

本幅自識："呂紀"。鈐"四明呂紀之印"（朱文）。

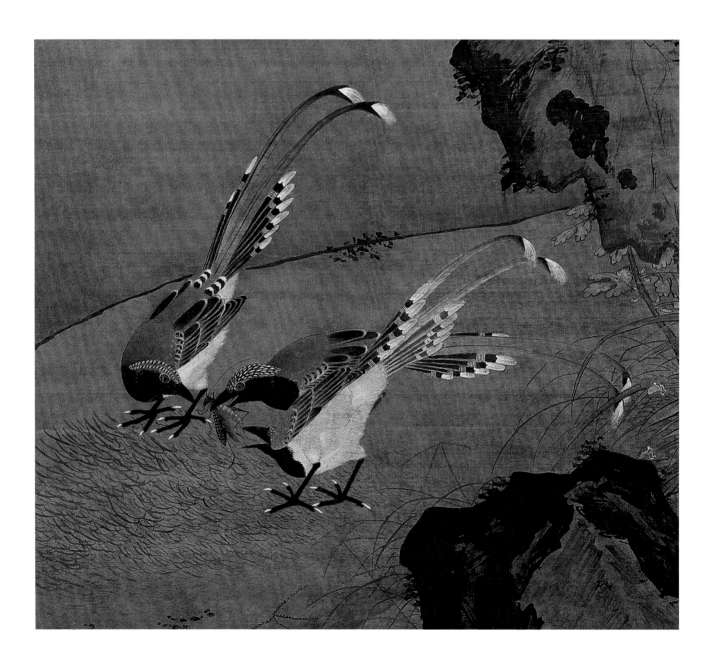

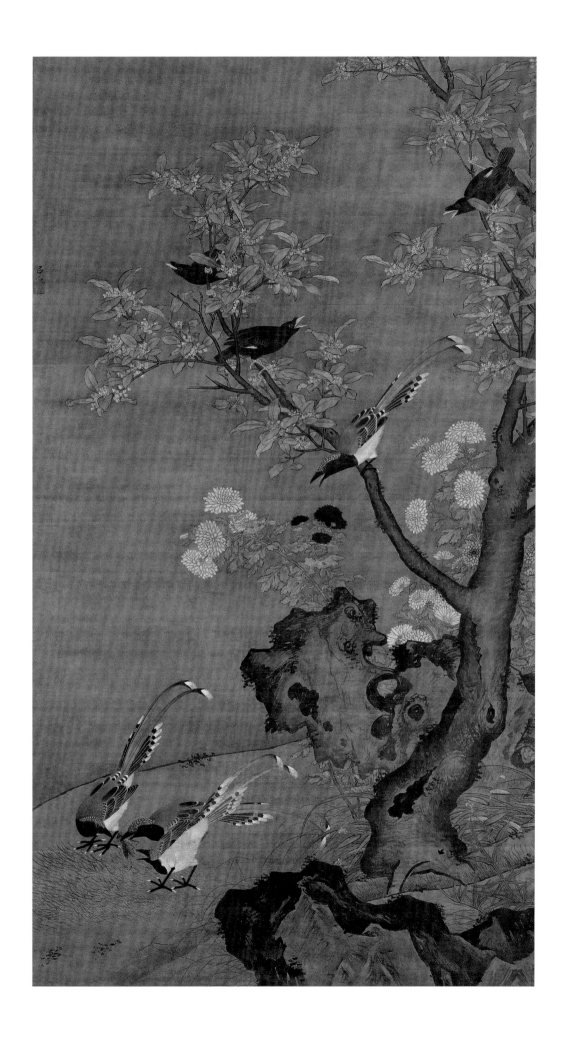

51

呂紀　殘荷鷹鷺圖軸
絹本　水墨
縱190厘米　橫105.2厘米

**Hawk, Egret and Withered
Lotus**

By Lü Ji　Ming Dynasty
Hanging scroll
Ink on silk
H. 190cm　L. 105.2cm

圖繪雄鷹追捕白鷺的驚心動
魄場面，雄鷹俯衝直下的姿
態和白鷺驚慌地竄入葦塘的
情狀已使氣氛十分緊張，再
配以驚叫的大雁和嚇呆的小
鳥以及搖曳不止的蘆葦、荷
葉，更增添了動盪、不安、
緊張的氣氛和追捕的動勢。

畫中蒼鷹純用水墨寫意法，
筆鋒粗勁，墨色淋漓，恰當
地表達了鷹之雄強勇猛；白
鷺則以白描細線淡淡勾出，
顯得分外嬌弱、潔白；荷葉
勾染相間，以突出殘荷之凋
敗；蘆葦則運飛動之筆，猶
如狂草，更見凌亂和動感。
作者筆墨因物而施，準確地
刻畫出物象形神之態，反映
出畫家工寫俱精的高超技藝
和兼工帶寫的藝術特色。

本幅自識："呂紀"。鈐"四
明呂廷振印"（朱文）。

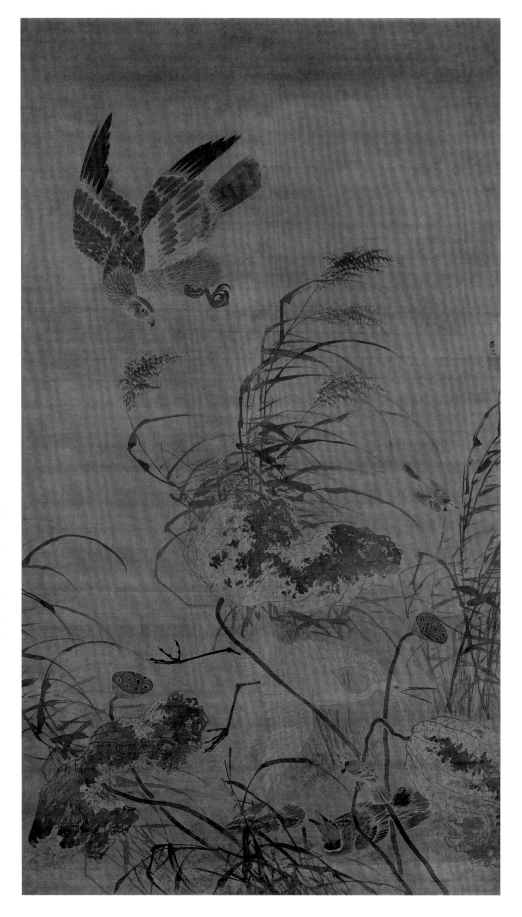

呂紀　竹禽圖軸
紙本　設色
縱148.5厘米　橫67.7厘米

Bamboo and Birds
By Lü Ji　Ming Dynasty
Hanging scroll
Color on paper
H. 148.5cm　L. 67.7cm

此圖取像簡略，畫面中心斜
出一枝竹幹，竹葉扶疏，俯
仰穿插。枝幹用細潤之筆，
竹葉運撇捺之鋒，富輕重、
濃淡變化，正側、前後層次
井然。一雙山喜鵲棲立竹枝
啾啁，寥寥數筆的寫意筆墨
準確勾畫出其嬌小、靈巧的
身姿和善鳴好動的本性。淡
黃的一抹色彩在整體水墨中
顯得分外明麗。畫法淡用水
墨，洗練飄逸，帶文人畫意
韻。

這類花鳥在呂紀作品中很少
見，可見呂紀花鳥也受明初
王紱、夏昶文人墨竹畫家一
定影響。

本幅自識：“呂紀”。鈐“四
明呂廷振印”(朱文)。束�式
題詩一首：“雨洗瀟湘玉，
娟娟翠欲流。山僧歸扣門，
疑是鳥啾啁。束�式”。

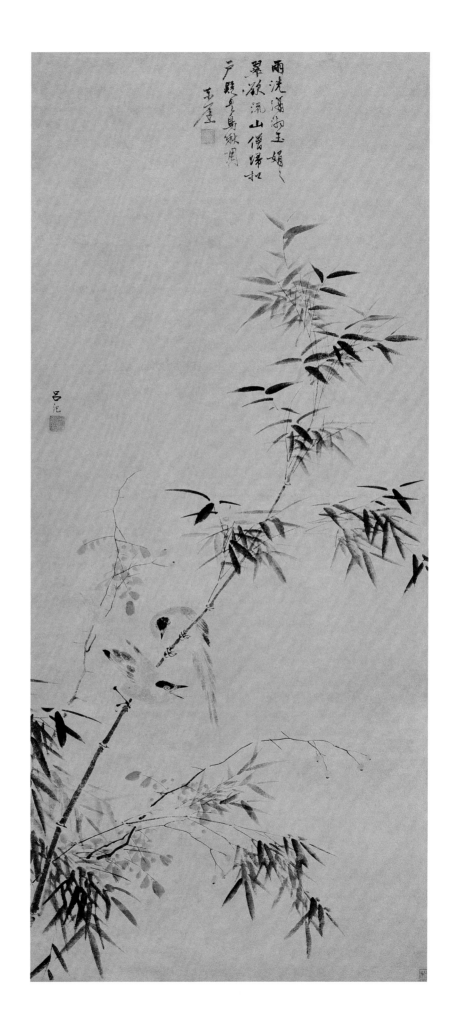

34

呂紀　鷹鵲圖軸
絹本　水墨
縱120.7厘米　橫61.5厘米

Hawk and Magpie
By Lü Ji　Ming Dynasty
Hanging scroll
Ink on silk　H. 120.7cm　L. 61.5cm

圖繪隼鷹高踞巨岩之巔，斂翅獨立，
尖喙利爪，堅翅豐羽，雄健威猛。岩
下一隻喜鵲停棲幹枝之上，似已發現
隼鷹，振翅欲飛，由靜轉動的姿態優
美，情狀生動。

此圖的畫法近似林良，惟稍見細緻。
鷹的結構、姿態和水墨勾染法極似林
良《雙鷹圖軸》，惟用筆稍繁細。樹石
亦作粗筆，連皴帶染，惟水墨層次較
豐富。其中喜鵲勾染結合，工寫相
間，呈呂紀自身筆墨特色。

本幅自識：“呂紀”。鈐“四明呂廷振
印”（朱文）。

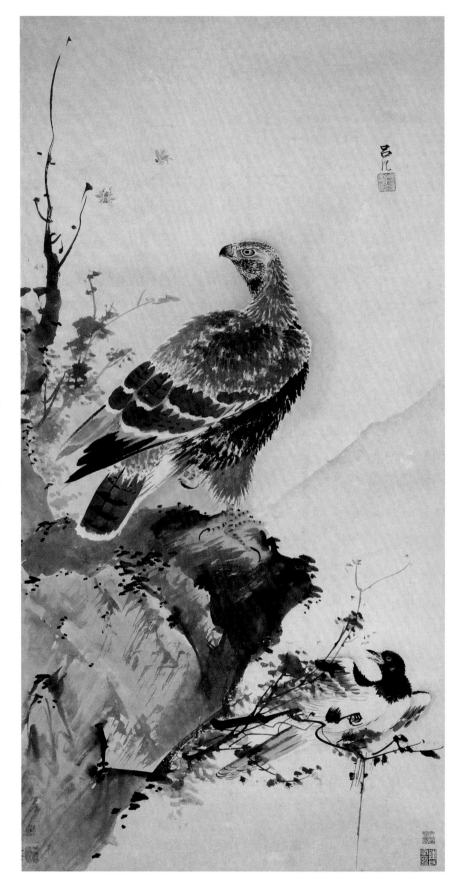

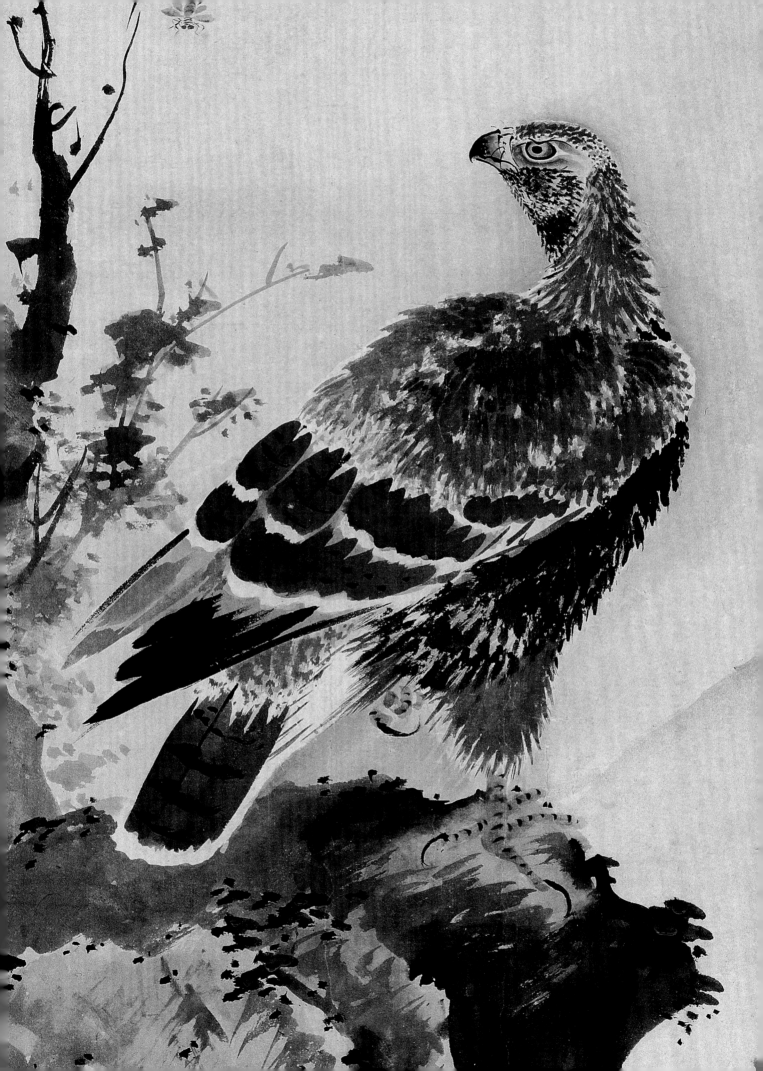

35

呂紀　南極老人像軸
絹本　淡設色
縱217厘米　橫114.2厘米

Portrait of the God of
Longevity
By Lü Ji　Ming Dynasty
Hanging scroll
Light color on silk
H. 217cm　L. 114.2cm

畫面中心繪南極老人站在岩
崖上，拱手朝天，似在祈
禱，旁隨一鹿。背景為山
崖、流泉、浮雲、紅日、牡
丹、桃花、翠竹叢生。南極
老人即壽星，代表"壽"，
鹿諧音為"祿"，牡丹象徵
"富貴"，三者結合即"福祿
壽"。同時牡丹與修竹並
現，又寓意"富貴平安"；
桃花之實亦稱"壽桃"。

圖以水墨為主，略施色彩。
人物、山石主宗南宋院體，
人物衣紋作折蘆描，山石運
斧劈皴，均近似馬遠，簡練
勁健。竹、鹿、花鳥刻畫較
工細，呈本色面貌，尤其點
綴少許色彩，如紅色的鞋
履、牡丹、日輪、晚霞、白
色的鬚眉、瑞鹿、桃花，於
素淡中見明麗，也使作品增
添了活潑輕快情調。呂紀的
人物畫極為罕見，此為所知
唯一一件。

本幅自識："呂紀拜手"。
鈐"四明呂廷振印"（朱
文）。

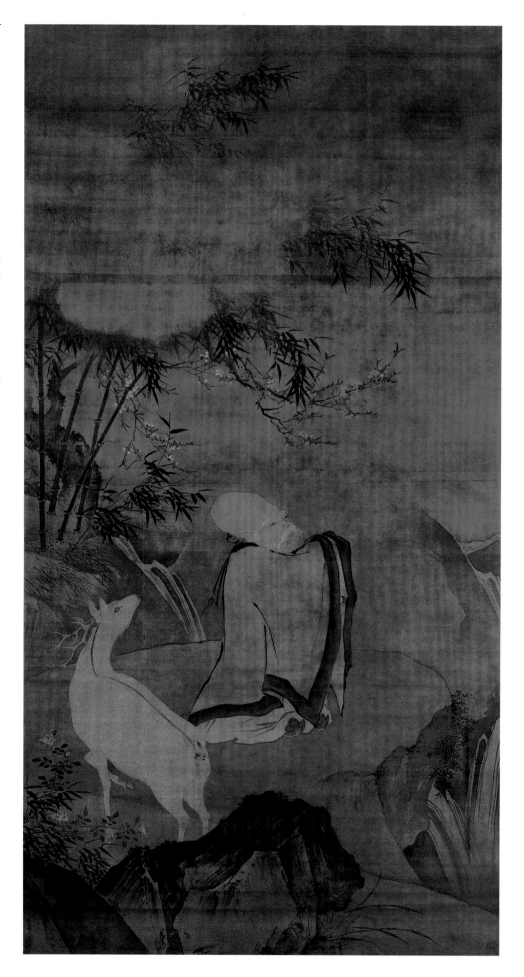

36

呂棠　花石鴛鴦圖軸
絹本　設色
縱136.5厘米　橫53.2厘米

**Flowers, Rocks and Mandarin
Ducks**
By Lü Tang　Ming Dynasty
Hanging scroll
Color on silk
H. 136.5cm　L. 53.2cm

圖繪一對鴛鴦棲息於崖下河
畔。崖上草叢葱茂，枝葉飄
拂，石畔鬱草青青，一派山
野風光。

此畫簡潔的物象、近景特寫
式的佈局、工緻的禽鳥、寫
意的樹石等都近似呂紀。惟
形象尚欠生動，筆墨趨於單
薄，如鴛鴦的造型、情態都
比較呆板，僅僅屹立石上，
少細節鋪敘和動姿展現。山
石的斧劈皴簡率少變化，水
墨渲染也缺層次。畫法殊乏
呂紀的細緻、生動、豐富和
多樣性，這也是後學者一味
模仿、不求創新所呈現的通
病，故呂棠名聲遠遜呂紀。

本幅無款。鈐"竹村"（朱
文）、"呂氏德芳"（朱文）。

呂棠為呂紀從子，字德芳，
翎毛花石皆得家傳，存世作
品極少，所知僅二件，均藏
北京故宮博物院。

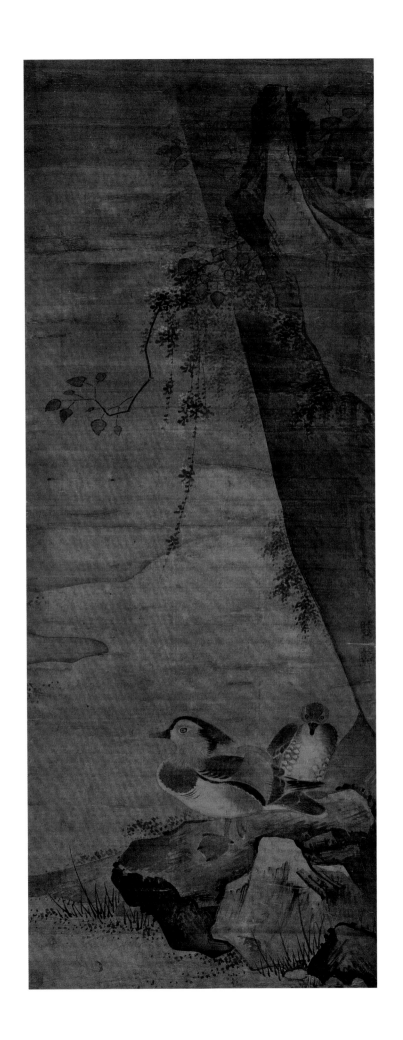

37

呂棠　飛鶴圖扇
金箋　設色
縱18.5厘米　橫53厘米

Flying Cranes
By Lü Tang　Ming Dynasty
Fan covering
Color on gold-flecked paper
H. 18.5cm　L. 53cm

圖繪山頂樹巔的空闊天際，一羣白鶴列隊飛向遠方，景致簡潔而帶神秘感，頗具詩意。畫法洗練，然又有變化。飛鶴施白粉用沒骨法畫出形體，墨筆細勾頭、足；樹木用水墨繪幹，汁綠點葉，兼施墨點；山石以濃淡水墨渲染為主，適當加斧劈皴。在一幅很小的扇面上運用了沒骨、勾勒、寫意等多種畫法，使作品於簡中見細。

呂棠大幅作品欠細緻、豐富，小幅作品卻顯精緻、細秀，說明二、三流畫家大多精於小品畫的普遍規律。

本幅署款："竹村呂棠寫為筠溪先生"。鈐"書畫詁人"（白文）、"齋已"（朱文）。

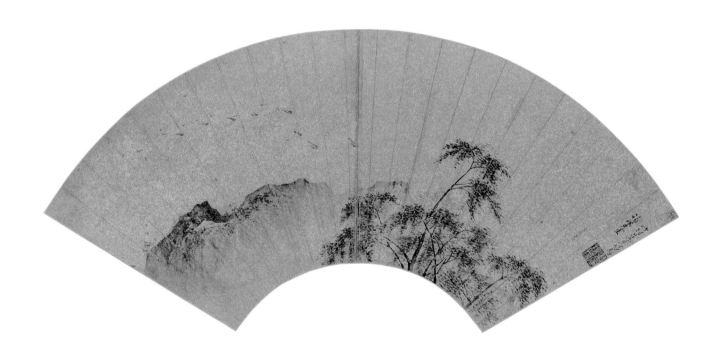

呂文英　呂紀　竹園壽集圖卷

絹本　設色
縱33.8厘米　橫395.4厘米

Birthday Celebrations in the Mansion Zhu Yuan

By Lü Wenying (1421-1505) and Lü Ji
Ming Dynasty
Handscroll
Color on silk　H. 33.8cm　L. 395.4cm

圖繪弘治己未（1499）時，吏部尚書屠庸、戶部尚書周經、御史侶鐘三人同值六十歲大壽，諸臣乃至周經私第竹園置酒慶賀的盛事。圖以三位壽星周經、屠庸、侶鐘為主像，周圍諸多賓客、侍童伴隨，展現品茶、題竹、觀景等情節。佈局主次有序，尊卑分明。人物畫法工整精細，面部細勾平塗。逼真而生動的表現出人物相貌、姿態。背景所繪假山湖石、蒼松翠竹、鹿鳴鶴舞、鳥語花香，用筆沉着嚴謹，敷色清雅明麗。

此圖係仿明初謝環《杏園雅集圖》所繪。由呂文英畫人物，呂紀繪花鳥、樹石背景，堪稱二呂合作佳構。呂文英（1421—1505），括蒼（今浙江麗水）人，善畫人物，與呂紀均供奉弘治朝內廷，時人呼為小呂。

本幅無款印。引首屠庸隸書"竹園壽集"四字，後紙有明代吳寬、閔珪、侶鐘、秦民悅、許進、李孟暘、顧佐的親筆和詩，卷末為周經題"序竹園壽集圖詩後"跋文。鑑藏印記有"同鑑樓珍藏書畫"一印。

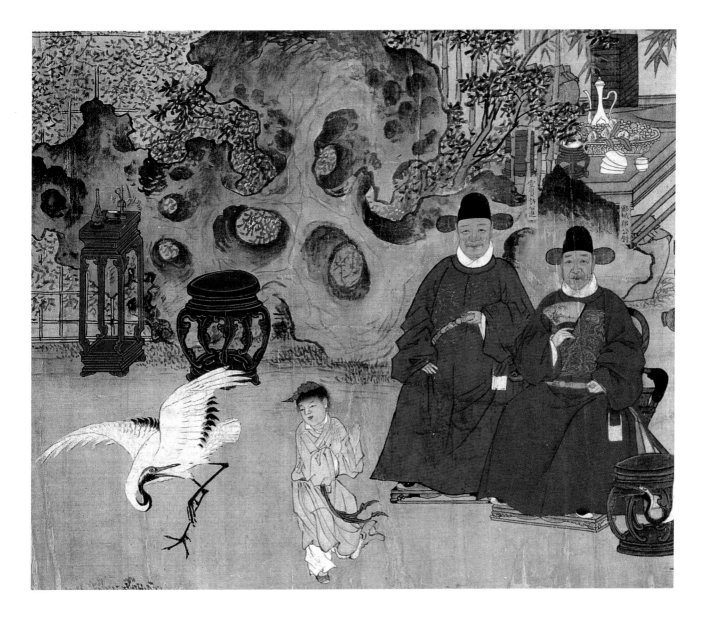

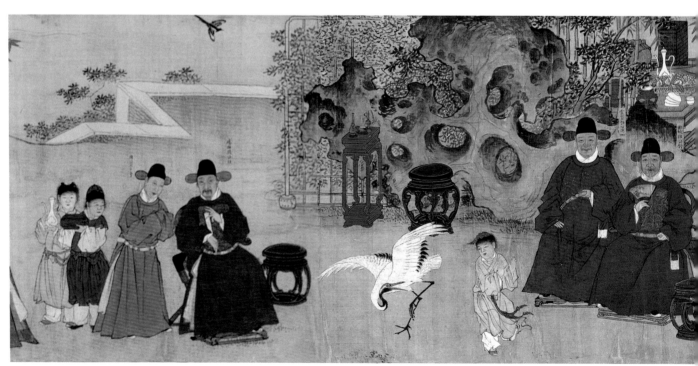

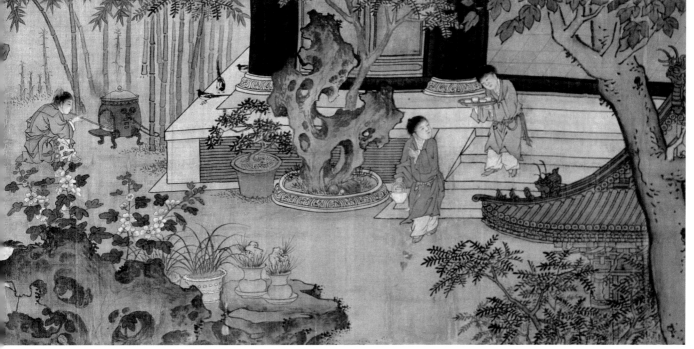

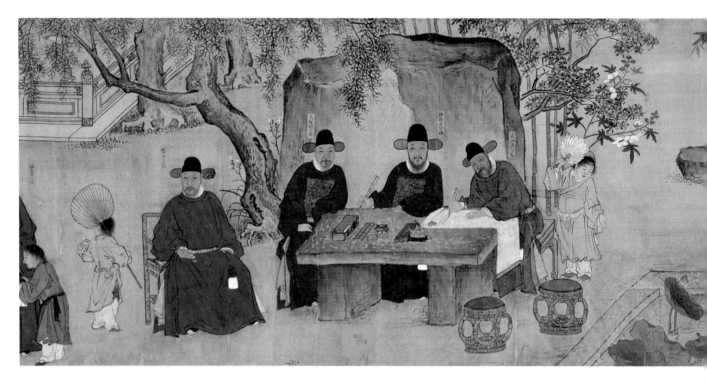

竹園壽集序
太子太傅吏部尚書鄞屠　公太子少保戶
部尚書陽曲周　公都察院右都御史鄞城
伯公同生正統庚申至今弘治己未同躋
六十伯公之生差先暦　公稍後介其中為

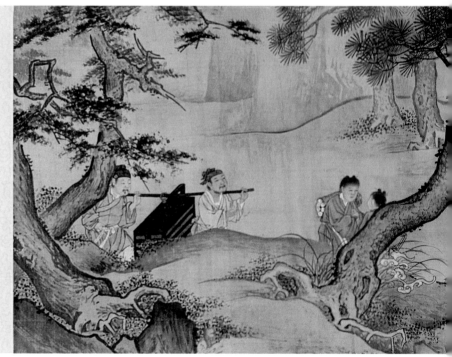

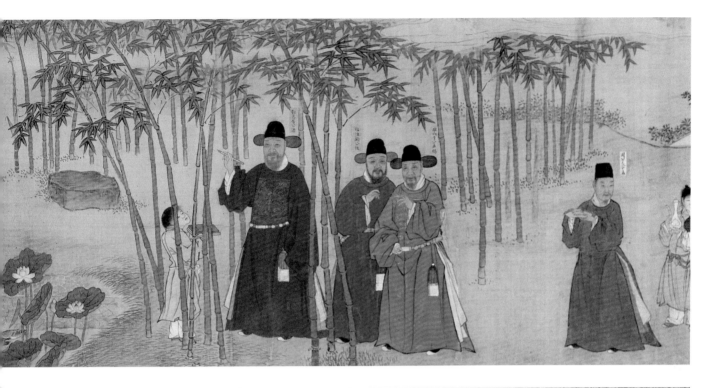

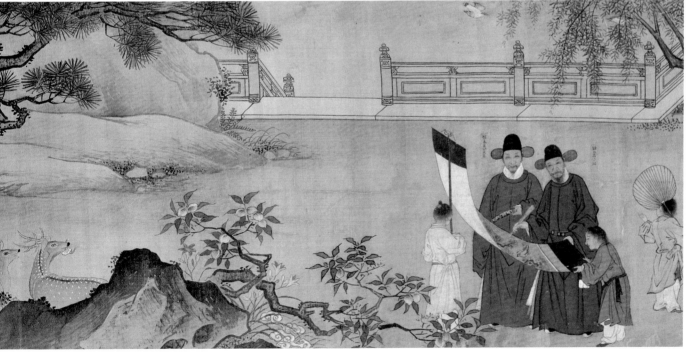

聖天子倚毗之心三公亦樂能以酬曰頻諸公
同心以輔
聖政流無窮之開為
邦家光祝巳眾授簡請載之于曰賓主之意
見於今日之所倡和者巳盡此可略之是集
也坐有善繪事者為錦衣二呂君屠公援
宣德初館閣諸老曾杏園雅集故事曰昔有
圖此獨不可圖于二君遂欣然模寫各極
其態目按其次第繫杉卷中其始並湖石
坐者左為佀公右為許公一童子拍手導
鶴舞以娛之周公生孟捧杯前行仲曰刑部主事
為顧公拱立聽命並立竹間者左為李公右
為歐公皆凝然有思若索句狀竹下書几案則
巳成一童子捧硯從之時歐若王公執塵而
尾者為閔公右之時歐坐而握卷則
紀右為文英展畫並觀若二君左右各為
木非一種而圖終馬竹園壽集題
卷首卷成轉寫各得一卷而藏于家又屠
公之意云集成吏部左侍郎長洲吳寬序

庚午初詔第一層小園圖雅物華新
高開目古稱三壽賀客于兄士
家在

審峰紛三竹以諧叢彙都望蓉荷文
三羊兼區皎芳居甲循清又復新
紅塲流風紫紫疁俁俁珠亭黃鴦苗
人陽那幾嘉商兔好似名被揚東
海粲竟兄庭松露酒些書松鶴

嘉興閭達和

芳遙和龢蒙崇惟華好景園
享竹枝新三壽乃同乃八
查芎亭邵遇吉申人然
鏡暢終澤吾年棑萎淸
讀迎孫誰庭芝自克集祝
書高圖壹薛孫高莊
陽郡邵佐和

華甲欣然同值詑展忝冠世屏
山怡七人姬細竹踪鳴殊玉雨香
芒鶴泡芳產奠田舞袖喧綵管
綵彩蒼奠露惟芸
開封王經和

寵恩荐殺錫此蒲崇玉友祝壽南

太原周經和

綠竹如簀奧筵洪山朋酒斯饗
之初筵賓朋酒斯饗七月
樂只君子有臺南壽考萬年伐木
綠竹如簀鳥鳴嚶嚶木火信南
也大成既備爾豆既豆鼓瑟吹笙
樂芳有駁嗛蓬鼓瑟吹笙于胥
三壽作朋詞為龍為光敬慎威儀邦畿
衣繡裳南軒延設席獻並坐致黃伴之屏
之翰見以高萬邦

右集古 八尚
民悦

有客有客詩授書歇歟嚶文牌
園布几筵主傳獻酬交錯謂是秉心塞淵
方之以佐
天子忻
彼狡童号有成清冷今夕何夕涍吹叢簫之
狀心運用有成清令今夕何夕涍吹叢簫之
天子萬年
彼狡童号詩授書歇歟嚶文牌君子号有
進于北園鐵如依彼平林

七客同期賀誕辰古詩三壽句猶新合
為一百八十歲總是東西南北人霽不高
松如細雨風囬偹竹滿清慶杏園雅集
右重見良史當筵亦寫真
予惟乙卯是生辰老大無聞白髮新
子立朝猶此秩溫以入會獨何人
瞥然一世同驚電瞳若入會三公堂後塵更
待它年為此集看山容我作劉眞

竹園壽集序

太子太傅吏部尚書鄞屠公太子少保戶
部尚書陽曲周公都察院右都御史鄞城
倪公同生正統庚申至今弘治巳未同躋
六十倪公乃五月四日也是日諸僚友各其後
尚書祥符王公太子少保左都御史烏程
閔公吏部右侍郎舒城秦公戶部右侍郎
靈寶許公右侍郎睢州李公右副都御史
臨淮顧公及予七人即周公私第之後園
置酒合賀鵠豆既陳冠裳蒼入窗檻來若
俯仰有容及就坐清風習習入窗檻來若
坐成旅情好甚洽賓主畫醉皆以為自有
壽筵以來無若此盛者予忝預茲集乃為
賦四韻為倡諸公成和之泰公復自有句
諸公又和之周公復自有作又咸和之一時
觀者相與稱美以為三公壽尊顯福履
隆厚豈非

當朝人物之傑出者歟予日是固然然三公
高則責益重故風夜在公鞠躬盡瘁恆惴
惴然以恐掄擇人才以任庶事恐廢厥官
劃量儲蓄以資國用恐廢民振揚風紀
以率群吏恐歇厥法仰思未得真有古人
終夜不寢之意是以人見其有壽而不
知其中心憂畏之至彼饒偉之多見之樂耳不
之是軟如世小夫之所為欲享其壽不
可得者則所以致此者亦易易耳哉夫三
不出於自致亦惟其身

朝廷歷試以事累建勞績始列大僚然位益
業始登甲科及既入官

聖天子在上優禮之愈加信任之不藏得以成
公所以有今日者固出於自致亦惟其身
之遭際耳蓋生全盛之世立重熙得之

朝頼

(second band)

七客同期賀誕辰古詩三壽句猶新合
為一百八十歲總是東西南北人霜下高
松如細雨風回俯竹滿清塵香園雅集
故人文字飲酤留月色管絃聲沸
子惟乙卯是生辰老大無間白髮新韓
子立朝猶此秩溫以入會獨中何人永平千歲五
醫然一世同驚電瞳第三公豈我作劉嘗
待宕年為此集看山容我作塵香更
期此意真
　　　　長洲吳寬

佳會叨陪在此辰竹園雨過一番
新衣冠盛事傳良史賓主歡情總
待宕年飲酤留月色管絃聲沸
拂梁塵毅勤為語同庚客百歲相
期此意真
　　　　西郛倪鍾和

皇明事業新好學遠宗東魯叟豪吟近逼
盛唐人猶我中夏遵王道生使邊疆息
廬塵一地一張文武事杯衍不讓見天真
出廳蟠錦蟠百花新玉
堂視草傾三峽
金殿傳臚第一人偉績軒昂傳信史佳名
遠通播芳塵清風黃閣他年事事不負
筠園為寫真
　　　　南舒秦民悅

天生諸老除
昌辰佑我

壽喜三山共一辰
我已龍鍾攜短策誰能豐
鑠淨遠塵誰能豐
添新爭如伯玉能帝聖仰宣尼善
誘人孔子六十而化徒仰宣尼善
華髮漸

憶昔歲君今日辰悅疑花甲又更新鶴
雖秀頂不離毋鹿女養莖常避人樽傍綠
雲傾白酒函滄蒼雪洗紅塵叮嚀二呂休
傳筆備竹青青待寫真

天上頌絲綸
節到瑞陽隔四辰景羹蒲酒預音新已從
竹長添秀色烏纓花發落青青諸公笑
我成狂客剗曲湖山待李真
釣蟓泥海居士辰歲月駸々歲度新韓
柳文章驚海宇周程問學買天人昔年翰
荒歸名筆今日鈴曹解渴塵每醉嘉言無
警策誰云儒者近無真
　　　　丹山屠浦和

宦途多少嘆參辰章盡朝箾樂
事新祝壽獨憐松露愷濟時當
瀲杏園人皆湖支合香風帝家
三人享閑東郛徐芳韻燕集西城

(third band)

雨恬風靜值良辰物意人情與吐
新先期似洗塵臺省高勳慚乏
頌短歌聊爾道吾真
　　　　桃林許進和

嘉莚傍竹愛茲辰況復三公壽
酒新甲子元無竟地乾坤合
有老成人清風他日應留節好
雨先期似洗塵臺省高勳慚乏
三人享閑東郛徐芳韻燕集西城

竹園雅集搏俎之光庭鶴起舞編承玄裳
更愛松濤如奏然簧一時盛事傳之家邦
　　　　　　　　　　　　　　　　鍾和

葛藟三章
　八句　進和

莫莫葛藟　近周家園　綠竹猗茂
授几肆筵　樂只君子　樂其心
塞淵壽考維祺　於斯萬年
黃鳥于飛集於灌　喓喓草蟲
福祿來成　式燕會
酌言醻之　左籥右
岂弟君子　禮儀卒度
玄覺丹宴　福
宜其遐福　論道經邦

籊籊竹竿　貢于丘園　來游來歌
阿度堂以蓮禮樂只君子
淵方式燕且喜壽考萬年
綠竹青青　孤鳥嚶
有南山福祿來成　式燕以
笙磬成公　厥聲鸞駕以行
溫溫恭人　詩小譙尊而光
遐裳錦聚裳十彼何人斯
胡本相畏正色保其家邦
竹園三章
　八句　　　　　　益暘和

序竹園壽集圖詩後
高年相會而為壽同道相聚而為樂古

明時得以休休燕逸成此嘉會雖企及諸
先正也未易然竭忠以答
寵覬亦未敢緩尚圖各有修立以保終譽
於人可卜矣　則并二呂君傳之久遠無厭
資政大夫太子少保戶部尚書前翰林
院侍讀左春坊中允直
文華殿講讀兼修
國史太原周經序

序竹園壽集圖詩後

高年相會而為壽古之人往往有之如宋文潞公
之者英會蘇東坡之西園雅集最為盛蓋壽其所
宜壽樂其所可樂有詩文以紀其實有繪史以圖
其像故稱於當時傳之後世使人景慕之至于今
不衰本正統初楊文貞公諸老作集於楊文
敏之杏園雅集有名乎蘇也弘治未歲當王宗
貫諸賢以壽俊名會在南都之天界寺蓋有慕乎
文也王宗貫諸賢弘治已未太子太傳吏部尚書
四明屠公弘治庚申太子太傳吏部尚書四明屠
公都察院右都御史鄞城伛公及愚三人皆在南
都六十部院諸寅友以優踌下壽可釀而樂也預
壽也又以吾竹園清啟可樂何其通史壽其乃五
月庚申朔諸公畢至而錦屬治其事用謝庭備故
事亦拉以來地衣二呂君用謝庭備故事亦拉以
來地人情於是乎交悅馬吏侍長洲吳公倡
雨而炎暑消茂竹挺翠薰風送奧天意
我況先是天濟以雨而浮塵泥是日後
卒度談諧以暢情絲竹以助歡何其適
屬于唐律一首舒城秦公繼集古詩三章
把筆寫之圖而成卷而諸公之像各遍其真
愚也不學亦效颦一律諸公欣欣然各
以唐律一首舒城秦公繼集古詩三章
史鄞城伛公之為圖而為一以壽以樂不
栞尊我我公既屬吳公序于前後愚
識其後我惟天下之雅及繪事之精者然
亦盛我屠公之像而不泯固
有因地之勝合文蘇之樂而為一以壽以樂不
使人匪其才雖文繪奇絕亦將有厭而
棄之矣滁公卿其才識文學豐功盛烈載之
貫諸公卿其才識文學豐功盛烈載之

39

王諤　江閣遠眺圖軸
絹本　設色
縱143.2厘米　橫229.6厘米

**Looking Far into the Distance from a
Waterside Pavilion**
By Wang E (the late 15[th]century—the
early 16th century)
Ming Dynasty
Hanging scroll
Color on silk　H. 143.2cm　L. 229.6cm

圖繪一文士憑閣遠眺羣山，其間一片遼闊的江水。畫面佈勢開闊，意境清遠。採用南宋馬遠對角線的構圖方法，把要表現的場景佈置在兩個角落，左虛右實，遙相呼應。山石用小斧劈皴，亭榭建築工整細密，樹木筆法尖勁。畫法雖學馬遠，但比馬遠細勁，具有自己的面貌，卻略顯拘謹，是王諤的精心傑作。

本幅自識："王諤寫"。鈐"御府圖繪之記"（朱文）。鈐鑑賞印："弘治"、"廣運之寶"。

王諤（公元十五世紀末—十六世紀初），字廷直，浙江奉化人。擅畫山水，初師蕭鳳，後專意於唐宋名家，得南宋馬遠畫之精髓，時有"當代馬遠"之稱。深得明孝宗、武宗之賞識，授錦衣千戶之職。後以疾乞歸，終於家，年八十餘。

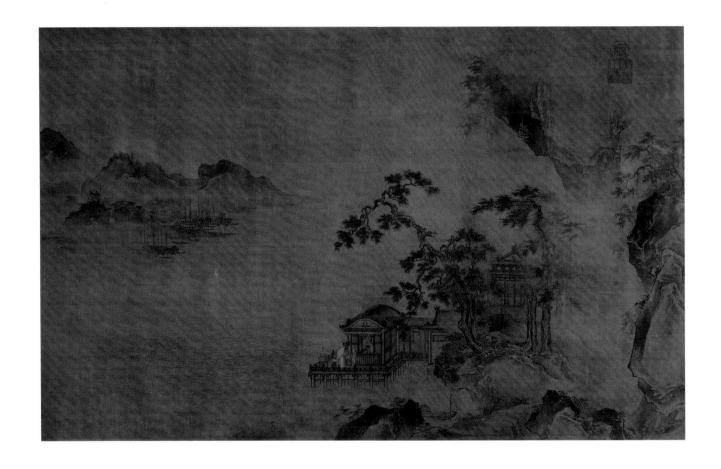

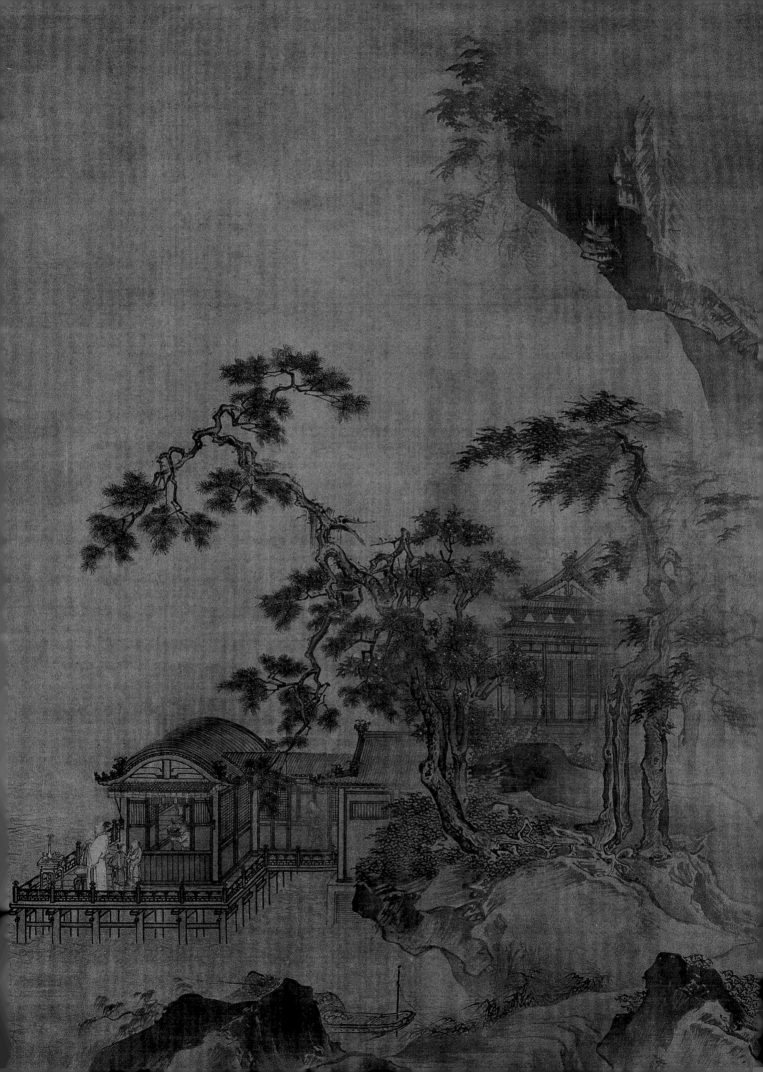

40

王諤　踏雪尋梅圖軸
絹本　設色
縱106.7厘米　橫61.8厘米

Searching for Plum Blossoms in Snow
By Wang E　Ming Dynasty
Hanging scroll
Color on silk　H. 106.7cm　L. 61.8cm

圖繪一文士騎一瘦馬，在三兩僕人跟隨之下，閑情逸致地踏雪尋梅。

此圖在構圖和筆墨上都與馬遠《踏歌圖》有淵源關係。採用邊角式構圖法，山峰峻拔，棱角方硬，筆鋒顯露，墨色凝重，用筆剛健有力，頗具馬遠意韻。唯皴法作長披麻皴，汲取董、巨和元人之法，反映了明代院體山水融南、北宋於一爐的藝術追求。

本幅自識："臣王諤寫"。鈐鑑印："御府寶繪之記"、"弘治"、"廣運之寶"、"陳履平印"、"東林清蔭"。

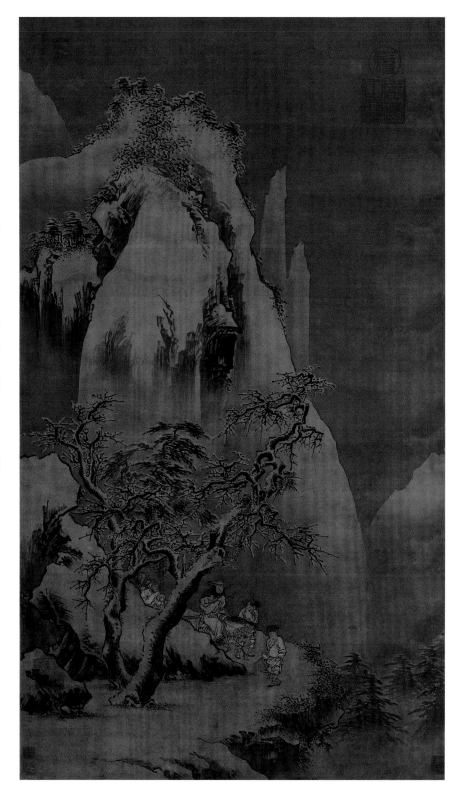

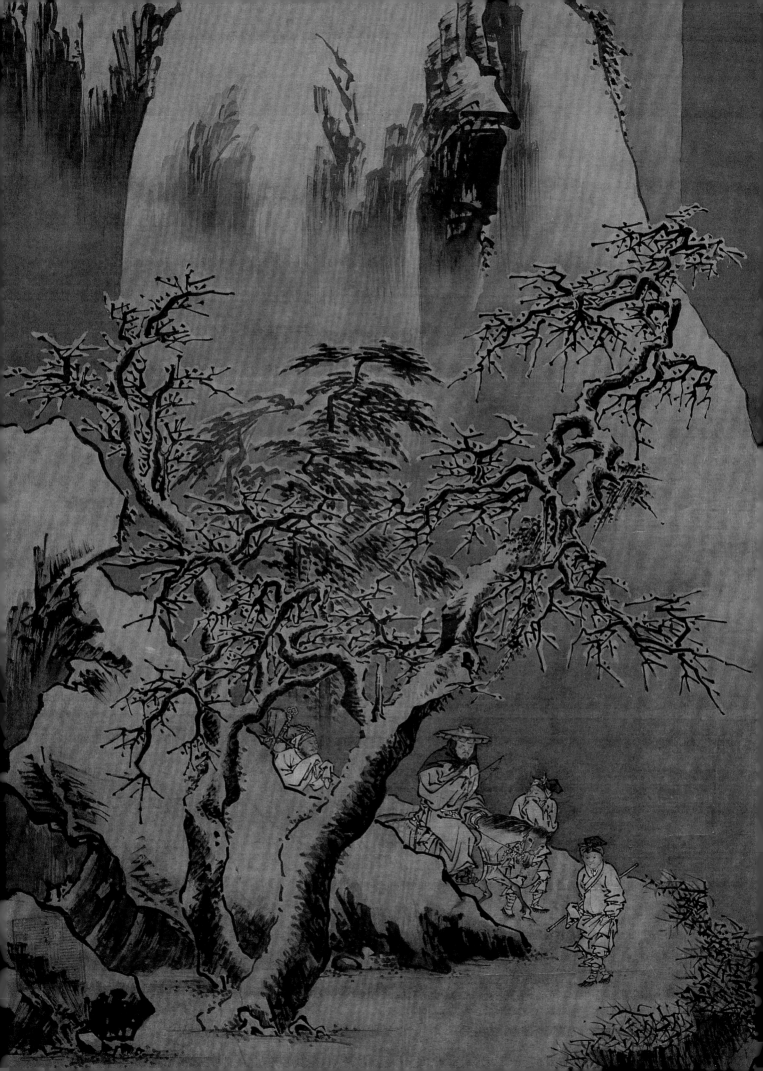

41

朱端　弘農渡虎圖軸
絹本　設色
縱174厘米　橫113.3厘米

Tigers Leaving Hongnong and
Crossing the River

By Zhu Duan (the late 15th
century—the early 16th
century)
Ming Dynasty
Hanging scroll
Color on silk
H. 174cm　L. 113.3cm

此圖題材取自東漢劉昆仁政
驅虎故事。畫面上懸岸巨
石，野草叢生，平靜的水面
上一虎馱着幼虎泅渡遠去，
太守劉昆與隨從及百姓在岸
邊觀看。作品與其說是讚頌
歷史人物，不如說是表彰當
朝君王的「仁政」，這是明
代宮廷人物畫的共同特點。
畫法工緻嚴謹，山石樹木學
郭熙筆意，人物線條細勁，
富轉折頓挫，取法於南宋四
家。可以看出，明代院體人
物畫兼取南北宋之長的藝術
特色。

劉昆，字桓公，東漢光武帝
時任弘農太守，該郡原多虎
災，行旅不通，他上任三
年，推行仁政，虎皆負子渡
河離去。

本幅鈐「欽賜一樵圖書」（朱
文）。

朱端（公元十五世紀末—十
六世紀初），字克正，號一
樵，浙江海鹽人。其畫山水
宗北宋郭熙，人物學元人盛
懋，兼擅墨竹、花卉，亦善
書。正德年間以畫藝供奉內
廷，官至錦衣指揮，欽賜
「一樵圖書」印，遂號一
樵，頗為時重。

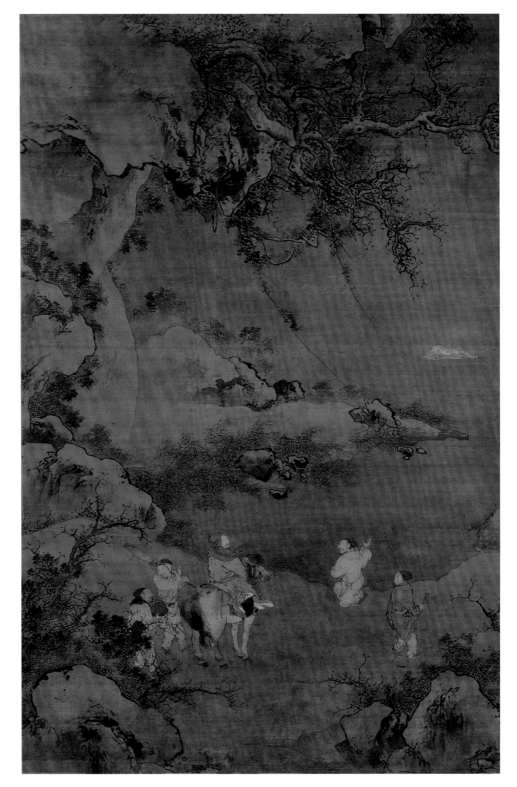

朱端　竹石圖軸
絹本　水墨
縱167.4厘米　橫100.5厘米

Bamboos and Rocks
By Zhu Duan　Ming Dynasty
Hanging scroll
Ink on silk
H. 167.4cm　L. 100.5cm

圖繪坡石、荊棘、小草和幾
叢修竹，近處兩竿竹篁相互
交叉依倚，竹葉上仰下垂，
顯得繁而不亂。作者運用不
同的墨色來畫竹葉，以濃墨
畫近處，淡墨畫遠方，較好
地表現了竹葉的陰陽向背和
前後層次。虛實相生，頗具
空間感和清遠的意韻。

本幅自識：“朱端”。鈐“朱
端”（白文）。

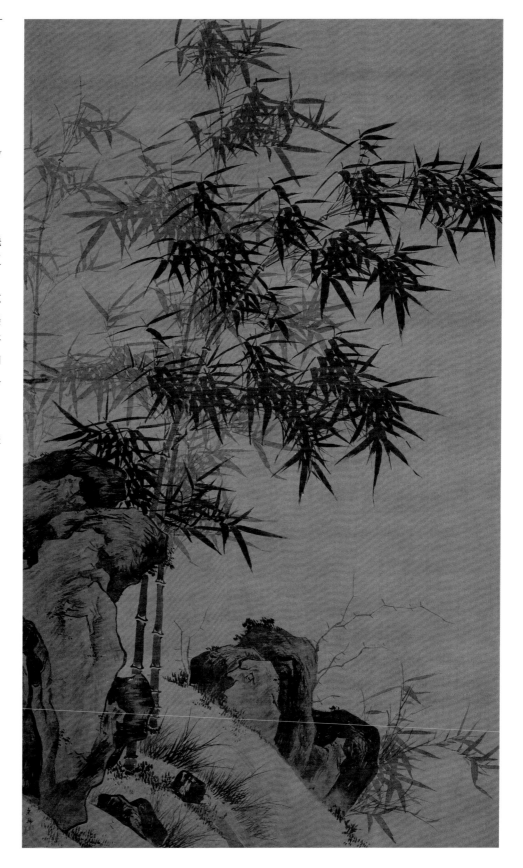

43

朱端　煙江遠眺圖軸
絹本　設色
縱168厘米　橫107厘米

A Distant View of Misty River
By Zhu Duan　Ming Dynasty
Hanging scroll
Color on silk　H. 168cm　L. 107cm

圖繪二雅士閑坐遠眺，遠處山色朦朧，煙波杳渺，漁帆片片。圖以鳥瞰取景，使景致顯得比較宏闊。畫面左側為高山，右側天空留白很大，以展現遼闊深遠的境界。

此圖筆墨技法學北宋郭熙，郭熙山石樹木的特徵如：鬼面石、亂雲皴、鷹爪樹等，都可以從圖中明顯看到。其用筆勁健，墨色濃淡相間，富有變化，又顯現出個人特色。佈局氣勢雄中透秀，反映了明代院體宗學郭熙一路山水的時代面貌。

本幅自識："朱端"。鈐"克正"（朱文）、"辛酉徵士"（白文）、"欽賜一樵圖書"（朱文）。鈐鑑藏印："怡親王寶"、"明義堂覽書畫印記"。

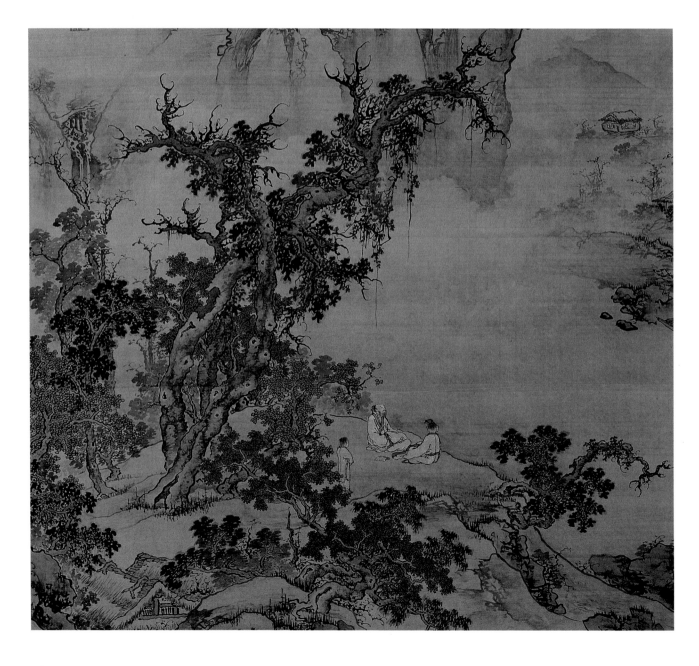

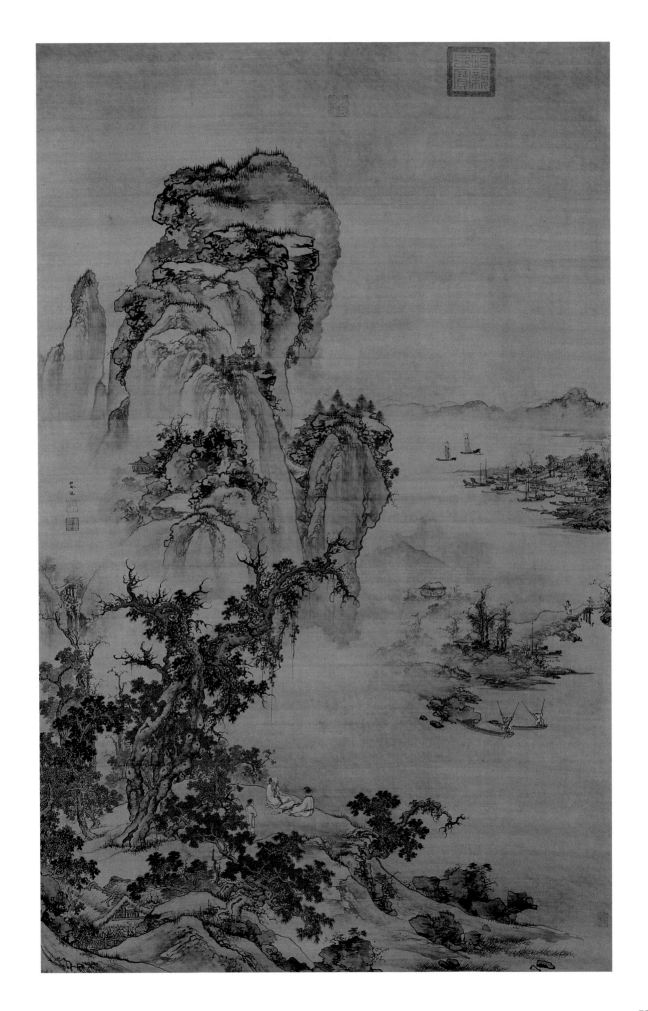

44

吳彬　菩薩像軸
紙本　設色
縱127.5厘米　橫66.2厘米

Bodhisattva
By Wu Bin (the late 16th century—the
early 17th century)
Ming Dynasty
Hanging scroll
Color on paper　H. 127.5cm　L. 66.2cm

圖繪普賢菩薩坐白象之上，與眾弟
子、信徒說法。人物線條圓勁，部分
人物面相略為變形，神態生動有趣。
圖中花木葳蕤，奇麗莫可名狀。花木
的枝幹、花、葉均以爽利的墨線勾
廓，填以濃厚的顏料。設色清麗而古
雅，極富裝飾性，點綴出西方佛國平
和安詳的境界。

本幅自識："壬寅孟冬枝隱庵頭陀吳
彬齋心拜寫"。鈐"枝隱庵頭陀"（朱
文）、"文中氏"（朱文）。

壬寅為明萬曆三十年（1602）。

吳彬（公元十六世紀後期至十七世紀
前期），字文中，自稱枝庵髮僧，福
建莆田人，流寓金陵（今南京）。萬曆
時以能畫薦授中書舍人，歷工部主
事，後因不滿魏忠賢專權，被削職。
善畫，佛像、人物形狀奇怪，迥異前
人，精於白描法，線條圓勁，筆端秀
雅。山水佈置亦不摹古，景致奇詭，
自成一格。

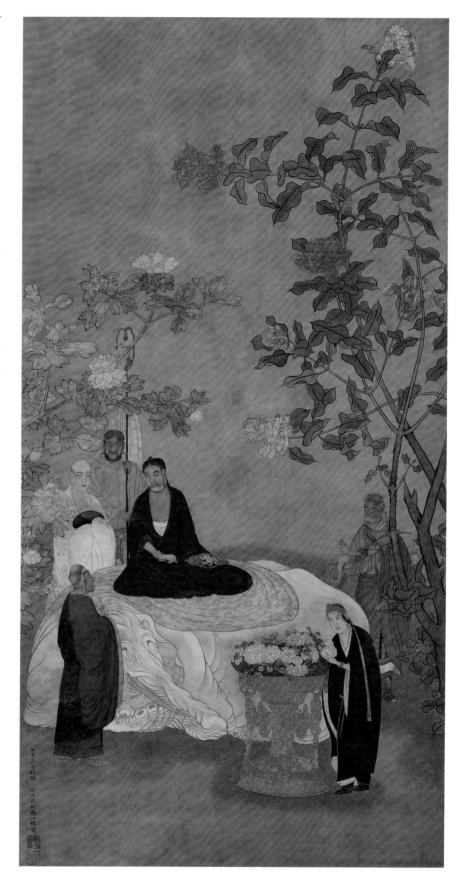

45

吳彬　佛像圖軸
絹本　設色
縱145.9厘米　橫76.1厘米

Buddhist Figures
By Wu Bin　Ming Dynasty
Hanging scroll
Color on silk　H. 145.9cm　L. 76.1cm

圖繪菩提樹下一菩薩與弟子、佛徒講
經説法。岩石略為勾皴，染以石青，
並以石綠點苔。人物衣紋線條圓勁，
行筆流暢。佛像、面相未加變形，神
態端莊慈和。

此圖通幅設色於濃艷之中見沉穩，絲
毫不顯火氣、俗態，顯示出一種閑和
嚴靜的氣韻。

本幅無款，鈐“吳彬之印”（朱文）、
“文中”（朱文）。

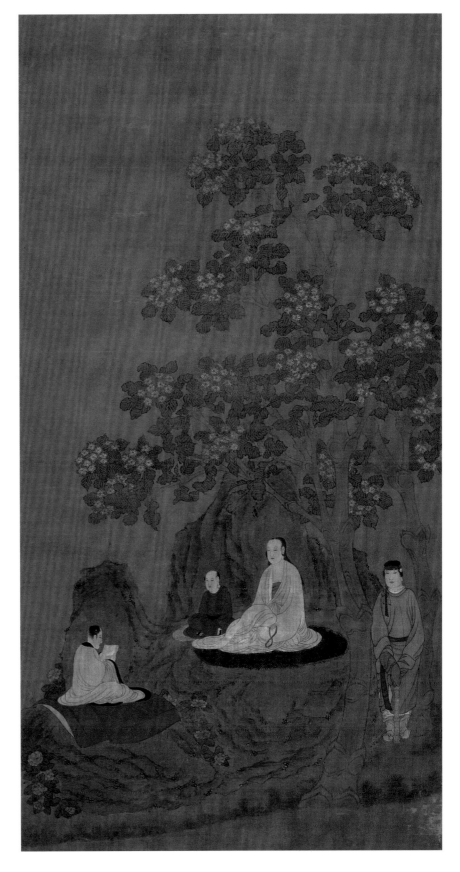

46

吳彬　羅漢圖軸
紙本　設色
縱137厘米　橫64.5厘米

Arhat
By Wu Bin　Ming Dynasty
Hanging scroll
Color on paper　H. 137cm　L. 64.5cm

圖繪羅漢各持法器，一羅漢所持鉢中升起雲團，一青龍怒目張爪，即將被收入鉢中。人物造型奇古，衣紋以粗線條勾描，面容及肢體則以細線刻畫，富於變化。半空中的雲氣勾以細線，墨線旁邊以淡墨施暈染，表現出雲層的厚度和層次，富有裝飾意味。整個天空被淡墨烘染得陰沉慘淡，藉以渲染出羅漢與龍鬥法的緊張氣氛。

羅漢，亦作應真，是梵文阿羅漢果的音譯，既是小乘佛教修行的最高果位，也是佛教中對佛的上足弟子的稱呼。起初本只有十六人的名稱，其後增至十八、百零八以至五百之數。其中最為民間熟悉的乃是俗稱降龍、伏虎二羅漢。

本幅自識："枝隱頭陀吳彬寫"。鈐"文中"（朱文）、"吳彬之印"（朱文）。另鈐收藏印"□家書畫船珍藏"（朱文）、"袁鑑"、"敬藏"印三方。

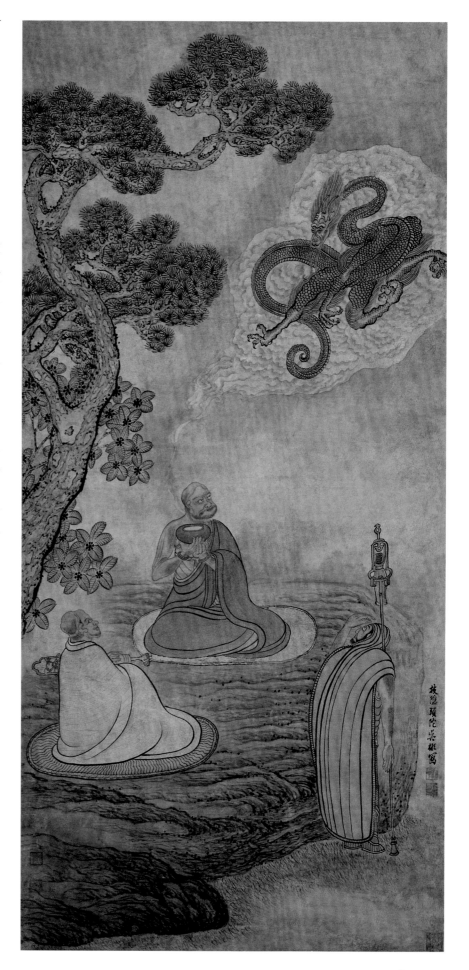

47

吳彬　達摩圖軸
紙本　設色
縱118.8厘米　橫53.1厘米

Bodhidharma
By Wu Bin　Ming Dynasty
Hanging scroll
Color on paper　H. 118.8cm　L. 53.1cm

圖繪達摩面壁故事。畫中達摩披一襲
大紅袈裟，神態端嚴，於石壁間打坐
靜思。達摩祖露右胸，身上毛髮茂
密，耳廓闊大，戴有耳環，尚具有西
域人的特點，但五官已明顯漢化。人
物衣紋用筆樸拙，略帶戰慄，設色較
深暗，藉以表現袈裟質地之粗陋及敝
舊。佈景簡潔，岩石皆輕勾輪廓，而
以較深的墨色施以暈染，這就使得環
境的整體氣氛趨於沉寂，成功地表現
出面壁參禪的枯寂與艱辛。

達摩面壁的故事在我國早已膾炙人
口。達摩為菩提達摩的簡稱，亦作
"達磨"，天竺人，本名菩提多羅。南
朝梁普通元年（520）入華，梁武帝將
其迎至金陵。後渡江北上，止於嵩山
少林寺，面壁九年而化，傳法於神光
（慧可）。禪宗稱其為天竺禪宗第二十
八祖，中華禪宗之初祖。

本幅自識："枝隱頭陀吳彬齋心拜
寫。"鈐二印："吳彬之印"（朱文）、
"吳文中氏"（白文）。左下角鈐"謝"
（朱文）、"阿閦鞞室供養"（朱文）。

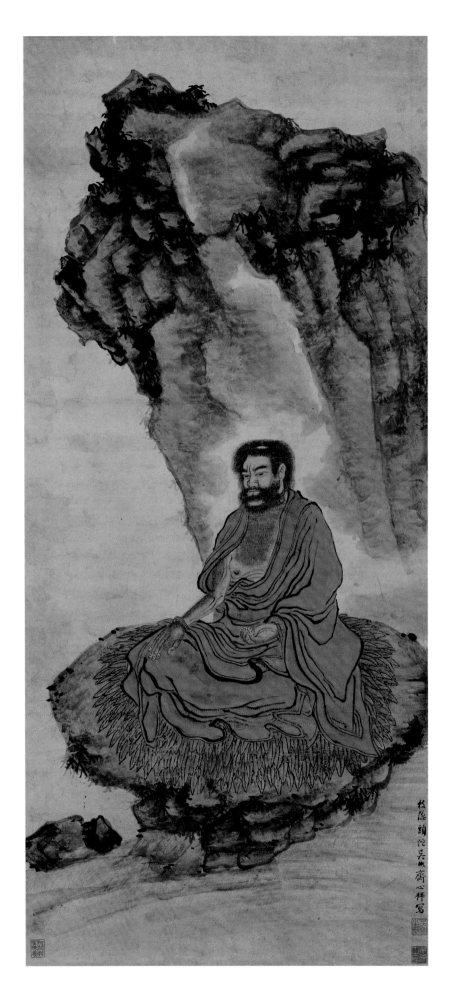

吳彬 雲巒秋色圖軸
紙本　設色
縱126.5厘米　橫28.3厘米

Landscape of Autumn Mountains
By Wu Bin　Ming Dynasty
Hanging scroll
Color on paper　H. 126.5cm　L. 28.3cm

圖以高遠法與深遠法相結合的構圖方式，繪層巒疊嶂，湖山掩映。山間片片紅綠錯雜的樹叢點明時為初秋時節。全圖設色清淡雅致，頗具"秋山明淨而如妝"的韻致。

此圖師法黃公望，山間的平台、重疊的山體及山間點染的小樹等均明顯帶有黃公望的痕跡，應是作者早期學古階段的作品。但作者又不一味泥古，而是加以變化，如用筆略為粗壯，線條由圓渾變得較多勁直方折，尤其佈局的繁密，山峰的走勢，已明顯呈現出吳氏本人的風格，説明作者學古能變，融為己用，具有較高的藝術水平。

本幅自識："丙申歲仲夏，文中子吳彬寫"。鈐"文中"（朱文）、"吳彬之印"（白文）。另收藏印四方："乾隆御覽之寶"（朱文橢圓）、"石渠寶笈"（朱文）、"萊山真賞"（朱文）、"環堵室"（白文）。

丙申為明萬曆二十四年（1596）。

吳彬　千岩萬壑圖軸
綾本　設色
縱170.5厘米　橫46.7厘米

Landscape
By Wu bin　Ming Dynasty
Hanging scroll
Color on thin silk　H. 170.5cm　L. 46.7cm

圖繪奇峰兀突，陡壑奔泉，山間樓舍錯落，景致幽僻，雄奇險絕。

此圖所繪景致構圖繁縟，用筆縝密，行筆間中鋒、側鋒靈活運用，細筆勾皴與淡墨暈染並施，較好地表現出了山體的凹凸向背，並以濃淡墨色分出山間雜樹枝葉的前後層次，使畫面具有豐厚的空間感，顯示出作者熟練的筆墨技巧和強調立體、空間感的藝術特色。

本幅自識："千岩泉灑落，萬壑樹縈迴。吳彬。"鈐"吳彬之印"（白文）。

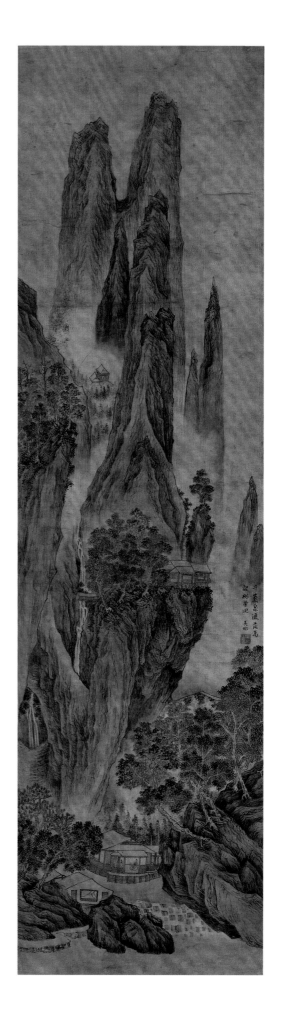

50

吳彬　方壺圖軸
紙本　設色
縱320厘米　橫101厘米

Fang Hu Fairy Mountain

By Wu Bin　Ming Dynasty
Hanging scroll
Color on paper　H. 320cm　L. 101cm
(one section)

圖繪傳說中的方壺仙山，外形奇詭，
山峰之間洞天別具，瓊樓玉宇隱現其
中，有仙人憑欄遠眺。山腳下海浪拍
岸，驚濤翻湧，在構圖佈景上突出了
一個“奇”字。在筆墨的運用上，此圖
強調了用墨之法：山岩以墨筆勾廓，
皴筆絕少，而以暈染為主。雲氣以粗
筆淡墨輕勾輪廓，遮掩住山峰的部分
則不見墨線，以漸淡的墨色使其自然
過渡，極好地營造出雲煙縹緲、變幻
莫測的神秘氣氛。山間雜樹畫法多
樣，並以濃淡輕重不同的筆墨分出前
後層次。被虛淡的樹叢，強化了山間
雲霧迷濛的效果，突出了仙山的神話
色彩。

方壺也稱為“方丈”，與蓬萊、瀛洲並
為中國古代傳說中的三座神山。晉人
王嘉所撰《拾遺記》稱，三座神山由於
其形如壺器，故又分別被稱為方壺、
蓬壺、瀛壺，並稱“三壺”。

本幅自識：“方壺圖。天啟丙寅春
暮，枝隱吳彬寫”。鈐“吳彬之印”（白
文）、“文中”（朱文）。

丙寅為明天啟六年（1626）。

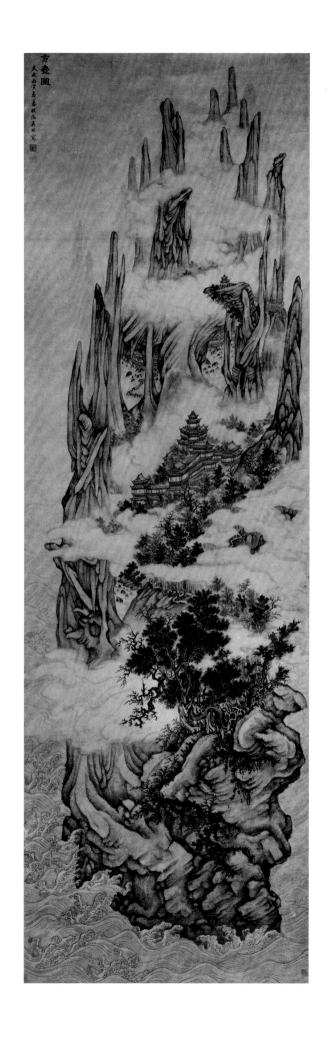

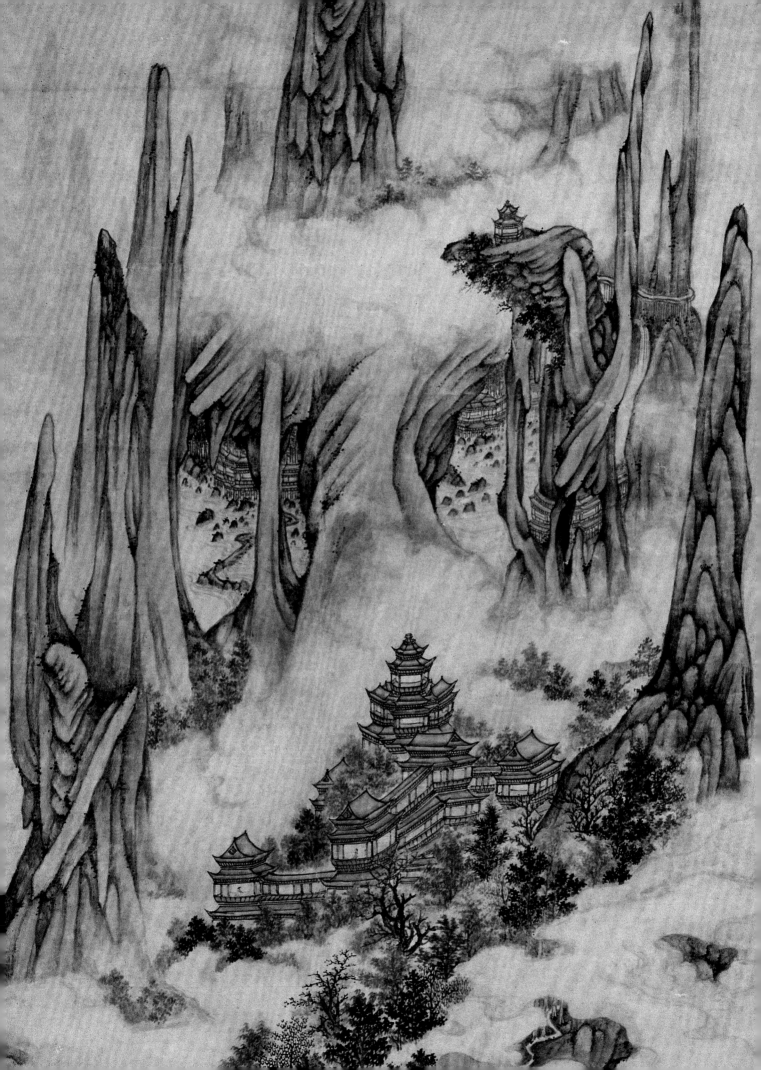

51

吳彬　秋獵圖扇
金箋本　設色
縱15厘米　橫45厘米

Hunting in Autumn
By Wu Bin　Ming Dynasty
Fan covering
Color on gold-flake-scattered paper
H. 15cm　L. 45cm

此圖取法唐代王維《觀獵》詩意而作，圖中湖濱水際，大片的荻蘆仍是一片枯黃，坡岸之上，作者以極淡的花青及藤黃稍事擦染。近景二人策馬而行，前者回眸顧盼，與後者的呼應關係交待清楚，而其手中之鷹則引頸回首，關注着遠方水邊翔集的水禽。人、馬及禽鳥的動作、神態皆刻畫得十分細緻生動，充滿動感。

本幅自識："草枯鷹眼疾，雪盡馬蹄輕。癸卯秋日寫。吳彬。"鈐"吳彬之印"（朱文）、"文中氏"（朱文）。

癸卯為明萬曆三十年（1602）。

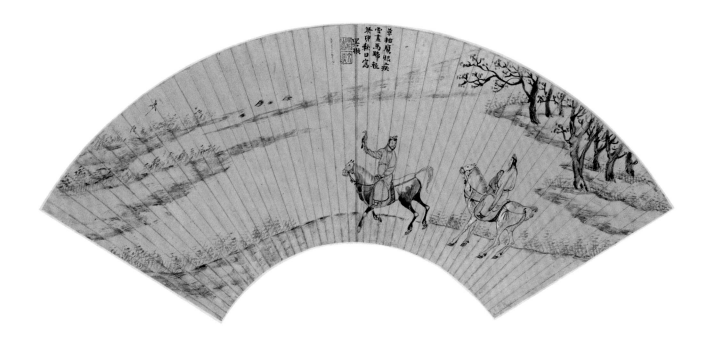

52

吳彬　柳溪釣艇圖扇
金箋　設色
縱17.7厘米　橫50厘米

Fishing Boat on a Willow Stream
By Wu Bin　Ming Dynasty
Fan covering
Color on gold-flake-scattered paper
H. 17.7cm　L. 50cm

圖繪春秋時期越國大夫范蠡輔佐越王勾踐滅吳後功成身退，攜西施遁隱太湖的傳說。圖中行筆圓轉流暢，近景繪坡岸雙柳，二人於艇中垂釣，遠景沙渚、水草、湖石，鴛鴦逐波。綠柳搖曳，芳草依依，一派溫馨閑適的意韻。表現出人物遁世後平安喜樂的心境，水中嬉戲的鴛鴦更點明了主題。

本幅自識：「一葉扁舟泛五湖，鴟夷妙策實吞吳。黃金鑄像今何在？美哉重模此畫圖。吳文中。」鈐「文中子」（朱文）、「吳彬之印」（白文）。另鑑藏印：「白高書畫記」（朱文）。

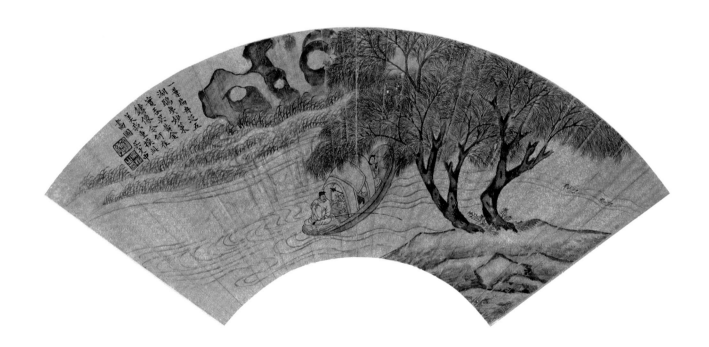

明人　朱瞻基射獵圖軸

絹本　設色

縱29.5厘米　橫34.6厘米

清宮舊藏

The Ming Emperor Xuanzong in Hunting

By Anonymous　Ming Dynasty

Hanging scroll

Color on silk　H. 29.5cm　L. 34.6cm

Qing Court collection

圖繪明宣宗朱瞻基在山中射獵的情景。宣宗身穿獵裝，頭戴尖頂圓帽，身着窄袖衣，外罩無領無袖的緊身袍服。胯挎弓箭，手提獵物，立於馬旁。人物體貌、衣着與存世的名人畫《宣宗馬上像軸》、《宣宗行樂圖軸》頗為相近，屬寫實之作。

此畫構圖簡潔，敷色古雅，畫法精工，人物神情逼真，反映了明代帝后肖像畫的主要特色。作品無款印，當出自宣德朝宮廷畫家之手。

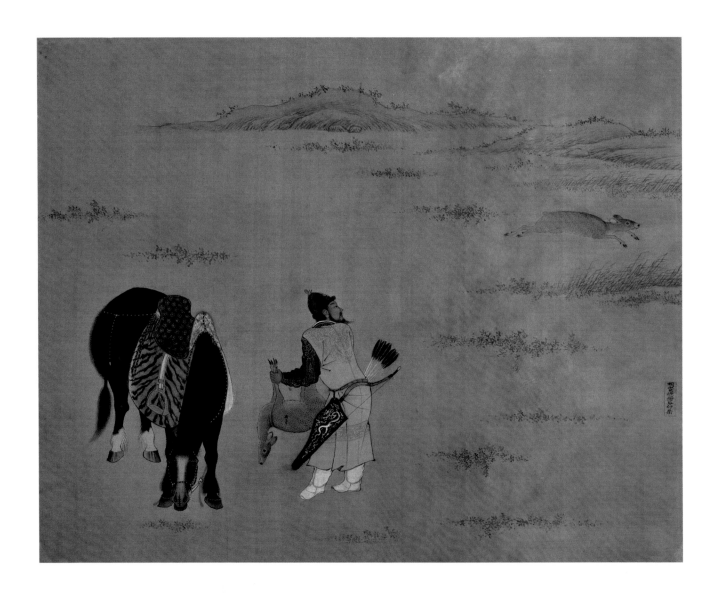

54

明人　朱瞻基行樂圖卷

絹本　設色
縱36.8厘米　橫688.5厘米
清宮舊藏

A Life Portrait of the Ming Emperor Xuanzong

By Anonymous　Ming Dynasty
Handscroll
Color on silk　H. 36.8cm　L. 688.5cm
Qing Court collection

全卷共分六段，各段之間以宮牆或屏障隔開，類似五代顧閎
中《韓熙載夜宴圖》中以屏風分段的手法，屬於古代連環畫
形式的一種。各段分別表現射箭、蹴鞠、打馬球、擊球、投

壺及起駕回宮等場面。均以明宣宗朱瞻基為主要表現對象，
其形象較他人高大，體貌與傳世朱瞻基肖像極似，故此圖應
是對其當時宮廷生活的真實記錄，並帶有肖像性質。

此圖在技法上體現了宮廷繪畫嚴整、工細、具有一定裝飾性
的特點。圖中宮牆苑圍等界畫工整規矩，一絲不苟；樹木花
卉皴染細膩，具有較強的裝飾性；設色鮮艷亮麗，敷染勻淨
工細。作品於工細中略見平板，但它真實地記錄了明代宮廷
生活的一個側面，對於明代宮廷史的研究是不可多得的形象
資料，同時也為研究古代體育活動提供了重要材料。

本幅無款印，應係當時供奉內廷畫家所作。

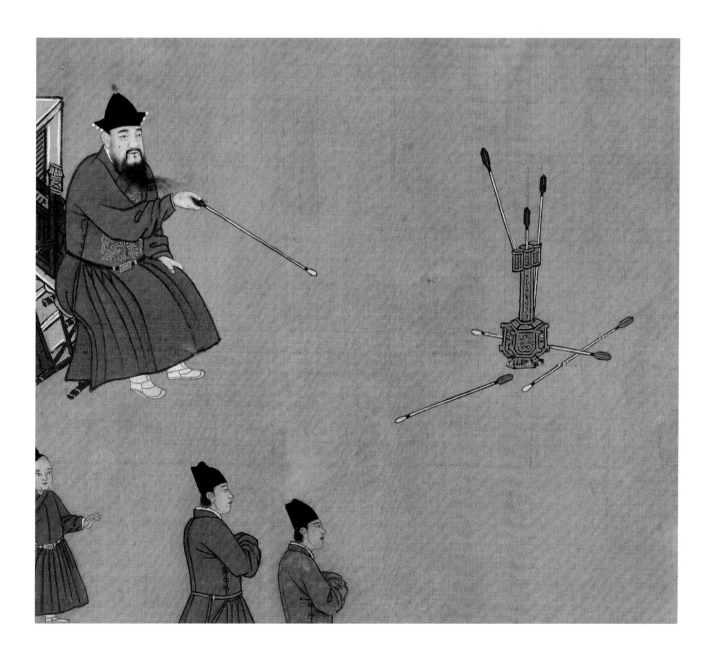

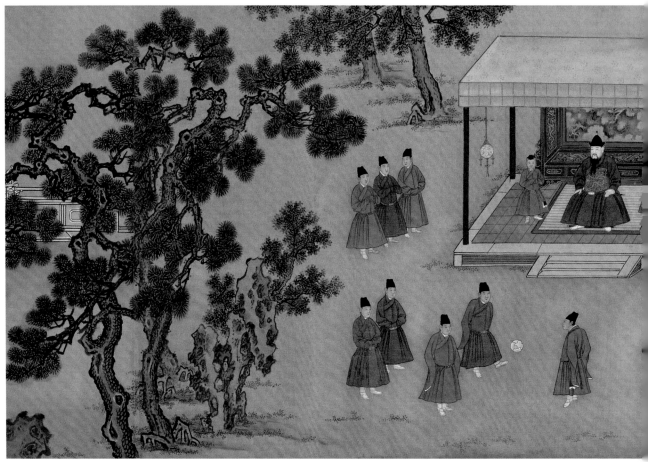

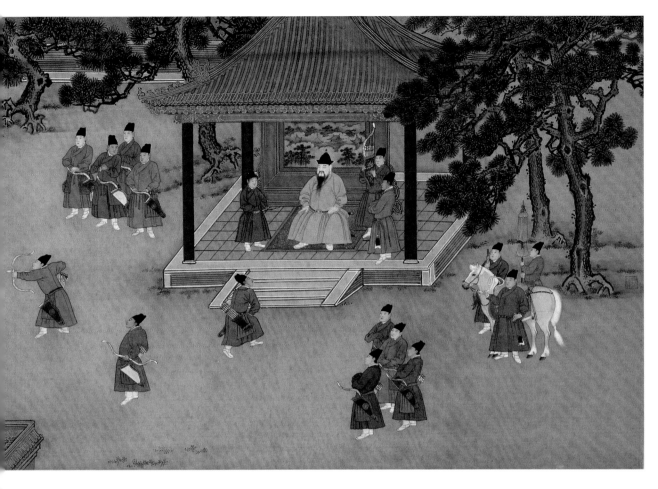

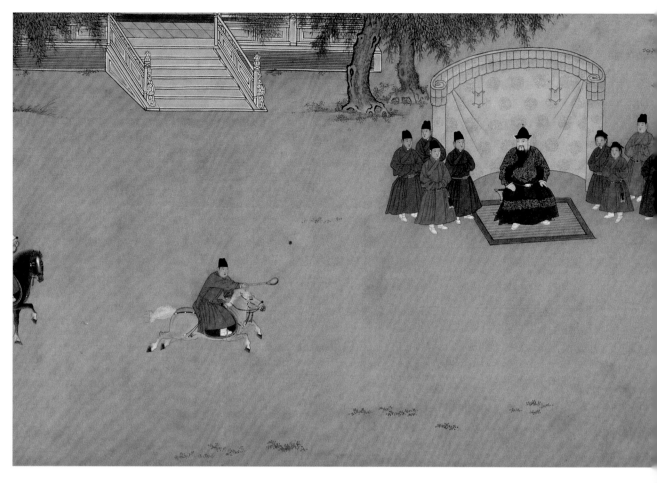

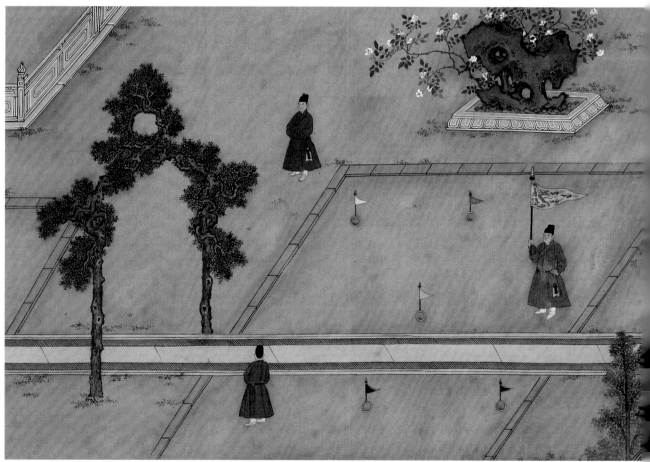

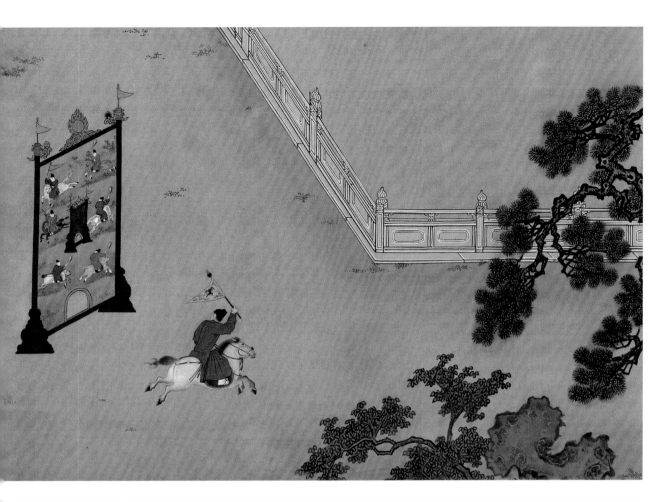

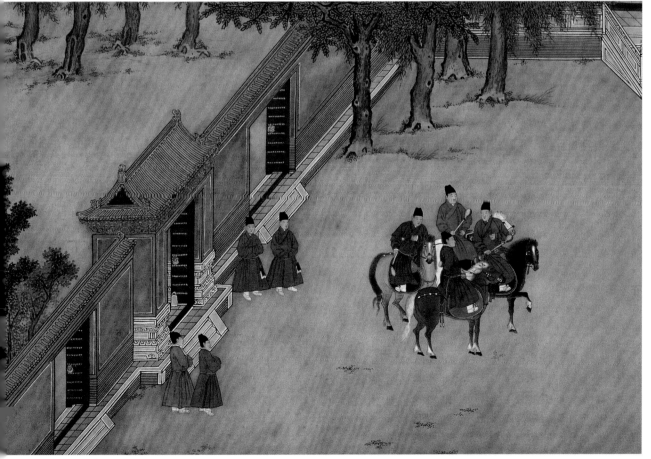

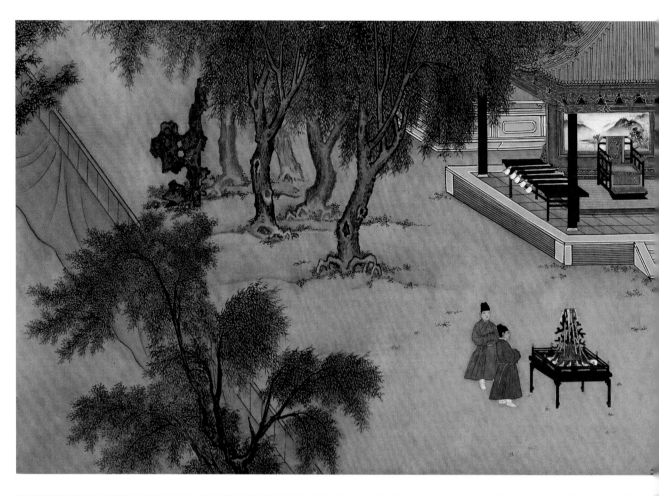

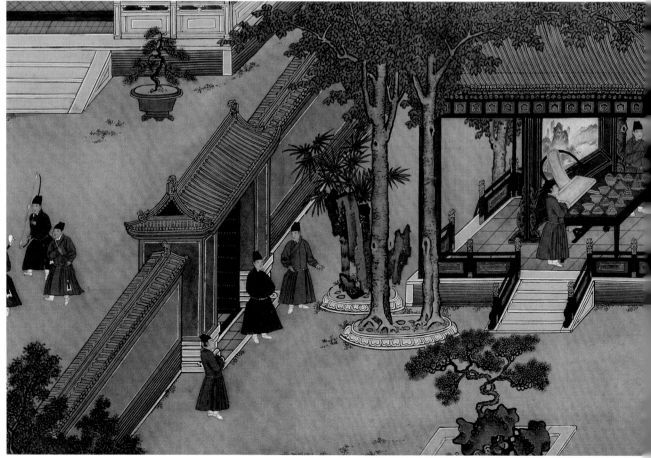

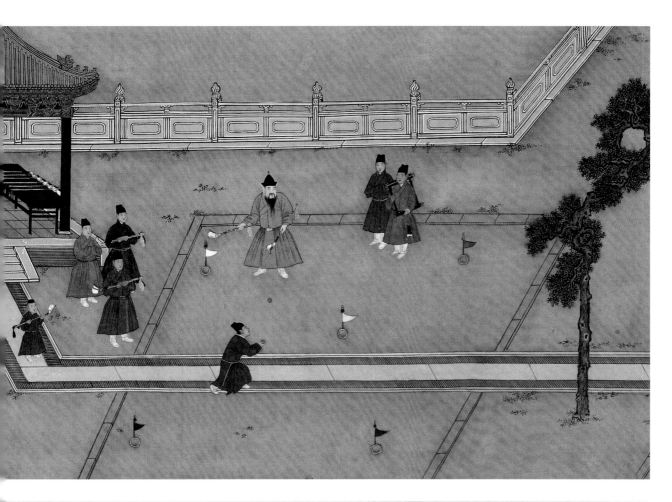

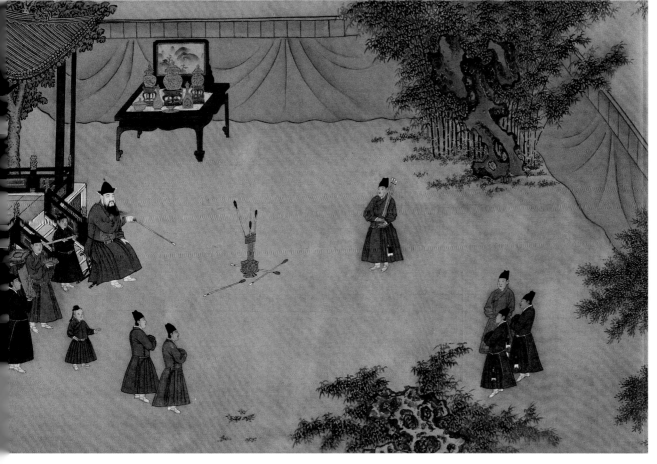

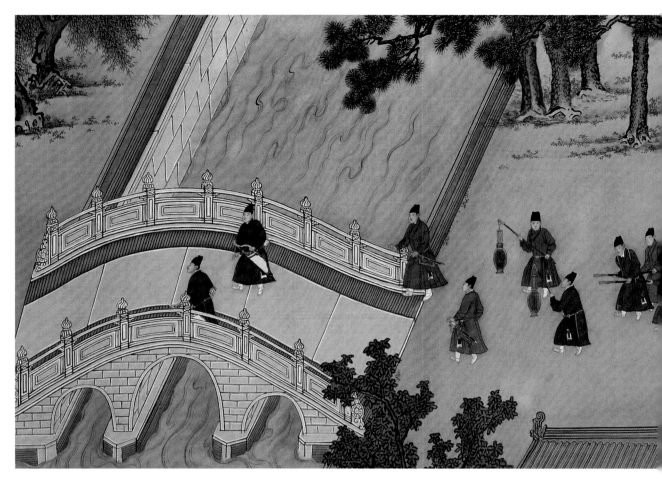

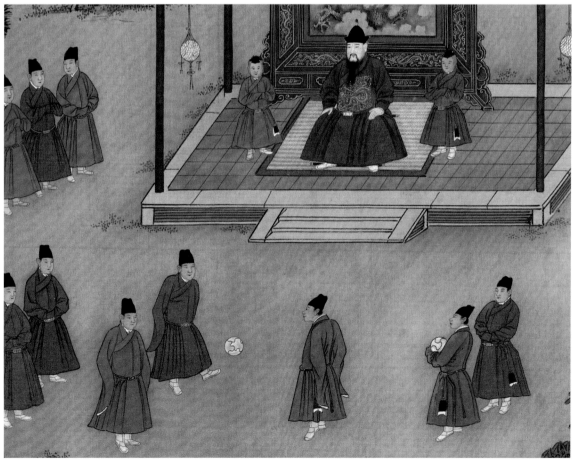

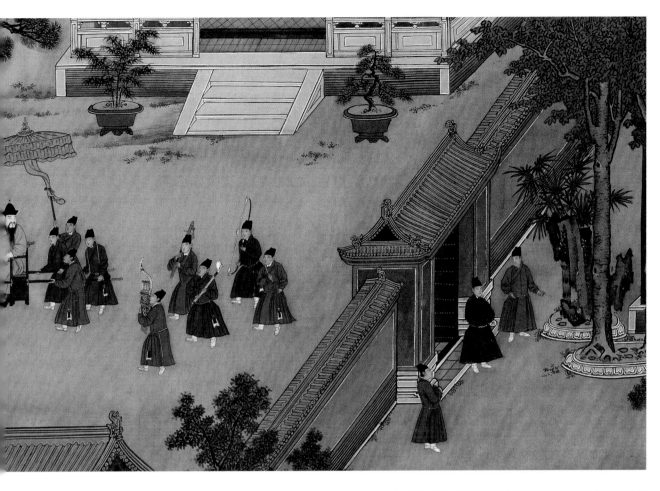

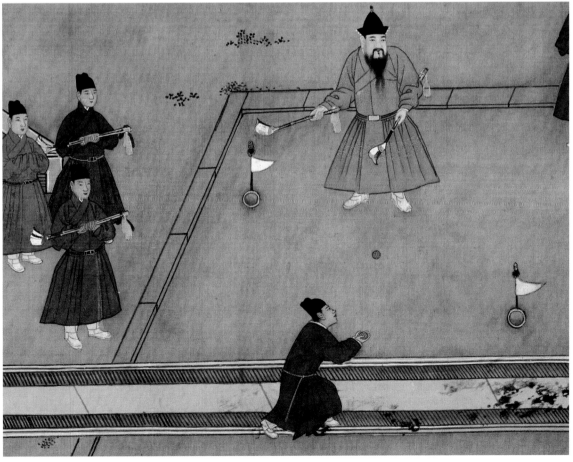

明人　趙弘殷半身像軸

絹本　設色
縱54厘米　橫40.8厘米
清宮舊藏

A Half-length Portrait of Zhao Hongyin
By Anonymous　Ming Dynasty
Hanging scroll
Color on silk　H. 54cm　L. 40.8cm
Qing Court collection

圖繪宋太祖趙匡胤之父趙弘殷的半身畫像。趙弘殷頭戴直角襆頭，身着圓領白袍，面如滿月，眉宇軒昂。刻畫入微，筆法精工，設色明麗，顯示出作者精湛的藝術功力，堪稱明宮廷畫的精品。

畫歷代帝王及文武賢臣圖像以資鑑戒，在古代宮廷繪畫中頗為常見。明建國後，推行恢復漢人禮儀政策，組織宮廷畫家繪歷代帝王及良臣像，趙弘殷像即為其中之一。趙弘殷，少驍勇，善騎射，後周時，累官至檢校司徒，卒贈太尉。北宋初期，被追封為宣祖。

本幅無款印。外籤題：“宋宣祖像。乾隆戊辰年重裝。”幅上貼有一小紙籤題：“宋宣祖”。左裱邊下鈐“寶蘊樓書畫錄”（朱文）。

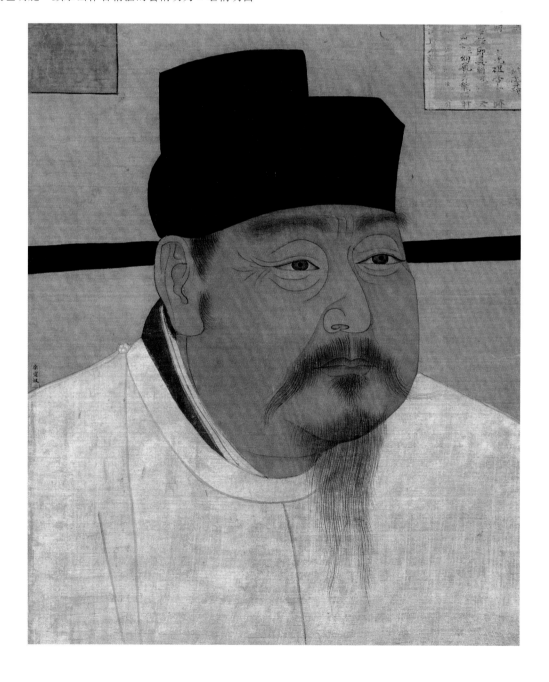

明人　宋英宗趙曙半身像軸

絹本　設色
縱69.3厘米　橫46.4厘米
清宮舊藏

A Half-length Portrait of Zhao Shu

By Anonymous　Ming Dynasty
Hanging scroll
Color on silk　H. 69.3cm　L. 46.4cm
Qing Court collection

圖繪宋英宗趙曙半身畫像。趙曙頭戴直角襆頭，身穿圓領紅袍，神色安然，面貌俊秀。用筆流暢熟練，造型生動，敷色柔麗，形神兼備，遵循宋代"院體"傳統的審美標準而造詣頗高。從表現技法上看，當是明前期宮中畫師所繪。

趙曙（1032—1067），宋太宗曾孫，濮安懿王趙允讓第十三子，因仁宗無子，被立為皇太子，仁宗嘉祐八年（1063）即皇帝位。年號治平，廟號英宗。

本幅無款印。外籤書題："宋英宗像。乾隆戊辰年重裝"。幅上貼有一紙籤題："宋英宗"。左裱邊下鈐"寶蘊樓書畫錄"（朱文）。

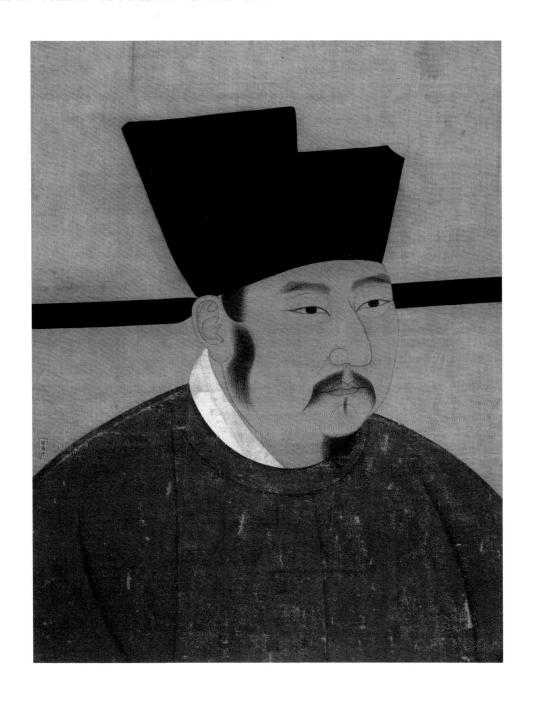

57

明人　宋徽宗趙佶半身像軸
絹本　設色
縱78.2厘米　橫51.2厘米
清宮舊藏

A Half-length Portrait of Zhao Ji, the Song Emperor Huizong
By Anonymous　Ming Dynasty
Hanging scroll
Color on silk　H. 78.2cm　L. 51.2cm
Qing Court collection

圖繪宋徽宗趙佶半身像。趙佶頭戴摺巾，身着紅衣，似道流打扮。趙佶篤信道教，曾自稱道君皇帝，此圖鮮明地反映了他的這一嗜好。作品造型準確，筆法工細，設色艷麗，形象傳神，當出自宮廷名家之手。

趙佶（1082－1135），神宗第十一子，元符三年（1100）即位，宣和七年（1125）退位，廟號徽宗。1127年"靖康之難"與子欽宗同被金兵擄去，卒於五國城（今黑龍江依蘭）。其人政治上昏庸無能，然卻多才多藝，工詩文，善書畫，尤其重視畫院建設，招攬和培養了大批人才，對兩宋繪畫的發展起到了重要作用。

本幅無款印。外籤上題："宋徽宗像。乾隆戊辰年重裝。"左裱邊下鈐"寶蘊樓書畫錄"（朱文）。

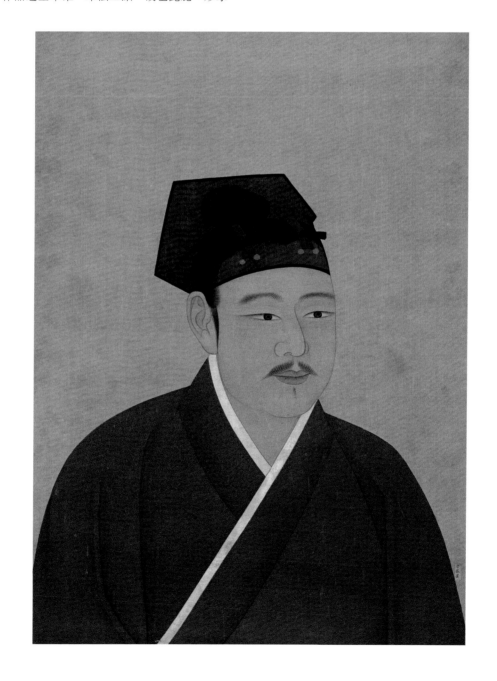

58

明人　周亞夫像軸
絹本　設色
縱270.8厘米　橫127厘米
清宮舊藏

A Portrait of Zhou Yafu
By Anonymous　Ming Dynasty
Hanging scroll
Color on silk　H. 270.8cm　L. 127cm
Qing Court collection

圖中的周亞夫容貌端莊，雙目炯炯，
體格魁梧，身着大紅官袍，昂然而
立，顯示出聰明睿智的儒將風度。畫
法工細，設色鮮艷，人物衣紋線條沉
着簡勁，面目用勾勒平塗法，承唐傳
統。

明初統治者提倡繪製歷代忠義勇武的
名將畫像，以激勵臣屬效忠朝廷。該
圖人物高大的形象、宏偉的氣宇、工
整的畫法、富麗的色調，反映了明代
宮廷畫家所繪歷朝名臣像的代表風
格。

周亞夫（？—前143年），西漢著名將
領。軍令嚴整，為漢文帝所讚賞，譽
其為“真將軍”。景帝時為太尉，三個
月即平定吳楚七國之亂，後因事獲
罪，絕食而死。

本幅鈐“宣統御覽之寶”朱文印一。外
籤書題：“漢周亞夫像。乾隆戊辰年
重裝”。

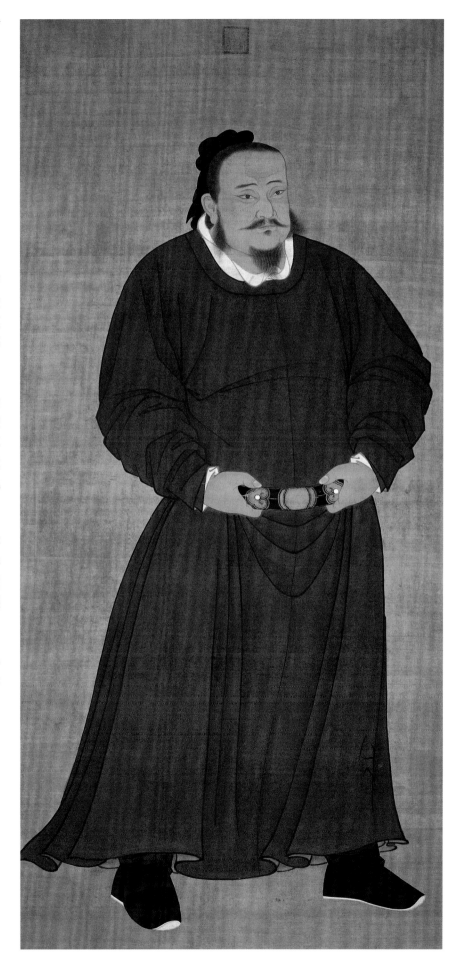

明人　唐宋名臣像冊

絹本（二十二開）　設色
每開縱27厘米　橫21.1厘米
清宮舊藏

Famous Officials of the Tang and Song Dynasties
By Anonymous　Ming Dynasty
Album of 22 leaves
Color on silk
Each leaf: H. 27cm　L. 21.1cm
Qing Court collection

是冊繪唐朝名臣李靖、魏徵、長孫無忌、陸贄、裴度與宋代名臣張方平、王旦、寇準、曾公亮、晏殊、韓琦、富弼、范仲淹、文彥博、蔡襄、呂希哲、蘇軾、曾鞏、呂夷簡、韓忠彥、劉安世、劉遘父等二十二人的半身畫像。諸像刻畫細微，筆法精工。五官以細筆勾描，再略加烘染，呈陰陽凹凸

之形，具明代肖像畫特色。

此本圖冊集唐、宋兩代二十二位賢臣像於一冊，各開畫上均無款印。雖無年款，但以後幅題記署款及筆法畫風判斷，當為明代中期宮廷畫家所作。

畫冊迎首隸書題："唐宋諸名臣像"冊。後幅有李應禎跋云："右名臣畫像一冊，唐自李衛公、宋自張齊公而下通二十二人。諸公功德文章師表百世，百世之下追思想像不可得而見者，顧予小子乃得一旦肅容瞻拜於一堂之上，何其幸哉！何其幸哉！"款署："弘治辛亥萬壽節日，吳郡李應禎在詹事府之後堂謹記"。

辛亥為明弘治四年（1491）。

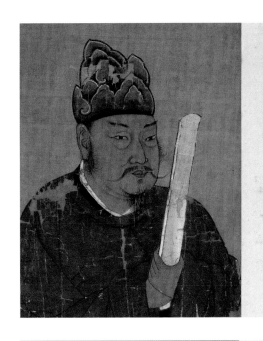

長孫無忌

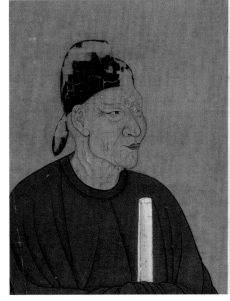

魏徵

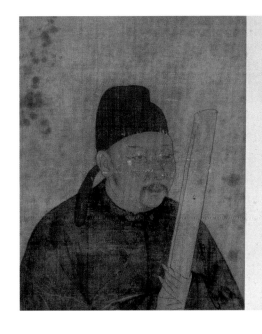

陸贄

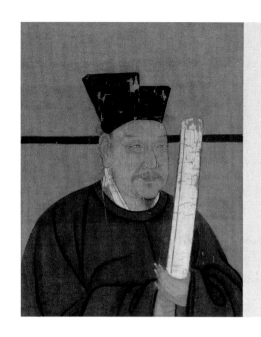

李靖

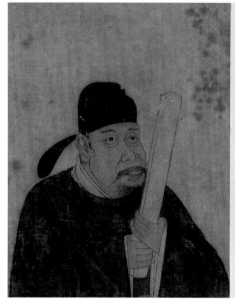

裴度

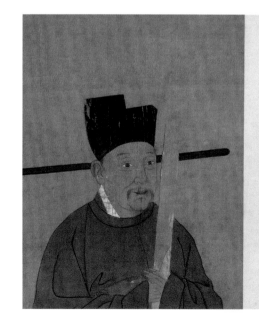

劉遠父

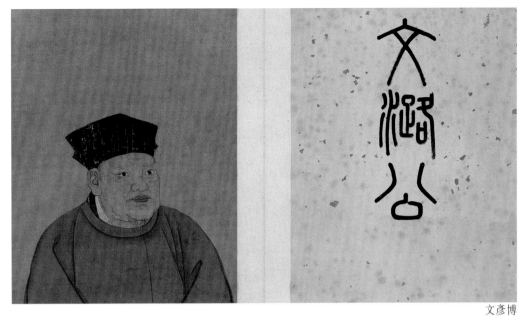

文潞公

文彥博

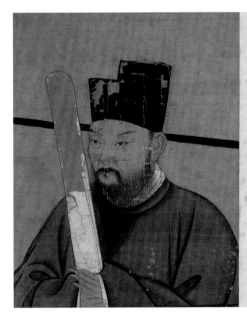
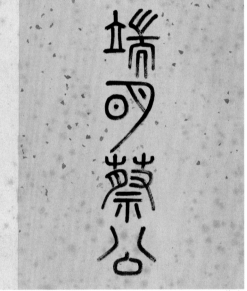

端可蔡公

蔡襄

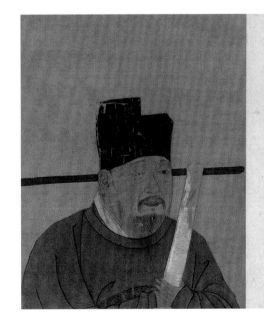

寇萊公

寇準

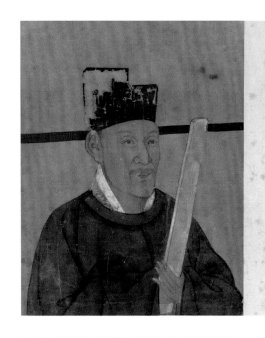

王旦

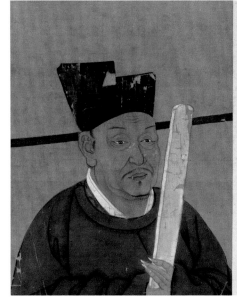

范仲淹

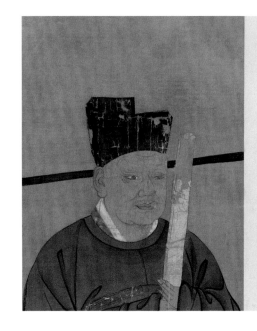

富弼

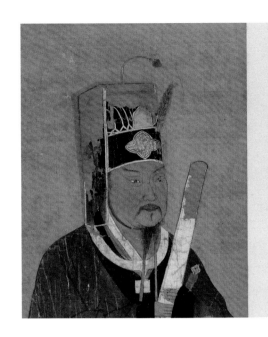

韓琦

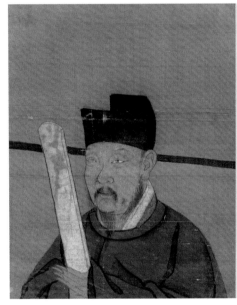

晏殊

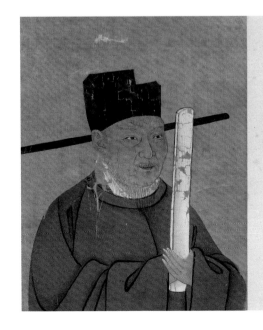

曾公亮

張方平

曾鞏

呂夷簡

蘇軾

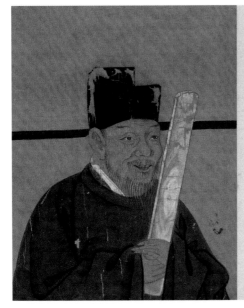

劉安世

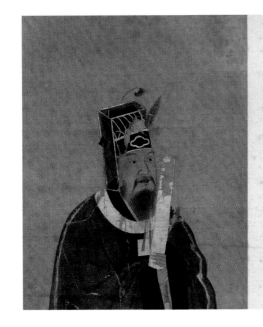

呂希哲

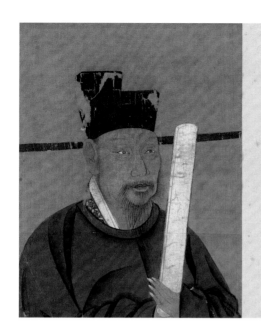

韓忠彥

君名臣畫像一冊唐自李衛公宗
自張齊公而下通二十六人諸公勳
德文章師表百世百世之下追思
想象不可得而見者頋予小子乃
得一旦肅容瞻拜于一堂之上
何其幸哉何其幸哉弘治辛亥
萬壽節日吳郡李 應禎 在居
事府之後堂謹記

浙派繪畫

*Paintings
of the
Zhe School*

戴進　歸田祝壽圖卷
紙本　設色
縱40厘米　橫50.3厘米

Birthday Celebration after Retirement
By Dai Jin (1388-1462)
Ming Dynasty
Handscroll
Color on paper　H. 40cm　L. 50.3cm

作品描繪年高辭官、居鄉賦閑的明初著名書法家端木智在家舉辦六十壽慶的情景。主人公及祝壽賓客雖居於突出位置，但都以點景人物的形式出現，僅具輪廓和動作。這與戴進是受人之囑遵命而行，既不認識端木智也未參加壽慶有關，故只能寫意為之。所展現的環境也多出於想像，帶有更多象徵性，即寓意壽考之福和歸田之志。

此圖畫法主宗南宋"院體"，如對角線的構圖、"拖枝松"的松姿、小斧劈皴兼水墨渲染的山石等。其中奇險的山形，短碎的勾斫線條、濃淡相間的苔點等已顯露出自身特色。根據端木智生平，考出此圖作於永樂五年（1407），戴進時年二十歲。可見戴進早年的創作已在追求新格而不拘於成法。

本幅無款。鈐"錢塘戴氏"（白文）、"文進"（朱文）二印。前幅有劉素草書"壽奉訓大夫兵部員外郎端木孝思先生詩序"，後幅曾棨、許翰、歐陽環、李顯、陳彝訓、鄧時俊、朱瑂、劉伯淳諸家書"祝壽詩"，又紙天啟元年朱之蕃詩題。

戴進（1388—1462），字文進，號靜菴，又號玉泉山人，浙江錢塘（今杭州）人。一生經歷坎坷，早歲便以能畫聞名，畫法從工筆入手，善繪寫真，以精工細巧見長，同時山水有雄健一路筆墨。中年時應詔入宮，待詔仁智殿，藝高被忌，遭讒言而被逐出宮，遂流寓京城藉畫謀生。其間多與畫家、名仕酬往，藝術上泛宗諸家、兼容並蓄、上下求索、風格多變，為創立自身風格奠定基礎。五十四歲左右離京返鄉，賣畫課徒，創作步入鼎盛期，畫風也自成一體，典型面貌是從南宋"院體"演化而成的雄勁簡逸山水，同時也有融諸家之長的集大成風格。成為"浙派"的開創者，

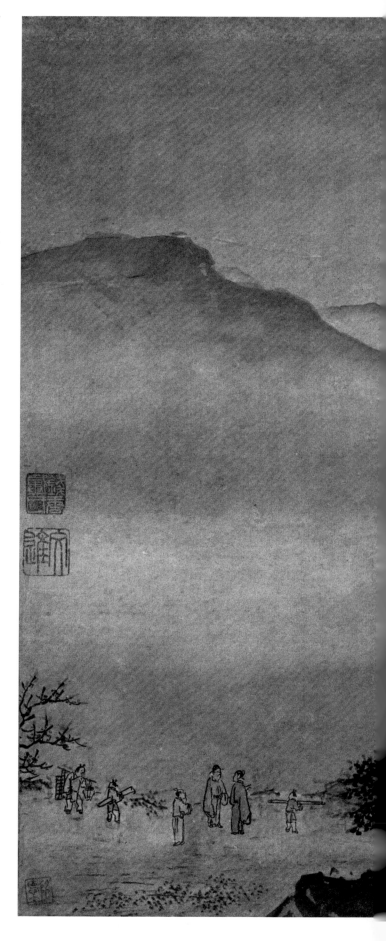

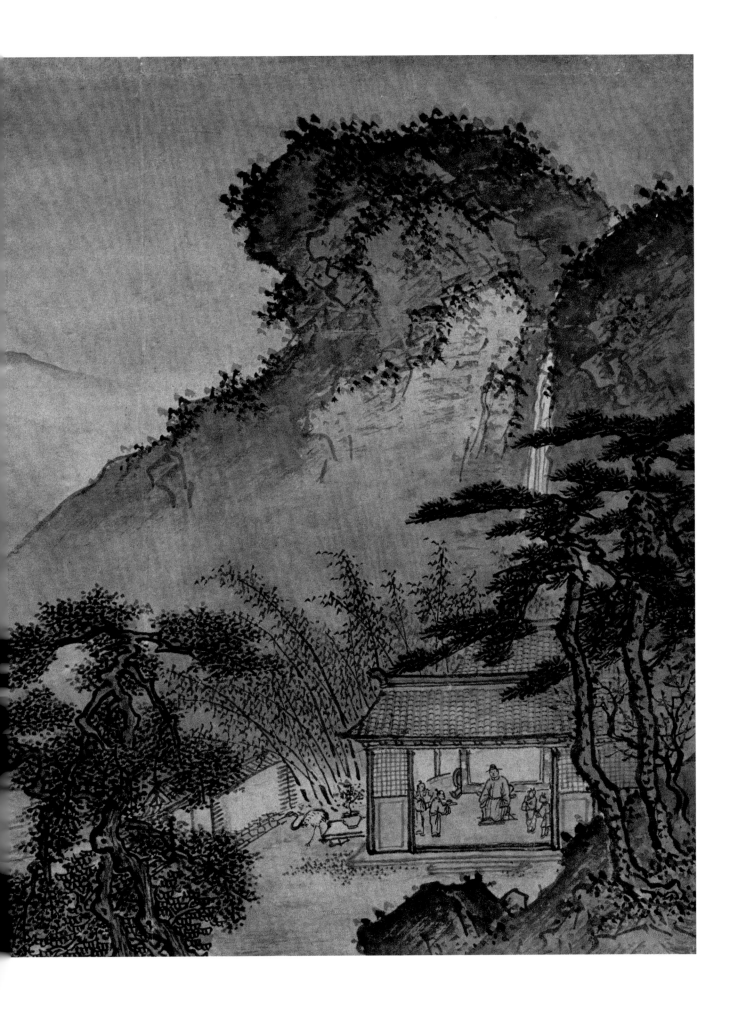

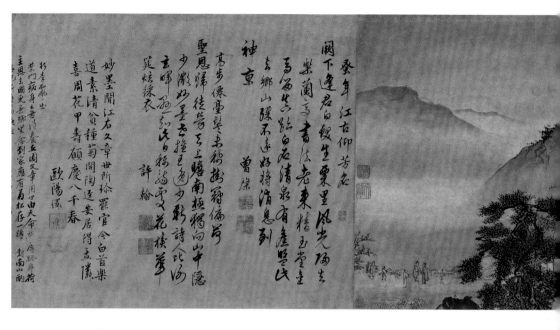

蠻年江右仰芳名
闕下逢君白綬生栗里風光陽吉生
紫蘭高書法老東精玉堂生
馬生餘白名清泉有盧堅氏
去鄉山隄不遠好將消息到
神京
　曾棨

高步儒臺鬢未皤揚霜儒苛
聖恩歸佐學云上贍南極猶向山半隱
少微妙墨云擢王魁少聯詩人此海
玉暉孤知民好將雲文花横筆
冠炫緣衣
　許翰

妙墨聞江右又章世所珍罷官今白首樂
道素清貧種菊開陶運安居得意儀
喜周花甲壽顧慶八千春
　歐陽環

杉李南生
葉門病身壽詩長立圖文章同廿由天命也
修款身衣
主與圭國史老鄉里谷到家應有南松序一編
劉南山的跡

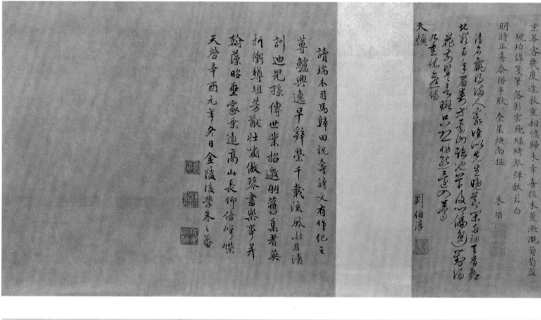

京華客歲度連秋重相憶歸來幸喜程未荒瀲瀧葡萄盈
琥珀錦箋筆落彩雲飛綠綺於彈秋月白
明時正喜奉階于秋奎星煥南極
清名寵滿海人家歲雄此先生臨
比彩石手眉壽
花為聲
乃重依座偶
天顏
　劉伯溥

讀端木司馬歸田祝壽詩文有作紀之
尊罏興逸早辭紫千載流風永月清
訓迪兒孫傳世業招邀明舊集著英
折衡樽俎芳戲壯嘯傲琴書樂事并
翰藻昭垂家秉遠高山長仰倍峰縈
天啟辛酉元旦冬日金陵後學朱之蕃

戴文進為端木孝思畫歸（田祝）
壽圖同時名賢如曾子棨殿撰
等八家題詠及天啟時朱元介殿
撰詩原裝大冊後改成卷按文進
畫為明初第一（大）家傳世都于
絹素作長篇巨幅若此紙本
卷詢精楮中難得之故也沈有同
時諸賢合于一卷尤稱珠璧聯
輝云
　壬午冬日吳湖帆題于梅影書屋
戴畫之前尚有同時劉素一敘道記湖帆再檢

壽圖

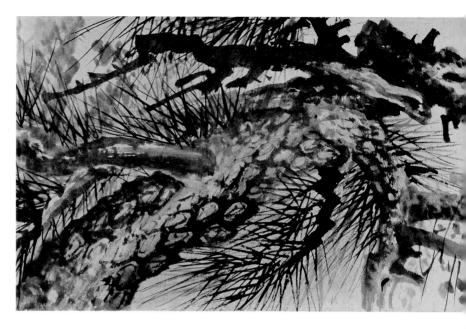

61

戴進、朱孔暘　松竹合璧圖卷
紙本　水墨
縱29厘米　橫294.4厘米

A Combination of Pines and Bamboos
By Dai Jin and Zhu Kongyang
Ming Dynasty
Handscroll
Ink on paper　H. 29cm　L. 294.4cm

此圖長卷之前段為戴進所繪，基本繼承宋元文人水墨花卉畫的傳統。粗筆土坡和細毫草叢近似明初墨竹名家夏昶；樹間盤纏的藤條和紛披落葉帶自由飄逸的草書筆法，顯然吸取了元代趙孟頫和吳鎮的水墨竹石畫法；而鱗紋斑駁的松幹，俯仰交叉的松枝，尖芒四射的松針，運用粗獷勁健、剛柔相濟、濃淡相生的筆墨，既真實刻畫出物象的形態和質感，又傳達出蒼松魁偉宏大的氣勢，尚神又圖真，這正是明初水墨寫意畫法的時代特徵。此畫繪於戴進寓京期間，反映其中年於畫藝多方探索的追求。

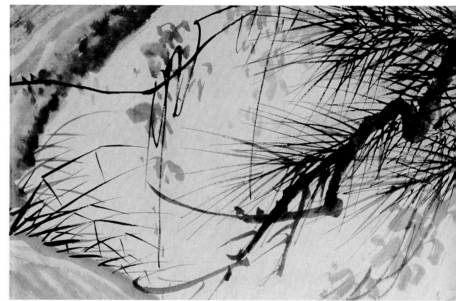

此圖後段為朱孔暘所繪《墨竹圖》，署款"湘江煙雨，雪庭老人為均德賢友寫。"鈐"孔暘"、"禁直餘閑"、"雪庭"、"墨池清興"四印。朱孔暘，名寅，以字行，更字廷輝，江蘇華亭人。永樂初以能書被選，北京宮殿建成後，禁中區額多其所書。先後任中書舍人、編修、春坊中允、順天府丞等職，歷事四朝，深得恩寵。從鈐印知是任職京師閑暇時所作，自稱"老人"，當繪於宣德至正統年間（1426—1449）。

本幅自識："西湖靜菴筆。"鈐"錢塘戴氏"（白文）、"文進"（朱文）、"竹雪書房"（白文）三印。幅前有耕煙散人、翁方綱、澄懷館印、德壽等藏印。幅後有金公素等三家題詩、題記。

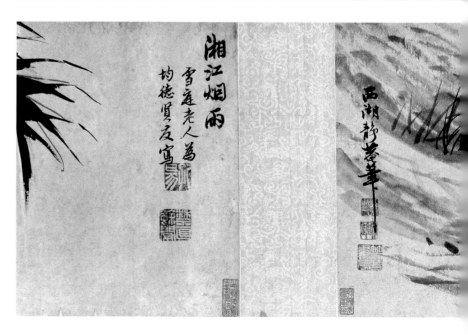

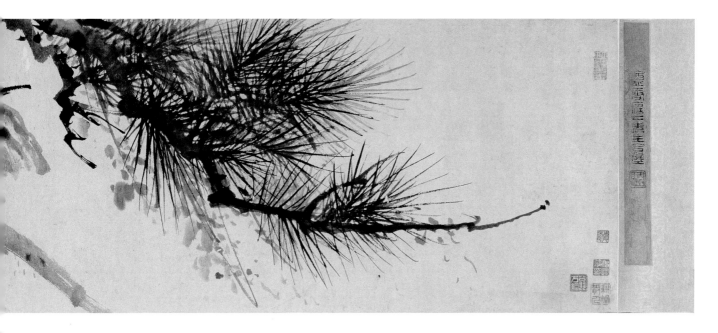

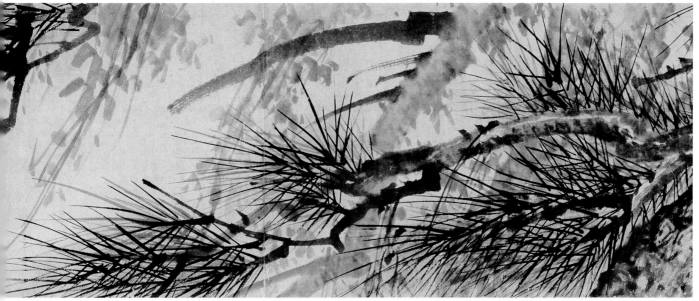

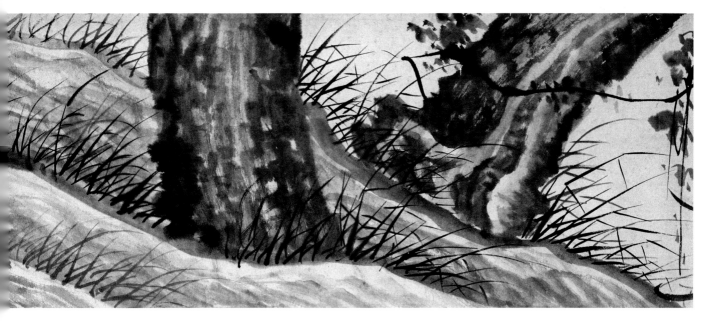

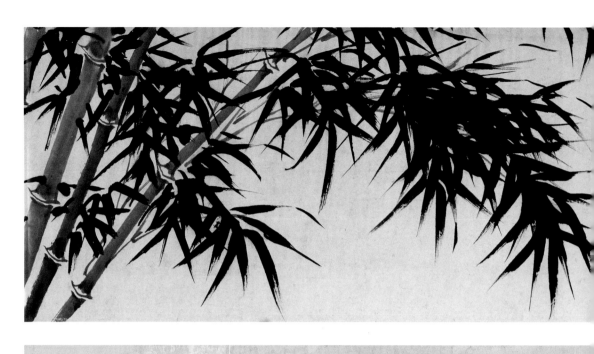

秦筠竽笙芽篁堆天工鼓鈴秀二曲
地孤通仙靈山中客寫真蒼筆
燈頭新松根苓飲和咀粹陽玉理
端石真可匹于斷楊來好景五夢
寐綵華魚巳乘星、蘭垣佳士書
奇趣鉅筆快掃如書薜竿宛章
優巳歇近頼移菉翠依秋屏展
陰苔、滿虚谷奇影搖、臨長汀
夜深玄待鳴風不扣門殊月同來聽

耻菴老人為
均德居士賦

松歲而貞升堂而奇戴
朱俊凍動筆玉掃
鉁合珠胲揚�a蒸

絡古交彰
癸末冬月為
仲謨仁兄題呈幉
正之 石雪居士徐宗浩

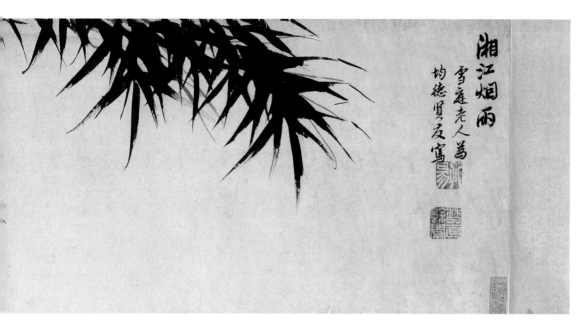

湘江煙雨
雪庭老人為
均德賢友寫

江外雨餘天氣清南山一帶浮空

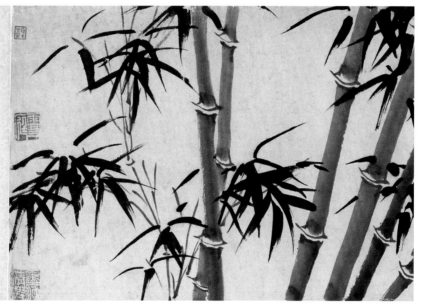

蒼松匠窶幕竹檀藥凌

松岱而貞升空而老蒼
朱俊凍動筆迁掃
蟹合珠腥揚葉撲漆
歷久如新永為之寶
仰謨紅芝居題
豐未四月退翁周肇祥

深窓待鳴風不扣門殊月同来聴
耶蕃老人為
均德居士賦

戴進　洞天問道圖軸
絹本　淡設色
縱210.5厘米　橫83厘米

Asking the Taoist Doctrines in a Mountain
By Dai Jin　Ming Dynasty
Hanging scroll
Light color on silk
H. 210.5cm　L. 83cm

圖繪羣山幽谷，四周峭壁攢峰，卷松翠微，桃花依欄，雲氣瀰漫，宛如洞天福地仙境。一着袞服長者緩步而行，據此情景，可推知所繪為黃帝崆峒問道故事。相傳黃帝戰勝蚩尤，創立帝業，便欲求長生之道。遂於崆峒訪廣成子問道，後果得道成仙。圖中穿朱色袞服者當為黃帝，背景即崆峒山。按佈局黃帝應居中心，現過於偏左，左邊山石也欠完整，故推測左幅已被人截去一截。

此圖藝術水平很高，堅峭的山勢，勁挺的松姿，剛中有柔的用筆，斧劈、披麻相兼的多變皴法以及暈染細緻的墨色，呈現出融諸家之長的畫法。而秀勁細潤的風格，又有別於畫家晚年一味粗健的面貌。此圖當作於戴進返杭後不久，為其創作最鼎盛時期的精品。

本幅自識："同郡戴文進為德宣鄉友製"。鈐"錢塘戴氏文進"（朱文）、"文進"（朱文）。

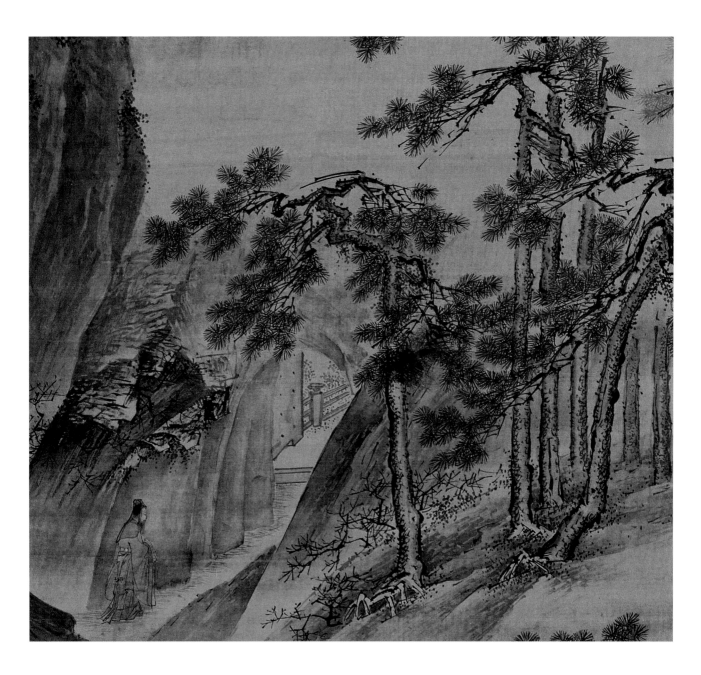

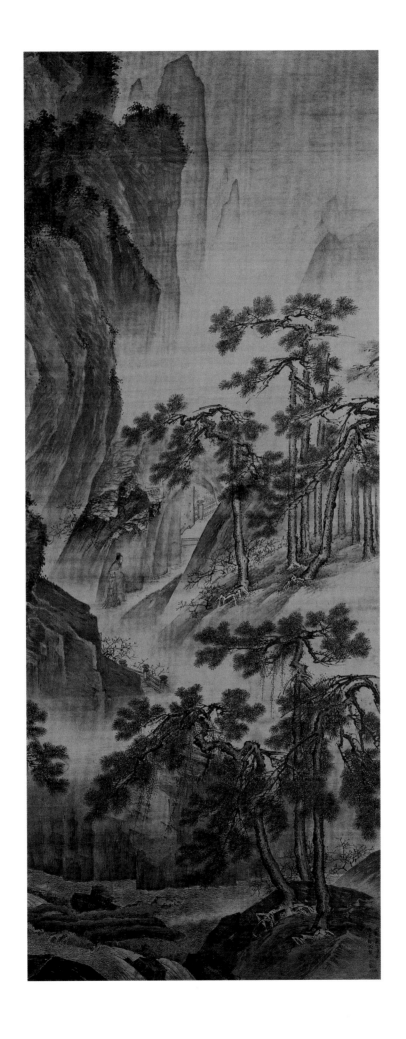

63

戴進　三顧茅廬圖軸
絹本　設色
縱172.2厘米　橫107厘米
清宮舊藏

Making Three Calls on Zhuge Liang at Thatched Cottage

By Dai Jin　Ming Dynasty
Hanging scroll
Color on silk　H. 172.2cm　L. 107cm
Qing Court collection

作品以劉備三顧茅廬延請諸葛亮的故事為題材，着意表現第三次造訪，得以會晤諸葛亮的情景。柴門前劉備正拱手詢問童子，態度謙恭；張飛則叉手挺胸而立，面露不悅之色；關羽在旁用手制止；草堂內諸葛亮則睡醒起坐。情節和情態均甚合小說所述，唯人物特徵和個性不甚鮮明。背景繪上接雲天、下臨流泉的高山峻嶺，中有飛瀑傾瀉，頂有翠樹林立，岡上卷松盤虯，廬旁修竹四周，形象地展現了小說中臥龍岡的幽居環境。

此圖邊角之景的佈局、大斧劈皴的山石和蒼勁的松姿都具南宋馬遠遺意，而釘頭鼠尾描的人物線條、細勁挺秀的水墨林木又見自身特色。從畫風分析當作於晚年。

本幅自識："靜菴"，鈐"靜菴"（朱文）。

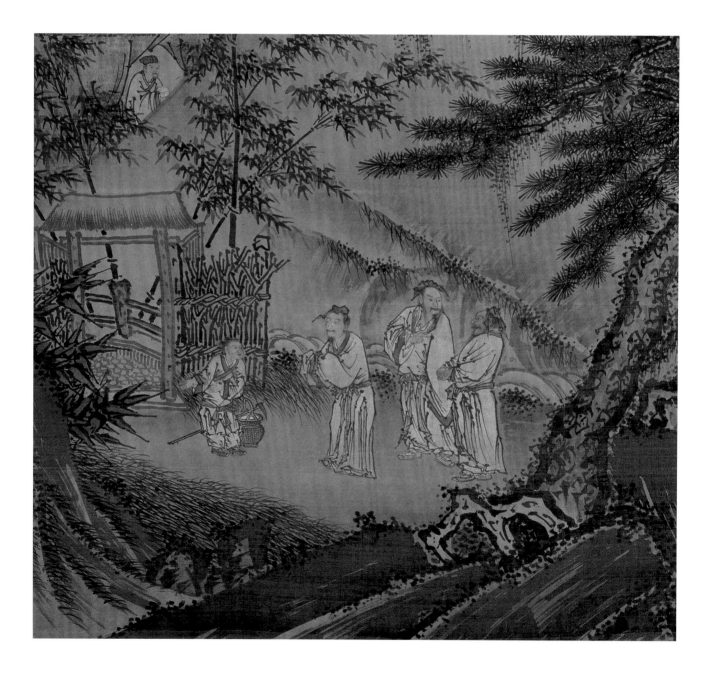

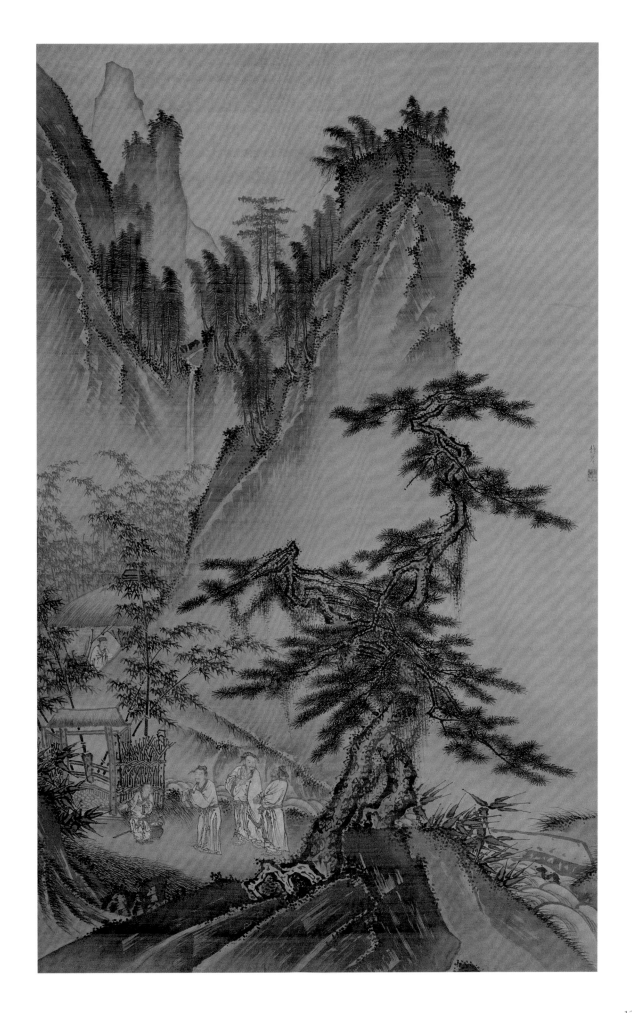

64

戴進　關山行旅圖軸
紙本　設色
縱61.8厘米　橫29.7厘米

Travelers through the Mountain Pass
By Dai Jin　Ming Dynasty
Hanging scroll
Color on paper
H. 61.8cm　L. 29.7cm

圖繪高遠、深遠的全景山水，主山居中，巍然屹立，高峻雄偉，左右諸景相襯，連接緊密自然，氣勢宏闊。高遠、深遠感主要依仗景色之間的內在聯繫加以體現，如中景佈置的村落，有坡堤、土路與前景相連，而叢林、山道又與遠景相接，自近及遠，從下至上，可居可浮，深得北宋山水之長，即重視天然佈勢，力求真實自然。

此畫呈集大成之面貌。取材和佈局均源自北宋李、郭一脈。山川體勢取諸家之長，體現出畫家力圖融南北山水特色於一體，集陽剛陰柔於一身的追求。筆墨方面亦不拘一格，勾皴點染結合，乾濕濃淡交融，中鋒側筆並用，圓潤勁健交替。皴法多樣，有斧劈、披麻、點子諸皴。點葉豐富，有尖葉、點葉、攢針諸法，顯示出富有變化又十分嫻熟的技藝。據其風格判斷，此畫應作於景泰年間（1450—1456），為畫家晚年傑作。

本幅自識："靜菴"。鈐"文進"（朱文）。鑑藏印記有"御題翰墨林"、"劉氏寒碧莊印"、"安氏儀周書畫之章"、"行之清玩"、"令之清玩"、"虛齋審定"。

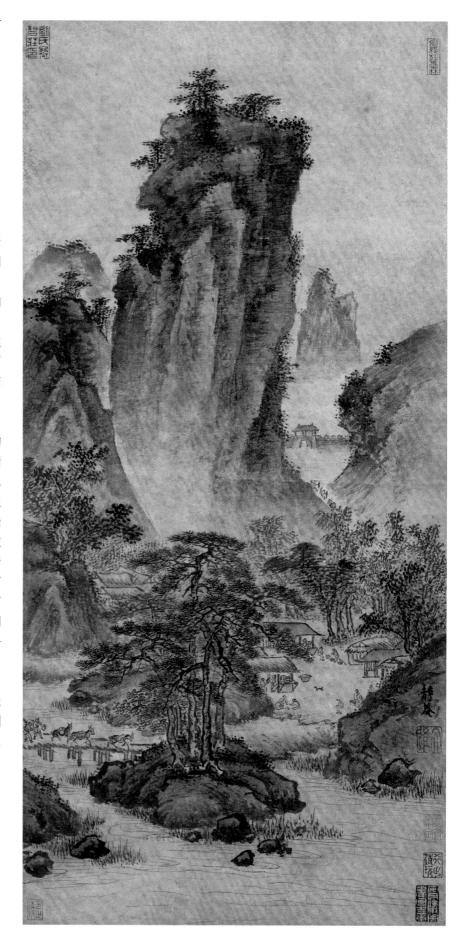

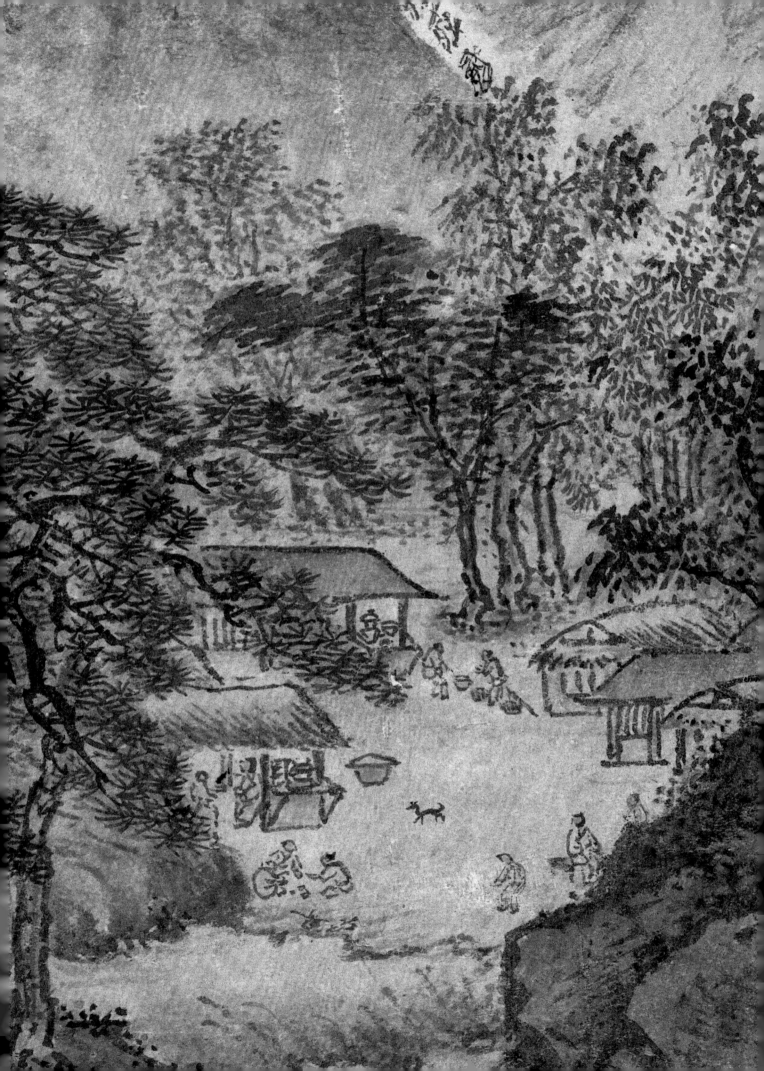

戴進 鍾馗夜遊圖軸
絹本 設色
縱189.7厘米 橫120.2厘米

Zhong Kui Making a Journey at Night
By Dai Jin Ming Dynasty
Hanging scroll
Color on silk H. 189.7cm L. 120.2cm

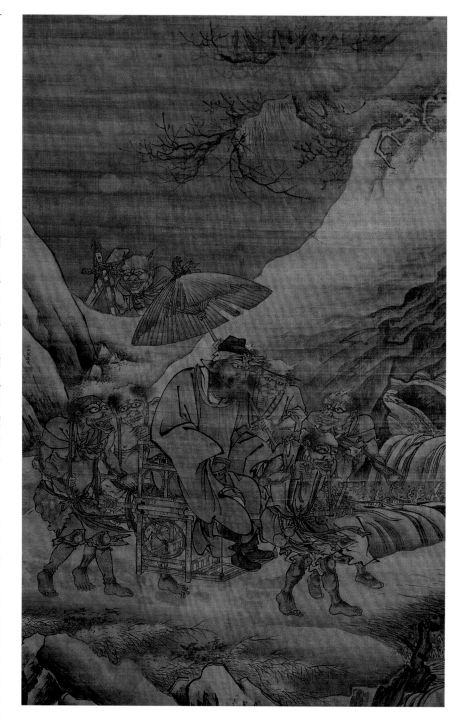

此畫從馬遠、夏圭脫胎而出，並融以
李唐、劉松年乃至北宋畫法。在精細
刻畫人物體貌同時，尤其注重神情、
氣質的表現。畫家運用略加誇張的手
法，突出鍾馗圓睜的雙目、濃密的虯
髯、俯身催行的動態，以顯示威懾眾
鬼的氣宇。諸鬼卒均誠惶誠恐，有的
張開大嘴，有的使勁抬轎，唯恐伺候
不周，情狀亦很生動。展現的環境也
緊扣神鬼夜遊題意，山石崢嶸，猶如
鬼面；白雪皚皚，寒氣襲人；圓月朦
朧，夜色深沉；枯樹衰草，氣象蕭
索；石洞流泉，幽冥神秘，渲染出令
人凜寒的陰森氣氛。

戴進的人物畫，以吳道子、李公麟為
宗，畫風工整精細。至晚年，也與山
水畫一樣日趨粗健，此幅即呈粗細結
合之風貌。畫法既取諸家，又有自
創。以郭熙式的線條勾勒山石輪廓形
狀，又施之馬、夏式的斧劈皴；合北
宋之鐵線描和南宋之撅頭描勾勒衣
紋，又強化起落頓挫，遂形成更具力
度和粗細變化的釘頭鼠尾描。這一淺
描形式自戴進創立後，為後世諸多浙
派畫家所繼承，並成為筆法的一大特
徵。

本幅自識：“西湖戴進寫”。鈐“靜菴”
（朱文）。

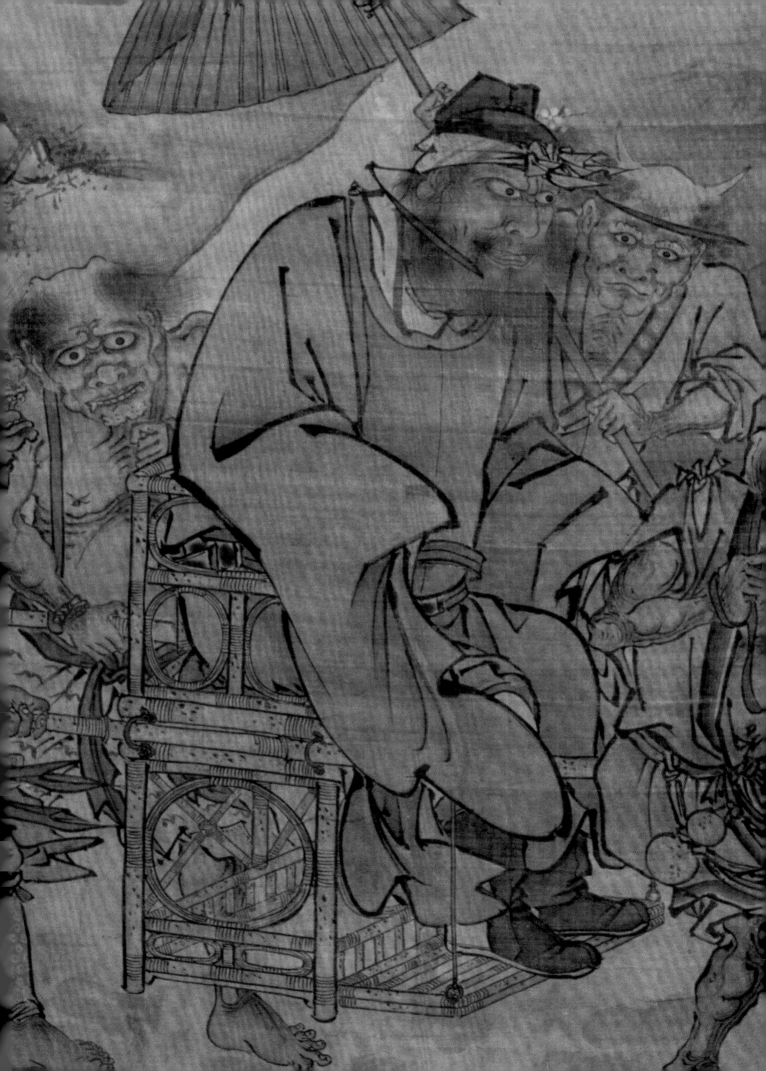

66

戴進　葵石蛺蝶圖軸
紙本　設色
縱115厘米　橫39.6厘米

Hollyhock, Rocks and Butterflies
By Dai Jin　Ming Dynasty
Hanging scroll
Color on paper　H. 115cm　L. 39.6cm

畫中朱白色的蜀葵和藍、紫兩色蝴蝶
均用精細圓潤的線條勾勒出輪廓，以
淡墨暈染出形體，再罩上一層明淨的
色彩。湖石用頓筆、短線勾出形狀結
構後，再以細密的皴點和濃淡渲染畫
出凹凸紋理。

此圖為戴進極少見的工筆設色花鳥
畫，狀物準確，筆緻細秀，敷色清
麗，既繼承了宋代"院體"花鳥的工筆
法，又融入了元代錢選的沒骨法。畫
後題詩諸家均為正統年間（1436—
1449）杭州名士，由此推知此軸畫於
正統年間，戴進六十歲左右。

本幅自識："靜菴為奎齋寫"。鈐"錢
塘戴氏文進"（朱文）。上有徐叔勉、
弘兗、桔隱、劉泰詩題。鑑藏印記有
"朱臥菴收藏印"、"朱之赤鑑賞"、
"第一希有"、"雲間刺史耿繼訓印"、
"商丘宋犖審定真跡"、"虛齋審定"、
"希世之寶"、"長宜子孫"、"宗家
重貴"等。

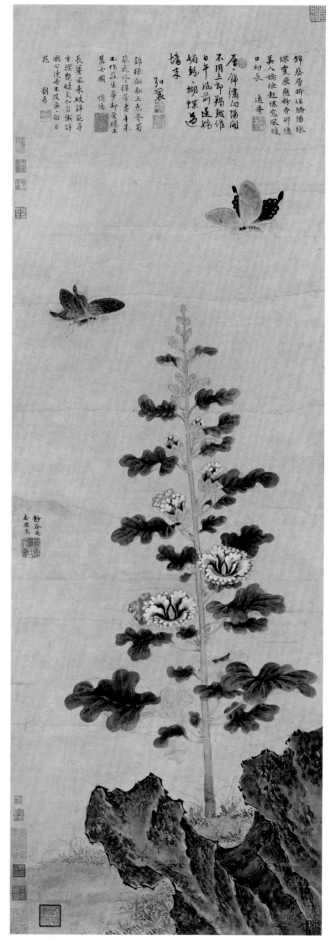

戴進　南屏雅集圖卷
絹本　設色
縱33厘米　橫161厘米

Gathering of Scholars at Nanping Hill
By Dai Jin　Ming Dynasty
Handscroll
Color on silk　H. 33cm　L. 161cm

繪畫題材取元代著名文人楊維楨在西湖雅集的故事。畫面中，有二士展卷觀賞，一女伏案揮毫，三人旁觀助興，另有敬酒、散步者，其情節與題記所述野炊觴詠，女紅相伴甚相吻合。莊內屋宇軒敞，杏花盛開，松樹盤虯，巉岩如屏，緊緊抓住了「南屏山」、「杏花莊」特色；莊外湖水漣漪，輕舟蕩漾，柳堤透迤，遠山如畫，彙集了西湖、靈竺最迷人的景色。

此卷乃是元代莫景行的族孫莫琚，將元代楊維楨記文及諸家唱和詩裝裱成卷，請戴進補圖，江南諸名公又陸續題詩作記，遂成圖卷。此圖亦是集大成風格。細勁流暢的人物衣紋和工整嚴謹的屋宇、舟船線條、接近南宋劉松年；傘狀的松姿和蟹爪狀的枝條取法北宋郭熙；水墨渲染的遠山仿南宋馬夏；勾皴相間的山石又出自元代盛懋。其含蓄圓潤、細秀清雅的風範與習見的戴進晚年作品勁健縱逸有較大區別，反映出他極晚年孜孜不倦的新追求。

本幅自識：「昔元季間，會稽楊廉夫先生嘗率諸故老宴於西湖廣莫子第，以詩文相娛樂，留傳至今蓋百年矣。其宗人季珍進士因輯錄成卷，屬余繪圖於卷端，將以垂遠也。後之覽者，亦足以見一時之盛事云。天順庚辰夏錢塘戴進識。」鈐「錢塘戴氏文進」（朱文）。引首王叔安篆書「南屏清賞」四字，後段元楊維楨書記文並書，莫昌、韓元璧、劉儼等十九位元人唱和詩，另紙明孫適、夏時正等七家題詩和記。

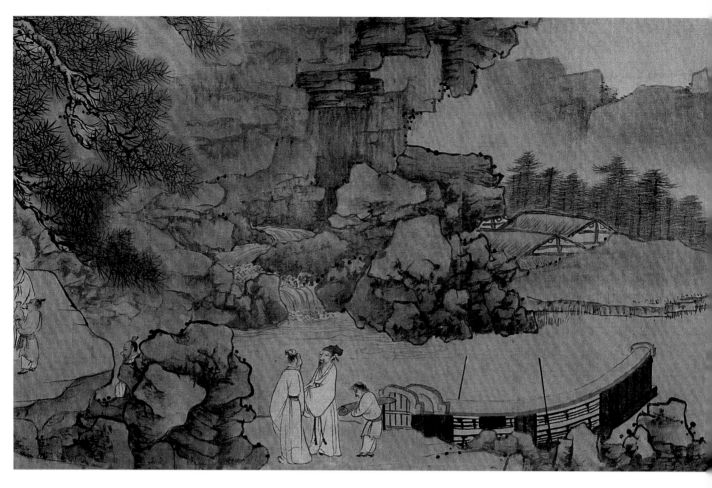

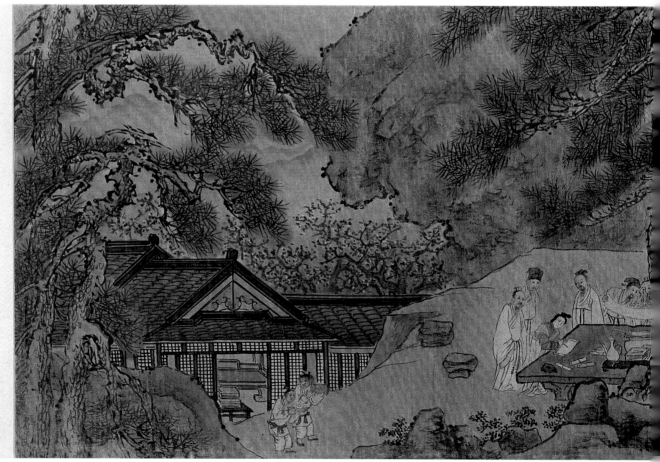

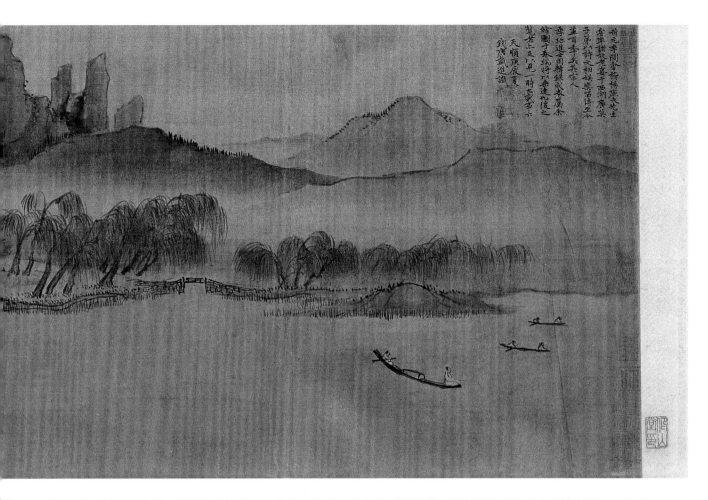

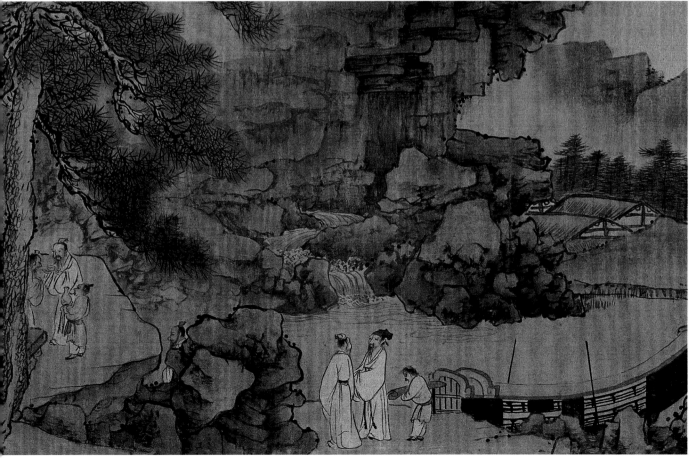

正月六日記

今日余齋作啟東窗見宿陰漏泄沙道蒙食出戶約巷東奎隣翁汪寫于雲唐生汗清逸軒又約巷以清門買舟過瑤池于驚具野飲步出漙金門惠容妍狀右二圖惠容摩五木香西過施家莊與傳老話主事左丹仰見峯雷賢其墨憎梅昌度堂而兩去人俱不值出多于趙小家第一就堂兩人抵南屏寺問臺時文暮僧梅昌度一然而去人一容就堂兩人

于莊草堂之後先土丁趙小家第主于廣冊之于主容以左

殘瑤子池謂非樂臺上鐵龍池屬俯偷東山之高卧調杯酒起舞命奴傳觴客舞以謝東山之高卧人頹然駆風臺上鐵龍池屬俯偷詩余小年昌唱詞余興酬亦醉或散去者鄰此集為竹枝詞詞史余皆用韻成什且推予序余遂首之有詩今本于小年昌

主於湖上與靈璧山人談卧人于青不了文章傳世錦生香女郎姓前住湖上倡和之集流布海清萬里之外甘立花溪漁者鄰此集為竹枝者廣四氏也隔世之火變之後乎不復為此日余

南園今已隔世之火變之後乎不復為此閣人青不了文章傳世錦生香女郎姓在湖山往返中而湖山之樂人在茲世已湖上問春有所黃妃塔下杏花庄主

淪落杭市官謂之會復新湖如舊遊帖木兒人先第三珠樹學士聲名七寶林山水主以無朋徒之會今況丁朱曩氏兵宴黄塵不復遊日余在青龍道人又同不朽太白詩中段七孃冗字同不朽者如左

念昌正之六日記余十三年為臘乎至正為香答寫元輔王霄汀杯安寓為薈起榻王玉

有莫况如夢境如再世人玎余田已水添杯酒滿座中莫問杜韋孃

春正之六日記余十三年為臘池上曲座中莫問杜韋孃

維嶺釜為維揚王氏王期而不至者雖莫非于題詩分蕭紙道人吹笛擾擾林酒呼湖公

劉儼逸唐為大梁范觀善廣莫為吳興莫至者雖早春攜酒謔諧堂轉霞川到杏花庄池

廉清池為雄揚王氏王期而不至者雖雨瀟瀟春向草堂龍山花塵帽香琼重瑤池

昌瑤章鉥廒魏本仁也余詩曰隔色圍春晚唱新聲吳二孃

陽趙章鉥廒魏本仁也余詩曰人吹笛來天府仙容攜琴到石床蹉綠

六約先生開草堂渾似百花莊道人吹山削夫容出曉光涤雲空翠接庄庄鷹

笛龍泳水仙容彈琴似百花莊近林盃瀧光瀧之山削夫容出曉光涤雲空翠接康庄鷹

湖水碧冽烱細歌四孃莫昌十年詞社巳來澤國生春水下苦錢清石床畫肪

零落遺竹枝歌四孃莫昌山削夫容出曉光涤雲空翠接康庄鷹

苏李柳会交道左客
衣冠相聚宴湖堂勝事
遺芳華一庄歌竟馭風
移綺席醉餘聽雨戲琴
床雄豪護惜繁華夢
翰墨猶存姓字香要句
追遊繼詩社春風嘆起
舊韋孃
訪舊還尋坎老堂風
流高致即仙莊徑當山
湖曲清環屋門對山
句絕勝當年康四娘
偕笑泳可会後裔紹
書香感懷倡和瑤池
屏翠滿床贖有前修
時為成化己亥春正穀旦予與
郡丞潘公同以公務寓寶覺
僧寺出卷求和予忘踵韵
遂成續貂之誚貽所不免
宗人琚謹誌

有約尋春過草堂畫舸載酒
泊湖庄燕坐杏雨窗虛掛鶴遲
松煙迄小粧龍管謾調金縷細
寫箋輕染墨花香綠雲何處
忽飛足也作遒筒舞孃
紅杏緋桃映野堂東風扶醉過
庄水遶綠酒黄金杓蒼底銀筆
碧玉粧浪謾湔潴造珠嗚左好詩
歷卷錦雲香賦成鸚鵡憑誰
寫付與風流婉娜孃
成化己亥歲予以公務来杭同事
崇政莫公杭人如前出而藏書屏
清實卷示學展調吾四其文則
清簡峭峻若草閣日零畫墨繡
蒙桂為句出一壺莫染其詩則
溫厚和平如太羹玄酒食之不厭

錢滿石床擅景題詩分
韻韻彈琴要真蒙藝名
東俞湖妙學東山樂妙
舞高歌妍妙教孃
不利韓公畫斷堂西湖
文曾莫求庄雜適逍騰
種陶潛菜門內高知
孺子床耳畔但閱鶯吉
巧景彭時底江滾香群
好會閒中立莫姓樽

西蜀蘭撝拝中

中裝橫於後鄉戴文進續畫首圖
所以著莊雅集於西園有紅而題詩者在
非本題也蓋昌楊偯善畫每挾紅以行
此逾定無想像合若云耳此其甚藏
者非於人師合善於此況逗大倫大行以忠
如孝連世翊教者乎李珍祖父未仕而
為恩房而考所見怵也余今書是卷之
後寄人之風流多雖至所宜嗣至為忠孝
之大先當盡心者也玩好云乎云乎
南京大理李卿祖仕仁和友悶乃于夫珠
憶孫王懈而時時

成化戊戌孟冬十日試寶文房先穎全

吐觀卷中佳製吐友人
名筆誠為宇物莘為
舊家文彩省芝緻者
為典青空掖碧玉因
光價於弘美灰之妨圖
長效擊陳醒之謝
免強步和但巨珠
玉呈偩賞意兹
爱用別紙祿出豈不
卯句

開茅徐步出高堂倚盡
明塔泉捺庄仰見南
峰真似無僧眇州
昂為麻湖炎澈連天
璨花氣龍蔥蒤綠
粉系省坡傳翁窗彤妙也
司堂菅詩杜客孃
百花潭上杜公莘

湖山遠映兩三叢桑
栝陰連遠近莊肆
席暫依松下后圍
墓而攘竹間床涯
倾王涼寶同樂詩
寫銀筏句自余都笑
風流楊鐵史僅的
心事付紅孃

西蜀果城龐珀

山陽潘意

68

戴進　雪山行旅圖軸
紙本　水墨
縱140.5厘米　橫77.5厘米

Traveling in Snowy Mountains
By Dai Jin　Ming Dynasty
Hanging scroll
Ink on paper　H. 140.5cm　L. 77.5cm

畫面正中主山由層疊峰巒組成，直插天際，山間樓閣掩映，山下城門開啟，行旅之人匆忙趕路。此類雪山行旅題材，自古已有。

此圖山石突兀而起之勢及居中佈局近似范寬；山石體貌起伏凹凸，險峻奇異，脫胎於郭熙"鬼面石"；弧形圓曲的勾皴彷彿郭熙的"捲雲皴"；松樹紛披的枝葉也從郭熙"蟹爪枝"變出，可見此圖畫法以北宋傳統為主。然而，也摻入了不少南宋馬、夏之法，如構圖上主山分割成左右兩景，左實右虛，下實上虛，無疑汲取了"夏半邊"和"馬一角"的佈局法；山石輪廓線圓轉中時見銳角，皴筆正側鋒並用，點斫拖刷結合，運鋒縱逸隨意，筆墨多類似馬、夏。從畫風分析，此圖在奇險雄闊中兼具簡率放逸，既融合南、北宋畫法，又帶有不定型、欠成熟因素，故可定為畫家中年作品。

本幅自識："錢塘戴文進寫"。鈐印二，文不辨。

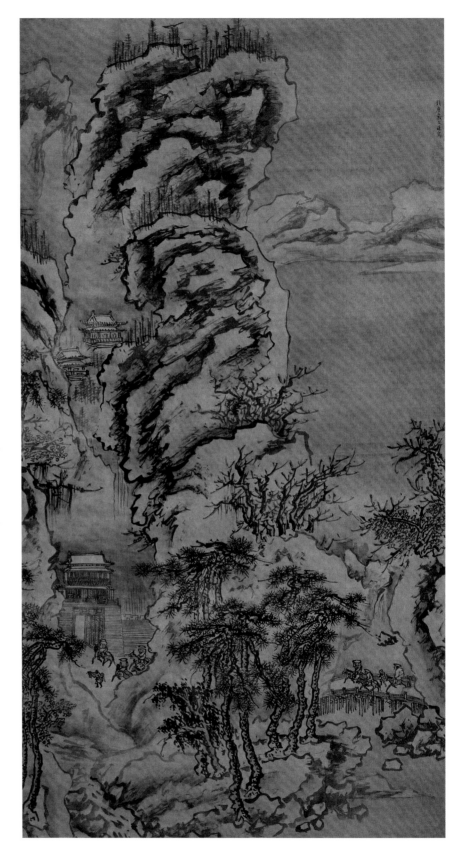

戴進　三鷺圖冊頁
絹本　水墨
縱26.8厘米　橫25.5厘米

Three Egrets
By Dai Jin　Ming Dynasty
Album leaf
Ink on silk　H. 26.8cm　L. 25.5cm

圖繪松樹蒼勁，兩隻白鷺立於樹下，一隻白鷺飛去。一派蕭索景象。

此幅花鳥純用水墨寫意法。特寫式的取景，濃重淋漓的水墨，拖枝偃斜的松姿，均是馬、夏式的山水畫筆墨在花鳥中的運用。而運筆紛披的藤條、樹葉，寥寥幾筆的白鷺形象，又顯現戴進自身成熟後的簡逸格調。這種主宗南宋馬夏又趨縱逸的畫法，與戴進晚年山水畫面貌相一致，可推知此圖為其晚年之筆。

本幅自識：“靜菴”。鈐“戴氏文進”（白文），鑑藏印“儀周珍藏”、“澹如齋書畫印”。

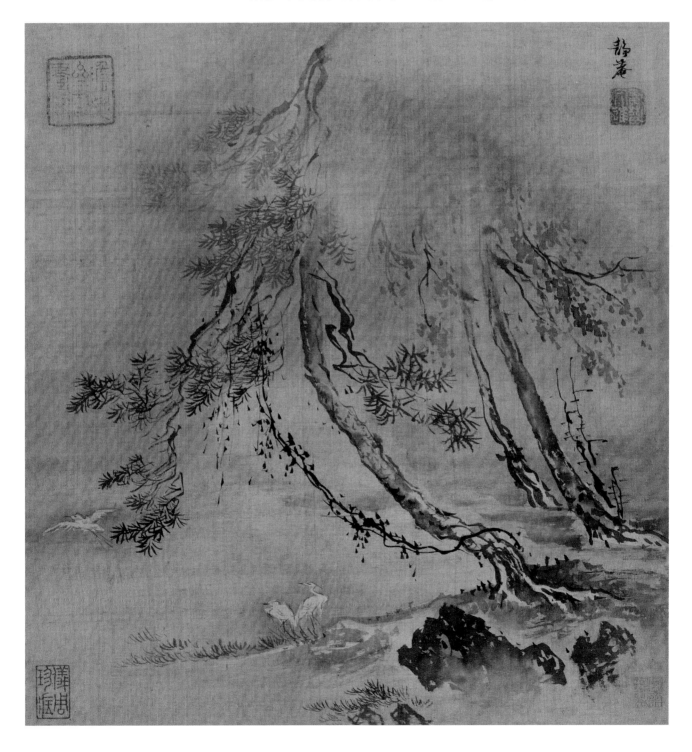

吳偉　歌舞圖軸
紙本　白描
縱118.9厘米　橫64.9厘米
清宮舊藏

Singing and Dancing
By Wu Wei　Ming Dynasty
Hanging scroll
Line drawing on paper
H. 118.9cm　L. 64.9cm
Qing Court collection

圖繪年方10歲的歌舞伎李奴奴為狎客表演的情景。畫面中間跳舞的李奴奴刻意縮小，嬌小可愛，恰似一件任人擺弄的玩物。圍坐觀賞的狎客，有的翹腳捋鬚，有的聳肩瞇眼，有的低頭盯視，有的側耳細聽，各種心態刻畫得入木三分。兩邊陪坐的女妓均顯出心不在焉的神態，與狎客的專注形成鮮明對比。

此圖人物形象除李奴奴有意縮小外，其他諸人均比例準確，儀態自然，形神兼備。線條在細勁流暢中融以頓挫方硬之筆，墨色也按物象呈現出濃淡變化，洗練而富質感，留下了畫家簡勁的本色風格。作品反映了吳偉晚年白描人物畫的典型面貌。

據唐寅題詩署款"吳門唐寅題李奴奴歌舞圖，時弘治癸亥三月下旬，李方年十歲云。"推測此圖亦當作於是年，時吳偉四十五歲。

本幅無自題，僅鈐"小仙吳偉"（朱文）一印。上有明唐寅、祝允明、金庭居士、九華遺士、七一居士、髯九翁六家詩題。鑑藏印記有"石渠寶笈"、"御書房鑑藏寶"、"乾隆御覽之寶"、"嘉慶御覽之寶"、"宣統御覽之寶"等清內府諸璽。《石渠寶笈初編》著錄。

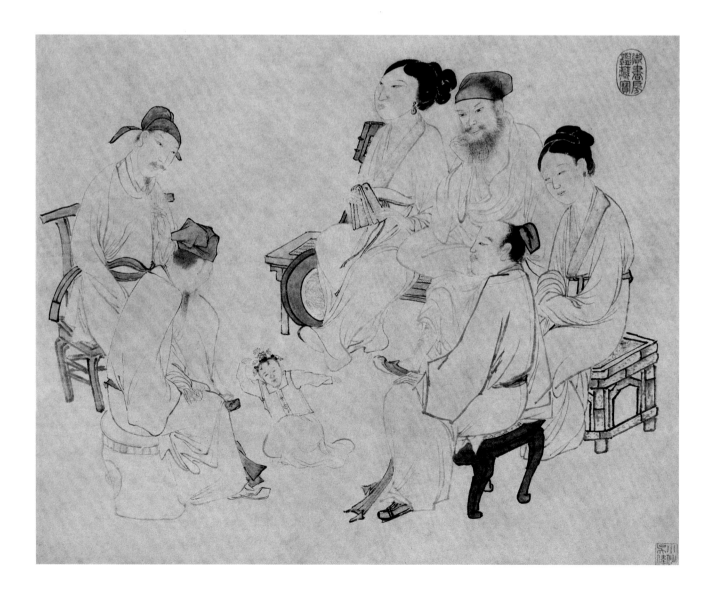

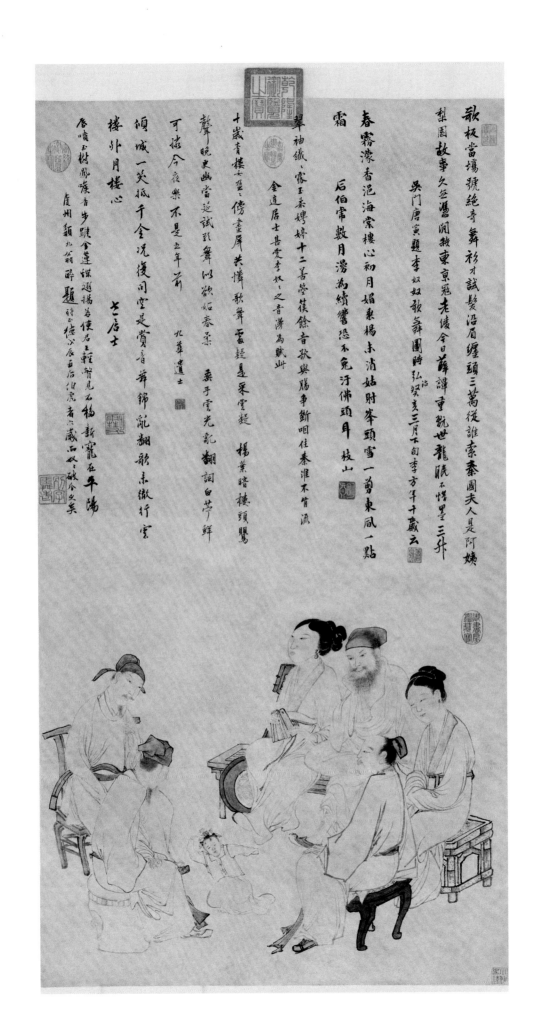

歇板當塲號絕奇　舞衫才試鬓沿眉　纏頭三萬從誰索　秦國夫人是阿姨

梨園故事久無讐　閒教東京冠老傖　今日薛譚重靳世　龍眠不惜畫三升

吳門唐寅題李奴奴歌舞圖時弘癸亥三月下旬李方年十歲云

春霧濛香汎海棠　樓心初月媚東楊　未消姑尉峯頭雪　一翦東風一點

霜

后伯常數月湣為續響恐不免汙佛頭耳　枝山

翠袖纖纖露玉柔　婷婷十二善螢筷　餘音歌與賜爭靳咽佳秦淮不管流

金逵居士吾愛李奴奴之音濤為賦卅

十歲青樓女已傍　畫屏芙懷歌舞雲　疑是采雲髮　楊葉暗樓頭鸎

聲舞晚更幽當廷試龍舞洳欲妡春柔　舉手雲光亂翻詞白苧鮮

可捺今夜樂不是去年前

九峯道士

傾城一笑抵千金　況後司空足賞音　舞錦亂翻歌未徹行雲

樓外月樓心

七居士

居噴玉樹鳳簫音步曉金蓮蝶題揚若使君王輕暫見石榴新寵在平陽

廣州顆九份醉題

吳偉　洗兵圖卷
紙本　白描
縱30.8厘米　橫47.5厘米

Soldiers from Heaven Fighting against
Demons
By Wu Wei (1459-1508)
Ming Dynasty
Handscroll
Line drawing on paper
H. 30.8cm　L. 47.5cm

此圖為工筆白描人物畫，描繪天兵天將與妖魔作戰的神話故事。畫面中一妖怪模樣的士卒手持大旗，仰望烏雲密佈的天空，身旁有一猛獸陪伴。

據著錄，此圖全名為《摹李公麟洗兵圖》，其白描線條確具李公麟意韻，工勁流暢，粗細、頓挫變化細微，造型準確，技巧嫻熟。其內容和畫法與廣東省博物館所藏《洗兵圖》卷極為一致，據分析，此兩卷可能即為同一卷，流傳過程中破損而被拆成兩卷。如是，此卷《洗兵圖》殘卷亦當為弘治九年（1496）作，時吳偉三十八歲，為其較早期創作。

本圖為殘卷，故無作者款印及他人題跋。

吳偉（1459－1508），字士英，又字次翁，號小仙，江夏（今湖北武漢）人。繼戴進之後的"浙派"大家。早歲以繪畫聞名，聲動公卿。二十多歲時應召入京，待詔仁智殿，因個性倔強，不事權貴，不久即放歸，在金陵一帶藉畫謀生。三十餘歲時二次被召入宮，官授錦衣百戶，御賜"畫狀元"印，然兩年後即稱疾歸，復優遊金陵秦淮之上。正德三年（1508）朝廷再次徵召，他卻醉酒猝死，年僅五十歲。其繪畫擅長山水、人物，山水承戴進衣鉢，主宗南宋"院體"，風格粗簡放逸。人物畫兼長工筆白描法和水墨寫意法。其畫風奠定了"浙派"基調，後學諸家主要追蹤吳偉畫法。

72

吳偉　武陵春圖卷
紙本　白描
縱27.5厘米　橫93.9厘米

Life Portrait of Wu Ling Chun

By Wu Wei　Ming Dynasty
Handscroll
Line drawing on paper
H. 27.5cm　L. 93.9cm

圖繪名妓武陵春在園中靜坐沉思，眉宇間透着憂鬱。桌上置放着筆、硯、琴、書，盆中一枝老梅。形象地揭示出她喜讀書、工詩樂的才華。散發出的孤寂、纏綿和哀怨的氣息。

此作所運白描法洗練流暢，背景物象的用筆則勁健頓挫，轉折方硬。純熟的白描和方勁的背景反映了畫家晚年的風格，故當繪於吳氏卒前不久。

武陵春原名齊慧真，為江南名妓，自少喜讀書，能作詩，善鼓琴。與江南傅生相好，後傅生獲罪，齊氏竭盡資財相救未成，便以死相許。傅生從戍後，齊氏憂悗而死。

本幅無款識。鈐“小仙”（白文）、“次翁”（朱文）二印。幅尾有洞涇居士題跋：“武陵已矣，不復作矣，傅子之作，殆有趄於思乎，太息太息。洞涇居士頓首。”另紙有明徐霖書“武陵春傳”以及現代葉恭綽、民庵、吳湖帆、壽璽、退翁等題跋。鑑藏印記有

“集古堂書畫印”、“不負古人告後人”、“別時容易”、“大千好夢”、“耦庵經眼”、“秋眉山人書畫印”等。

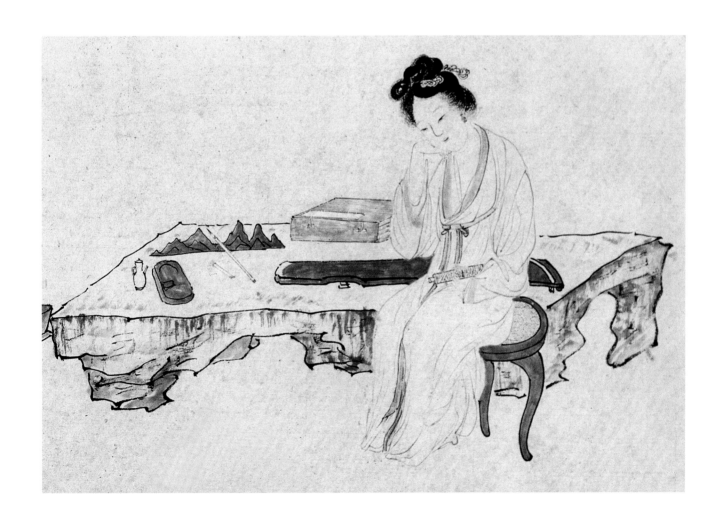

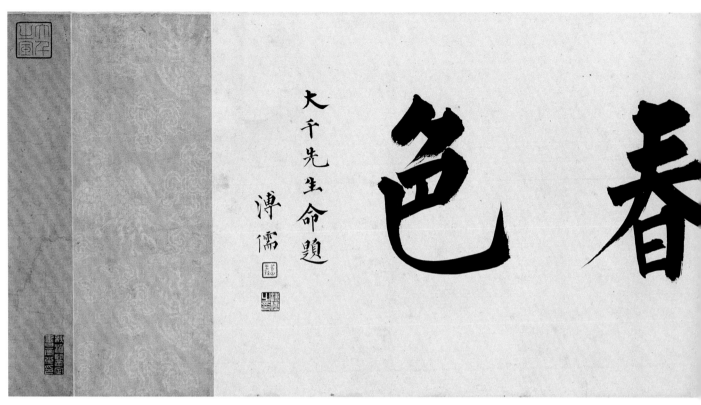

大千先生命題

溥儒

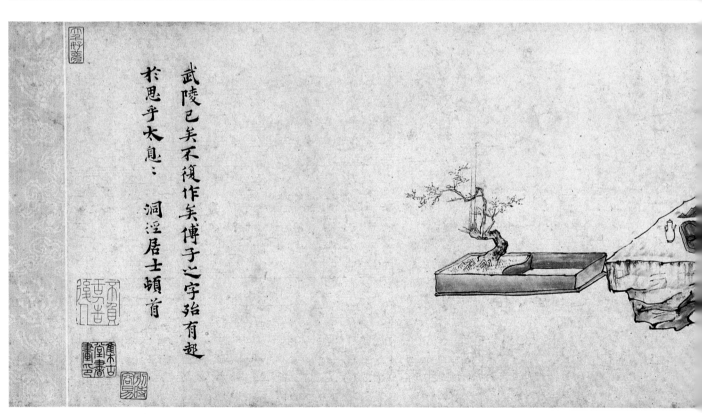

武陵已矣不復作矣博子之宇殆有趣

於思乎太息

洞涇居士頓首

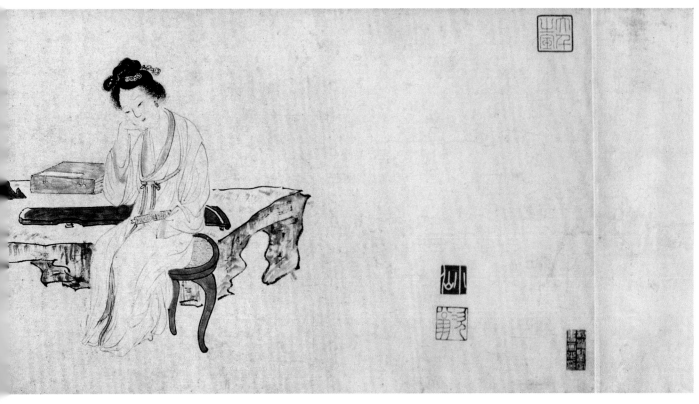

情重章臺柳悲深湘浦筠武陵春色好媿怱怱
夫人 大千尢屬題 葉恭綽

小傳此卷不�… 其事呈傳盦之高澹亦吳浮翁
筆也未嘗見小傑盦笛園精逸無倫此殆其
至逸莉再志

小仙鐵笛圖用朱白黍羮函程細三偏直逼松禪
去淌幾舉陵所厚非且低於野韵涇涇不當護憂
朕代延心稱不如坐拳觀送爰所涊寶獲弐小青

帳底不教春夢到晨色動妝樓欲綰雲鬟
卻又休獨自倚闌愁 不待長亭傾別酒難

展皺眉頭怨句哀吟送客秋何處望歸舟
集周美成句 綠綺韻低梅雨潤香霧著雲

鬟白雪清詞出坐間都向曲中傳一曲陽
關情幾許莫唱短因緣慚媿青松守歲寒

冰淚結珠圓
集蘇東坡句 勸客持觴渾未

武陵春人壽吳小仙畫壽非比書不稱此
人也端居生所心侍芳淨而垮末詖偏
使而不失方安知不陸李壽之踰李
哥之霸峽倡家如教之歌舞泫弗毀
不粉澤不莸筆人亦相成與我鯉狎妳
圖具真膆為子頃紅巾兇得教于夫
西敢之哥抱夫頊笑遜苕殺為其人
偶而能擇人且許以孔乃為壽翁
護洞涇居士題語穆此卷尚有傳生
字已散失延律之合歲寫貝時
大千道兄書戲以待之
乙亥乙竇…月…歲…

武陵春傳

妓女齊慧真者号武陵春自少喜讀書能短
吟五七言絶句鼓琴自能譜調遇客不以箏
琶取憐客有强其歌者歌宋詩餘數闋酬之
客莫之解多不樂真自嘆曰墮落業境豈儂
本心也與江南傳生往來最密真警敏亦善
吟綺好者五載生偶以詿誤出戍廣西真竭
其幣貲拯之不得每寄書輒以死許生從
戍真憂惋成疾不數月遂死所存有珠璣
囊雖肋集傳於人間

端居生曰武陵春一娼家女流狎客其分
內事也工文翰巳為奇絶而必擇所合者委
之此殆有所見歟既得其人遂以死相守其
用情亦當矣假使其初不失身焉安知其
不可以踵李哥二之跡乎 〔印〕

帳底不教春夢到晨色動妝樓欲綰雲鬟
鄰又休獨自倚闌愁　不待長亭傾別酒難
展皺眉頭怨句哀吟送客何憂望歸舟
　集周美成句
綠綺韻低梅雨潤香霧著雲
鬢白雪清詞出坐間都向曲中傳一曲陽
關情幾許莫唱短因緣慚愧青松守歲寒
　集蘇東坡句
冰淚結珠圓　勸客持觴渾未
慣收拾錦囊詩誰把新詞喚住伊多病
滕游稀　楊柳人兒離別後二會渺難期明
　集辛稼軒句
月樓空燕子飛風雨斷腸時
幾曲屏山和夢倚涼與素懷分老色頻
生玉鏡塵背面楚腰身　盡損歌紈人去
後琴冷石牀雲細雨輕寒暮掩門猶認
瘞花痕
　集吳夢窻句

右調武陵春集宋人詞題吳小仙畫靥
慧真小像癸酉重五艮菴識

尚俠知詩奇女子宿業隨風墮青眼傅那委妾身抵死
有情人　五百年前哀怨文戟劫不磨磷贏得其生畫裡

悦己五高客志以及己子島
情海許人物情中道竣卓
淶坐凌去素壽每示為媚影
詞客善群鼓琴身見志張為
崔濤時姐昨五七字除矢墨
晨碧到私坐及藏善青蕊
魏人貞四楊一懷

大千仁兄屬題　丙戌上元羅慥愛

武陵春色墮春風想見當年寂寞紅
雜淨人間乾淨地千秋惆悵遍江東

大千先生命題　丙戌秋顧飛

油壁青驄香已杳當時武陵
畫省識東風畫裡人興寄寫
出細數錢塘少恨湖水碧
鱗二千尺桃源此渡都化作

傳郎恩　武陵春用清照體空山

曲裏荒風初刀破半壯歲行掐
蜀國繪中脈鶯然多翠筵
龍天荒地老人情宛然寄壽注
卿休心子吟膌好在不流恨畫
圖攷　武陵壽內為

本完命題　鄉那謝稚

羅韈成煙玉手
盧歌聲琴
韻散江頭武陵

武陵春色隨春風想見當年寂寞紅
難得人間乾淨地千秋留恨遍江東
大千先生命題　丙戌秋顧飛

羅綺成煙玉□妻
菱歌散聲琴
韻散江瀆武陵
春色今猶在庭
是桃花不負人
讀武陵春色得其
義□重才調其
餘事耳□霞□書
大千首□□□雙文此□

武陵春人壽吳小仙畫奇非此書不稱此
人也端居生所必備芳淨而佳未詳價
使初不失方安知不可陸李壽之跡李
壽之霸術倡家如歌之歌舞注布儀
不粉澤不荔華人亦相戒毋藝獨如粉
圖其真賅為子媚紅中光悼教毋夫
而取之壽抱夫頃笑題呂殺為其人
圖可敬武陵春失方不足論正以言
偶而能擇人且許以孔乃為壽耳
讀洞涇居士題語賴此棗尚有傳生
字已散失延津之合壽寫貝時
大千道兄善藏以待之
乙亥祀竈奇日　退密

地�≡天荒禅此情千辛這恨記鵑夢迴
魂何計道蓬島廬劫誰慟誤蠶陵
寧好在牒盡盟彩靈一教竟題邊薹陵
紗華園芳影卻想之心富未能鵑鵲天
大千八兄劫餘行徑漢華偶於古肆得明人其小

吳偉　子路問津圖卷

金箋　白描
縱46.3厘米　橫181.1厘米

Zi Lu (a disciple of Confucius) Making an Inquiry
By Wu Wei　Ming Dynasty
Handscroll
Line drawing on gold-flake-scattered paper
H. 46.3cm　L. 181.1cm

作品取材子路問津的故事。畫面上躬耕於田壟的兩位高隱長
沮、桀溺，既背對牛車，無視孔子的到來，又作手勢交談，
似在發表嘲諷之語。手執鞭子，站在牛旁的子路，正在彙報
問津未成的結果；車上孔子則閉目沉思，似被沮、溺的答話
深深觸動；車後三位相隨弟子均拱手恭立，似流露出心中的
疑惑。

畫家在金箋上運用白描法，筆墨更見精細。衣紋取李公麟的
蘭葉描，又融入顧愷之的游絲描，工細流暢而又圓轉連綿。
樹石亦細勾輕描，略加渲染。整體風格細柔明潔。由畫法和
功力推測，此圖約作於畫家中年三十餘歲之時。

本幅自識："吳偉拜筆"。引首徐霖隸書"問津圖"三字，
卷後徐霖行書《論語‧子路問津》一章，署年款"正德庚午
端陽日，後學徐霖謹書"。正德庚午（1510）時吳偉已卒，
故此圖創作年月不詳。

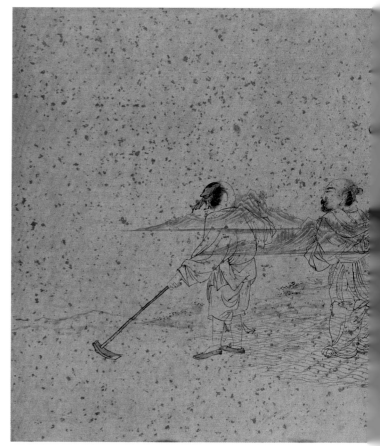

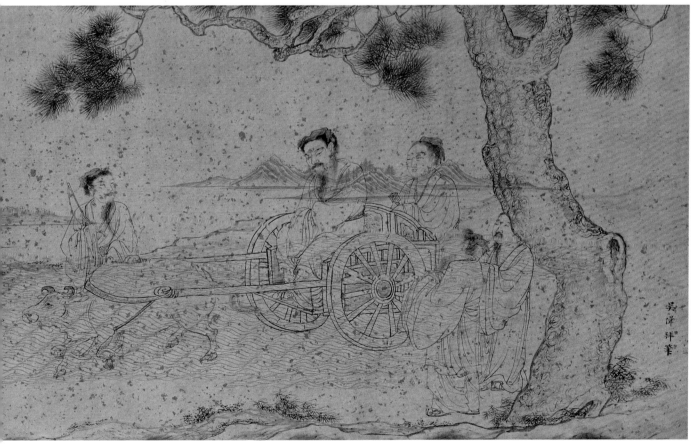

知津矣問於桀
溺桀溺曰子為
誰曰為仲由曰
是魯孔丘之徒
與對曰然曰滔滔
者天下皆是也
而誰以易之且
而與其從辟人

之徒與而誰與
天下有道丘不
與易也

正德庚午端陽日
後學徐霽謹書

長沮桀溺耦而
耕孔子過之使子
路問津焉長沮
曰夫執輿者為
誰子路曰為孔
丘曰是魯孔丘
與曰是也曰是

而誰以易之且
而與其從辟人
之士也豈若從
辟世之士哉耰
而不輟子路行
以告夫子憮然
曰鳥獸不可与

74

吳偉　太極圖軸
絹本　水墨
縱138.6厘米　橫81厘米

**Diagram of the Supreme
Ultimate**

By Wu Wei　Ming Dynasty
Hanging scroll
Ink on silk
H. 138.6cm　L. 81cm

圖繪太極仙人手持太極圖而
觀，面露神秘的笑容。畫面
展現的太極圖為一圓圈，象
徵萬物之混沌狀態。太極仙
人禿頂稀髮，表情調侃、詼
諧。人物形象殊少超凡脫俗
的仙氣，而更接近於凡夫俗
子，透出濃郁的世俗氣息。

此圖樹石背景以南宋馬、夏
為宗，筆墨更見簡逸，趨於
粗率。人物吸取南宋梁楷的
減筆法，面部、衣帶、褲
腳、鞋履均寥寥幾筆，甚至
用草書般筆法飛快“寫”
出；衣袖更用潑墨簡筆涮
出，極富縱逸之韻。所呈現
的簡逸、力度和動感與其成
熟的山水畫具更多共性，故
當屬畫家晚年之作。

本幅自識：“小仙”。鈐“小
仙吳偉”（朱文）。

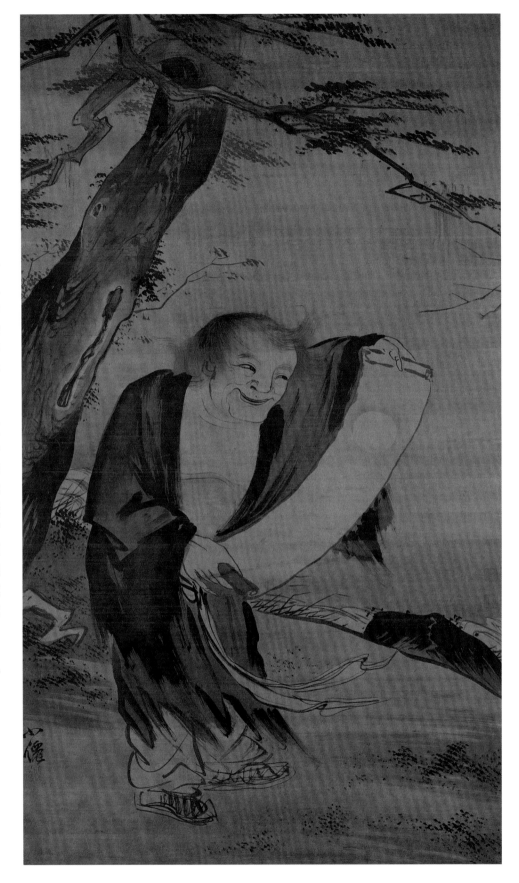

75

吳偉　灞橋風雪圖軸
絹本　水墨
縱183.6厘米　橫110.2厘米

Wind and Snow on the Baqiao Bridge
By Wu Wei　Ming Dynasty
Hanging scroll
Ink on silk
H. 183.6cm　L. 110.2cm

圖繪嚴冬、寒山、板橋、風雪，一士策蹇在橋上頂風行進，兩僕從畏縮地後隨。景致荒寒、蕭索，情致孤寂、淒楚，較真實地傳達出離家遠行，長途跋涉的艱辛。

山石輪廓多用側鋒臥筆，線條粗獷，轉折方硬，皴筆短促，零亂錯落。樹幹多作一色濃墨，山石也以水墨一次皴染而成。筆墨粗簡放縱，具力度、動感，但勁疾有餘，收斂不足，已呈單薄、草率之勢，當為吳偉極晚年的應酬之作。

灞橋在西安市東，在唐代為東去關東的必經之路，時人常在此送別親友，並折柳以贈，祝君平安，故有"灞橋折柳"典故。而傳統繪畫常表現風雪中的灞橋，則更能渲染送別時的離情愁緒。

本幅自識："小仙"。鈐"吳偉"（朱文）。

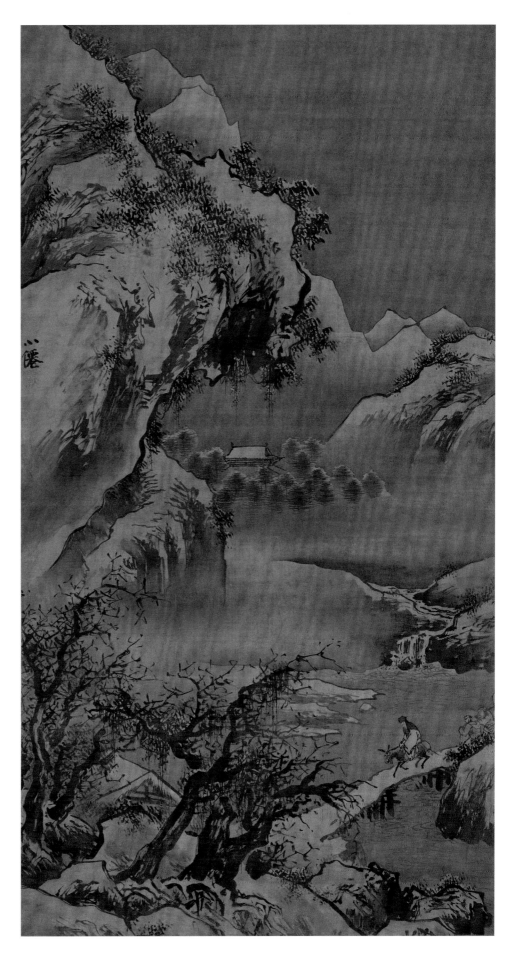

吳偉　柳蔭讀書圖軸
絹本　水墨
縱167.6厘米　橫104.5厘米

Reading under the Shade of Willow
By Wu Wei　Ming Dynasty
Hanging scroll
Ink on silk
H. 167.6cm　L. 104.5cm

此圖內容沿襲傳統的隱逸耕讀題材，但形象、情調均有所不同。畫面描繪溪山一隅，士子在耕作之餘，牽牛憩息於柳蔭展卷讀書，自得其樂，表現出文人的野逸悠閑之趣。

此圖畫法純屬馬、夏系統，一角之景、對角線構圖、大斧劈皴山石、大片渲染之水墨，均取自馬、夏，並更見粗簡。人物衣紋頓挫轉折，方勁簡練，亦主宗馬、夏折蘆描，並兼取戴進之釘頭鼠尾描，寫意而不失工整，筆墨較樹石收斂。這是吳偉粗筆人物畫中最常見的面貌，自具新意。

本幅自識："小仙"。鈐"吳偉"（朱文）。

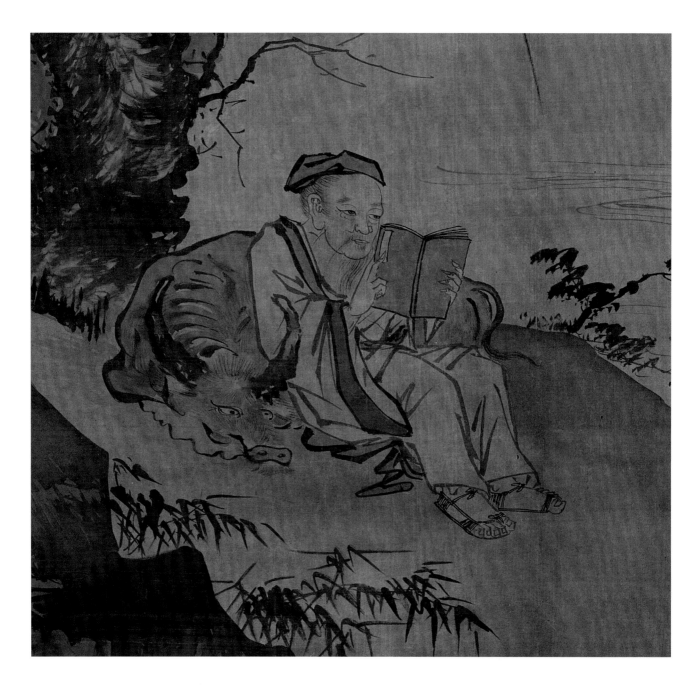

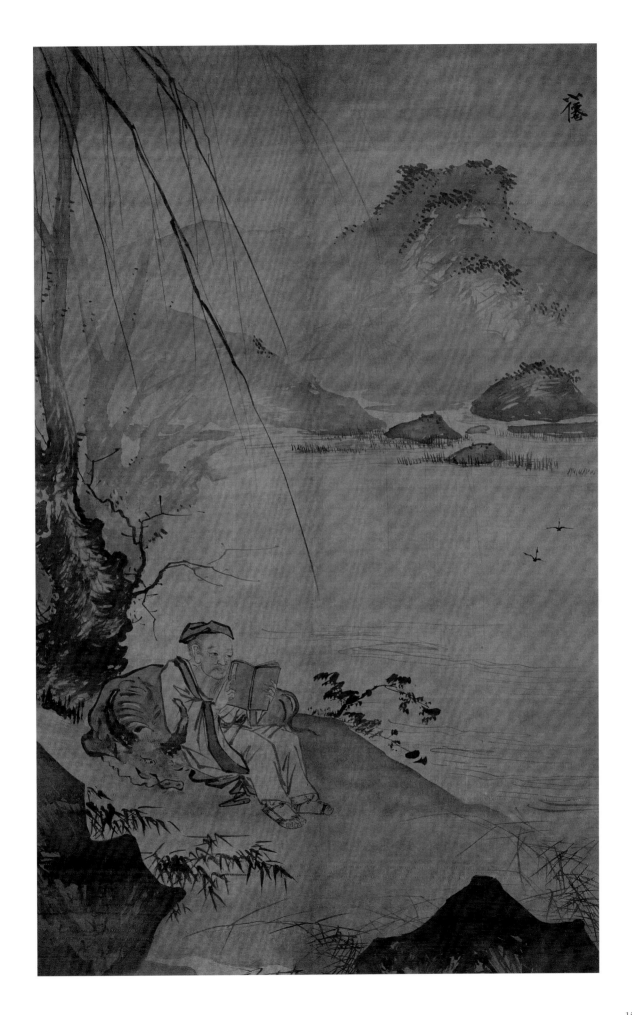

吳偉　松溪漁炊圖軸
絹本　水墨
縱122.8厘米　橫75厘米

Cooking in a Fishing Boat on Pine Stream
By Wu Wei　Ming Dynasty
Hanging scroll
Ink on silk
H. 122.8cm　L. 75cm

圖繪山溪一角，石下岸畔，扁舟上一翁正在船頭備炊，身穿粗布衣衫，禿頂微鬚，正低頭用嘴吹管，以助燃爐火。船尾一童子似欲撐篙行船。

此圖人物衣紋運釘頭鼠尾描，粗簡勁健；山石作大斧劈皴，並加大片水墨渲染；松樹粗枝縱橫、密葉成簇。筆墨所呈現的粗勁力度、外露筆鋒、迅疾動感、縱放氣氛，既恰當表現了漁翁備炊的世俗生活，也透出一股反雅諧俗的"霸悍之氣"，是"浙派"最具時代氣息的藝術特色之一。

本幅自識："小仙"。鑑藏印記有"李智超收藏記"、"李智超審定真跡精品"、"兼葭別鶵"。

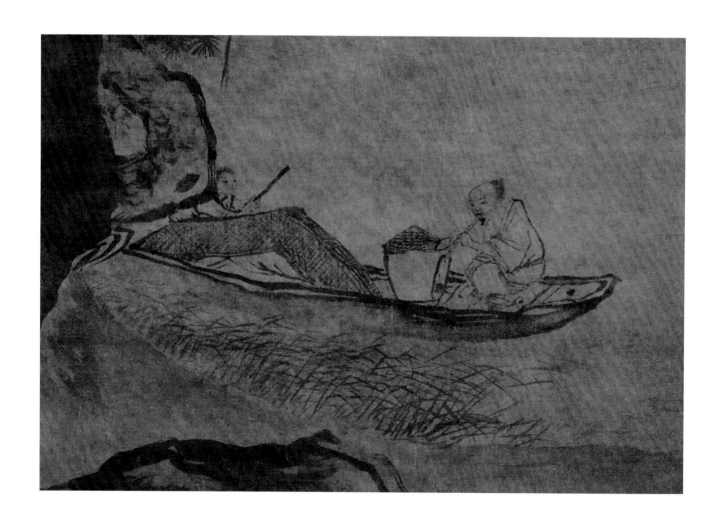

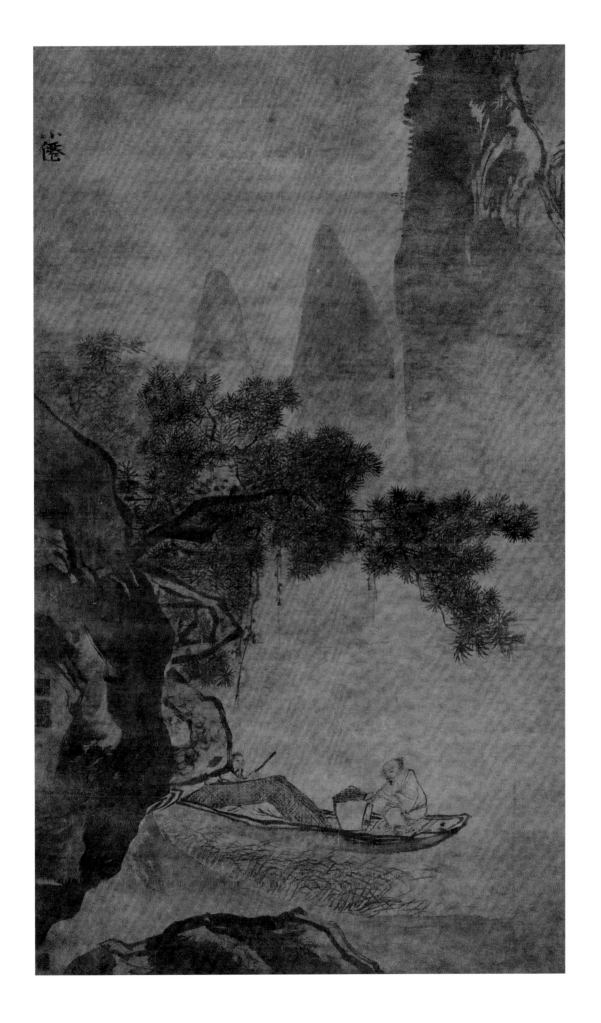

吳偉　漁樂圖軸
絹本　設色
縱270厘米　橫174.4厘米

The Pleasure of Fishing
By Wu Wei　Ming Dynasty
Hanging scroll
Color on silk　H. 270cm　L. 174.4cm

圖繪湖山相接，漁舟釣艇停泊，漁人均衣着樸素，神態淳樸，或捕魚勞作，或小憩對話，或泊岸備炊。景物簡略但佈局曲折起伏，富有層次感和深遠感。同時注意虛實相間，水天相連的湖面將諸景繫連成一個整體，使景色十分開闊。山村漁夫真實的生活景象與僻靜幽美的自然景象相結合，構成與世無爭、自得其樂的境界。

此圖造景較真實，構圖多變化，畫法也不拘一格。勁健的用筆，淋漓的水墨，源於馬、夏；斷續短促，縱橫交錯的山石勾皴，又近似戴進；濃淡有序的墨色，類似披麻、解索皴的皴法，無疑吸收了元人畫法；而迅疾的筆勢，雄闊的氣派，則顯現出自身特色。這種集大成的畫風，在吳偉作品中是不多見的，當屬其晚年力作。

本幅自識："小仙"。鈐"江夏吳偉"（朱文）。右下收藏印三方。

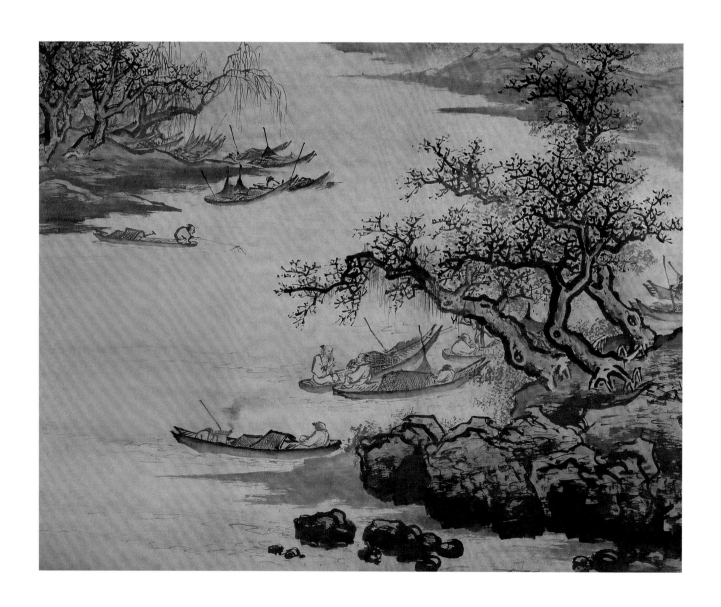

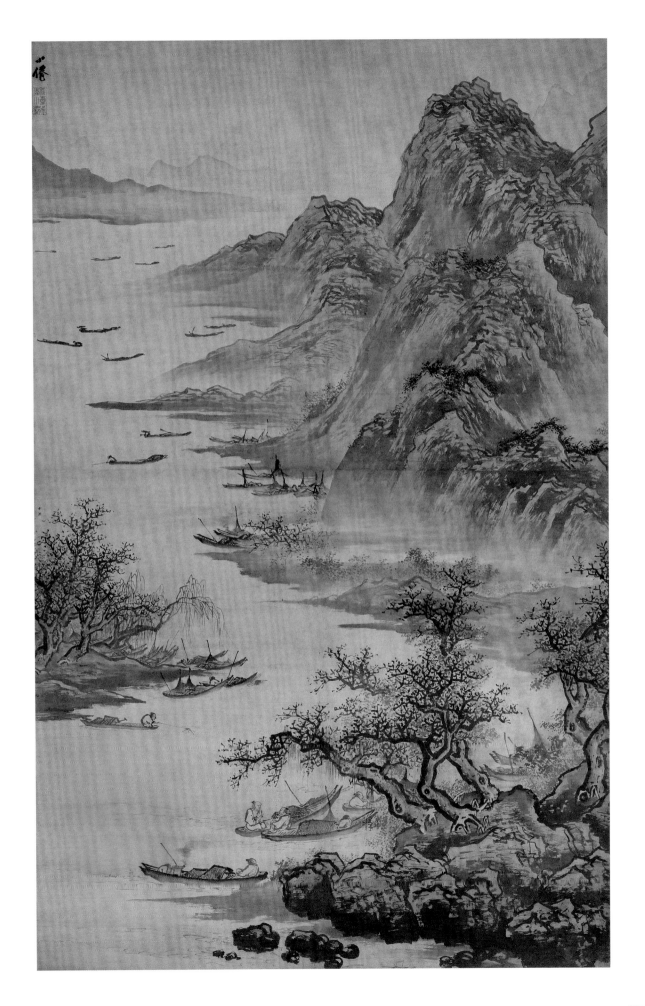

吳偉　長江萬里圖卷
絹本　設色
縱27.8厘米　橫976.2厘米

The Boundless Changjiang River
By Wu Wei　Ming Dynasty
Handscroll
Color on silk　H. 27.8cm　L. 976.2cm

此圖以寫意手法展現長江浩瀚無際、一瀉千里的磅礴氣勢。畫面以遼闊連綿的江水為主，穿插着巔峰插天的羣山、茂密葱籠的林木、山樹掩映的村落、雄據要津的城闕、點點蕩漾的扁舟、潺潺流淌的清泉，概括地顯示了長江的雄偉氣派。

此圖筆墨橫塗豎抹，自由揮灑，勾斫點染，隨心所至，具有更強烈的運動感和縱橫睥睨的氣勢。

本幅自識："弘治十八年乙丑九月望，湖湘吳偉寓武昌郡齋中製"。是年 (1505) 吳偉四十六歲，已屬晚年。後紙有清汪堯展、堯庚題跋。鑑藏印有"浣花溪屋柢藏書"、"仲祥審定真跡"等。

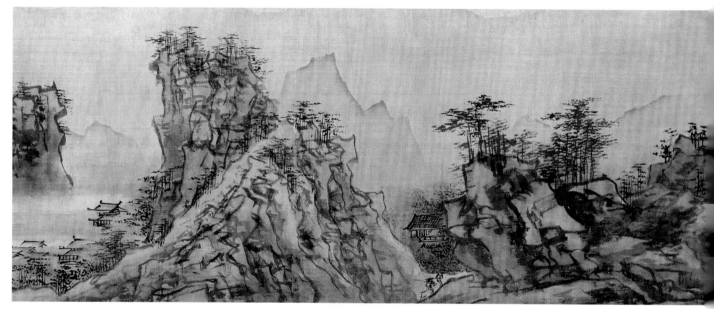

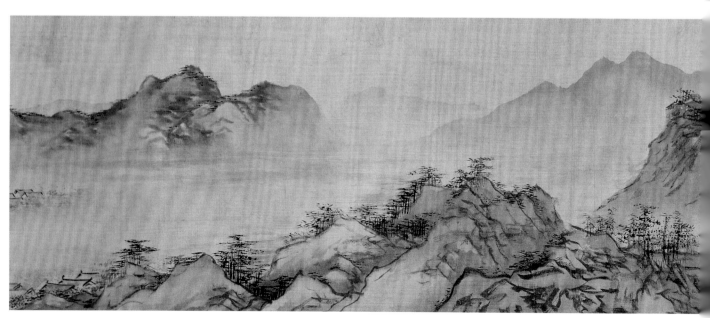

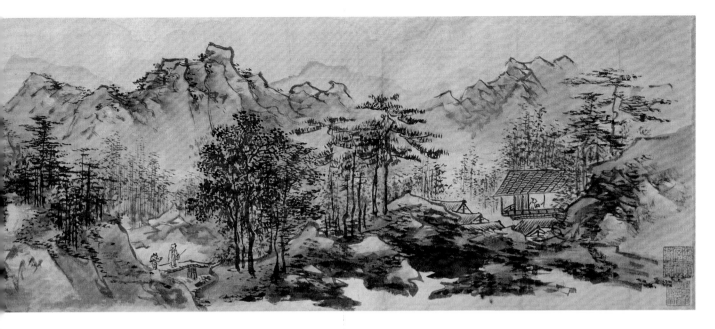

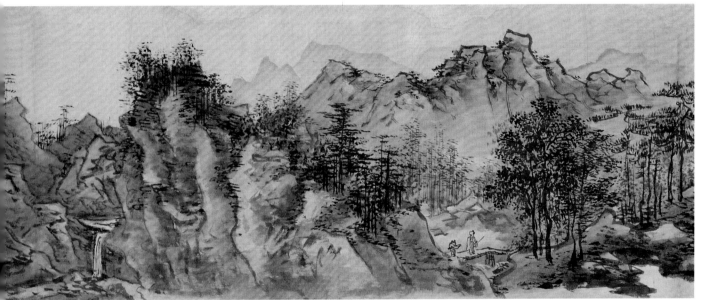

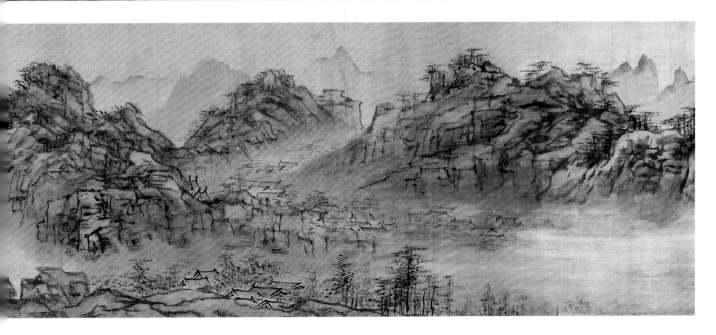

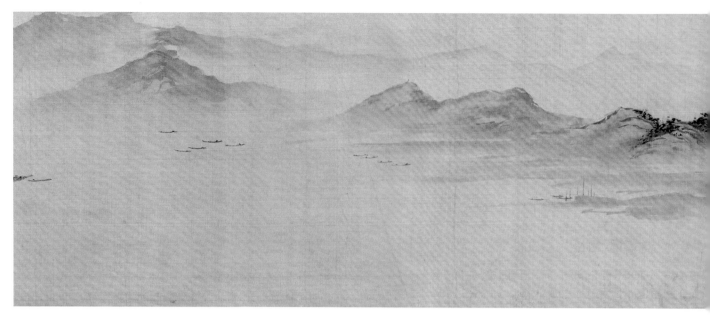

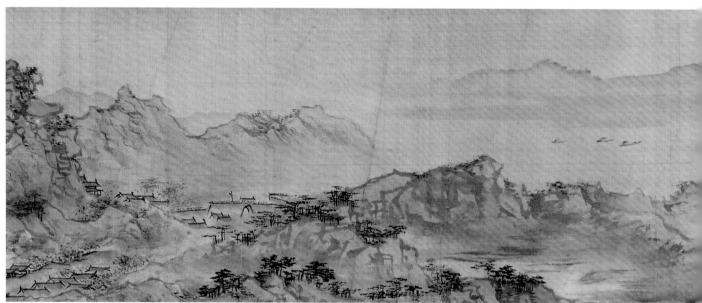

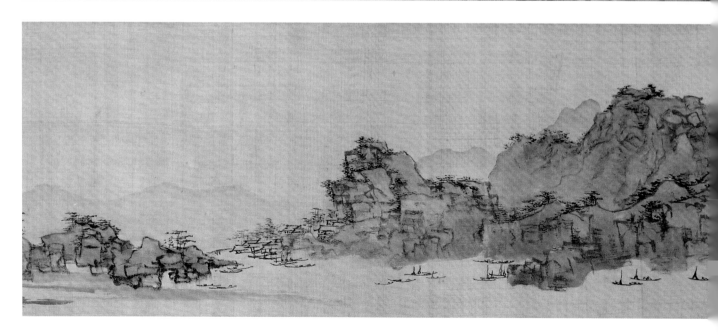

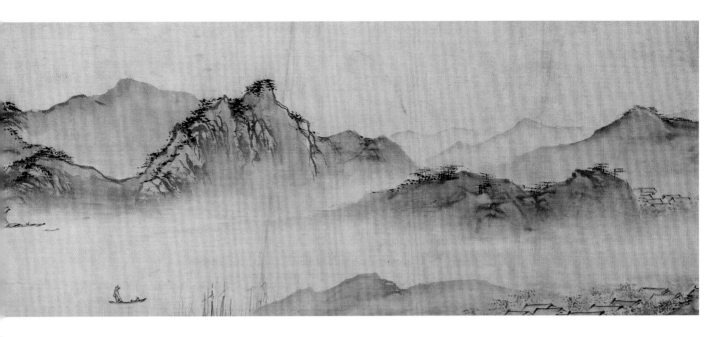

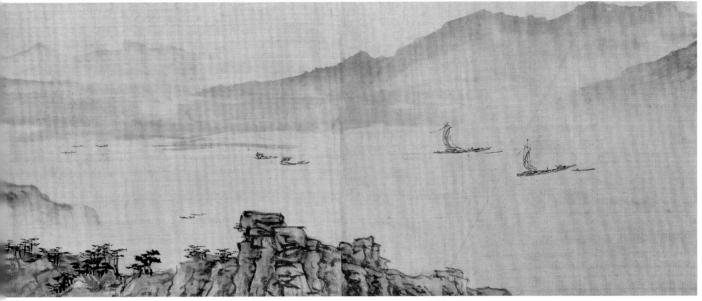

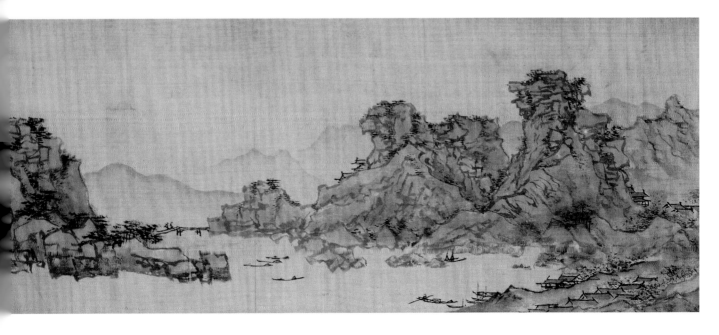

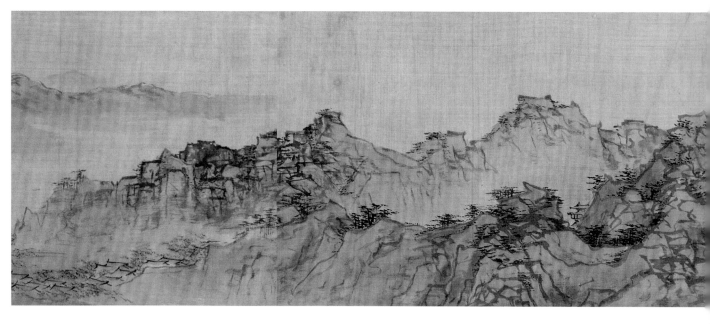

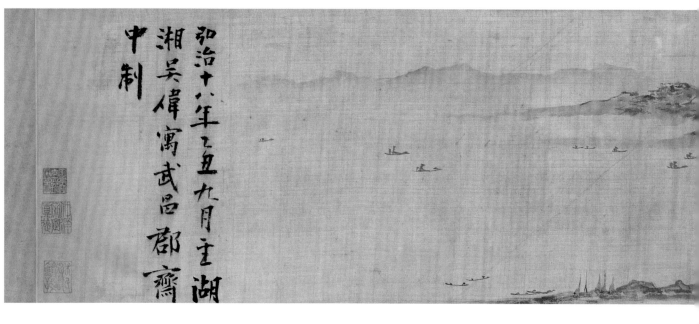

弘治十八年乙丑九月重湖
湘吳偉寓武昌郡齋
中制

先君子游宦武林幾卅載藏書至二萬
餘卷古畫千餘軸此幀任海鹽時所得
者惟書貴舊刻辨識匪難畫則偽蹟亂
真非具隻眼則朱鷁為道元而贋鼎登
廟室矣故千餘軸中其為先君子賞鑒
者除王石谷江山無盡圖長卷外此幀而
已考宏治乙巳乃明孝宗之十八年迨今
已三百餘載而絹素完好筆墨若新卷
軸間有殘破乃重付裝家咸豐巳未長夏
二兄跋後亦敬附贅語於末夫羊棗昌歜
之微以前人嗜好所及尚不敢褻視況翰墨
之珍乎汪堯庚敬識

昨閱松小阮書畫續錄云吳偉字士英一字次翁
號小仙江夏人所作山水落筆挺壯工於人物有曹
衣出水吳帶當風之妙其白描能品今觀者
自得生趣而款署小仙者尤佳是卷雖無小仙款
署而字體不俗且與畫筆相似洵為真蹟無疑
惜人物白描諸品未得獲觀為憾向有飛泉圖
為何大復所賞鑒讀客堂六月生畫寒耳中恭
驊高江灘白每為之神往堯庚敬識

新秋一味美畫為 先君子愛不釋手
者閱後敬跋贅語益嘆賞鑒之精并
誌杯棬之痛汪堯辰謹識

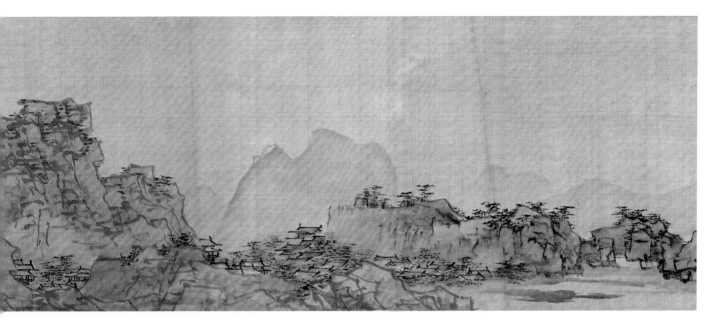

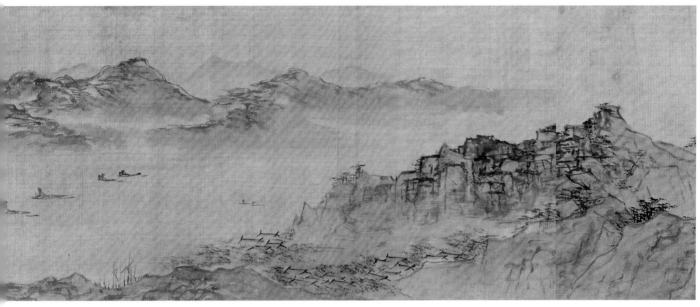

弘治十八年乙丑九月望湖
湘吳偉寫武昌郡齋
中制

余家舊藏山水長卷乃明宏治時吳小
仙所繪蒼古秀傑為諸家冠具鈹法不
蹢恒谿世謂洪谷子巒嶂每用篆隸筆
意此幀似猶用其淡也卷軸長二丈餘
崇峯拂天洪濤恢嶽元氣磅礡真宰
上泣卷末則千帆東下煙波無盡益令

80

史文　松蔭撫琴圖軸
絹本　設色
縱198.6厘米　橫102.7厘米

Playing the Lute under the Shade of Pine

By Shi Wen (the late 15th century—the early 16th century)
Ming Dynasty
Hanging scroll
Color on silk
H. 198.6cm　L. 102.7cm

此圖取材於傳統的文人清玩活動，表現高雅、閑適情趣。畫面岩壁流泉，一士松下彈琴，一人對坐傾聽。溪邊一枝紅梅疏影上仰，似隨琴韻搖盪，人物活動與周圍景物相融合。

畫法主要繼承南宋馬遠，作一角半邊構圖，遠山用淡墨花青染出，石壁運大斧劈皴兼釘頭鼠尾描，酣暢的濕墨與乾渴的飛白相結合，並臥筆作橫向揮掃，筆墨雄健縱逸。人物刻畫較細緻，面部用墨線勾出輪廓，眉眼略加淡赭暈染，具有凹凸變化，衣紋行筆頓挫轉折，富有力度。為史文人物畫較為精工之作。

本幅自識："再仙"。鈐"御叟史文"（朱文）。

史文（公元十五世紀末—十六世紀初），字尚質，號再仙。宮廷畫家，供奉武英殿，官錦衣鎮撫。擅畫山水、人物。宗法宋代院體風格。

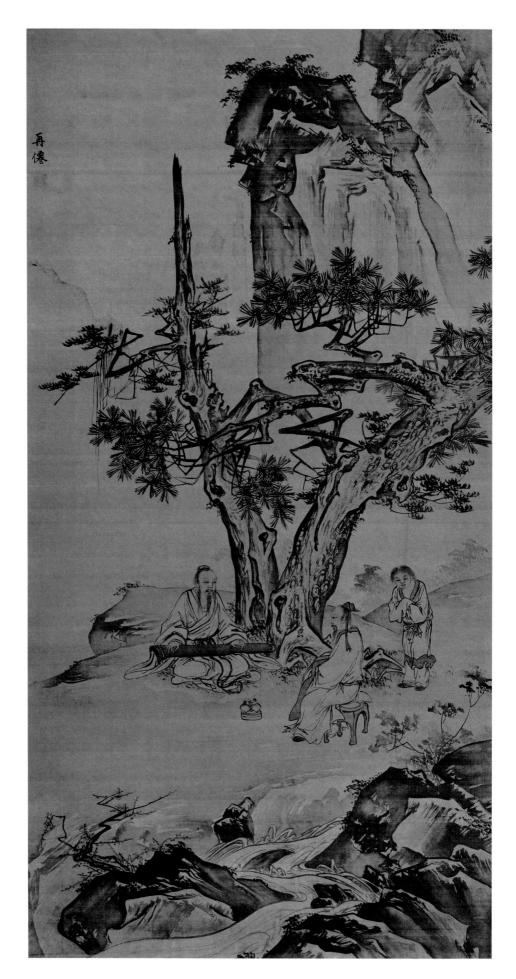

81

史文　停舟待月圖軸
絹本　設色
縱150厘米　橫99.6厘米

Berthed Boat at a Moonshiny Night

By Shi Wen　Ming Dynasty
Hanging scroll
Color on silk
H. 150cm　L. 99.6cm

圖繪一文士於小舟之中安然
垂釣，翹首觀月。其後一童
昏昏欲睡。其上山崖突兀，
青松橫出，右上圓月垂空。
呈現閑適靜謐的氣氛。

此圖畫法從吳偉一路變化而
來。山石作斧劈皴，連皴帶
染，筆墨奔放，縱橫揮灑。
樹的畫法，多以短筆道橫向
畫出，疏密交錯，濃淡自
然。人物以簡捷流動的線條
勾出，衣紋粗勁，轉折有
力，面部施以花青色，使人
物形象神采煥發。作品反映
了史文的典型風格。

本幅自識："再仙"。鈐"御
叟史文"（白文）、"尚質"
（朱文）、"太師之後裔"（白
文）。

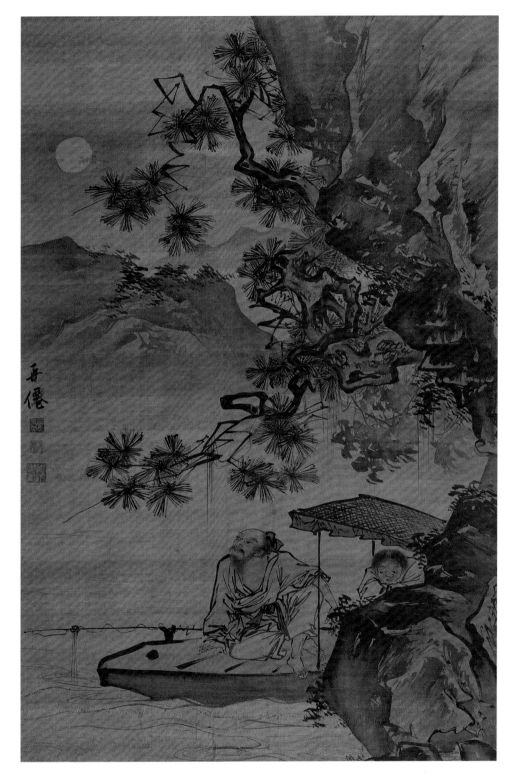

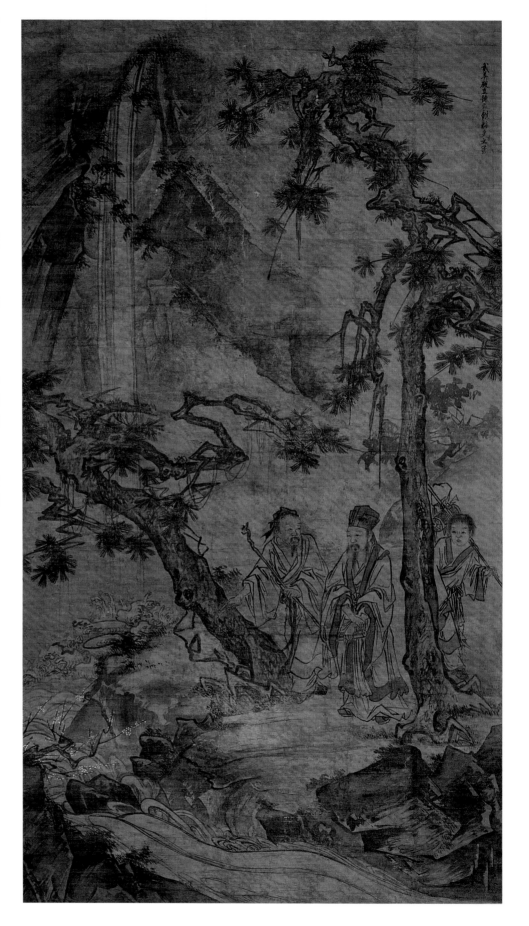

82

史文　松下老人圖軸
絹本　淡設色
縱234厘米　橫131厘米

Old Men under the Pine Tree

By Shi Wen　Ming Dynasty
Hanging scroll
Light color on silk
H. 234cm　L. 131cm

圖繪高山瀑布，古松拔地刺天，松下雅士皆寬衣博帶，秀目美髯，倚石閑談觀梅，一副瀟灑自如、怡然自得的神情。

此圖人物刻畫得生動傳神。畫法繼承南宋院體，山石作斧劈皴。衣紋線條垂長粗獷，略見柔軟，總體風格較為秀潤。

本幅自識："武英殿直錦衣鎮撫史文畫"，鈐一印模糊不辨。

83

張路　鳳凰女仙圖軸
絹本　設色
縱122.6厘米　橫93.11厘米

A Female Celestial and Phoenix
By Zhang Lu (the late 15ᵗʰ century)
Ming Dynasty
Hanging scroll
Color on silk　H. 122.6cm　L. 93.11cm

圖繪一女仙手捧蟠桃，身後伴隨鳳凰，形象當是西王母身邊的瑤池女仙。其神態和婉，姣好的面貌帶有明代仕女畫的普遍特徵，唯五官的刻畫顯得有些概念化。粗放的用筆，方折勁硬的線條，則是張路人物畫的典型風格。

本幅款署："平山"。鈐"張路"（朱文）。另有藏印"趙晉之印"（白文）、"緗雲審定"（朱文），"甫里趙卓嵩霞氏藏"（朱文）。

張路（公元十五世紀末），字天馳，號平山，祥符（今河南開封）人，活動於明弘治年間（1488—1505）。他曾以庠生遊太學，然竟不仕，為人頹唐自放，獨遊情繪事，以畫業為生。人物學吳偉，山水宗戴進。所作人物簡練遒勁，帶世俗氣息。山水用筆粗健，水墨淋漓，更見簡率狂放。

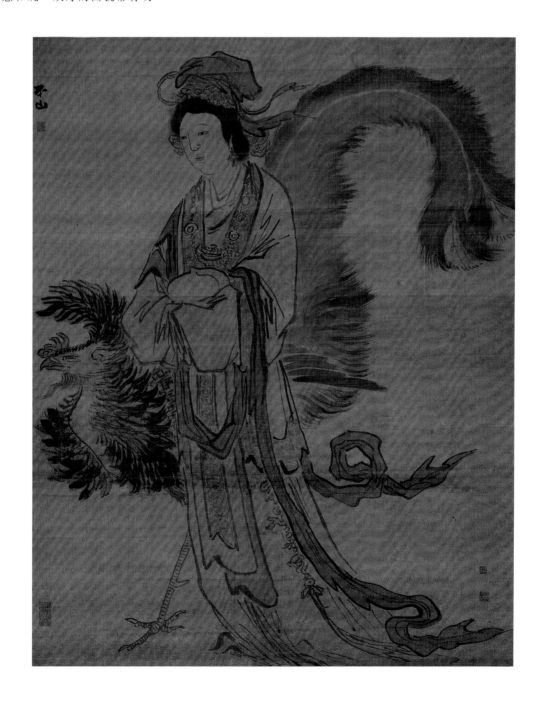

84

張路　吹簫女仙圖軸
絹本　設色
縱140厘米　橫91.8厘米

**A Female Celestial Playing
Vertical Bamboo Flute**

By Zhang Lu　Ming Dynasty
Hanging scroll
Color on silk
H. 140cm　L. 91.8cm

圖繪女仙身穿布衣，頭梳雙
髻，坐於松下水畔吹簫，旁
置壽桃。雖以神仙人物為題
材，然塑造的女仙形象卻質
樸、純真，宛如一位農村的
豆蔻少女，活潑可愛。

張路的人物畫學自吳偉，造
型準確，筆墨簡勁，尤其善
運側鋒橫向筆法，此圖女仙
形象洗練準確，瀟灑傳神。
衣紋線條方硬勁挺，轉折時
筆尖仍保持原來的方向，而
作折鋒臥筆，橫細縱闊，抑
揚頓挫，富有一定節奏感。

作品所繪女仙當為井神。據
《奚囊桔柚》載，少昊帝之
母皇娥居住的璇宮之側有口
井，名曰"盤靈"。一次，
白帝之子與皇娥會宴於宮
中，帝子命江妃歌詠，仲景
璇作曲，盤靈之神吹簫和
之。後來亦稱"盤靈"之井
神為"吹簫女子"。

本幅款署"平山"。鈐"張
路"（朱文）。

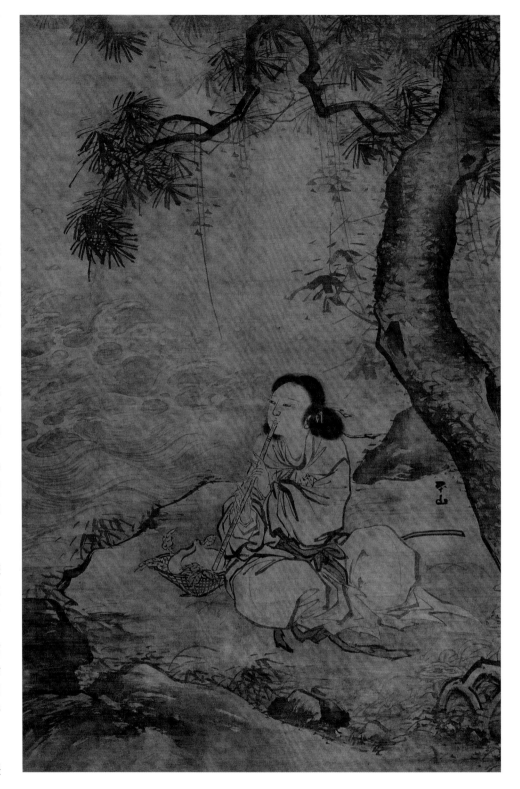

85

張路　麻姑圖軸
絹本　設色
縱140.5厘米　橫98厘米

A Female Celestial Magu

By Zhang Lu　Ming Dynasty
Hanging scroll
Color on silk
H. 140.5cm　L. 98cm

圖繪麻姑身披獸皮，腰繫草
裙，捧壽桃牽鹿而行。形貌
質樸，宛然一位生活在山野
間的村姑，反映了"浙派"
人物畫諧俗的情調。

張路用筆素以蒼健放逸著
稱，此幅仕女畫線條瘦硬勁
健，轉折處多見稜角，在繪
製毛皮時又筆筆露出鋒毫，
顯得粗中有細，表明張路的
人物畫較山水畫精緻，成就
也較高。

麻姑為古代傳說中的仙女，
自稱曾三次目睹東海變為桑
田，後人將她視作長壽的象
徵。

本幅款署"平山"。

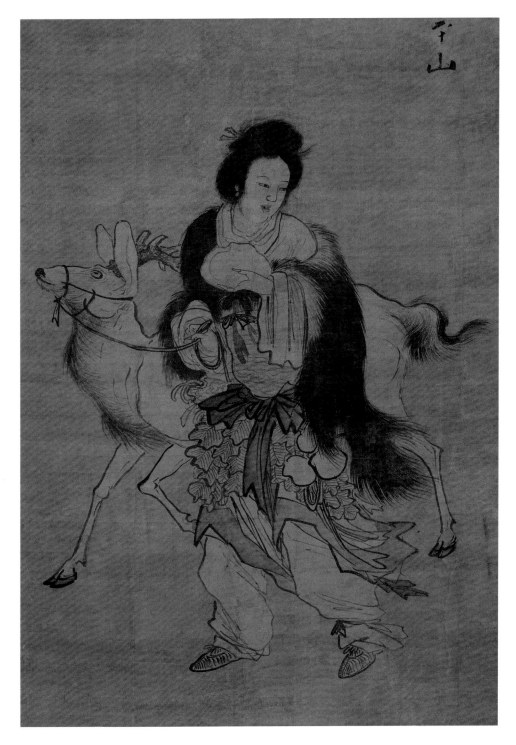

張路　達摩渡江圖軸
絹本　設色
縱98.4厘米　橫124.1厘米

Bodhidharma Crossing the River
By Zhang Lu　Ming Dynasty
Hanging scroll
Color on silk　H. 98.4cm　L. 124.1cm

圖繪達摩一葦渡江情景。達摩深目高鼻，曲髮虬髯，乘一葦而渡江北上。

畫面中心突出，人物造型簡單，一襲袈裟披掛全身，沒有過多的細節描繪，整體感較強，同時也形象傳達了禪宗高僧宏達空明的思想境界。

張路在此圖中主要運用減筆寫意法，以極其簡率的線條勾勒出人物身形，筆勢飛動。相比之下，人物的面貌刻畫較為細膩精微。這種粗中有細的畫法，反映了張路人物畫的典型面貌。

本幅款署"平山"。鈐"張路之印"（白文）。

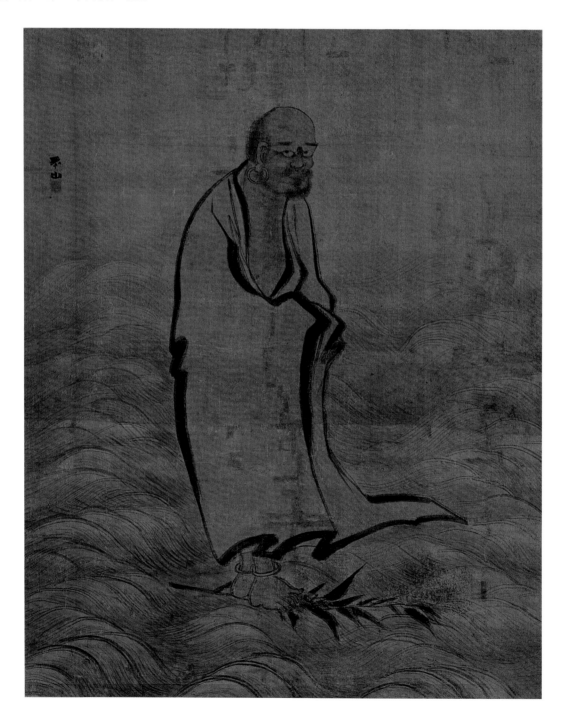

87

張路　蝠鹿仙人圖軸
絹本　水墨
縱122.4厘米　橫105.3厘米

Bats, Deer and Immortal
By Zhang Lu　Ming Dynasty
Hanging scroll
Ink on silk　H. 122.4cm　L. 105.3cm

圖繪八仙之一的鐵拐李，持書冊、拐杖，騎在鹿背上，身後的葫蘆裏升起煙霧，內有一蝙蝠飛舞。蝙蝠、梅花鹿，諧音"福祿"，與仙人形象組合，帶有明顯的吉祥祈福祝壽寓意。

此圖從形式到技法皆靈活多樣，水墨的表現形式為之增添了文雅之氣，體現出雅俗共賞的特徵。就本幅作品的筆法而言，仍屬張路人物畫慣常的風格，即粗簡勁健，頓挫有力。

本幅款署："平山"。鈐"張路之印"（白文）。

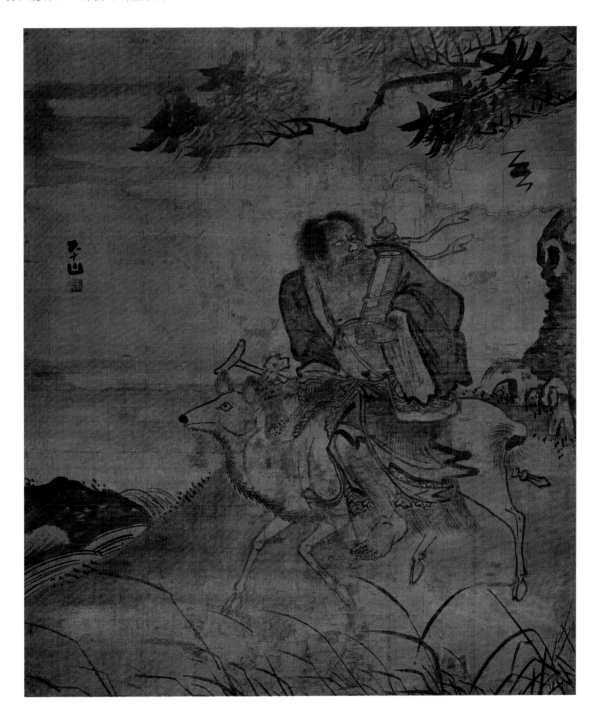

88

張路　寧戚飯牛圖軸
絹本　設色
縱163.9厘米　橫86厘米

Ning Qi Feeding an Ox
By Zhang Lu　Ming Dynasty
Hanging scroll
Color on silk
H. 163.9cm　L. 86cm

此圖刻畫寧戚牧牛情景，所畫寧戚為一老翁，牽牛而行，形象淳樸。背景作荒山古樹，曠原寒溪。

"寧戚飯牛"典出《呂氏春秋》，寧戚為衛國人，懷才不遇，在齊桓公出城時，寧戚擊着牛角高亢悲歌。桓公察覺此人非凡，即帶他回宮，並虛心求教。寧戚的一番治國之道深得桓公之心，被委以重任。這類頌揚君王求賢若渴，禮賢下士的題材，帶有借古喻今的含義，在明初宮廷繪畫中較為流行。但在此處則被處理成一幅農夫牧牛的風俗畫，表達出作者自身的生活體驗以及世俗化的創作追求。

本幅款署："平山"。鈐"張路印"（白文）。右上裱邊有晚清張之洞題簽。

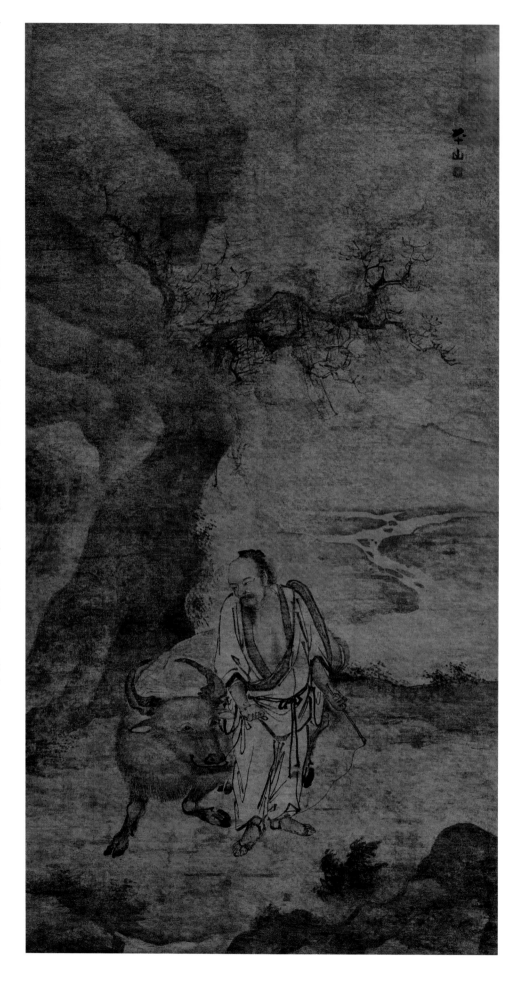

89

張路　停琴高士圖軸
絹本　水墨
縱155.5厘米　橫88.7厘米

Noble Scholar Putting the
Lute aside and Looking Far
into the Distance
By Zhang Lu　Ming Dynasty
Hanging scroll
Ink on silk
H. 155.5cm　L. 88.7cm

圖繪一高士坐於突出的崖石
上，背倚陡壁，旁置古琴，
仰望遠方。

此圖畫面佈局景物多集中於
左下部，右上方相對空闊，
正合乎“一角半邊”的構圖
方式，從佈局上反映出浙派
繪畫與南宋院體畫的承襲關
係。在佈景上畫家沒有表現
遠景，僅用淡墨渲染出一片
朦朧，利用人物的視線宛轉
體現出縱深的空間，構思也
很巧妙。畫法上岩壁用墨水
分充沛，以側鋒大筆刷下，
有斧劈皴法的韻味，又更加
潤澤。畫樹葉也用側鋒，葉
片多呈長方形，這種鋒芒畢
露的運筆方法呈現出浙派畫
家共有的特徵。

本幅自識：“平山”。鈐印
一，不可辨。

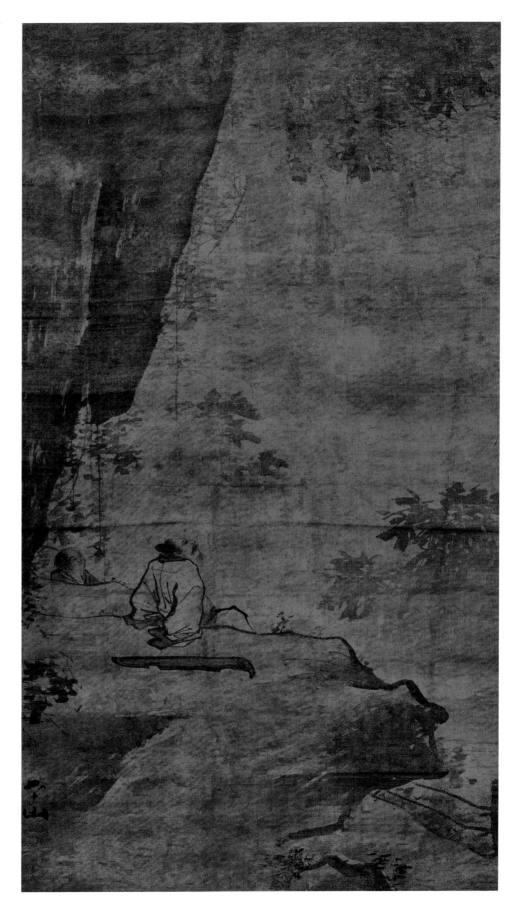

173

90

張路　歸農圖軸
絹本　水墨
縱157.7厘米　橫86.2厘米

**Returning Home from
Farmland**

By Zhang Lu　Ming Dynasty
Hanging scroll
Ink on silk
H. 157.7cm　L. 86.2cm

圖畫兩農戶勞作歸來的情
景，二人荷鋤而行，邊走邊
談，氣氛輕鬆。

圖中所畫樹葉多是短促平行
的雙道筆畫，由此推斷畫家
是用前端分岔的筆尖所畫。
樹葉排列時相互交錯重疊，
層次豐富。張路筆下的山石
多用大筆側鋒，墨色較薄，
不加皴擦，顯得方硬峭拔。

本幅款署："平山"。印文
殘。

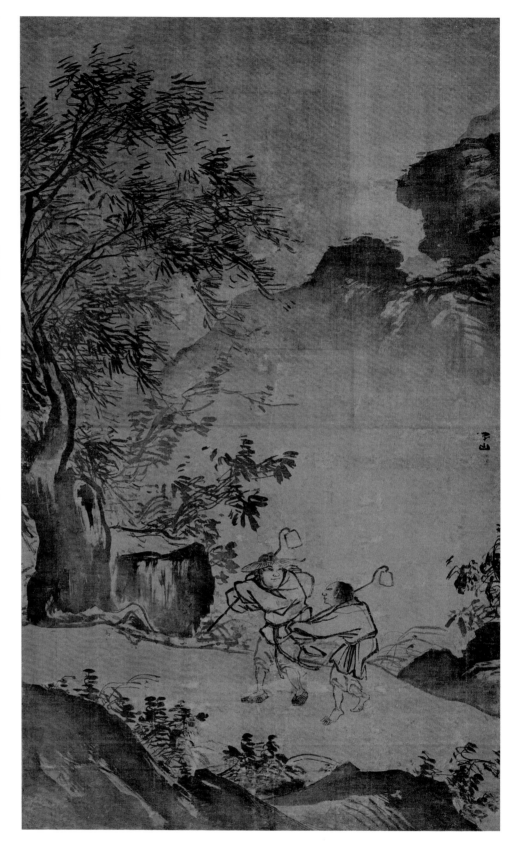

91

張路　山雨欲來圖軸
絹本　淡設色
縱147厘米　橫105厘米

**The Rising Wind Forebodes
the Coming Storm**

By Zhang Lu　Ming Dynasty
Hanging scroll
Light color on silk
H. 147cm　L. 105cm

圖繪高山深壑，泉石溪流，
樹枝隨風搖曳，一漁人收網
後佇立眺望，一派大雨將
至、風雲突變的情景。

全幅以闊筆潑灑，水分濃郁
醂暢，用筆粗放不羈。側筆
橫點融成山峰，使外圍輪廓
呈現不規則的犬牙般曲線，
製造出風雨中遠望山岩的迷
濛效果。如此大膽的用筆恰
當地描繪出風雨交加的自然
景色，而大塊墨色的渲染則
為本幅作品最引人注目的特
徵。圖中除人物外，幾乎捨
去了所有的線條，單純用墨
色來塑造形象，體現了畫家
運用水墨的高超技巧。"山
雨欲來"的畫題是後人添
加，顯出自唐人許渾"山雨
欲來風滿樓"的名句。

本幅款署："平山"。鈐"張
路"（白文）。

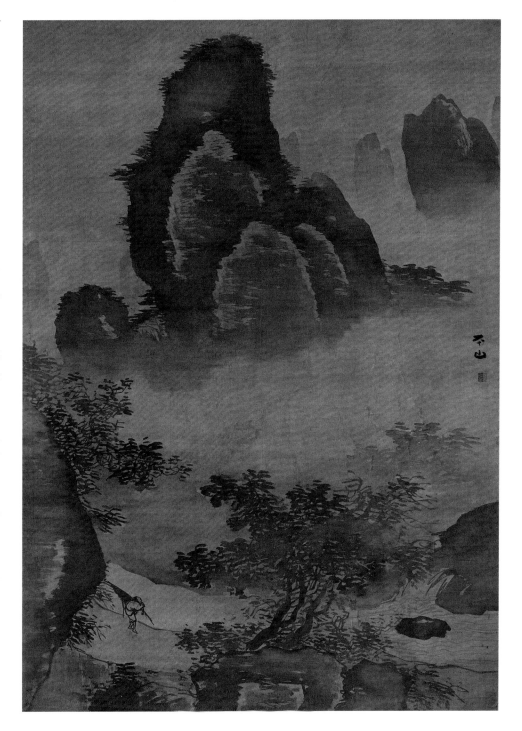

張路　風雨歸莊圖軸

絹本　設色
縱183.5厘米　橫110.5厘米

Returning Village in the Rainstorm

By Zhang Lu　Ming Dynasty
Hanging scroll
Color on silk
H. 183.5cm　L. 110.5cm

圖繪山水之間，村舍掩映。樹枝搖曳，似一場暴風驟雨將至。左側小橋上，一人在風中負柴歸家，右側屋宇內，一老翁憑欄遠眺。

此圖題材立意、筆法佈局皆與《山雨欲來圖》（圖91）非常相近，充分體現了中國畫"畫中有詩"的意境。相比之下，此圖繪製較為精細，工緻的房舍，層次豐富的山石，都顯示出畫家的用心。但就畫幅的氣勢而言則不如《山雨欲來圖》更為震懾人心。

本幅款署："平山"。鈐"張路"（朱文）。

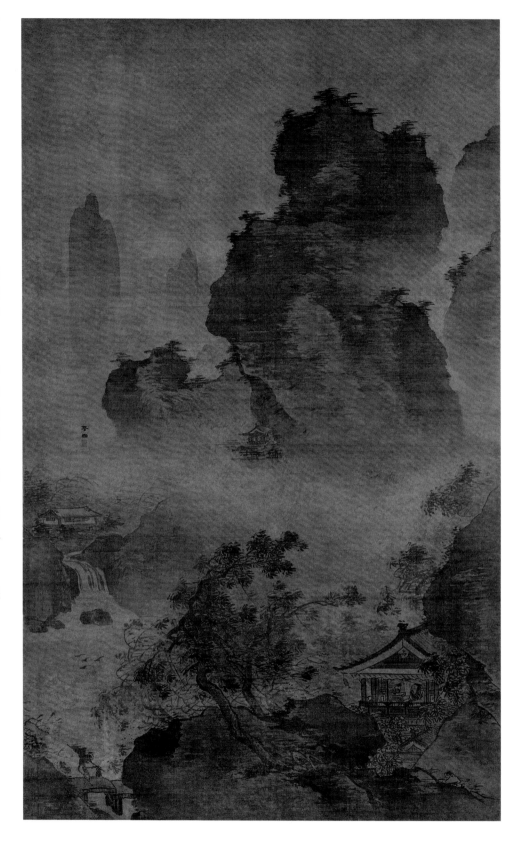

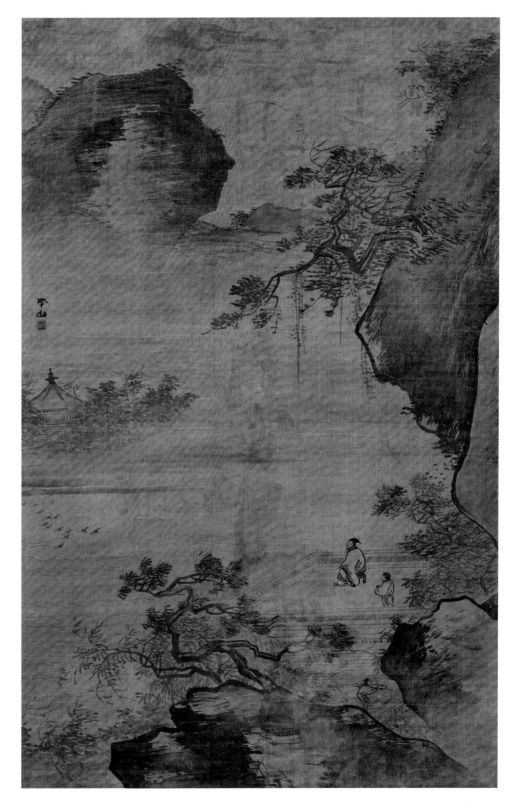

93

張路　山水圖軸
絹本　水墨
縱141.4厘米　橫90.8厘米

Landscape
By Zhang Lu　Ming Dynasty
Hanging scroll
Ink on silk
H. 141.4cm　L. 90.8cm

圖繪山崖下的平台之上，一
雅士神情閑逸地端坐遠眺，
背後侍立一書童。江面上鴻
雁遠去，對岸有屋舍掩映。

在繪畫中，體現"目送飛鴻"
誠為難事，東晉顧愷之曾
云："手揮五弦易，目送歸
鴻難"，即指繪畫表現具體
的動作比較容易，而要傳達
雙目的神情以及內在的心理
活動就比較難，需要高超的
藝術技巧。張路恰恰選取了
這樣一個意境深遠、內涵豐
富的題材，通過對人物神態
的刻畫和景物環境的配置，
渲染出高雅幽清的氛圍，從
而表達出人物內在的心境。

本幅款署："平山"。鈐"張
路"（朱文）。

94

張路　觀瀑圖扇
金箋　設色
縱18厘米　橫50.4厘米

Enjoying the Waterfall
By Zhang Lu　Ming Dynasty
Fan covering
Color on gold-flecked paper　H. 18cm　L. 50.4cm

扇面繪一瀑布傾瀉而下，水墨淋漓，氣勢非常。右側崖下平台之上，有二人憑欄賞瀑。意境獨到。

金箋紙質地厚硬，表面附有蠟膜，不易吸收水分，所以在上面作畫的效果與一般宣紙不同。張路作畫用水較多，水墨在箋紙上很快融成一片，筆觸的先後順序不易區分，故此扇顯得墨色浮動，水氣淋漓。其點畫用筆，看似隨意雜亂，然意存筆先。用不拘成法的筆畫組成簡率的物象，樹木人物雖朦朧，但神韻畢現，顯示出張路水墨寫意畫法的嫻熟技藝。

本幅款署："平山"。鈐收藏印"小崧真賞"（朱文）、"敬"（朱文）。

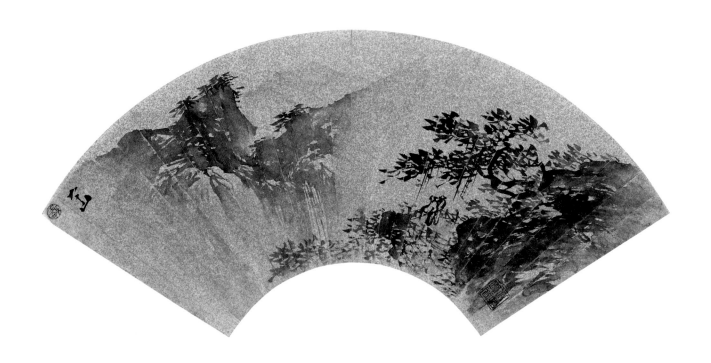

95

葉澄　雁蕩山圖卷
綾本　設色
縱35厘米　橫290.3厘米

The Scenery of Yandang Mountain
By Ye Cheng　Ming Dynasty
Handscroll
Color on thin silk　H. 35cm　L. 290.3cm

此圖描繪的是位於浙江境內，號稱東南第一山的北雁蕩山。
畫卷徐徐展開，一處處風景逐漸展現，作者對景寫生，筆底
風景各具奇姿，雖僅是雁蕩山的一部分，卻已展現出它的奇
秀特色和壯闊氣勢。

作者行筆尖峭細勁，山間林木、風景人物乃至溪邊亂石均刻
畫細緻。山岩的外輪廓線方折挺勁，山體內部則將一種尖峭
而銳利的短皴線與短促勁健的小斧劈皴相結合，同時以墨加
色淡施暈染。繁密細勁的用筆與豐富的設色使畫面氣氛趨於
活躍，極好地表現出了雁蕩山奇異，秀美的景色特徵。遠山
空勾輪廓，染以花青，山間雲氣迷濛，更增加了畫面的層次
感。

本幅自識："雁蕩山圖。嘉靖丙戌燕山葉澄作。"鈐收藏印
"濮陽李延相雙檜堂書畫私印"（朱文），後尾紙有清代梁清
標題記，前隔水鈐藏印"董氏夢樹菱堂收藏書畫印記"（朱
文）、"只恐誤落俗人手"（白文）、"鐵珊寶藏"（朱文）等。

丙戌為明嘉靖五年（1526）。

葉澄，生卒不詳，活動於嘉靖年間（1522－1566）。字原
靜，號常山，祖籍吳縣（今江蘇蘇州），寓居北京。善畫山
水，畫史記載其"山水法戴進"、"其神似處，幾莫能辨"。
但從傳世作品來看，雖然在氣勢的雄健等方面與戴進有共通
之處，畫法上卻遠較戴氏繁細，而更近似其同時期的吳派畫
家陸治。

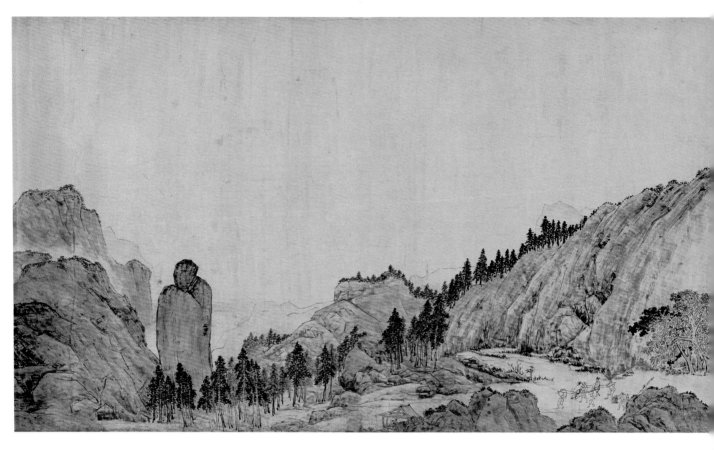

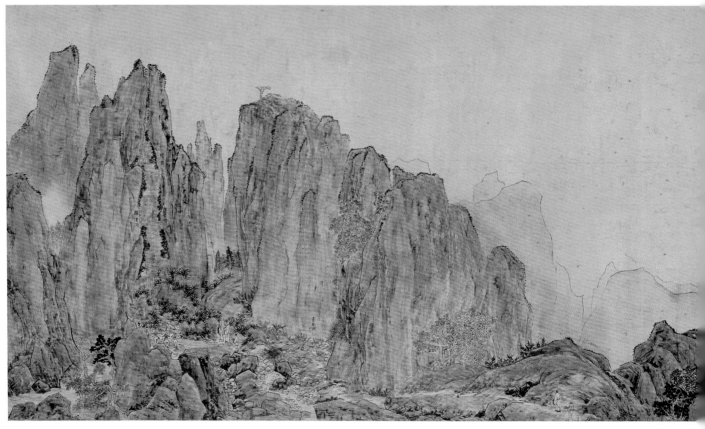

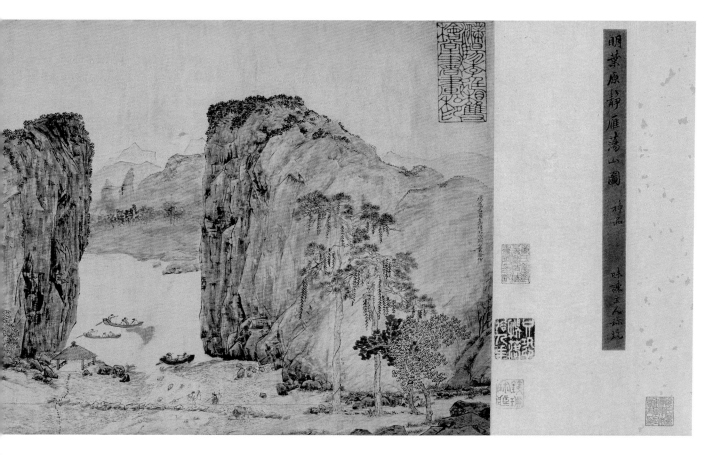

明葉原靜雁蕩山圖 神品 味諫主人珍玩

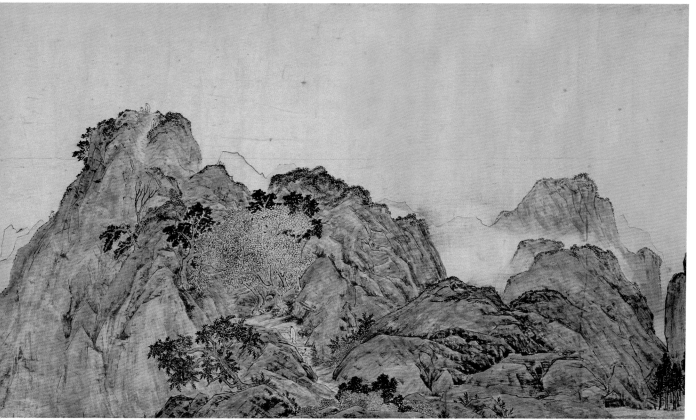

論畫之道筆意愈高而派益著其故在

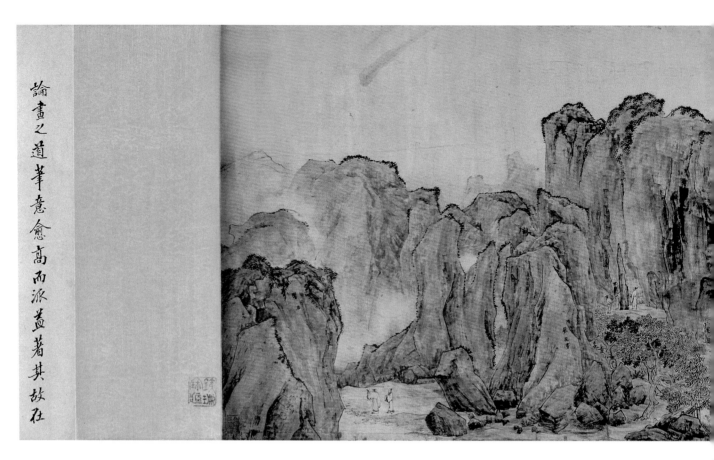

久熟樂原靜名而未見其畫今從太原溫氏得此卷為蕉林相舊藏
觀其筆墨渲染稱有古人規度圖續實鑒稱其師戴文進而得其神
雖信然　道光丙午嘉平月辰閣於都門寓舍之味諫軒同題時鐘葇初
挹金梅正談
吳泉焦左麟

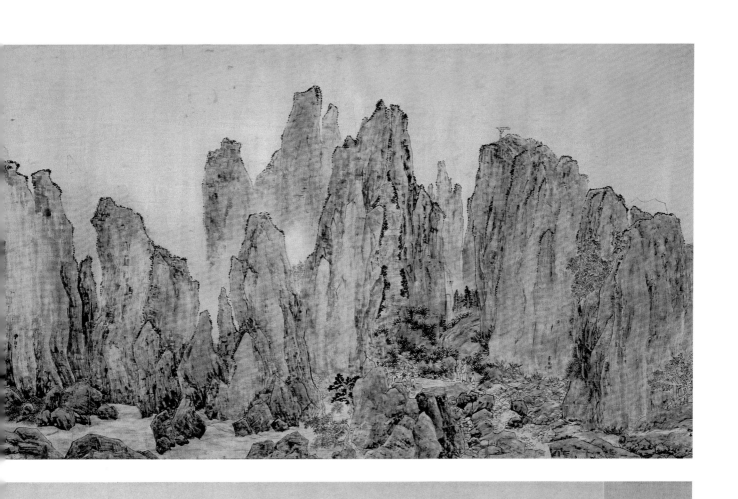

論畫之道筆意愈高而派蓋著其故在
當代從遊者眾又後人摹倣混珍希
圖射利者輩出是以真偽雖則雜陳而
追本窮源猶有識者至明代葉原靜其
筆墨近古與雙著作軍見如高人混
跡闤闠俗眼莫識求之數十年末獲一
觀詢于同志未經見者過半余於庚
戌四月得其鴈蕩山圖堪稱希世寶
大抵山水宗乎北苑而雄健過之人物
出入馬遠夏圭而精神遇之雖未必超
出唐宋元人之名迹而真蹟之僅見
無賈之混真直不當起出乎唐宋元
各大家名迹矣謹題其末以誌所重

鎮州梁清標

96

葉澄　山水人物圖卷
絹本　設色
縱25厘米　橫105厘米

Landscape with Figures
By Ye Cheng　Ming Dynasty
Handscroll
Color on silk　H. 25cm　L. 105cm

圖繪湖濱水際，一文士攜童子信步而行。雖是近距離取景，
但作者安排景物錯落有致，加之有大面積的水面及被淡化開
去的遠山，使畫面毫無迫塞之感。全圖用筆較簡，以花青暈
染為主，且通幅用色較淡，爽朗明快。人物用筆清勁，神態
瀟灑。

本幅自識："葉澄"。鈐"原靜"（朱文）。

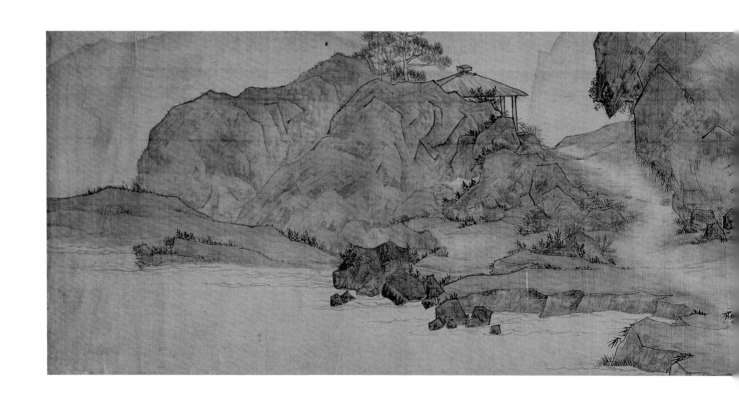

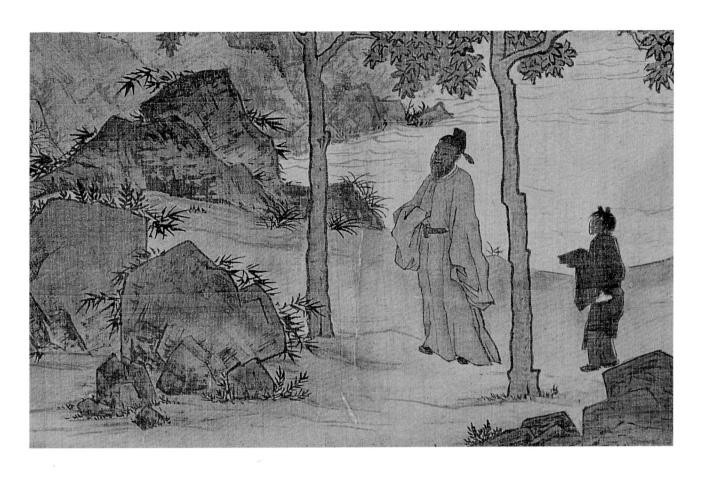

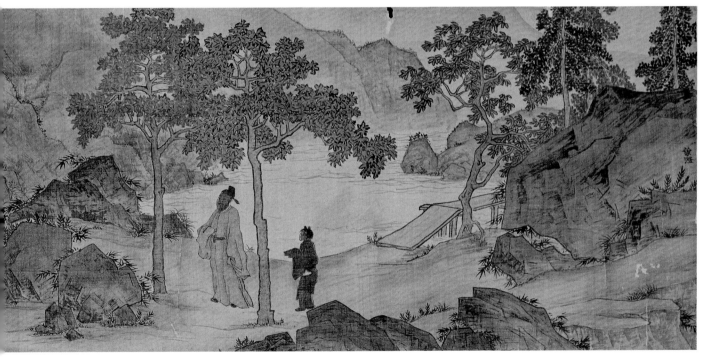

97

葉澄　山水圖卷
絹本　設色
縱25.3厘米　橫119.9厘米

Landscape
By Ye Cheng　Ming Dynasty
Handscroll
Color on silk　H. 25.3cm　L. 119.9cm

圖繪一高士於山間隱居讀書，不遠處有一童子似在生火煮
茗。山間樹木的葉子或凋落幾盡，或殷紅似火，點明了畫面
的深秋季節，更增添了環境清冷幽寂的氛圍。遠方山巔不勾
輪廓，只以花青或稍加淡墨暈染，一片空濛，愈發顯現出主
人公隱居之處的高險、幽僻。筆墨渲染時用墨較重，山石顯
得更加厚重，使整個畫面的氣氛沉穩下來，更突出了巖穴隱
居生活的安詳與靜穆。

本幅自識："嘉靖庚寅燕山葉澄畫"。鈐"原靜"（朱文）。

庚寅為明嘉靖九年（1530）。

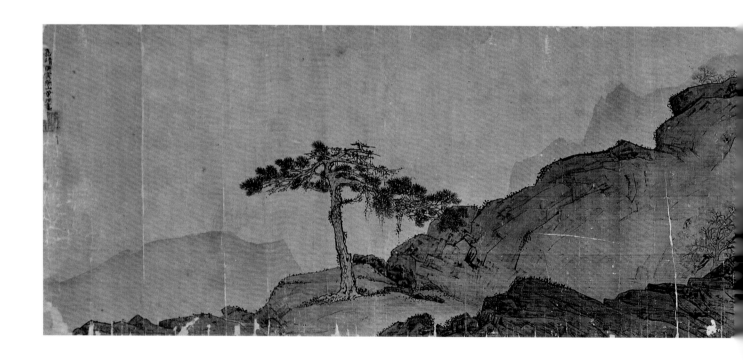

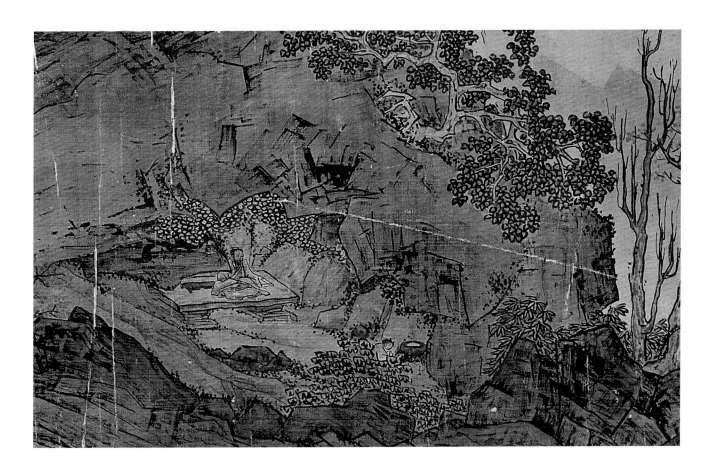

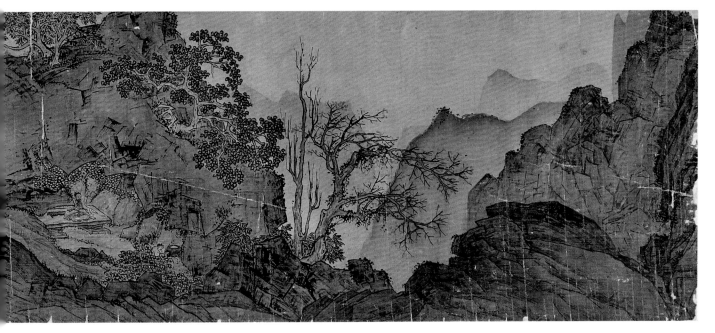

98

汪肇　蘆雁圖軸
絹本　墨筆
縱118.5厘米　橫153厘米

Geese Dwelling By the Reeds
Wang Zhao　Ming Dynasty
Hanging scroll
Ink on silk　H. 118.5cm　L. 153cm

此圖選取沙州葦塘一角，殘荷低垂，葦葉迎風，一派秋日肅殺淒涼的景象。南遷的羣雁在此薄暮時分飛臨塘上，前行的數隻已經着地，天空的三隻正急遽下落，地上與空中的大雁遙相呼應，與荷花、蘆葦構成了一幅構圖飽滿而又動態鮮明的畫卷。

圖中雁羣刻畫生動，反映出畫家較強的寫生能力。筆墨明顯受宮廷畫家林良、呂紀的畫風影響。葦葉用筆粗率簡略，殘荷較為細膩，採用了細筆勾勒葉筋，復以水墨渲染的手法，以墨的濃淡表現出陰陽向背，增強了殘荷的凋落感。作為襯景的溪水、坡岸，僅寥寥數筆勾成。此圖寫實、寫意並用，工細、簡逸相兼，詩畫結合，具一定文人畫意趣，應屬汪肇早期作品。

本幅自題："草草虛實不列行，相呼相喚過衡陽。蘆花月落渾無寐，啄盡汀洲一夜霜。海雲詩畫。"鈐"時雨"（白文）。

汪肇（公元十六世紀），字德初，號海雲，安徽休寧人。工繪事，長於翎毛花卉的創作，畫山水、人物出入於戴進、吳偉，但多草率之筆。花鳥草木則名重一時，與蔣嵩齊名，為浙派後期畫家代表人物之一。

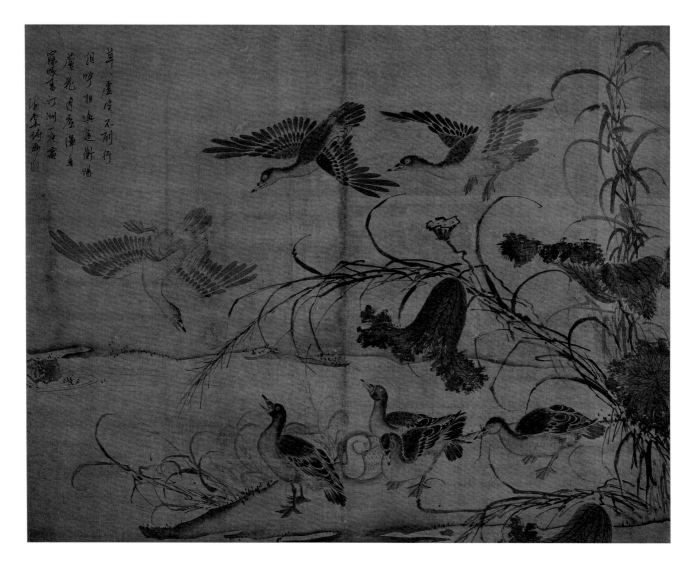

99

汪肇　觀瀑圖軸
絹本　設色
縱180.2厘米　橫98.8厘米

Enjoying the Waterfall
By Wang Zhao　Ming
Dynasty
Hanging scroll
Color on silk
H. 180.2cm　L. 98.8cm

畫面右下角繪三人於山間觀
看對面高山飛瀑，身後山石
挺峭，大樹高聳。畫中人物
穿着各異，中間一人身着袍
服，頭戴襆巾，左側一人挽
髮髻於頂，似是兩位文人故
友。右側一人髡髮而手執書
卷，應為書童。

圖中人物畫法承吳偉風格，
只是用筆略顯粗率。三人神
情專注，視線的集中使人物
與對面的景物有機地聯繫在
一起。山形高大，似有壓迫
之感，因而畫家在右側畫面
留下了大片空白，使畫面在
構圖上趨於平衡，減去迫塞
之感。山石樹木的勾染皴擦
很有層次，碩大的樹葉採用
雙勾敷色的方法。從風格分
析，此圖應是汪肇較早期的
作品。

本幅自識："海雲"。鈐"汪
氏石□"。鈐藏印"山陰洪
繼祥鑑賞"。

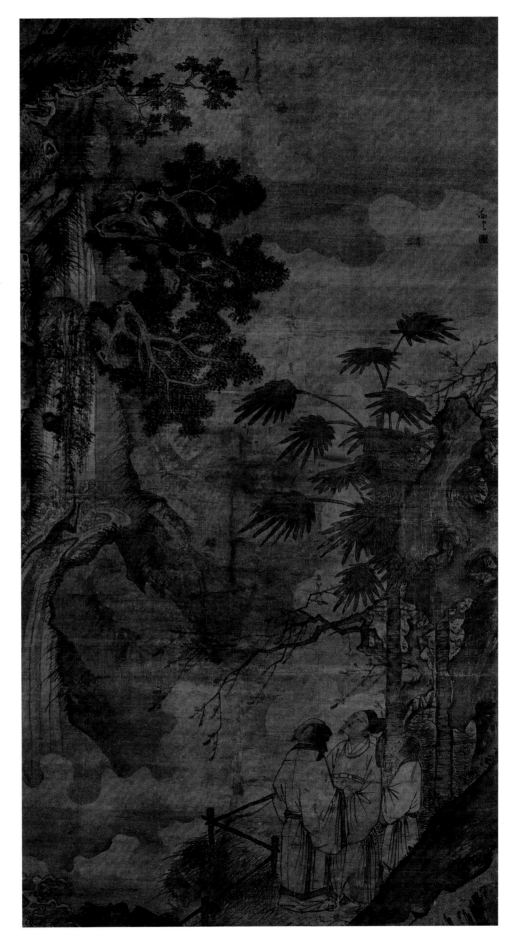

100

汪肇　起蛟圖軸
絹本　水墨
縱167.5厘米　橫100.9厘米

Dragon Emerging
By Wang Zhao　Ming
Dynasty
Hanging scroll
Ink on silk
H. 167.5cm　L. 100.9cm

畫面描繪山雨欲來之時，狂
風中一老者攜僕行進在山路
之間，忽聞驚雷，驟然回
首，卻見一條蛟龍挾風帶雨
衝出水面，直入天際。人龍
遙相呼應，構成了畫面的主
體，周圍林木在狂風中顯得
飄搖不定，洋溢着躁動不安
而又神秘莫測的氣氛。

圖中人物的刻畫帶有吳偉的
某些特點，只是衣紋更趨粗
簡，整體造型與人物動態的
刻畫仍達到較高水平。隱現
於雲水之間的蛟龍刻畫細
膩，筆墨不多，但形神兼
備，特別是四周水墨暈染而
成的雲氣，動勢十分明顯，
對於表現蛟龍上升之勢起到
了較強的烘托作用。山石用
粗筆勾形，闊筆斧劈皴表現
山體質感，樹木亦以粗筆勾
畫，樹葉則用濃淡不一的墨
色點踩而成，更增風雨飄搖
之感。整幅畫面具有強烈的
動感效果，充分展示了浙派
後期畫家的藝術特點，是汪
肇山水人物畫中最具代表性
的作品之一。

本幅自識：“海雲”。鈐“克
終”（朱文）。左下角鈐藏印
一方。

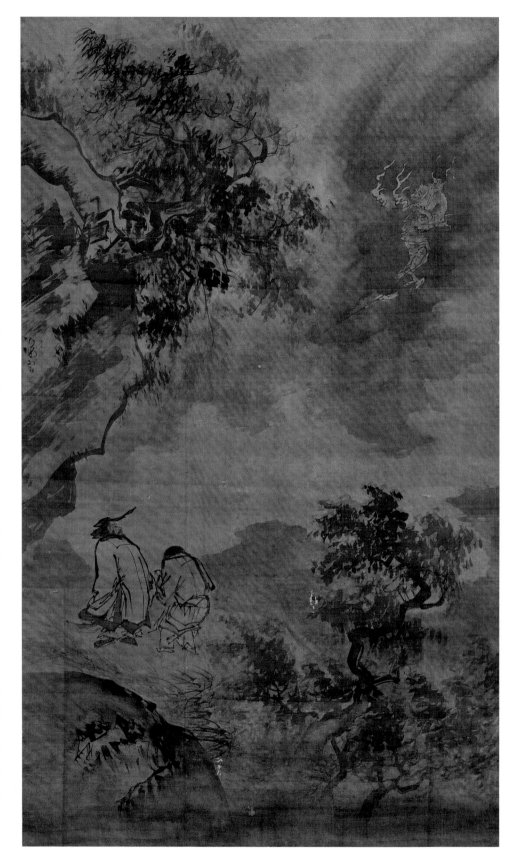

101

汪肇　柳禽白鷳圖軸
絹本　設色
縱190厘米　橫103厘米

Silver Pheasants Looking for
Food and Swallows Fly among
the Spring Willow Twigs

By Wang Zhao　Ming
Dynasty
Hanging scroll
Color on silk
H. 190cm　L. 103cm

圖繪一溪，水中浪花翻湧，
兩隻白鷳覓食岸邊。雄鳥張
嘴低頭啄食，雌鳥安詳佇
立，一動一靜形成鮮明對
比。岸上青草依依，柳枝倒
垂，桃花滿樹，四隻燕子飛
鳴枝間，一派春日景象。

白鷳在我國古代就屬於珍
禽，用工筆設色法描繪最為
恰當。為取得和諧，作為襯
景的山石樹木和翻飛的燕
子，畫法也較為工細。構圖
飽滿而無迫塞之感，物體之
間相互呼應，安排錯落有
致。用色真實自然，恬淡雅
逸。此圖沒有了汪肇山水畫
那種粗獷豪放的筆墨，而代
之以精工細緻的描繪，為其
不多見的精品。

本幅自識："海雲"。鈐"克
終"（朱文）。

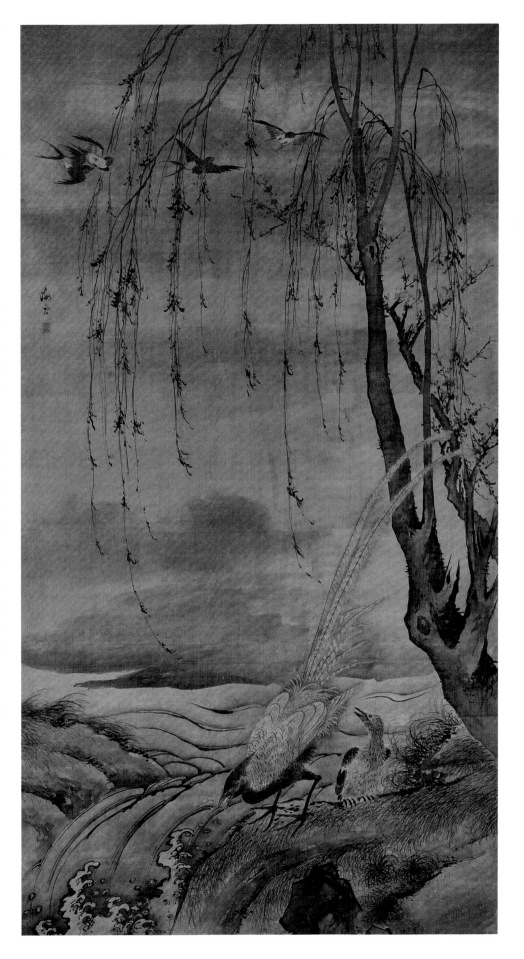

102

郭詡　琵琶行圖軸

紙本　墨筆
縱154厘米　橫46.6厘米

**Illustration to the Poem *Pi Ba Xing*
(the Song of the Lute)**

By Guo Xu (1456-1528 still alive)
Ming Dynasty
Hanging scroll
Ink on paper　H. 154cm　L. 46.6cm

畫取白居易《琵琶行》文意，圖中白居易儒生裝束，衣冠整齊，修髯飄逸，正襟危坐，用同情和憐憫的目光注視着商婦。女子手抱琵琶，露出半側臉頰，正是"猶抱琵琶半遮面"的情態。

此圖畫法簡潔，構圖新穎，無任何背景陪襯。運用白描手法，輕描淡墨勾勒衣紋，線條流暢。女子面部細線勾輪廓，重墨畫髮髻，襯托出琵琶女白皙的臉龐。畫面筆墨不多，濃淡枯濕恰到好處，形成生動的墨韻。

本幅自識："清狂畫並書"。鈐"乾卦印"（朱文）、"仁弘"（朱文）。上部行草自書白居易《琵琶行》全文。

郭詡（1456－約1528），字仁弘，號清狂道人、疏狂散人，江西泰和人。少習儒業，後專事詩畫。弘治年間以擅畫應召至京，授以錦衣官職，卒謝卻，浪跡江湖。擅畫山水、人物，粗筆和工細兼具。其水墨寫意人物畫風格豪放，同時還十分注重詩、書、畫的結合。其畫風筆墨剛健，放中有收，在當時與吳偉、杜堇、沈周齊名。

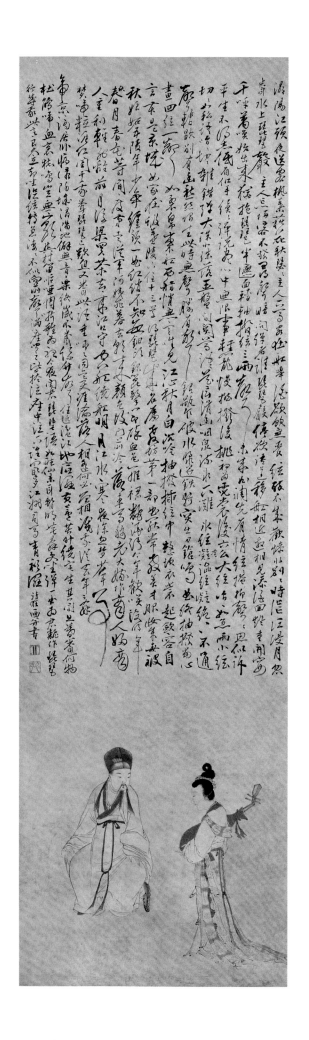

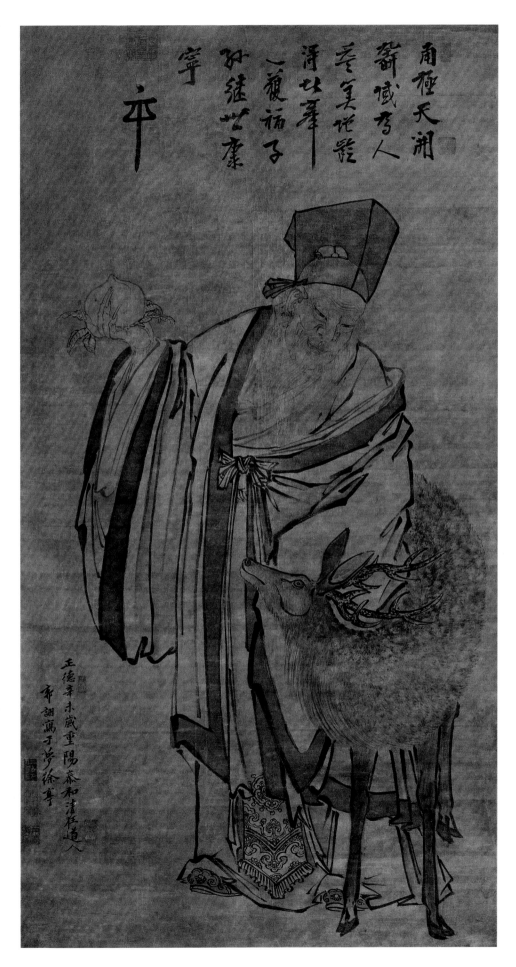

103

郭詡　壽星圖軸
絹本　墨筆
縱166.8厘米　橫90厘米

The God of Longevity
By Guo Xu　Ming Dynasty
Hanging scroll
Ink on silk
H. 166.8cm　L. 90cm

畫中壽星身材高大，頭戴墨紗帽，手托仙桃，身前有鹿相隨，笑瞇瞇的眼中透出智慧，多褶的眼瞼，稀疏的鬍鬚，又增添一分慈祥。

畫家十分重視人物面部的刻畫，先以淡線勾出輪廓和五官部位，再用淡墨按其結構層層烘染，顯示出面部的質感，並突出人物的精神氣質。衣紋中側鋒相間，粗重簡潔，線條垂長而多方折變化，緊貼線條處又用淡墨稍加渲染，使衣紋產生一定的凹凸轉折感。

畫心上題：“南極天，開壽域，為人益，美增齡，得此麟，一獲福，子孫繼，世康寧”。本幅自識：“正德辛未歲重陽，泰和清狂道人郭詡寫於夢徐亭”。鈐“仁弘印”（白文）、“清狂翁”（朱文）、“兩間遊客”（朱文）、“夢徐亭”（朱文）、“郭氏”（朱文）。鑑藏印：“澄心齋”、“潘銀西藏”、“五世蒼皇之孫”。

辛未為明正德六年（1511），作者時年五十六歲。

蔣嵩　歸思圖軸
絹本　設色
縱179厘米　橫102.5厘米

Longing to Return Home
By Jiang Song (16th century)
Ming Dynasty
Hanging scroll
Color on silk　H. 179cm　L. 102.5cm

圖繪一著綠袍官服、腰繫玉帶的官員，雙手攏袖立於山坡間，正舉頭遙望天際。表現出思鄉心切而又身不由己的矛盾心情。遠處山巒重疊，白雲飄浮。官員身後一童扛扇，一童捧酒壺隨侍，下方山石間二僕回首張望。

圖中人物神態刻畫細膩，主人公身材高大，而僕從侍者則相對矮小，無疑繼承了中國古代人物畫以大小區分主次的傳統。另外，畫家有意地將主人公安排在中部偏左的地方，使之有足夠的視線空間向右上角遙望，而下部的僕從又向主人張望，三者視線相繫，組成了一個有機整體，佈局頗具巧思。此圖人物畫法近吳偉，山石畫法有戴進特點，設色莊重樸厚，總體風格較沉穩，不似晚年般簡率，應是蔣嵩較早期的創作。

本幅無款。鈐"三松"（朱文）。上部書七言詩一首："□英偶向太行遊，盼念親兮在彼丘。遙望白雲歸去晚，公卿原出孝思流。"無名款，從字跡看應出自清末端方之手。端方不知"三松"之印為蔣嵩所鈐，將此圖誤識為五代畫家黃荃所作，故上裱有端方隸書題："後蜀黃荃故鄉歸思圖"，款署"陶齋"，鈐"端方"（朱文）。本幅兩側裱邊有端方題識，對黃荃其人其畫及本畫風格加以介紹。鑑藏印"讀古人書"、"松菊猶存"、"笪重光印"、"三希堂精鑑璽"等。

蔣嵩（公元十六世紀），號三松，金陵（今江蘇南京）人。擅畫山水、人物，山水初學元代吳鎮之法，復從吳偉畫法化出，多以焦墨作畫，為時人所賞，是浙派後期重要畫家。

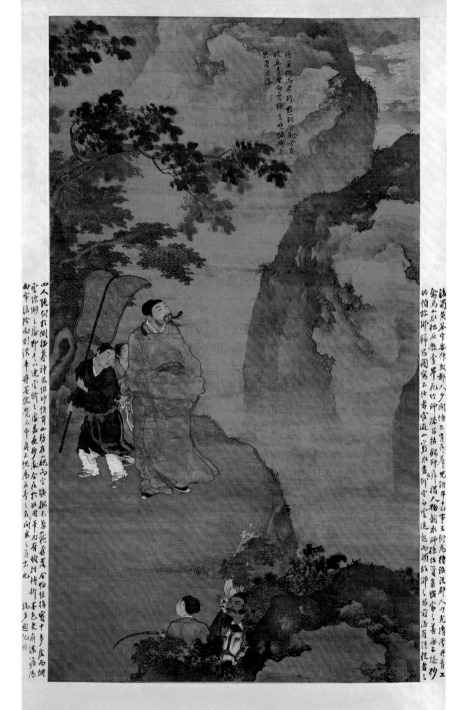

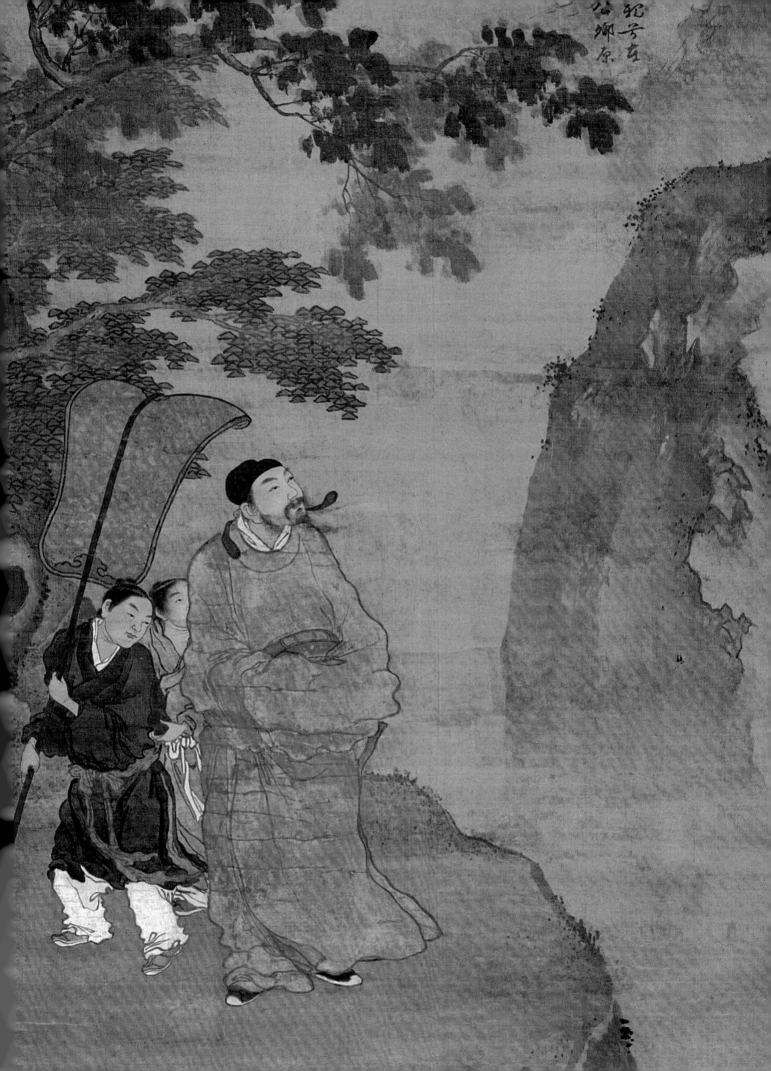

105

蔣嵩　漁舟讀書圖軸
絹本　設色
縱171厘米　橫107.5厘米

Reading in a Fishing Boat
By Jiang Song　Ming Dynasty
Hanging scroll
Color on silk　H. 171cm　L. 107.5cm

此圖表現文人士大夫閑適安逸的生活情趣。圖中山石壁立，雜樹生於其間，葦草叢生，遠山隱現，一條篷船蕩漾水面，文人坐於舟尾，捧卷觀書，舟子在船頭撐篙，釣竿斜插於船上，一派祥和安逸的景象。

此幅構圖飽滿而開闊，從一角式構圖中變化而來，近深遠淺。山石用筆粗簡，墨色交融，利用大面積的水墨暈染表現出南方山石造型奇麗而又華潤的特色。樹木以淡墨寫枝幹，焦墨點葉，濃淡相間，生動自然。人物雖着墨不多，但寥寥數筆，便將人物的身份特徵表現出來，體現了作者深厚的筆墨造型功力。在這幅作品中，浙派後期畫家狂躁、粗簡的筆墨特徵表現的不很強烈，而所營造的意境卻帶有某些文人畫的特點，是蔣嵩山水畫中具有代表性的作品之一，也是其成熟風格的典型之作。

本幅自識："三松"。鈐"恭靖公孫"（朱文）、"蔣嵩私印"（朱文）。

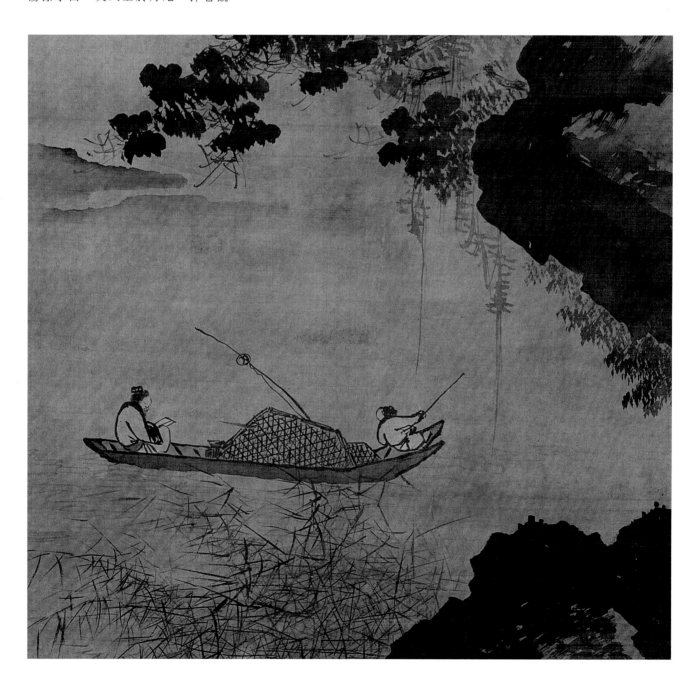

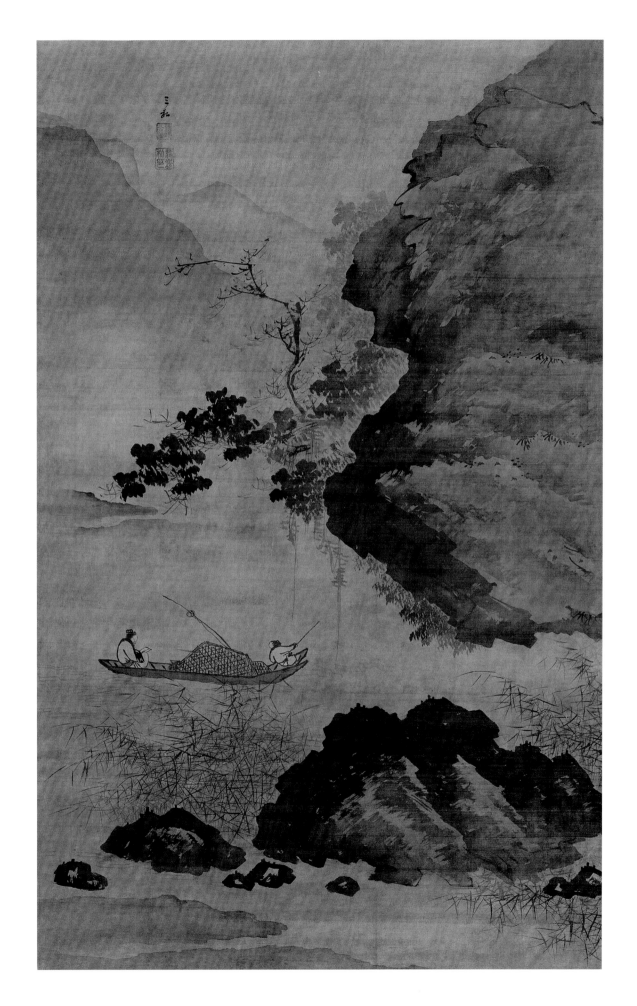

197

106

蔣嵩　攜琴看山圖軸
絹本　墨筆
縱163.2厘米　橫98.5厘米

Carrying a Lute to View the Mountain
By Jiang Song　Ming Dynasty
Hanging scroll
Ink on silk　H. 163.2cm　L. 98.5cm

圖繪溪岸之上，一老者躬身前行，正
回首觀望，一小童抱琴隨後。遠處山
巒巍峨，主峰高聳，漸次減淡而消逝
於天際，近景幾株喬木立於坡岸之
上。

此圖人物形象簡練概括，脱胎於吳偉
粗筆人物畫風格。遠處山峰皴染有
致，特別是斧劈皴的運用，體現了作
者山水畫源於南宋院體的特色。樹木
筆墨淋漓，墨氣滋潤。構圖則繼承了
南宋院體邊角式的佈局，從而使全圖
顯得視野開闊。作者所鈐款印又使略
帶傾斜感的畫面得到充實而達到構圖
的和諧。從技法風格來看，應是蔣嵩
成熟期的作品。

本幅款署："三松"。鈐"恭靖公孫"
（朱文）。鈐"右山印"、"魯氏"等
鑑藏印多方。

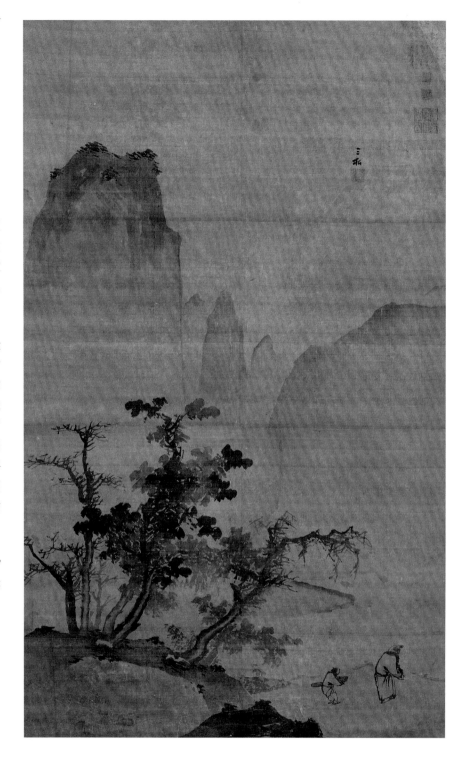

蔣嵩　山水圖軸
紙本　墨筆
縱134.5厘米　橫32.8厘米

Landscape
By Jiang Song　Ming Dynasty
Hanging scroll
Ink on paper　H. 134.5cm　L. 32.8cm

圖繪清曠山水一區，採用三段式構圖。下部坡岸，一株老樹斜探入畫；中部江渚，一人泛舟水面；上部遠山，清淡一抹。

此軸構圖明顯受元代畫家倪瓚的影響，作平遠之景，三段之間既錯落有致，相互之間又聯繫緊密，給人以清遠開闊的視覺效果。由此亦可見，浙派畫家並非固守一種程式，他們也力求廣採眾長而化為己用。蔣嵩此幅山水圖雖在形式上吸收了一些文人繪畫的特點，但筆墨仍不能脫出浙派所形成的固有模式，因而略乏淡逸平和之氣，而多躁動不安的韻味。全圖多用焦墨渴筆，江岸施橫向拖帶之筆，樹木則以濃淡相間的墨色和枯渴的用筆點染而成，具有其自身焦墨山水畫的特色。

本幅無款。右上角鈐"三松"（朱文）。

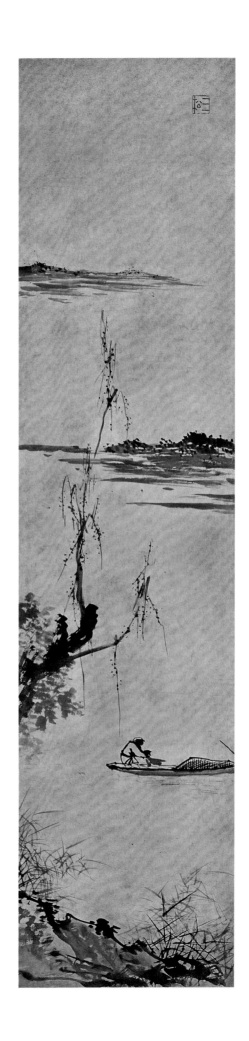

108

蔣嵩　山水圖扇
金箋本　水墨
縱17.9厘米　橫51.2厘米

Landscape
By Jiang Song　Ming Dynasty
Fan covering
Ink on gold-flecked paper　H. 17.9cm　L. 51.2cm

圖繪坡岸之上，二人站立拱手對話。畫面左側繪雜樹喬木數

株，江水漣漣，遠山依依。近景佔據了畫面左半部分，而右半部分則以虛景手法處理。墨色上具濃淡、乾濕變化，使畫面近深遠淺，層次較為豐富，同時也增添了深遠感。人物僅寥寥數筆，但形態宛然。筆墨精練簡約，與其粗獷的山水表現風格相諧調。

本幅款署：「三松為西園作」。鈐「三松印」（白文）。

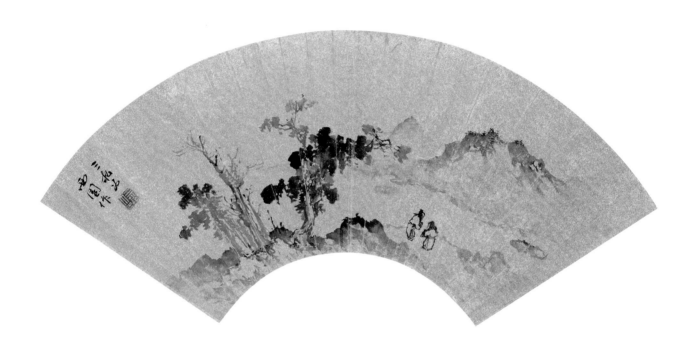

109

蔣嵩　旭日東升圖扇
金箋本　設色
縱17.2厘米　橫47.9厘米

The Sun Rising in the East
By Jiang Song　Ming Dynasty
Fan covering
Color on gold-flecked paper　H. 17.2cm　L. 47.9cm

圖繪海上日出之景。全圖以海水浪花構成主體，一輪紅日半露海面。旭日用留白法表現，四周雲氣以淡墨渲染而成，頗具光華四射之意境。

圖中海水起伏，浪花翻滾，用筆短促而迅疾，給人以躁動不安的感覺，顯現出浙派後期畫家所共有的特點。近處用墨較為濃重，漸次而淡，層次分明，在中國古代繪畫中單純表現海上日出之景的作品並不多見，即使描繪，一般在構圖上也增添一些山石、樹木、人物等作為襯景，而此圖只以海水、旭日構成，頗富特色。

本幅署款"三松"。鈐"三松"（朱文）。鈐"芝園曹氏平生真賞"鑑藏印一。

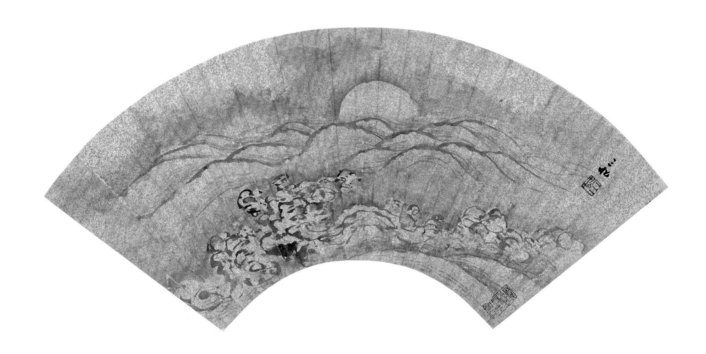

110

蔣嵩　山水圖扇
金箋紙本　設色
縱18.2厘米　橫49.6厘米

Landscape
By Jiang Song　Ming Dynasty
Fan covering
Color on gold-flecked paper　H. 18.2cm　L. 49.6cm

圖繪煙雨迷茫的江南小景。近景是幾株用墨濃重的大樹，樹蔭下為一結構簡單的房舍，二人正緩步走來。小河從遠處山角下流淌而出，草木由濃及淡，漸為雲氣所籠罩。遠山起伏，近深遠淺，漸次消逝於天際。

此圖一改筆墨狂躁的風格特徵，基本採用點染堆垛的手法，以大面積的墨塊構成畫面，其畫法顯然是受了文人畫的影響。山川層次清晰，接轉自然，清潤華滋，恰如其分地表現了江南山水特色。

本幅無款。右上角鈐"三松"（朱文）。

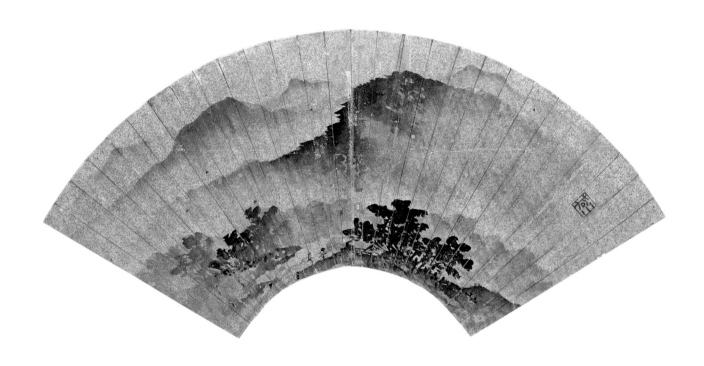

111

彭舜卿　二仙圖軸
絹本　設色
縱165.5厘米　橫95.5厘米

Two Immortals
By Peng Shunqing　Ming
Dynasty
Hanging scroll
Color on silk
H. 165.5cm　L. 95.5cm

圖繪八仙之呂洞賓和藍采和
形象。呂洞賓身着儒服，背
負寶劍，手持羽扇，衣帶飄
然，神態瀟灑。藍采和衣衫
襤褸，光着腳板，手提花
籃，目光注視着呂洞賓。

畫面構圖簡潔，線條粗獷，
筆墨放縱，形象世俗，二仙
猶如日常生活中凡夫俗子，
反映了浙派後學的典型畫風
和格調。

本幅款署："玉宸仙吏彭舜
卿寫"。

彭舜卿，生卒不詳，號素
仙，又號玉宸仙吏，長興
（今浙江湖州）人。長於人
物，兼工山水。

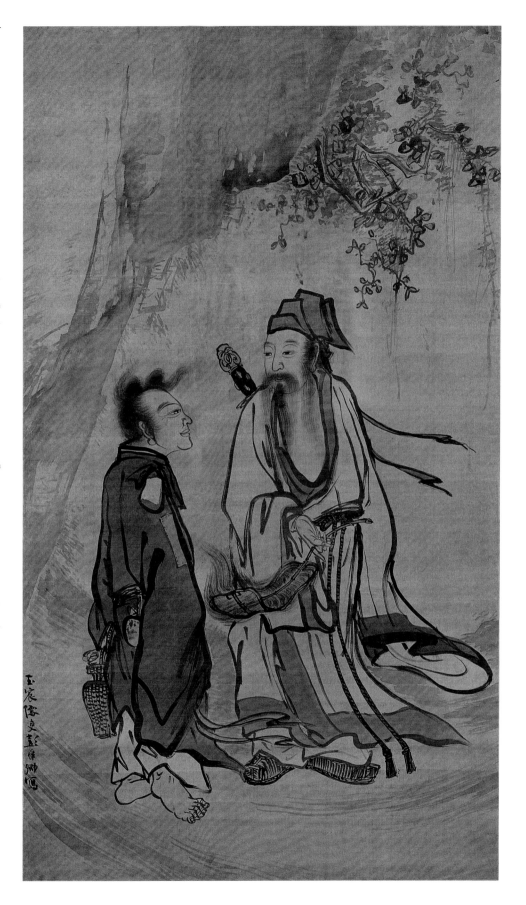

112

鄭文林　八仙圖軸
絹本　設色
每幅縱102.5厘米　橫79.3厘米

Eight Immortals
By Zheng Wenlin　Ming Dynasty
Hanging scroll
Color on silk　H. 102.5cm　L. 79.3cm

圖繪八仙形象，全套共四軸，每軸繪仙人二位。第一幅繪呂洞賓、漢鍾離，一蹲一坐，呂洞賓正面而坐，漢鍾離手執芭蕉扇，口吐仙氣，二隻小葫蘆在氣上飄動。第二幅繪鐵拐李與藍采和，均作立姿，藍采和手執花籃，注目於空中的花葉，鐵拐李雙手扶杖，以下頷枕之，正側目觀看，空中以雲氣數道作襯景。第三幅繪張果老與何仙姑，張果老鬚髮皆白，面目慈祥，坐於地上，何仙姑背向，伸手接執空中一枝荷葉。第四幅繪曹國舅與韓湘子，均取立姿，視線集中於畫面左下角的葫蘆上，飄搖上升的一股仙氣中有一隻笛子和一個太極符顯現其間。

四幅作品既為一個整體，卻又獨立成章。每軸以人物形象的刻畫作為重點，襯景則相對簡單，構圖緊湊。人物面部刻畫較為細膩，屬吳偉一派風格，衣紋線條相對粗簡、率意，運筆迅疾而又不失沉穩，用墨濃重而又具乾濕濃淡的變化，頗具表現力。體現了鄭文林獨特的繪畫風格，同時也是浙派後期較有代表性的人物畫作品之一。

末幅自識："滇仙"。鈐"鄭仙文林"（白文）。每幅下角均鈐收藏印二，印文不辨。

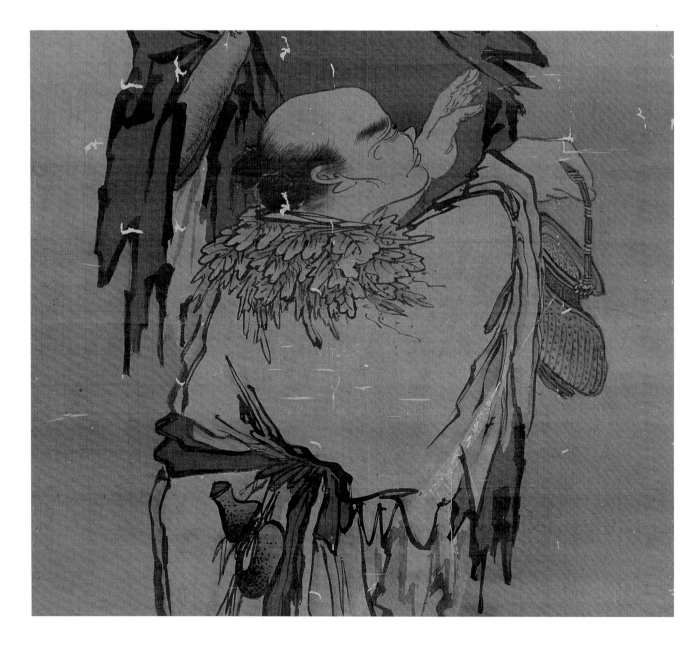

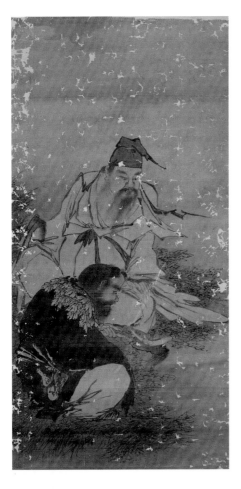

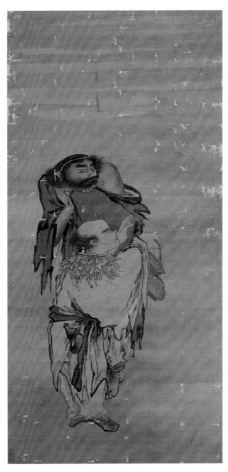

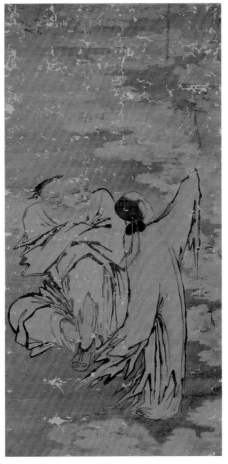

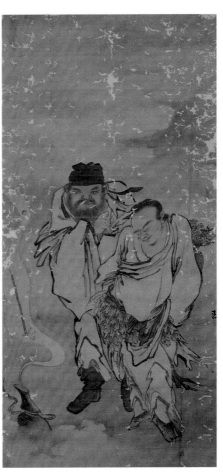

113

鄭文林　春柳弈棋圖軸
絹本　設色
縱189厘米　橫94.2厘米

**Playing Chess under the
Spring Willow**

By Zheng Wenlin
Ming Dynasty
Hanging scroll
Color on silk
H. 189cm　L. 94.2cm

圖繪二人坐於山石間閑憩，
左側露棋盤一角，背後是高
大的柳樹，枝幹嶙峋，新枝
嫩葉發於樹端，右側崖壁高
懸，一道飛瀑直瀉而下，二
人視線均集中於飛瀉的瀑
布。

畫面人物面部刻畫細膩，老
者鬚髮皆白，背倚山石而
坐，中年人側身而坐，一手
踞地，一手執扇，身體微向
前傾，姿態表情真實自然。
人物衣紋用筆簡練粗放，勁
折有力，明顯受到吳偉畫風
的影響。山石樹木的畫法則
較多南宋“院體”山水畫遺
意，但亦趨於粗簡。構圖飽
滿，以人物為中心，襯景佈
置密中有疏。反映了鄭文林
繪畫的典型面貌。

本幅自識：“滇仙”。鈐二
印，印文不辨。

鄭文林，生卒不詳，號顛
仙，按其作品署款當為滇
仙，福建人。其生平，畫史
記載極為簡略。從存世作品
看，他工畫仙釋人物一類題
材，風格粗簡，受吳偉等浙
派畫家影響，流於率意，當
屬浙派後期畫家。

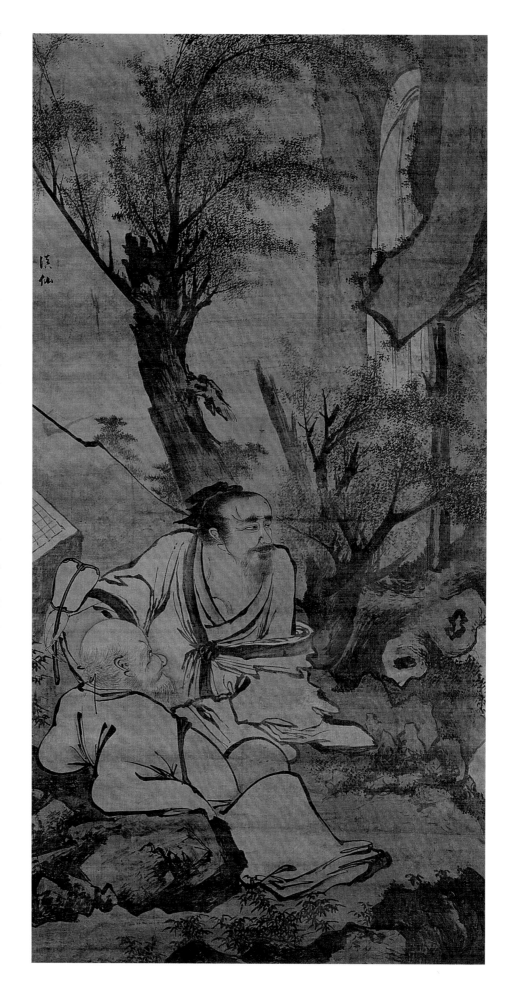

114

鍾欽禮　雪景山水圖軸
絹本　墨筆
縱170.8厘米　橫103.2厘米

Landscape in Snow

By Zhong Qinli　Ming
Dynasty

Hanging scroll

Ink on silk

H. 170.8cm　L. 103.2cm

圖繪積雪覆蓋的山川村舍，
點綴以枯樹寒林，近景一小
舟行於水面，老少二人躲在
篷內避寒，舟尾艄公撐篙。
給人以靜謐孤清之感。

全幅山形皆用墨線勾勒，山
體很少皴筆，石面、坡岸、
層頂處留白，天空、山腰等
用淡墨暈染，形成強烈的黑
白對比，從而襯托出積雪的
潔白。用筆古拙勁峭，線條
較少變化，主要通過點、
線、面不同墨法形式有機的
結合，從而創造出幽淡寂寥
的畫境。

本幅自題："會稽山人鍾欽
禮書於一塵不到處"。

鍾欽禮，生卒不詳，號會稽
山人，浙江上虞人。善畫雲
山草蟲，成化、弘治年間應
召入宮，直仁智殿。畫法主
宗戴進，縱筆粗豪，故畫史
將他列為"浙派"畫家。

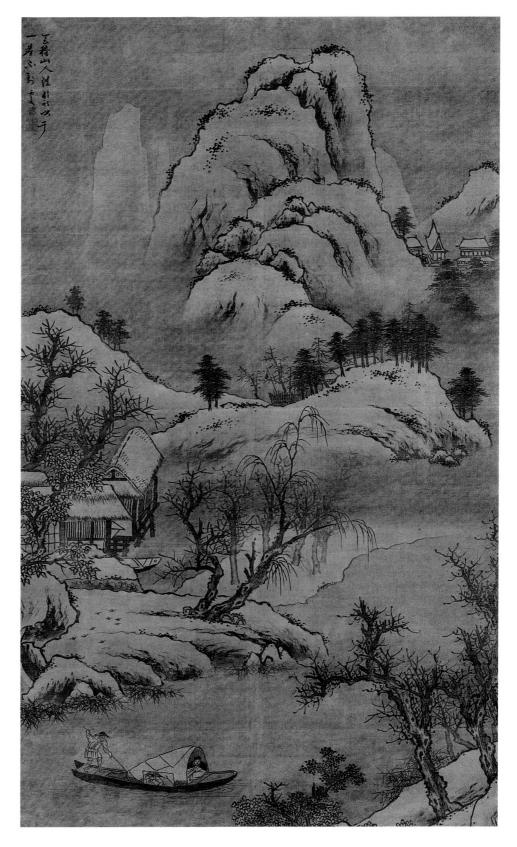

鍾欽禮　豆莢螳螂圖頁
絹本　設色
縱20厘米　橫21.5厘米

Pods and Mantises
By Zhong Qinli　Ming Dynasty
Leaf
Color on silk　H. 20cm　L. 21.5cm

圖繪豆莢一莖，一隻螳螂伏於枝葉之上，似欲捕食。

此圖屬兼工帶寫的風格。豆莢枝葉純用色彩以沒骨法畫出，螳螂的描繪較工細，也以沒骨法為主，略加勾描，形態生動，纖細的觸鬚不失柔韌。本

幅絹色已十分黃舊，使原本清新淡雅的畫面平添幾許古樸之韻。

本幅款署："欽禮"。鈐"鍾氏欽禮"（朱文）。鈐鑒藏印"可亭珍賞"（朱文）。

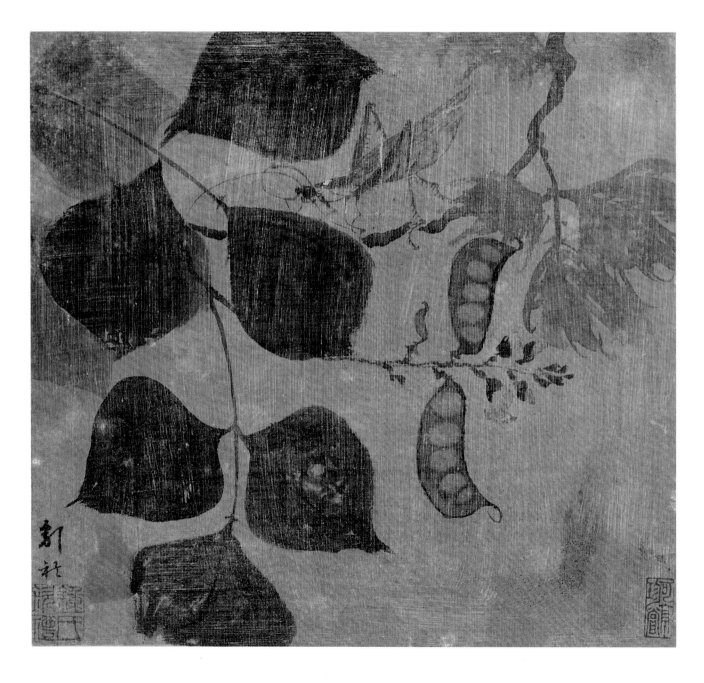

116

李著　山水圖扇
紙本　水墨
縱19.5厘米　橫52.5厘米

Landscape
By Li Zhu (the late 15th century—the early 16th century)
Ming Dynasty
Fan covering
Ink on paper　H. 19.5cm　L. 52.5cm

此圖為水墨山水畫，近處巨石側鋒橫掃，潑墨淋漓。樹葉隨意點染，墨色凝重。遠山水墨渲染，山頂濃墨橫點，愈近愈淡，直至水面而成一色，過渡比較自然。作品將水墨暈染和縱橫運筆有機結合，取得蒼莽秀潤、剛健豪放的效果，頗具吳偉流派之意韻。

本幅自識："墨湖"。鈐"李潛夫"（白文）。

李著（公元十五世紀末—十六世紀初），字潛夫，號墨湖，金陵（今江蘇南京）人。擅長山水、人物、花卉、翎毛。童年學畫於吳門沈周，得其傳。後專意於吳偉畫法，行筆無所不似，遂成江夏一派。

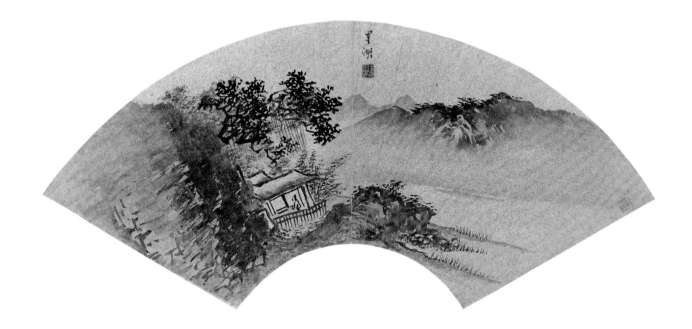

117

李著　雪景山水圖扇
金箋本　墨筆
縱17.5厘米　橫48.5厘米

Landscape in Snow
By Li Zhu　Ming Dynasty
Fan covering
Ink on gold-flecked paper
H. 17.5cm　L. 48.5cm

畫面遠山近水，樹木參差，農舍錯落，景物均覆蓋層層白雪。江面上身披蓑衣的垂釣漁翁縮頸之態，更增添了寒冷凜冽之感。

此圖山巒用墨筆勾線，施以披麻皴，焦墨渴筆點畫雜樹，清淡墨色暈罩水面和天空，留白處表示雪景。畫家運用多種筆墨營造出寒江陰靄、水天空闊的境界，富天然野趣，也可看出李著兼學沈周、吳偉所形成的藝術特色。

本幅自識："墨湖"。鈐"李潛夫"（白文）。

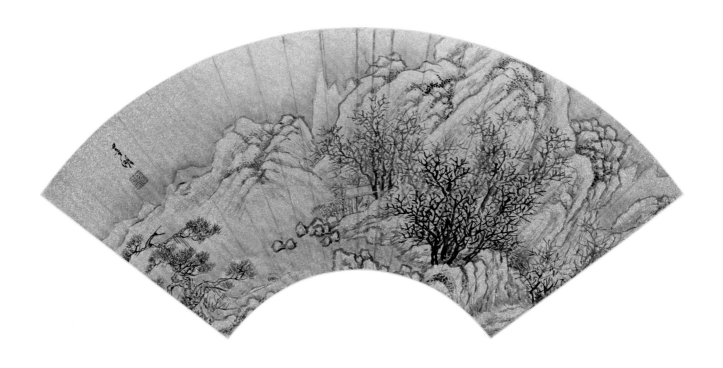

118

朱邦　人物圖軸
絹本　水墨
縱193厘米　橫102厘米

Figures
By Zhu Bang (the late 15th
century—the early 16th
century)
Ming Dynasty
Hanging scroll
Ink on silk
H. 193cm　L. 102cm

圖繪八仙中的鐵拐李、漢鍾
離、呂洞賓。松樹之下，三
仙人圍坐，鐵拐李似在講述
事件，呂洞賓和漢鍾離則在
傾聽。畫家把重點集中在人
物面部表情的刻畫上，通過
瞬間神態來展現人物不同的
性格特徵。

作品畫法略近張路，用筆簡
率放縱，線條頓挫有力，松
幹筆墨尤見粗獷，用以襯托
三仙的高大威武。人物面部
用墨線勾輪廓，加或多或少
的暈染，再以重墨畫濃眉大
眼，尤其注重眼睛的刻畫，
使人物格外傳神。

本幅自識："朱邦"。

朱邦（公元十五世紀末至十
六世紀初），字正之，號九
龍山樵、隱叟，又號酣齁道
人，安徽新安人。擅畫山水
人物。用筆草草，墨汁淋
漓，與鄭文林、張路相近。

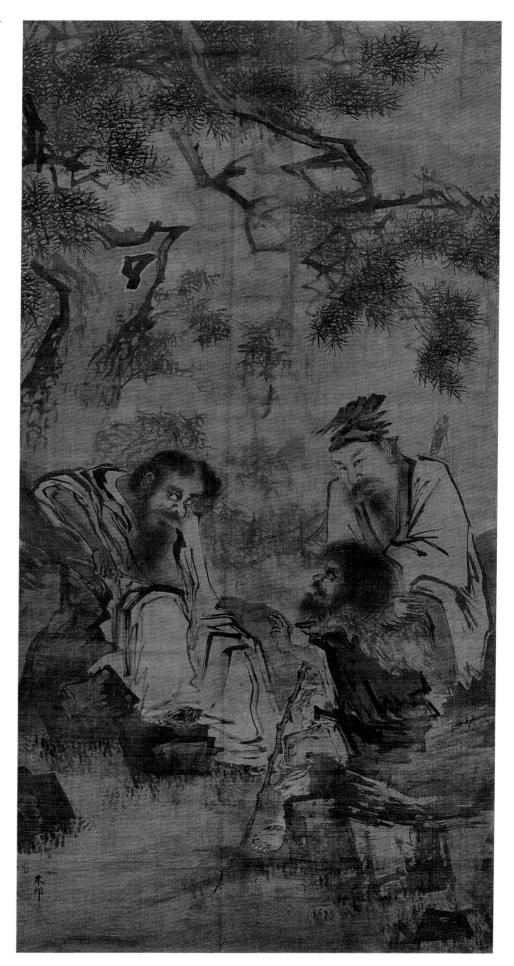

119

姚一川　秋溪漁艇圖軸
絹本　水墨
縱132厘米　橫39.7厘米

Fishing Boat on the Autumn River
By Yao Yichuan Ming Dynasty
Hanging scroll
Ink on silk　H. 132cm　L. 39.7cm

圖用淡墨繪遠山聳立，水面留白。水
中蕩漾一舟，上有漁翁撒網。人物用
寫意畫法，幾筆即勾出形態。右側巨
石突起，以大斧劈皴結合水墨渲染，
使石質顯得剛峭方整。石上雜樹用禿
筆隨意點染，具紛披散亂之姿。

整幅作品洗練明快，筆墨在粗與細、
濃與淡的對比中達到了既富有變化又
和諧統一的效果，較好地表現了江野
清曠空濛的氣象。

本幅自識："一川"。鈐："姚氏布減"
（白文）、"秀溪草堂"（白文）。鑑藏
印"段少嘉藏金石書畫印"。

姚一川，生卒年不詳，約活動於公元
十五世紀末—十六世紀初。號布減，
齋號秀溪草堂。畫風隨意，筆墨剛
健，繼承宋代院體風格而更趨縱逸，
為"浙派"後學之一。

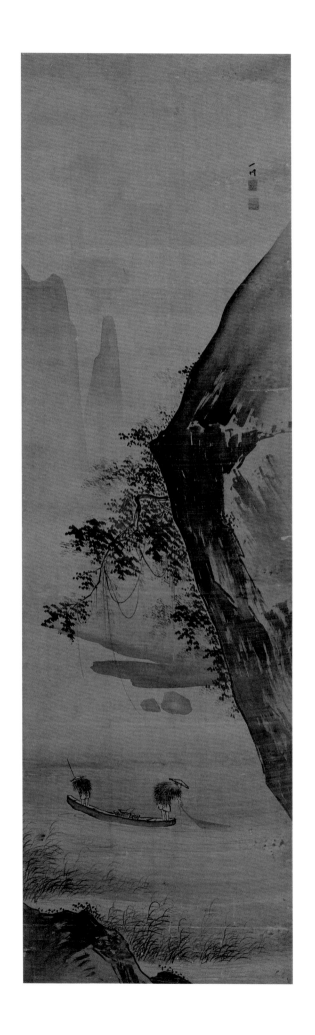

120

明人　商山四皓圖軸
絹本　設色
縱194厘米　橫103厘米

Four Hoary-Headed Hermits in the Shang Mountain
By Anonymous　Ming Dynasty
Hanging scroll
Color on silk
H. 194cm　L. 103cm

此圖取材於西漢初年,四德高望重之老者隱居商山的典故。圖繪崇山峻嶺之中,現一小廬,二老者正在對弈,一人旁觀,又山腳之處,一老者攜童子緩步而歸。

畫面山石運以斧劈皴,然比較粗率;人物衣紋作釘頭鼠尾描,但頓挫過分;樹枝用筆轉折方硬,卻顯得瑣碎。畫法仿學戴進,而過於粗率、外露、瑣碎的筆墨已呈"浙派"末流之面貌,應出自"浙派"後學之手。"浙派"繪畫中,有一些主宗南宋"院體"的作品,常常被冒充馬遠、夏圭等人的宋畫。"浙派"名家戴進、吳偉的傳世作品,也有不少贗品,多屬傳人之作,也有後世仿本。此幅當屬"浙派"後學者的作品,被冒充為戴進畫跡。

本幅無款印。

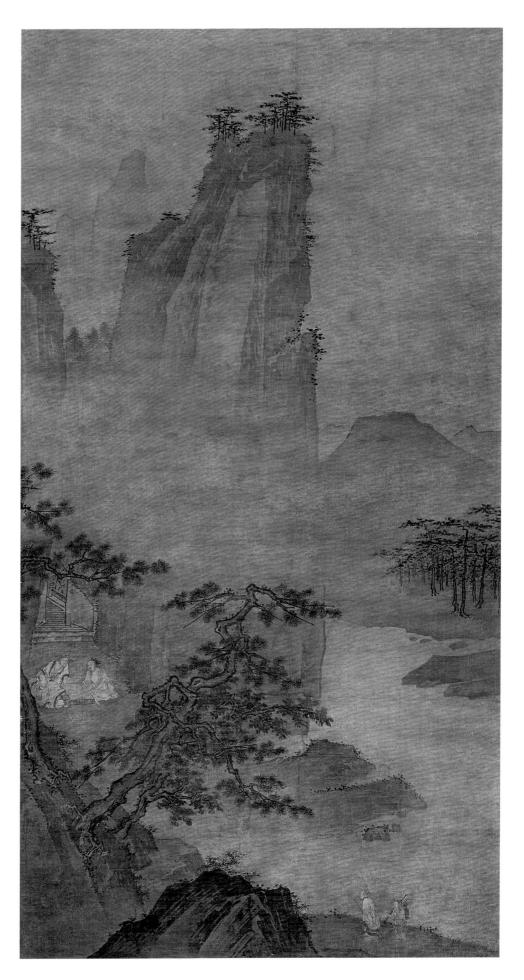

121

明人 浙江名勝圖卷

絹本 設色
縱34.5厘米 橫937厘米

Wonderful Scenery in Zhejiang Province

By Anonymous Ming Dynasty
Handscroll
Color on silk H. 34.5cm L. 937cm

此圖以長卷形式展現浙江名勝，各名勝均突出其特色和勝景，如杭州之西湖、蘇州之虎丘、寒山寺等，作品已具導遊圖性質，此類題材確屬"浙派"畫家之擅長。

作品用筆瑣碎，線條軟弱，水平不高，戴進款印均不符，吳寬題跋亦偽。故此圖當是明人臨仿之作，真跡已佚。

本幅自識："錢塘戴進畫"。鈐"止止齋"（朱文）、"文進"（朱文）。後紙吳寬題跋。鑑藏印記有：乾隆八璽、"嘉慶御覽之寶"、"宣統御覽之寶"以及"永存珍秘"、"人生一樂"、"丹山赤水"、"平生真賞"、"宏齋世藏圖籍"、"神品"諸印。《石渠寶笈續編》著錄。

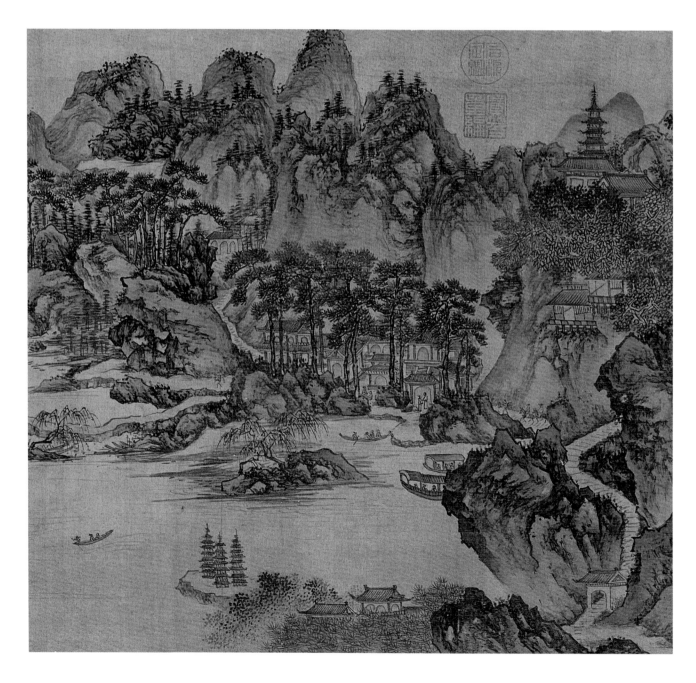

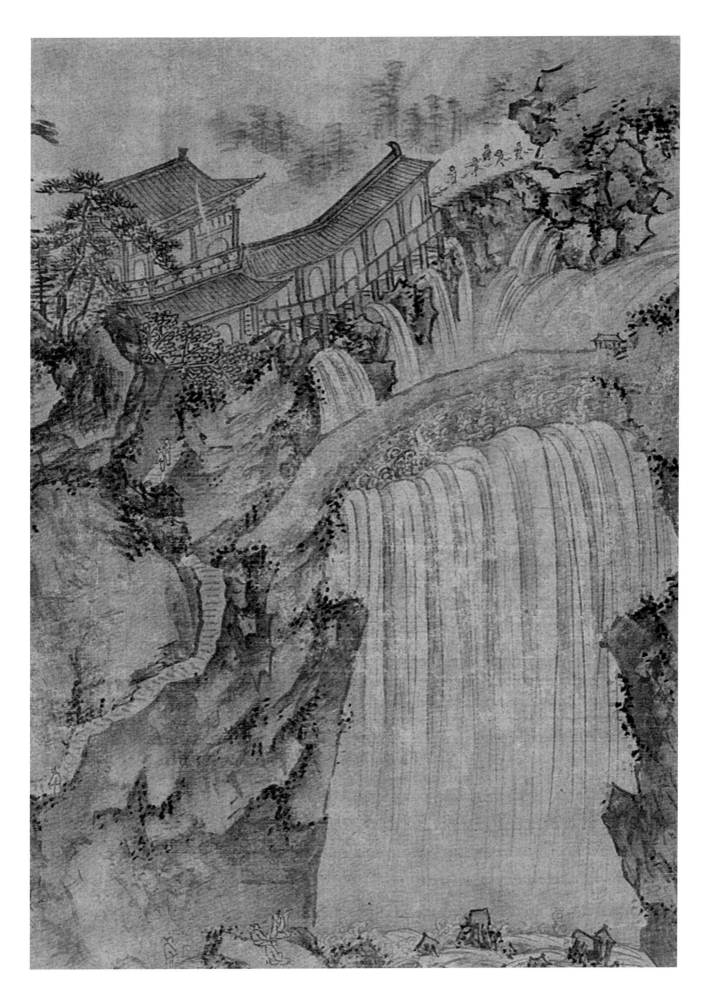

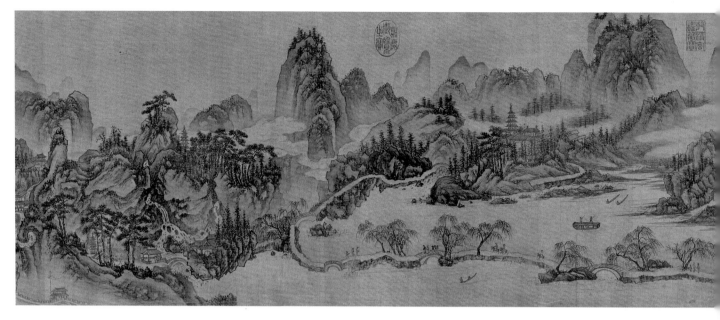

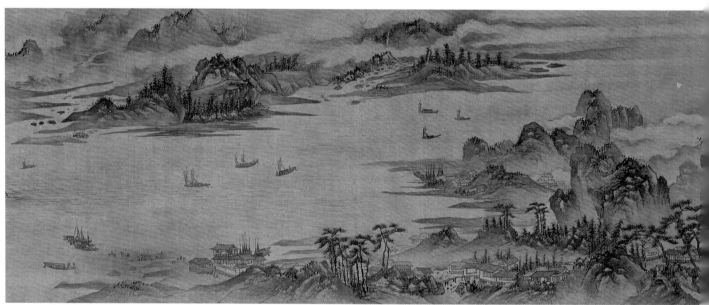

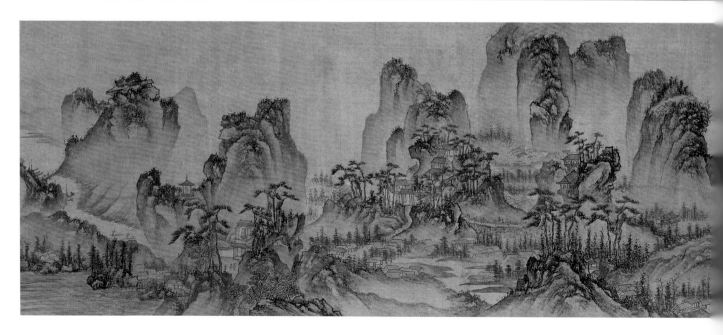

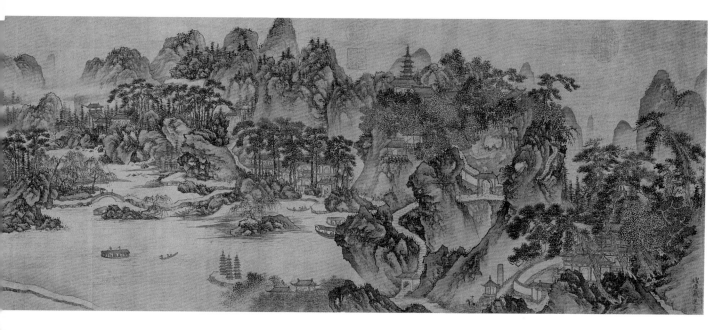

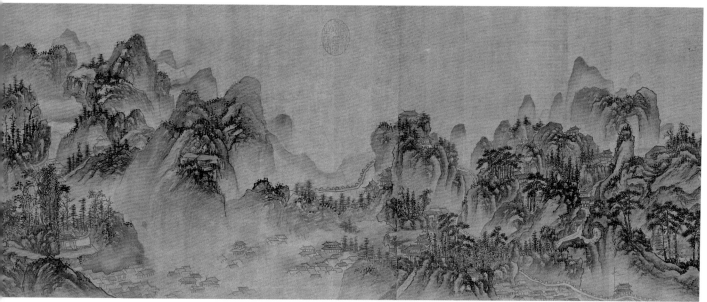

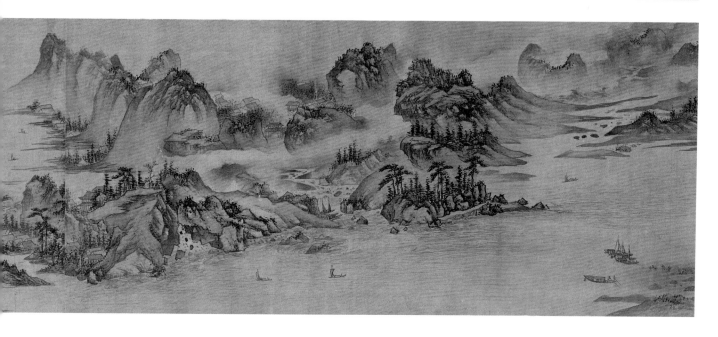

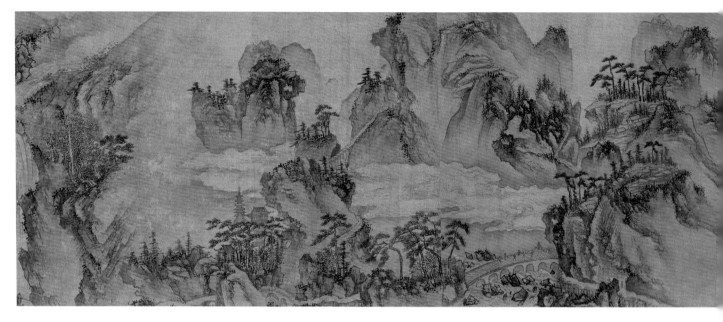

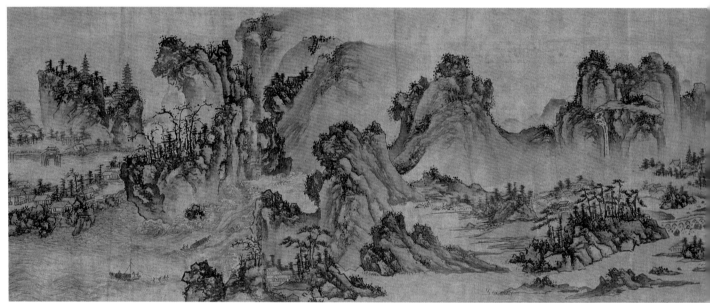

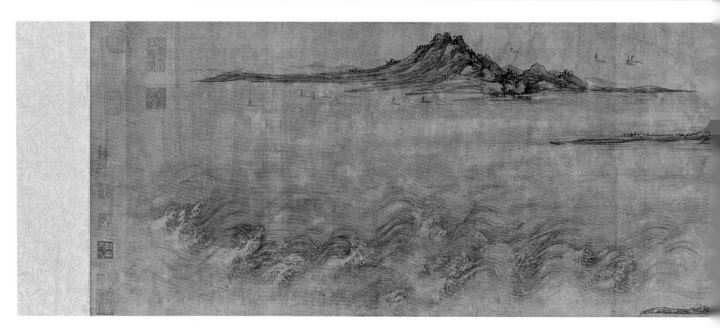

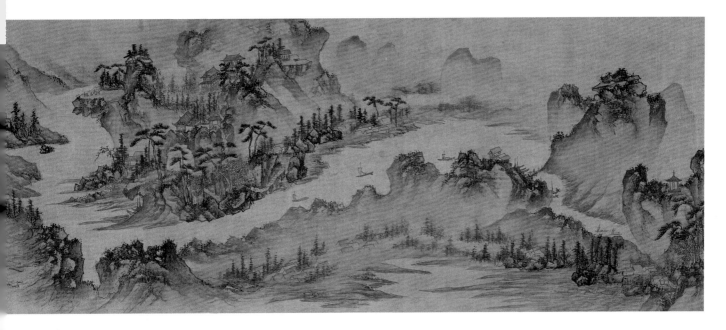

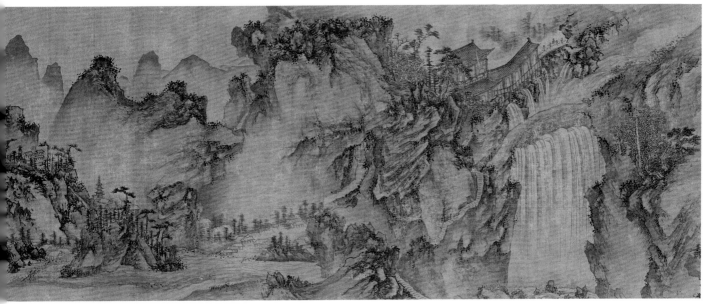

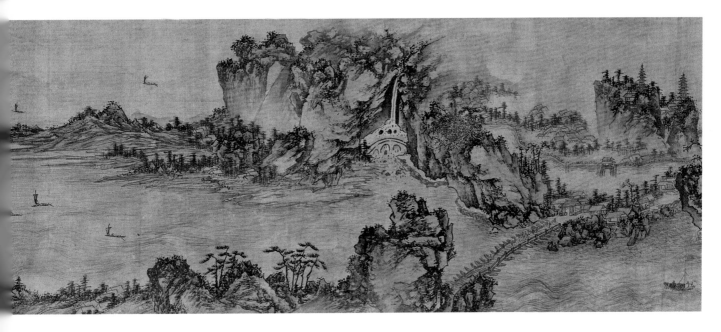

錢唐李翰林子暢先生出其鄉
人戴文進所畫自美山西湖孤
山玉泉南北二為煙霞石屋飛
來峰三天竺以觀浙江之潮剡
溪之曲金庭玉竇天台鴈蕩
之勝至臣海之濱而窮焉蓋睇
息之間而東南數千里洞天福
地之勝臕可一覽而盡且其筆
瀘精妙入神為
本朝畫史第一宰予文所遊不
是過矣
　　　長洲吳寬題　[印]

明人　昇平村樂圖卷

絹本　設色
縱30.5厘米　橫117.5厘米

A Group of Folk Entertainers
By Anonymous　Ming Dynasty
Handscroll
Color on silk　H. 30.5cm　L. 117.5cm

這是一幅風俗畫，描繪一羣演戲説唱的民間藝人藉演出糊口的景象。隊伍中有挑擔長者、執鼓小孩、策杖老嫗、持琵琶盲翁，他們衣衫襤褸，步履蹣跚，還有兩人依石酣睡，顯示出跋涉之艱辛和生計之困頓，較真實地展現了當時下層人民的生活景況，其取材、立意頗具“浙派”繪畫特色。

畫法近似“浙派”，山石作斧劈皴，人物衣紋運釘頭鼠尾描。然筆墨比較簡率，形象趨於粗俗，迥異於戴進作品的風格、格調，而且款印均與戴進真跡不合，故此圖當屬仿學“浙派”的明人所作。

本幅自識：“靜菴”。鈐“文進之印”（朱文）。鑑藏印記有乾隆五璽及“嘉慶御覽之寶”、“嘉慶鑑賞”、“寶笈三編”諸印。《石渠寶笈三編》著錄。

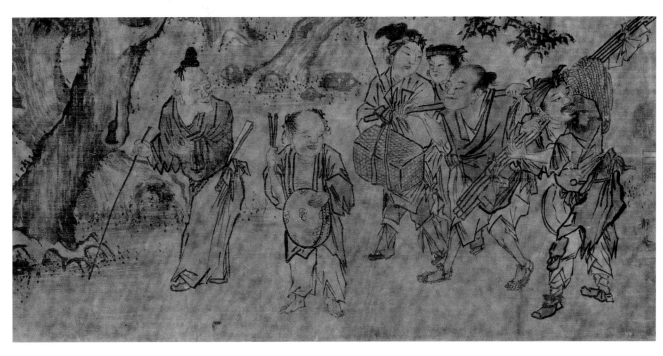

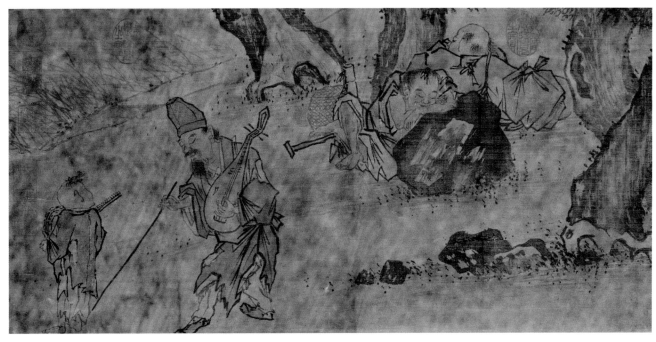

123

明人　松蔭觀瀑圖軸

絹本　設色
縱164厘米　橫87厘米

Enjoying Waterfall under the Shade of a Pine

By Anonymous　Ming Dynasty
Hanging scroll
Color on silk
H. 164cm　L. 87cm

圖繪兩位高士在松林之畔觀瀑賞景，然人物形象殊少儒雅氣宇，他們瞪目撅嘴，面露驚訝狀態，一副少見多怪的表情。與吳偉諧俗的人物畫比較，顯得過於粗俗，格調明顯有高下之分。

畫法上仿學吳偉，然水平遠遠不及，如山石皴法兼容斧劈、折帶和捲雲皴，但方向不定，顯得雜亂；松樹虯曲如龍，多側鋒折筆，卻過於外露；人物衣紋方硬跌宕，然粗細頓挫過分厲害，其畫風已呈"浙派"末流之弊。另外，吳偉款印亦不真。從此圖的人物形象、筆墨技巧和款印等方面看，當是宗學"浙派"的明人仿作。

本幅自識："小仙"。鈐"吳偉"（朱文）。

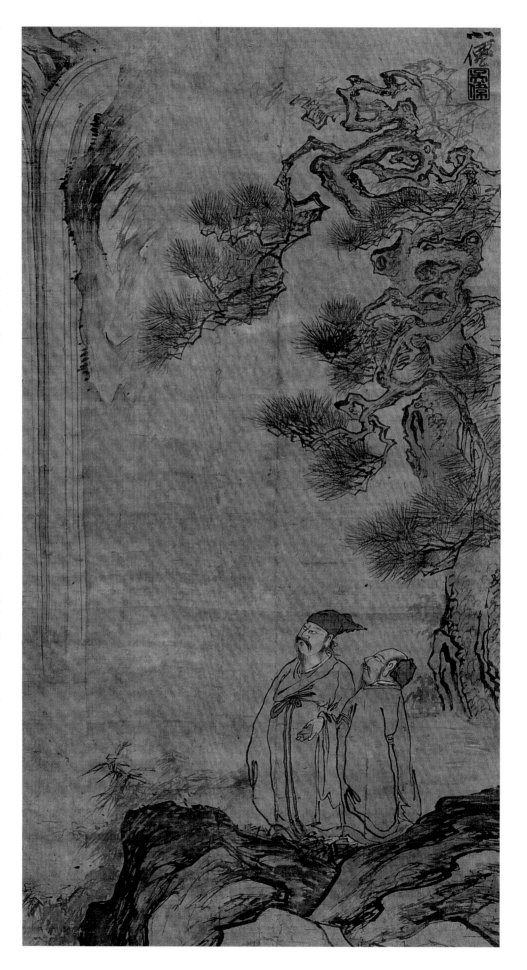

明人 柳橋高士圖軸

絹本 設色
縱162厘米 橫87厘米

**A Noble Scholar Going on a
Journey by the Willow Bridge**
By Anonymous Ming
Dynasty
Hanging scroll
Color on silk
H. 162cm L. 87cm

圖繪高士攜僮在柳橋畔啟程
情景，題材當取自灞橋出
行、折柳送別的典故。畫面
高士瞠眼撅嘴，一袖拖地，
一袖挽起，放浪粗俗，神情
與《松蔭觀瀑圖》（圖124）
如出一轍。

動盪不定的山石皴法，頓挫
厲害的衣紋線條，過分虯曲
的柳樹形態，也與《松蔭觀
瀑圖》的畫法十分相似。另
外，兩圖的款字書法雷同，
尺幅大小一致，日本式的裝
裱相同，表明兩圖極可能出
自一人之手，均屬明人仿
作。

本幅自識：“小仙吳偉
寫”。鈐“吳偉”（朱文）。

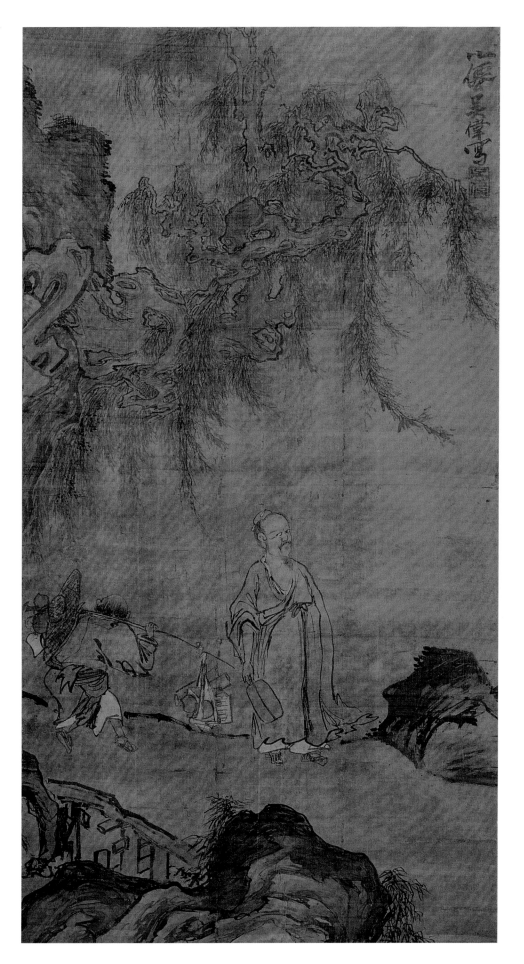

圖38　呂文英　呂紀　竹園壽集圖卷

附錄（選錄）：

華甲欣同值誕辰，衣冠共荷寵思新，稱觴北冀崇三友，祝壽南山恰七人。風細竹蹊鳴碎玉，雨香花塢泛芳塵，幾迴舞袖喧繪莒，醉卻尊前露性真。開封王繼和。

友王初臨第一辰，小園幽雅物華新，高朋自古稱三壽，賀客於今見七人。家在帝城稀有竹，門臨闤口卻無塵，斯文燕集衣冠盛，寫入丹青定逼真。三卿華誕總芳辰，甲子循環又復新，解慢微風頻動草，催濟涼雨更留人。漫聽曲奏南飛鶴，笑看波揚東海塵，景色滿庭松露濕，此君相對意清真。吳興閔珪和。

芳筵初啟慶佳辰，好景園亭竹樹新，三壽乃同天下老，百年斯遇會中人。飛觥暢飲渾無笇，拂塵清淡迴絕塵，盛事自應成故事，高圖還籍鋒毫真。鳳陽顧佐和。

圖60　戴進　歸田祝壽圖卷

附錄：

引首：「壽奉訓大夫兵部員外郎端木孝思先生詩敘：洪範九五福，以壽為之先，而富貴相為始終者，實不多見焉。此天也，非人之所能為也。余里居家食時，聞端木孝思之名，於縉紳間久且熟。洎來京師，官翰林，得一拜先生，而先生旋踵謝病還鄉矣。先生為前參政公之子，際昌明之運，停鸞峙鵠，則其儀表也；遊蛇驚龍，則其草書也；問

學政事，之材足任委寄；故其居官也，皆颺歷清要，綽古今風。一旦聖天子嘉其高年，即俞其休告之請，遂以舊守兵部員外郎致政，其榮幸蔑以加矣。先生歸僅二載，而吾邑劉伯淳氏素以藝學受知於先生，感佩湘教言不輟口，亟思親炙也，藥也。北風其涼，秋花晚香，將詣乎溧水之陽，而拜先生之壽康，得朝士之歌詩若乾首，而微言以弁其端。余謂昔文潞公之歸洛也，慕白樂天九老會，乃集耆英作堂而繪像其中，至今以為美談。今先生以貴而壽，歸老於鄉，人所難能也。第想同儕之耆英，進退異路，不能如先生之優悠於晚節也。而伯淳稱觴介壽，屬文以記歲月者，其心拳焉，使得如楊次公壽錢穆父之故事亦美矣。矧先生之富貴壽考，是豈人之所能為哉！天之厚於先生者概可想見焉。詩且為此，春酒以介眉壽，賦畢歌此，以遙致先生之壽雲。時丁亥九月朔賜進士及第翰林編修劉素。」

後紙：「早年江右仰芳名，闕下逢君白髮生，栗里風光歸去樂，蘭亭書法老來精。玉堂金烏留真跡，白石清泉有舊盟。此去鄉山殊不遠，好將消息到神京。曾棨。」

高步倦台鬢未稀，掛冠偏荷聖恩歸。徒勞天上瞻南極，獨向山中隱少微。妙墨世推王逸少，新詩人比謝玄暉。懸知此日稱觴處，花撲華筵炫彩衣。許翰。

妙墨聞江右，文章世所珍。罷官今白首，樂道素清貧。種菊開陶徑，安居得孟鄰。喜周花甲壽，顯慶八千春。歐陽環。

行李西風出禁門，病身喜得養丘園。文章用世由天命，榮

附
錄

辱終身荷主恩。去國更無鄉里念，到家應有菊松存。一樽口對南山酌，好把新詩拂掃垣。鄱陽李顯。

江右才名重，京華譽望傳。詞驚天下士，書法晉諸賢。謝病恩波闊，歸田雨露偏。比來泉石興，好寄鳳池邊。陳彝訓。

郎署清嚴近九重，偶因微恙思秋風。昔時抱檀山中客，晚節潯陽郭外翁。錦里煙霞尋舊隱，彩筵桔柚薦新紅。芝田養鶴堪貽老，花甲須看再一終。鄧時俊。

梧桐鼓籥諧笙簧，菊花新染鵝兒黃。主人正爾逢初度，笑折繁花稱壽觴。時資金氣吐坤色，曉含玉露飛天香。彭澤清風世罕儔，右軍書法今彌彰。主人久作京華客，幾度逢秋重相憶。歸來幸喜徑未荒，瀲灩葡萄盈琥珀。錦箋筆落彩雲飛，綠綺琴彈秋月白。明時正喜泰階平，耿耿奎星煥南極。朱緒。

清名贏得滿人寰，誰似先生晚節榮。兩袖天香舞北闕，百年眉壽等南山。臨池草後心偏逸，對酒花前鬢欲斑。只恐飛熊還入夢，九重依舊侍天顏。劉伯淳。

另紙題跋："讀端木司馬歸田祝壽詩文有作紀之：耆臚興逸早辭榮，千載流風水月清。訓迪兒孫傳世業，招邀朋舊集耆英。折衡樽俎芳猷壯，嘯傲琴書樂事並。翰藻昭垂家乘遠，高山長仰倍崢嶸。天啟辛酉元年冬日，金陵後學朱之蕃。"

另紙題跋："戴文進為端木孝思畫歸田祝壽圖，同時名賢如曾子啟殿撰等八家題詠及天啟時朱元介殿撰詩，原裝大冊，後改成卷。按文進畫為明初第一大家，傳世都於絹素作長篇巨幅，若此紙本短幅，洵精構中難得之品也，況有同時諸賢閣於一卷，尤稱珠璧聯輝云。子才仁弟重裝攜示，索書數言於後，壬午冬日，吳湖帆題於梅影書屋。戴畫之前尚有同時劉素一敘遺記，湖帆自檢。"

圖67　戴進　南屏雅集圖卷

附錄：

節錄夏時正題跋："此卷所載詩文，為楊公寓杭時，始春，拉所親，出西湖墅飲，而適詣莫景行杏華莊之作，倡

之者楊，依韻和者九人，不同遊而追和者又十人，詩共計二十首，記則仍楊之著，其題曰正月六日者，記其遊之為日紀，其實為野炊也。諸詩雖為杏華莊興焉，乃適然也。記作於元後至正十三年癸丑，去今成化戊戌一百卅七年。重慶同知莫琚季珍，景行之族孫也，收掇記文與詩，於殘闕中裝潢為卷。鄉戴文進繪圖首簡，圖所以著莊雅集，如西園有紅而題詩者焉非本題也。蓋以楊信善遊，遊每挾紅以行，此遊寔無想像企慕云耳。此其甚口者，猶為人所企慕如此，況其大倫大行，如忠如孝，匡世翊教者乎。季珍祖父未仕而為忠，居而為孝，所見灼灼也。余今書是卷之後，前人之風流文雅在所宜嗣，至為忠孝之大，尤當盡心者也，玩好云乎哉。南京大理寺卿致仕仁和夏時正書於夾城懷勝里僦所。時為成化戊戌冬口十日試寶文房兔穎全。"

潘亨題跋："成化己亥歲，予以公務來杭，同事奉政莫公杭人也，間出所藏南屏清賞卷示予，展誦再四。其文則清簡峭峻，若天開日霽，矗孤峰於萬仞而一塵莫染；其詩則溫厚和平，如太羹玄酒，食之而有餘味。足以見諸故老當時文讌之勝矣。亦屬予詩，顧予何人，而敢續貂耶。公索之確，固辭末獲，強步原韻錄之於右，而效顰之誚有所不免也。山陽潘亨。"

圖70　吳偉　歌舞圖軸

附錄：

歌板當場號絕奇，舞衫才試髮沿眉。纏頭三萬從誰索，秦國夫人是阿姨。梨園故事久無憑，閑殺東京寇老綾。今口薛譚重玩世，龍眠不惜墨三升。吳門唐寅題李奴奴歌舞圖，時弘治癸亥三月下旬，李方年十歲云。

春霧濃香泡海棠，樓心初月媚垂楊。未消姑射峰頭雪，一剪東風一點霜。後伯虎數月漫為續響，恐不免污佛頭耳。枝山。

翠袖纖纖露玉柔，娉婷十二善箜篌。餘音欲與腸爭斷，咽住秦淮不肯流。金庭居士甚愛李奴奴之音，漫為賦此。

十歲青樓女，盈盈傍畫屏。共憐歌舞處，疑是彩雲凝。楊葉暗樓頭，鶯聲晚更幽。當筵試歌舞，似欲妒春柔。垂手

雲光亂，翻詞白苧鮮。可憐今夜樂，不是五年前。九華遺士。

傾城一笑抵千金，況復司空是賞音。舞錦亂翻歌未徹，行雲樓外月樓心。七一居士。

唇噴玉樹鳳喉香，步蹴金蓮蝶翅揚。若使君王輕瞥見，不移新寵在平陽。虔州髯九翁醉題，時正德戊辰，再後伯虎者六歲，而奴奴破瓜久矣。

圖72　吳偉　武陵春圖卷

附錄（節錄）：

武陵春傳。妓女齊慧真者，號武陵春。自少喜讀書，能短吟五七言絕句。鼓琴自能譜調，遇客不以箏琶取憐。客有強其歌者，歌宋詩餘數闋酬之，客莫之解，多不樂。真自嗟曰：墮落業境，豈儂本心也。與江南傅生往來最密。生警敏，亦善吟，締好者五載。生偶以詿誤，出戍廣西，真竭其幣貲拯之。不得，每寄書，輒以死許。生從戍，真憂惋成疾，不數月遂死。所存有《珠璣囊》、《雞肋集》傳於人間。

端居生曰：武陵春一娼家女流，狎客其分內事也，工文翰已為奇絕，而必擇所合者委之，此殆有所見歟。既得其人，遂以死相守，其用情亦當矣。假使其初不失身焉，安知其不可以踵李哥哥之跡乎。